美國 GV 四十 年

從 健美猛男 到 真槍實幹

BIGGER THAN LIFE

THE HISTORY OF GAY PORN CINEMA FROM BEEFCAKE TO HARDCORE

傑佛瑞‧艾司卡菲爾 JEFFREY ESCOFFIER 著

李偉台、邵祺邁 譯

本書獻給

我的靈感繆思　若德・拜瑞（Rod Barry）
我的心靈導師　傑瑞・道格拉斯（Jerry Douglas）
引領我進入男色影像世界的　瓦許・魏思特（Wash West）

目錄

序章

不論異性或同性戀的硬蕊（hard-core）[1]色情片，在美國七〇年代的性革命掃除許多露骨性行為在文化與法律上的限制後，逐漸滲透進主流文化中。第一部被《綜藝》（Variety）這本在娛樂界居領導地位的週刊登出影評的色情片，是 1971 年由微克菲爾德‧普爾（Wakefield Poole）執導的《沙裡的男孩》（Boys in the Sand），這是一部在火島（Fire Island）[2]拍攝，預算四千美金，並直接呈現性行為的男同志電影。影迷、名流與影評人——包括同性和異性戀——都爭相聚集到紐約、洛杉磯和舊金山的主流戲院去觀賞。

不到一年，異性戀色情長片《深喉嚨》（Deep Throat）獲得口碑與票房雙贏，甚至超越許多主流好萊塢大片。很快地，《淫女心魔》（The Devil in Miss Jones）和《無邊春色綠門後》（Behind the Green Door）等異性戀色情長片接續問世。根據《綜藝》週刊報導，1972 年六月至 1973 年六月，這三部電影的吸金數（以上映戲院數與所得毛利計算）勝過大多數好萊塢所發行的電影。那是一個「色情時尚」（porn chic）的時代。諷刺的是，1972 年推出的經典電影《教父》（The Godfather），剛好也是好萊塢文藝復興（Hollywood's renaissance）[3]的起點。

美國「性革命」的首發徵兆出現於六〇年代中期。1964 年一月，《時代》雜誌宣告了「第二次性革命」的到來。它指出，書籍、電影與百老匯劇作中，直接呈現性的程度創下新高，所謂「旁觀者的性」（Spectator Sex）大幅增加。接下來的幾年內，天主教教會出版的《美國》（America）（1965 年三月六日），及以非裔美國人為主要讀者的《黑檀木》（Ebony）（1966 年八月）等許多出版品，也出現了相關的文章。

　　這些報導標識了正發生於美國社會中的趨勢。六〇年代的文化氛圍——特別是過去被稱作「反傳統文化」[4]的事物——在當時開始慢慢浮現。搖滾樂的普及，青年男女間使用大麻、LSD迷幻藥以及其他藥物的情況增加，蔚為風潮的公開裸體，以及對性的開放態度，在在使人深刻意識到基進的文化轉變。大眾對於性的興趣起於四〇年代晚期，到了六〇年代，大量與性相關的小說、雜誌文章與參考書問世，增長到了無法忽視的程度。

　　若是在法律與政治面沒有一系列與淫穢和色情片有關的論戰，那六〇與七〇年代的性革命便不會發生。它們不光只是對言論自由與美國憲法第一條修正案[5]的抗爭，更為商業活動拉開了序幕。然而，這些論戰助長了與性相關的言論在美國文化中開創出更大的空間，這個空間不僅允許討論性行為的種類，更

1/ 指三點全見、有性器官交合抽插鏡頭，赤裸裸描寫性行為的色情作品。

2/ 位於紐約長島南端，長四十九公里，最寬處四百公尺，最窄處僅一百六十公尺，以「紐約最乾淨美麗的海灘」著稱。是美國著名的男同志度假勝地。

3/ 又稱「新好萊塢電影」（New Hollywood）或「美國新浪潮」，是指在1967-1976年的好萊塢電影從形式到主題所產生的改變。當時，好萊塢受義大利新現實主義電影、民族電影和法國新浪潮的衝擊，以及五〇到六〇年代商業影片製作的衰退，加上電視節目變多等因素的衝擊，開始對類型電影進行反思。

4/ 指六〇年代出現的嬉皮文化。他們以公社和流浪的生活方式反對民族主義和越戰，提倡非傳統宗教，也批評中產階級的價值觀。

5/ 簡稱「第一修正案」，禁止美國國會制訂任何法律妨礙宗教信仰自由、剝奪言論自由、侵犯新聞集會自由及干擾或禁止人民向政府請願的權利。該修正案於1971年十二月十五日通過，是美國權利法案的一部分。包括政治言論、匿名言論、政治獻金、色情和校園言論等言論自由的空間與保護範圍，皆於一系列法庭裁決中有了界限。新聞自由保證各種資訊與觀點自由出版的權利，並適用於各種媒體。美國聯邦最高法院裁決，任何形式的出版審查行為，都違反了第一修正案，是為違憲。同時，請願自由適用於美國各級政府及其分支機構的所有行動，並裁定「第一修正案」隱性保護了結社自由。

可直接坦率地在小說、戲劇與電影中描繪性行為。

性表達的自由，是日後性解放、女性運動以及 LGBT[6] 平權運動的必要條件。這奇特的聯合陣線中包含了堅守原則的第一修正案激進主義份子、色情片企業家、性異議份子、女性主義者、LGBT 以及其他性少數族群。

在六〇與七〇年代的性革命浪潮中，色情片（pornography）與情色片（pornographic films）是性論述中不可或缺的一塊。色情片對性的直接呈現，從性感模特兒搔首弄姿或在林間奔跑的軟蕊[7]影像（soft-core images），一直到赤裸裸描繪小巷裡發生的狂野性行為，均強化了性角色最原初的刻板印象、外在美貌的標準、權力的動態，或有助於對慾望的教育。它也可以成為幻想的製造機，或一種關於性的論述形式——亦可能兩者兼具。

尤其最高法院的裁定，改變了美國在社會與經濟脈絡中對性的呈現。布瑞南大法官（Justice Brennan）1957 年在「羅斯對美國」（Roth v. United States of America）的訴訟[8]中對猥褻的定義，深刻形塑了日後的發展：「（1）對一般人或（2）當代社群的標準而言，（3）素材主題被認為可以（4）引起對性的渴求，即為猥褻。」布瑞南大法官宣稱：「猥褻完全沒有重要的社會價值」，並裁定猥褻物品不包含在言論與出版自由的保護範圍內。然而，他註明「性與猥褻並不相同……猥褻的素材具有引發色慾思想的意圖」，以及第一修正案提到「所有的思想，即便是對主流意見風氣充滿憎恨的思想，也同樣受到保護」，都為與性相關的言論自由留下了轉圜餘地。不過，羅斯案的判決，也引起日後進退兩難的處境——由於猥褻被定義為「完全沒有重要的社會價值」，以致於日後在自由與明確呈現

性幻想或意念時，仍造成了很大的阻礙——事實上，公開表達性幻想與意圖，並不受美國憲法第一條修正案的保護。而後續發生的事件，例如 1973 年米勒與加州州立法院的訴訟 [9]，則讓與性相關的討論，以及性在文字與視覺上的再現變得可能——否則，性革命將變得難以想像。

當性革命進展到白熱化階段時，裸體與色情片成為了此時文化論戰的中心。前衛電影（Avant-garde movies）更早已加入了戰局。傑克 · 史密斯（Jack Smith）的《熱血造物》（Flaming Creatures）是其中之一。安迪 · 沃荷（Andy Warhol）也拍攝了一系列探索紐約男同志祕密性活動的實驗電影。他藉著使用手持式攝影機以及紀錄片的拍攝方式，描繪了性的邊緣人：男妓、扮裝皇后以及男同志，片中出現部分裸體但未直接呈現性行為。沃荷 1963 年拍攝的《口交》（Blow Job），只出現一名男子被口交時的臉部。而後一兩年，在《我的小白臉》（My Hustler）裡，一名男子坐在沙灘上，而音軌裡的對話，出現了三個人爭論著該名男子的性吸引力。1966 與 1969 年分別推出

6/ LGBT 是女同志（Lesbians）、男同志（Gays）、雙性戀者（Bisexuals）和跨性別者（Transgenders）的英文字母開頭縮寫。常作為非異性戀者的總稱。

7/ 相對於「硬蕊」，指未有性器官交合鏡頭的色情作品。

8/ 1957 年紐約的出版業者羅斯（Samuel Roth）透過郵務廣告與銷售名為《美國愛神》（American Aphrodite）的刊物。由於內有色情文字與裸體圖片，故違反「寄送『猥褻、淫穢與下流』素材」的聯邦法令而被判有罪。

9/ 米勒（Marvin Miller）在加州從事郵購販售色情影片與圖書。米勒事件起因於 1971 年，有五本目錄寄到加州新港灘的某家餐廳，餐廳負責人與母親拆封後看到內容後報警處理。本事件的重要性在於，猥褻從原本聯邦最高法院裁定的「完全沒有重要的社會價值」，轉變為州立法院可重新定義並檢驗其是否缺少「嚴肅的文學、藝術、政治或科學價值」。

的《雀西女郎》（The Chelsea Girls）及《寂寞牛仔》（Lonesome Cowboys），更造成主流電影界的大轟動，沃荷在其電影中出現了裸體，並以「軟蕊」的方式（包括疲軟的陽具）呈現了「反常的」性。

到了七〇年代，像是《我操》（Screw）這類刊物，內容包括了與性相關的資訊、個人徵友廣告，以及直白的照片和畫作，現身在美國較大城市街角的書報攤。這證明了大眾對性的興趣正在提升，也暗示了或許性行為正同樣處於某種轉變。在法律層面獲得的勝利，對出版商、電影製作人以及色情素材的經銷商而言，通常也同樣能轉化為實質經濟面的成功。這些與性相關的素材，通常都鎖定男性閱聽人為目標對象，並用來滿足許多傳統的雄性幻想。如休・海夫納（Hugh Hefner）的《花花公子》（Playboy）、鮑伯・古裘內（Bob Guccione）的《閣樓》（Penthouse），以及賴瑞・福林特（Larry Flynt）的《好色客》（Hustler）等雜誌，都獲得了很大的成功。

洛斯・梅爾（Russ Meyer）1959 年的電影《提斯先生的邪念》（The Immoral of Mr. Teas），是流行文化中另一個有關性態度重要的轉捩點。在這部片推出之後，那些絕望的戲院老闆，藉由類似的性剝削電影（sexploitation movies）——即軟蕊色情片——去拯救主流好萊塢影片江河日下的慘淡票房。為人所知的「天體」（nudies）或「裸體甜心」（nudie-cuties）片，通常是低預算且專注在小報式庸俗題材的典型剝削電影。天體影片在裸露程度、與性相關的故事軸線，以及仿真性行為場面的專注程度，可說是名符其實。不像其他經典剝削電影自吹自擂地宣稱具有教育意義，它們僅提供興奮與娛樂。第一部天體影片，梅爾的《提斯先生的邪念》，描述比爾・提斯（Bill

Teas）在拔牙的麻藥效果下，幻想了牙醫助理的裸體。而在他送貨的過程中所遇到的每一位女性，也全都身無寸縷。

色情片為「性」的範圍開創了更大的實驗空間，不再僅圍繞著生殖與繁衍，更包括了口交與肛交的慾望、同性戀、性虐待，以及各式各樣的戀物情節。在異性戀婚姻大旗之外的性行為，色情片運用窺淫與裸露來描述多重性伴侶、群交、口交、舔陰、肛交、女同性戀、男同性戀、各類戀物慾、性玩具、皮繩愉虐[10] 與其他的性活動。因此，性革命解放了在性上飽受汙名的男女。

雖然性革命起初是廣泛的異性戀現象，但也同樣對男同志產生深刻的影響。石牆事件爆發前，同志所背負的強大汙名，不僅封鎖男男性行為的公開討論，也使得男同志的性事被迫轉到檯面底下。然色情片在六○與七○年代的接受度大幅提升後，與異性戀男性相比，在男同性戀的性生活中，它更扮演了非常重要的角色。色情片的社會接受度提升，也幫助了同性戀色情圖像與性行為在視覺再現上的合法化。在 1962 年之前，同性戀的相關題材，即便內容不涉及性，仍被定義為猥褻。男同性戀硬蕊色情片的出現，毫不避諱地再現男男性行為，且不再不易取得。這些影像，也幫助了那些剛出道的男同性戀者認同自己的性身分。

多數男同志在成人之前，並未在其所處的社群中學習到社交與性的規範，如同色情片影評人理察・戴爾（Richard

10/ BDSM，中文常譯為「皮繩愉虐」，是綁縛與調教（Bondage & Discipline，即 B/D），支配與臣服（Dominance & Submission，即 D/S），施虐與受虐（Sadism & Masochism，即 S/M）這幾個詞的首字縮寫。

Dyer）所觀察，色情片幫助了這些人在「慾望教育」上的訓練。勃起、高潮、性慾的展現，深具男子氣概並精力十足的演員們，齊心合力創建了一個男同志雄性特質與認同的正面形象。男演員們真槍實彈的硬蕊演出，也同樣強化了一種新的男同志雄性特質。男同性戀色情片將此一浮現在男同志間的新雄性精神，以一種近乎紀錄片的方式攝錄並編整起來，而形成一種類型，「異性戀」男子在其間也能熱衷參與於同性性行為。這使得同性戀的**慾望**處於男子氣概的場域，而與異或同性戀身分的認同無關。藉由男同志在文化與經濟面上的身分認同而非（所有男性都可能存在的）同性情慾，男男色情片得以在商業面大獲成功。

不論在藝術或商業領域，幾乎所有參與拍攝「商業」男男色情片的相關人士，一開始其實都只能算是門外漢。許多「檯面下的」前輩，不斷被拘捕或其他形式的法律侵擾所苦。既沒有發展成熟的男同志市場，也未曾有過任何商業性的電影在色情片戲院裡放映。在 1969 年石牆事件後，男同志解放運動開始浮現，一群企業家開始為新興的郵購市場製作男男成人電影。而在接下來的三十年中，男同志色情片工業不僅有了戲劇化的成長，更扭轉了男人——特別是男同志——建構雄性特質與性的方式。

心理學家發現，慾望不是某種突如其來的事物，而是透過幻想建構而來——透過幻想，我們學習如何對事物產生慾望。色情片是通往**幻想世界**的通行證。在那裡，性到處存在，不受日常世俗或苦難的妨礙，唾手可得。運用幻想，或在色情片裡看到一場性愛表演，讓我們得以體驗性的刺激，卻又不會有焦慮、罪惡或無趣的副作用——且對於我們之中的許多人來說，當幻想

中包含了風險、危難、神祕或罪愆時，更爲性愛的興奮感增添幾許刺激。正是色情片，使我們去探索那些新的幻想。（Cowie，頁 132-152）

　　美國男同志色情片工業迄今逾四十年（如果我們將把在洛杉磯公園戲院（Park Theater）的首映當作起點來算），而這是史上第一本講述這個工業的專書。我從上百個專訪、小故事與軼事中建構出關於這個產業的歷史。寫這本書就像是拼湊一塊只有輪廓的圖，有好多故事軸線卻無力一一追溯與整理。基本上，這本書所記錄的事情約略到 2000 年之後一點，九○年代中期所出現的網路男同志影片史，則待日後再敘。

第一部：幻想世界的通行證

第一章　Blue

「顯然地，blue 是個有如鏡中世界的字，它有許多（甚至彼此矛盾的）字義。某些字義已經死去，某些仍舊相當活躍，而其中至少有一個──blue，意指『下流』或『猥藝』──存在了上百年之後，此義從暗語轉為普遍用語。」

──約瑟夫‧P‧羅坡羅（Joseph P. Roppolo）
〈BLUE：下流，猥藝〉（BLUE: INDECENT, OBSCENE）
《美國語言》（American Speech），1953

　　1962 年夏天，柯尼島（Coney Island[11]）的海灘既悶且熱，還有些薄霧。木棧道下方的陰涼處，一群群青少年聚成一團團地坐在毯子與大毛巾上。長長的天線指向天際，小小的電晶體收音機傳來陣陣響亮而刺耳的音樂。不遠處坐著一位瘦而憔悴的男子，一邊聽著青年們的談話，一邊在心裡默記著從那小型手持收音機中傳來的知名單曲：〈獸群之王〉（Leader of the Pack）、〈重返愛情〉（My Boyfriend's Back）、貓王的〈危險情人〉（Devil in Disguise）和〈徹底殲滅〉（Wipeout）。人氣 DJ 布魯希表哥（Cousin Brucie）與亞倫‧富禮德（Alan Freed）透過收音機送來不絕於耳的實況報導、笑話和自吹自擂。這名男子是肯尼斯‧安格（Kenneth Anger），來自洛杉磯的電影製作人，過去八年住在法國。（Hutchison，頁 125）

　　安格選擇了熱門金曲〈藍絲絨〉（Blue Velvet）作為他正在拍攝的實驗短片《天蠍座升起》（Scorpio Rising）的主題曲。這部片預想了二十年後所出現的一股足以瓦解美國的強大社會力量。在 1953 年的《暴亂者》（The Wild Ones）中，馬龍‧白蘭度（Marlon Brando）飾演的飛車黨首領，率眾

到一個小鎮引起了恐慌。安格受到這部片的啓發，對這位「粗野」美國漢子的傳奇既崇拜又試圖予以解構。在飛車黨以皮衣和鐵鍊作爲穿著的點綴時，〈藍絲絨〉成爲了音樂上的襯托。桂格利・馬卡柏勒斯（Gregory Markopoulos）[12] 假設道：「這是暗黑的情色幻想，影像中極其明顯地呈現了魁偉粗壯的男性形體」。《天蠍座升起》在紐約的布魯克林拍攝，在舊金山剪輯完成。安格的這部電影，不僅衝擊了美國中產階級的價值觀，更顛覆性地讚揚了馬龍・白蘭度和詹姆士・迪恩在《養子不教誰之過》（The Rebel Without a Cause）呈現的形象，形塑爲同志情色電影的一種陽剛原型。

　　作爲美國首位探索同性戀與其文化神話的電影製作人，肯尼斯・安格受到 1943 年洛杉磯祖特裝暴亂（Zoot Suit Riots）[13] 的啓發，在 1947 年拍攝了描寫同性戀夢境／夢魘的短片《花火》（Fireworks）——它描述一群由水兵組成的幫派，攻擊並毆打穿著祖特裝的拉丁年輕人，只因他們拒絕服兵役。片中一名年輕人從夢中醒來，激烈的勃起讓床上的被子搭起了帳篷，於是他趁著夜色溜出去尋找性冒險。年輕人走進了一個男人的房間，偶然遇到一個祖露胸膛與肌肉的水兵。當年輕人向那水兵借火的時候，那水兵直接了當地拒絕了他。然後，那年輕人被水兵的同伴襲擊並痛毆了一頓。整部片充滿了超現實的性象徵符號——被子底下的雕像再現了

11/ 位於紐約布魯克林區，其面向大西洋的海灘為知名休閒區域。
12/ 美國實驗電影製作人（1928-1992）。
13/ 為 1943 年發生在洛杉磯，駐地水兵和海軍陸戰隊員與喜愛穿著祖特裝的拉丁年輕人間的一連串暴動事件。祖特裝是四〇年代流行的男裝型式，其特色在於上衣肩寬而長，褲腰高而寬大但褲口細窄。

勃起，還有從水兵胯間噴發出白色火花的手持式燄火筒。

肯尼斯・安格出生並成長於洛杉磯，他的家庭與電影工業的關係十分緊密。打從小男孩時期，安格一邊收集許多明星的照片與剪報，一邊聽著大人八卦好萊塢的醜聞祕辛。之後安格把這些下流的故事，寫進他的暢銷書《好萊塢巴比倫》（Hollywood Babylon）裡——「好萊塢全盛時期的墮落之章」，密克，布朗（Mick Brown）形容道：「一部華美外表下汙穢不堪的全紀錄，在遍地屍骸底下，無情的罪過與祕密被徹底揭露。」（Hutchison，頁 198）如同《好萊塢巴比倫》一般，安格的電影描述的美國下層社會——既骯髒而又難以理解的現實——是一個妖豔而美麗，充滿權力與色情的神話。

在安格 1963 年的傑作《天蠍座升起》中，不僅向飛車黨的男子氣概與儀式致敬，也擴大了他對同性戀意象的探索——飛車黨、衣衫不整的酒客、警察與納粹旗幟影像的並陳與交互剪接，暗示了洛杉磯警方多年來對拉丁族群、非裔美國人、女同性戀者和男同性戀者惡名昭彰的施暴行為。飛車黨再現了仍未成形的反抗勢力，並融合了法西斯的元素與暴行。片中瀰漫著同性情慾，男體情色影像，裸體與暴力。（Hutchison，2004 年）

●

同年夏天，傑克・史密斯在紐約格蘭大街（Grand Street）的溫莎戲院（Windsor Theater）屋頂拍攝《熱血造物》（Flaming Creatures）。這部片製作費僅三百美金，是一部有關異裝癖的奇妙作品，並未頌揚男子氣概與暴行為。它較像是人體部位的抽象蒙太奇－陰莖（疲軟或堅挺的）、乳頭、腳部

與嘴唇，同時也是一部結合群交、吸血鬼與異裝癖之作，敢曝（campy）[14] 並且離奇，不同於一般人所認知的「電影」。

《熱血造物》在 1963 與 1964 年的紐約創下轟動的熱潮。沒有任何一部前衛電影引發過如此強烈的抗議。在當時眾多企圖震撼人心的前衛電影中，這部片被認為是最令人作嘔的。桂摩西藝術電影院（Gramercy Arts Theater）在隔年三月將《熱血造物》與尚 · 惹內（Jean Genet）描述兩個男人隔著牢房牆壁暗地調情的故事《情歌愛曲》（Un Chant d'Amour）聯合上映時，警察突然查抄戲院，沒收了電影拷貝，並以猥褻之名逮捕了經理。蘇珊 · 桑塔格（Susan Sontag）寫道：「這是對性的一次絕妙諷刺，也同時充滿了矛盾……在身體上，有的豐滿勻稱，充滿令人信服的女性嬌柔，有的瘦骨嶙峋且多毛，他們翻滾、狂舞、交歡。」（Sontag，頁 230）影評人與前衛電影倡導者強納斯 · 梅卡斯（Jonas Mekas），讚揚這部片是性革命的里程碑，他寫道：「《熱血造物》（是）……新型性自由（New Sexual Freedom）騎士們的一種宣示。」雖然這樣的形容似乎恰到好處，但以今天的標準來看多少有那麼一點可笑。這部片呈現的超現實氛圍與挑動情慾的風格所造成的影響，與斐德列克 · 費里尼（Federico Fellini）和約翰 · 華特斯（John Waters）的亦有所不同。（Watson，頁 72；Banes，頁 172）

1963 年，安迪 · 沃荷在電影公司的內部試片中第一次看到傑克 · 史密斯的電影，激起他想用電影作為創作媒介的念頭。已成名的沃荷，以其畫作《湯廚罐頭湯》（Campbell's

14/ 有「誇張、戲劇化」的含義，亦有「同性戀男子耍妖」之意。

Soup Can）及雕塑《布里羅肥皂箱》（Brillo Boxes）為人所知。
蒼白體虛的沃荷，是普普藝術運動初期的領導者，他在 1928
年出生並在賓州匹茲堡長大，年紀輕輕就受舞蹈症（St. Vitus'
Dance）所苦 —— 舞蹈症是猩紅熱引起的併發症之一，因神經
失調而造成肢體動作的不由自主。因為他常在家休養、無法正
常到學校上課，故透過藝術創作打發時間。他在卡內基技術學
院主修商業設計，並於畢業後遷居紐約。在紐約，他以雜誌插
畫與廣告為主的事業相當成功。雖然以商業藝術家而言，他在
財務上相當得意，但他仍舊想被視為一位正規的藝術創作者。
可是，毫無男子氣概又看起來「很明顯」是個男同志的他，始
終難以進入五○年代陽剛藝術（macho art）的世界。

　　在三十歲出頭的時候，他開始用許多消費性商品作為繪
畫主題，其中最具代表性的當屬 1962 年六月在洛杉磯法若世
藝廊（Ferus Gallery）首場個展中展出的畫作《湯廚罐頭湯》。
這場個展得到眾多迴響 —— 其中多數是批評與嘲諷。藝評家
與學者家亞瑟‧丹圖（Arthur Danto）認為，沃荷的《湯廚
罐頭湯》與《布里羅肥皂箱》，為藝術史留下了新的標記，
並開始了「高尚」（high）與「低俗」（low）藝術混合的「後
歷史」時代（post-historical era）—— 從此，一種新的多元論
開始浮現，並改變了藝術被創作的方式。（Danto，*Beyond
Brillo*，頁 3-12）

　　綜其一生，沃荷在探索色情相關主題時，常創作「直白
的同性戀作品」供其個人享樂。在他近六十歲時，曾提議舉
辦「男孩親男孩」（Boys Kissing Boys）的畫作展。經營藝
廊的藝術創作者們拒絕了這個提議，其中一位解釋道：「這
個主題……太有侵略性、也太重要，它應該是一種關於真實

與自我剖析的創作」。這無疑是一個用來搪塞的藉口，在那個時代，很明顯就是恐同（homophobic）。（Meyer，頁95）同一時期，他也畫了一系列的「陽具繪」。沃荷的助手奈森・葛拉克（Nathan Gluck）回憶道：

> 安迪對畫別人的陰莖有很大的熱情，他有一幅一幅又一幅別人下體的畫作：有陰莖、有睪丸和其他東西，然後他會在上面貼個小愛心或綁個小緞帶……每次當他認識某人，即便是見過幾次面的對象，他也會說「讓我畫你的屌吧。」（Meyer，頁121）

沃荷在五○年代畫了許多這樣的作品，他也告訴友人正在編輯一本《屌書》（Cock Book）。沃荷同時也戀足，所以會問他的朋友或點頭之交，是否願意被畫腳，好協助《腳書》（Foot Book）的誕生。同一時期，沃荷也創作了一系列鞋子的拼貼畫，主角是他個人最珍愛的名流——包括楚門・卡坡提（Truman Capote）[15]、茱蒂・嘉蘭（Judy Garland）[16]、克莉絲丁・喬潔森（Christine Jorgenson）[17]、貓王以及莎莎・嘉寶（ZsaZsa Gabor）[18]。（Meyer，頁111-115）

15/ 小說家，重要作品有《第凡內早餐》與《冷血》。（1928-1984）

16/ 童星出身的演員與歌唱家，是同志偶像，代表作是電影《綠野仙蹤》的主題曲〈彩虹彼端〉（Over the Rainbow），也被認為唱出同志心聲。1922生，1969年離奇死亡，也被認為是石牆暴動的核心起因之一。

17/ 丹麥裔歌手，1926年出生於紐約時為男性，名為喬治（George），1951年至丹麥接受變性手術，後以克莉絲丁的身分回到美國。逝於1989年。

18/ 演員，1917年生於匈牙利，1941年移居美國。除電影外，也參與百老匯戲劇與電視演出。

健美猛男

　　由於肯尼斯・安格、傑克・史密斯和安迪・沃荷的電影，男同志色情文化被視爲自五〇年代起開始浮現。起初是地下而隱密的，例如在一些比較大的城市裡，某些書報攤可以買到內有幾近全裸男體寫眞的小本雜誌。以男同志爲主要市場的男性色情圖片，即以這些「體格寫眞」雜誌及郵購業務爲發展基礎。

　　住在洛杉磯的業餘攝影師鮑伯・麥瑟（Bob Mizer），是男同志色情影像出版業的要角。彼時，只有透過私人網絡或「經過篩選的郵購客戶」才能取得裸男寫眞或色情畫作。麥瑟很早就意識到男體對他的吸引力，他從青少年時期就開始拍攝俊帥男性朋友的裸照，並在以壁櫥改裝而成的暗房裡沖洗膠捲。

　　起初，麥瑟成立了一家小型的模特兒經紀公司，安排年輕俊帥的男性爲藝術家或攝影師擺姿勢。他將這個經紀公司設在他位於好萊塢南方住宅區自宅的車庫裡，並稱之爲「體健模特協會」（Athletic Models Guild，AMG）。麥瑟通常會爲這些男子拍攝裸照，徵募的過程也未曾遇上什麼困難。雖然當中某些男子可以上床，但在最初幾年，麥瑟很顯然只是從拍照的過程中得到愉悅。這是個小型的家庭事業。鮑伯・麥瑟的母親與哥哥一起協助經營這家公司。麥瑟的哥哥是異性戀，負責安排模特兒檔期；而他母親則負責爲模特兒縫製性感丁字褲。（Hooven，頁 62）

　　麥瑟對於那些年輕不羈、豪邁展現原始雄性氣質的底層小混混情有獨鍾。許多模特兒才剛出獄，他們大多數缺乏穩定的工作且居無定所，會在安排好的時間準時出現的模特兒

也極少，很快地，其他攝影師就不再相信「體健模特協會」的模特兒們。儘管如此，麥瑟的攝影作品仍舊相當暢銷，他也會在健美或舉重相關的雜誌封底刊登廣告。

1948 年，美國郵政署進行一項針對男性雜誌郵購廣告、定期的「清理」運動，對讓人有不當聯想的異性戀猥褻漫畫、成人夜總會的活動紀實，以及奇巧下流的物品進行取締，當中也包括了裸男與裸女圖片。郵政署警告出版商，若是他們不拒絕刊登這類廣告，刊物就無法被寄送。雖然這些廣告在技術面上並無違法，但雜誌很快就主動拒絕了這類廣告的刊登。

為因應此一情況，麥瑟向其他人體攝影師提議：不如大家把郵購名單集結起來，一同寄送型錄，藉此減低被郵政署騷擾的機會。數年後，當麥瑟試圖將這些作品裝訂成冊時，誕生了創辦雜誌的念頭。他決定將這刊物命名為《猛男畫報》（Physique Pictorial），其特色在於僅穿性感丁字褲、泳裝或兜襠布的年輕男子照片，與幾近於無的文字內容 —— 但有大量虛構卻口語化，且口吻極其自負的圖說，那可比正文內容來得更具暗示性。麥瑟帶了幾本創刊號到卡吾恩加大道（Cahuenga）與好萊塢大道交叉口的書報攤 —— 一個很知名的釣人勝地，很快就銷售完畢。所以很快地，其他書報攤也開始加入銷售行列。《猛男畫報》的轟動，在短時間內就激起很多仿傚者的出現。在五○年代中期 —— 口袋書尺寸（約 13 X 20 公分）的猛男雜誌就超過十二種，如《猛男畫報》、《希臘聯合畫報》（Grecian Guild Pictorial）、《明日男性》（Tomorrow's Man）、《體之美》（Body Beautiful）、《幼齒美少年》（Young Adonis）等。它們的內容都是有關年輕俊美的男性，近乎全裸地展演水手、羅馬勇士、摔角選手與健身

員形象的照片或圖像。（Hooven，Waugh）在刊物的封底則刊載：這些有曬痕或有塗油的健身員照片，可透過郵購取得。

F.V. 胡分在其有關體格寫真雜誌的歷史研究《健美猛男》（Beefcake）中指出，這些雜誌不僅只是廣大男同志文化中的一個面向，「事實上，它們就是男同志文化」。（Hooven，頁 74）一位作家預估，在那個受壓抑的年代，這類健美猛男雜誌的總發行量超過了七十五萬本 —— 這應該是當時男同志讀者與消費者的最大總和數量。（Waugh，頁 215-219）

在雄性美學崇拜成為通俗文化之前，這類健美猛男雜誌對於形塑男同志的理想肉體起了很大的作用。胡分說：「以不穿衣服但不一定全裸的大量男體為特色的小雜誌，就性的歷史來看，似乎不算是太重大的革命性進展，但對購買這些雜誌的男人而言，那是相當新穎且大膽的。在 1955 年，是需要勇氣才敢去買這類雜誌的。」（Hooven，頁 52）

1958 年，麥瑟決定拓展事業觸角，開始針對同一群年輕人拍攝在游泳池畔跳水，或身穿古希臘丘尼卡袍[19]（Greek tunic）的八毫米黑白短片。影片在洛杉磯麥瑟自宅攝影棚完成，那是以七棟建物結合而成的堡壘，並以圍籬、有刺鐵絲網與數條兇猛惡犬進行嚴密保護。影片的故事情節通常很簡單，就是一群年輕人扮演那些老套的角色：運動員、水手、囚犯和藍領工人等。牛仔與印第安人、豹皮兜襠布與希臘圓柱是常見的主題與道具。而摔角影片更特別是體健模特協會的主要產品。（Waugh，頁 255-273；Watson，頁 237-238）

直到六〇年代中期，麥瑟所拍過的男性模特兒超過五千位，其中大多數是流浪漢、男妓、健身員、演員、士兵和水手。

1965 年，一名年輕男子出現在麥瑟家，他是從紐約州偏遠地區逃家的青年──喬・達雷桑卓（Joe Dallesandro）[20]。

十六歲那年，達雷桑卓逃離位於紐約州卡茲奇（Catskills）的少年感化院，然後一路搭便車往加州去。途中他以賣淫為生，後被一位住在洛杉磯瓦茲（Watts）的非裔美國人收留，同時在一家披薩店當洗碗工。當時，他是個貌美體健的青年，有「仰慕者」建議他到體健模特協會當模特兒好增加收入。達雷桑卓告訴麥瑟他十九歲，職業是「快餐廚師」。最大的心願是開一家自己的義大利餐館。麥瑟教達雷桑卓怎麼在身體上塗油，怎麼梳分邊的髮型，以及怎麼把髖部往前推好展現腹肌。在達雷桑卓和麥瑟兩人獨處的時間中，麥瑟拍攝了二十分鐘的影片與大量的照片。

對於自己被引見給麥瑟與健美猛男的世界，達雷桑卓表示相當感激。幾年後，他告訴史提夫・瓦森（Steve Watson）：「被引介到男同志的世界後，我發生了兩件事……第一，它將我從可能謀殺某人的牢獄之災中解救出來，否則我可能就被吊死在那裡。怎麼說？因為男同志的世界教導我，不必去攻擊你所見到的每一個人，或者為了得到某些東西就去傷害其他人。第二，甚至在「恐同」（homophobic）這個字出現之前，它已教會我不要這麼做。」

1966 年，費城的《鼓聲》（Drum）和舊金山的《硬漢》

19/ 一種寬大的，睡袍般的服裝。一般以兩片毛織物留出伸頭的領口與伸兩臂的袖口後在肩部和腋下縫合，袖長及肘。也有無袖和長袖的款式。

20/ 演員，1948 年生，原名約瑟夫・安傑羅・達雷桑卓三世（Joseph Angelo D'Allesandro III），雖從未成為主流電影巨星，但被普遍認為是二十世紀美國地下社會電影與男同志次文化中最著名的男性象徵。

（Butch）雜誌，發行了內容有男子正面全裸的攝影作品。這個明顯的蓄意挑釁，使得《鼓聲》的編輯克拉克‧波雷克（Clark Pollak）很快以猥褻爲由被捕。在美國公民自由聯盟（American Civil Liberties Union）[21] 的參與下，波雷克一路將此案纏訟至美國最高法院。這段期間，波雷克喪失了雜誌的主導權，但幾年後，美國最高法最終作出裁決，表示裸露的男體不算猥褻。這實在相當諷刺，因爲 1953 年創刊的《花花公子》（Playboy），已毫無疑問地發行了上百期的女性裸體。

六〇年代中期，幾乎所有體格寫眞工作室都常面臨猥褻的法律指控，它們絕大多數也都設立在模特兒來源豐沛的洛杉磯。麥瑟對此相當謹愼，不僅公開宣稱他未曾拍攝過正面的裸體，也盡力避免碰觸任何法律問題。而在麥瑟死後買下體健模特協會資料庫的人士，卻揭露他不僅有拍正面全裸的男體，更拍攝了硬蕊色情片。

男妓，以及爲藝術家和攝影師工作的裸體模特兒，彼此共享了好一段時間的歷史。即便麥瑟意識到，模特兒們可能會被雇用去和客戶上床，但他還是定期將旗下的模特兒推薦給其他的攝影師與「收藏家」。由於麥瑟從未直接藉由這種服務獲利，所以他不認爲該爲此受到任何責難。然而在這幾年間，麥瑟發展出一系列詳盡的代碼，用來簡扼標記旗下每位模特兒的個性、誠實度、身體特徵，以及性角色與偏好等等，也爲許多「可信任的」客戶提供解碼的方式。不過，這套代碼終究還是被洛杉磯警察局刑警隊（LAPD）盯上，並以經營賣淫之名將其逮捕。雖然麥瑟並未跟任何人提起，但他最後被判有罪，且似乎在 1968 年間在牢裡度過一段時日——

這使得原本相當賺錢的《猛男畫報》在同年也幾乎消聲匿跡。而當麥瑟重返其工作時，男同志色情片業也已起了天翻地覆的變化。（Hooven，頁 124）

性工廠

在肯尼斯 · 安格躲在柯尼島木棧道底下偷聽青少年收聽熱門金曲的那年夏天，傑克 · 史密斯拍攝了《熱血造物》，安迪 · 沃荷也拍攝了《吻》（Kiss）。他把波萊克斯（Bolex）攝影機放在腳架上，然後打開燈光讓兩個人持續親吻，到三分鐘的膠卷拍完爲止。這部片很簡單 —— 就是黑白特寫一男一女在接吻。豐滿的雙唇、濕潤的口部，兩人交纏的舌頭精力充沛地探索彼此。男性的雙眼閉著，而女性的雙眼睜開。接吻場景每三分鐘會被螢幕上的白色閃光打斷，之後會開始下一段接吻。每一個「段落」都有不同的男女在接吻，但並不容易分辨兩人到底是不是眞正的情侶。整部片長約莫一小時且完全無聲，甚至連音樂也沒有，攝影機的位置也幾乎沒有變動。（Koch，頁 17-21；Watson，頁 117-119）

在《吻》的拍攝過程中，參與者被挑起了競爭的心態。「活潑且具獨創性的人們，意識到這是個可以來點小聰明的機會。」參與拍攝的史堤分 · 侯登（Stephen Holden）如此

21/ 成立於 1920 年的非營利組織，總部設於紐約市。以「捍衛與維護美國憲法及其他法律賦予本國每位公民的個人權利與自由」爲目標，並透過訴訟、推動立法以及社區教育達到目的。

回憶。批評家帕克・泰勒（Parker Tyler）同意這個說法，他認為競爭「似乎促使參與者利用鏡頭停留在他們身上的時間，不斷翻新接吻的技巧」。（Watson，頁 118）

那年稍晚，沃荷拍了《口交》（Blow Job），光片名本身就已創造了「色情片的」期待。這部半小時的影片，重點在於一位年輕俊男[22]可能真的在被口交時的臉部表情。我們看不到口交的鏡頭，也看不到誰在幫主角口交。我們不知道幫他口交的究竟是男是女，甚至不能確定是否「真有」口交。它純粹只是拍他的反應。同樣的，這部片的攝影機並沒有移動，只專注在男主角的臉部。我們看到他時而凝視遠方，時而低頭向下，沉浸在情色的幻想中。我們看著他臉部肌肉的緊縮與放鬆，偶爾看起來像是就要達到高潮。最終，在出現明顯狂喜的片刻後，他點起一根菸，於是我們推測他達到了高潮。詩人與文化評論家韋恩・凱斯登邦（Wayne Koestenbaum）寫道：「這或許是沃荷所拍攝過最了不起的作品，《口交》是一部幾乎可說是最讓人難以忍受的性電影。之所以難以忍受，是因為我們知道自己正在觀看、直視著一個男人逐漸達到高潮的過程，整整四十分鐘毫無間斷。在此之前，我們從未有過這樣的經驗。」（Koch，頁 47-51；Koestenbaum，頁 72）

沃荷在同一時期拍出了第三部「色情」電影《沙發》（Couch）。事實上這部片很少被放映，因為和《吻》與《口交》相比，這部片有較多性的赤裸呈現。在 1964 年拍攝的這部片，以人們在沙發上發生性活動的多組片段構成。片名構想來自於影片中用來發生性活動的心理治療長沙發與三人座沙發。曾參與《吻》演出，且親的時間比其他人更

久的納歐蜜・拉玟（Naomi Levine），也在這部電影中出現。片中，她裸體在沙發上迴旋，試圖吸引一位注意摩托車比注意她巨乳還要多的年輕人。另外一位年輕的女子一邊躺在黑人舞者上方，一邊與沃荷的助手傑拉德・馬蘭加（Gerard Malanga）肛交。雖然馬蘭加是異性戀，但他在片中也讓沃荷的「超級巨星」昂丁（Ondine）（真名是羅伯特・奧利佛（Robert Olivo））幫他手淫。片中出現了許多像是昂丁丟一條披巾到在馬蘭加身上，或是戴著眼鏡幫馬蘭加口交這類有點困窘或如漫畫般的場面。性就像吃飯睡覺那樣，是日常生活的一部分。如同《吻》一般，有些觀影者覺得《沙發》呈現了貧乏的異性戀性行為，並暗示了同性戀性行為應當與一般的性活動一樣被接受。（Bockris，頁 203；Koestenbaum，頁 75-76；Watson，頁 159-160）

　　在《吻》、《口交》與《沙發》中，固定的攝影機將這些色情的行為轉化成抽象的概念。性變成一種客觀的存在。「真正的」性活動發生在鏡頭之外的世界。時間減緩了速度，特寫創造了強而有力的親密感，機器就是偷窺者。在《吻》和《口交》裡，沃荷透過影片的暗示，抑制了我們對性行為直接的喜好。電影希望我們去想像或幻想性行為，其奇怪之處源於親密感，它撩撥我們的情慾，而後否定我們窺探的衝動並阻撓感官的解放。但我們持續等待，等待電影「完結」。它刺激著「癢處」卻不直接搔抓，帶來的是情慾的愉悅而非

22/ 主角迪瓦倫・布克瓦特（DeVeren Bookwalter）為劇場演員與導演。傳言指稱為他口交的是實驗電影製作人／詩人威勒・馬斯（Willard Maas）。

解放的快感。這也就是使得沃荷的「非直接色情片」（non-explicit pornographic）讓人覺得如此墮落邪惡的原因。

　　本著電影即媒介的原則，沃荷那年所拍攝的每一部影片，都與「窺淫」有關。像《吻》、《口交》和《沙發》這樣的「色情」電影只是當中極少部分。沃荷在六〇年代早期的影片，全部都是同一種風格，通常內容都像是上妝、泡咖啡、講電話、聊八卦、隨意的性行為、喝飲料、爭吵、親吻、理髮以及吃東西和睡覺這類很日常的主題。沃荷在一次訪問中補充說：「我的第一部電影藉由拍攝不會動的物體，去幫助觀眾更了解他們自己。通常，當你去看電影，你進入的是一個幻想的世界，但當你看到那些會擾亂你的東西時，你反倒會和坐在你旁邊的人有更多的連結。」（Bockris，頁 191）

　　幾年後沃荷停止拍攝前述主題的電影，1969 年，他拿自己拍攝的色情電影，跟六〇年代年輕女性露出下體的軟蕊黃色電影（beavers）做比較。軟蕊黃色電影是色情電影發展史上的重要里程碑。起初只透過郵購販售，但約莫在 1967 年左右，開始在舊金山的偷窺秀表演場和戲院裡出現。根據肯尼斯・特倫（Kenneth Turan）與史蒂芬・紀多（Stephen Zito）有關美國色情電影工業起源的著作《電影業》（Sinema）中，提到軟蕊黃色電影是以「難以想像的拙劣手法」拍攝，且一開始也沒有在影片裡出現明顯與性相關的內容。影片表演者並非脫衣舞孃，她們不過是想多賺一點錢好到舊金山州大或柏克萊唸書。」（Turan & Zito，頁 77）

　　沃荷認為「軟蕊黃色電影」跟《吻》、《口交》和《沙發》這些他早期所拍攝的色情電影性質相同。他在 1969 年的訪問中解釋道：

採訪者：有人說你愛用的演員全都有裸露的強迫症，而你的電影是種療法。你的看法為何？

沃荷：你有看過軟蕊黃色電影嗎？電影裡的女孩總是未著寸縷，而且總是孤伶伶地躺在床上。所有女孩永遠都在床上。某種程度上她們是「幹」了攝影機……

採訪者：你拍過軟蕊黃色電影嗎？

沃荷：不算吧。我們試著為大眾消費者拍攝更有藝術感的電影，而我們終將達到這個目標。就像有些時候人們說我們影響了很多電影製片者，但我們真正影響到的是喜好軟蕊黃色電影的群眾。軟蕊黃色電影真的很棒……它總是在床上。它真的太讚了。（Koestenbaum，頁 77-78）

　　1964 年，沃荷的新攝影棚搬到曼哈頓東 47 街，取名「銀色工廠」（The Silver Factory）── 原因是沃荷一位助手比利·里尼屈（Billy Linich，也叫比利·年姆（Billy Name））把所有牆面都鋪上了錫箔紙。在工廠內各式各樣的空間裡，沃荷組織了一群鬆散的人們 ── 嗑藥嗨咖、扮裝皇后、詩人、藝術家、時裝模特兒和「超級巨星」。工廠產出了超過五百部電影、一本小說和其他非小說書籍、一張唱片與上百幅攝影作品，絕大多數都是共同創作。沃荷解釋：「我不認為每天跟我一起在這個攝影棚的人只是在瞎混而已，跟他們比起來，瞎混的是我。」（Waston，xii-xiii）

　　1965 年，沃荷的《我的小白臉》，主題又重新回到了色情。跟他自己早期的色情電影相比，這部片比較著重在心理

層面。它的敘事鬆散，而也許最重要的是它有聲軌 —— 那提供了角色進一步鋪陳的可能。場景設定在火島上的一個小村莊 —— 火島松（Fire Island Pines），以海灘全景作爲影片開場，背景是海洋。鏡頭拉近之後，我們看到一位年輕俊美的男子 —— 保羅 · 亞美利加（Paul America），坐在一張海灘椅上。在聲軌中我們可以聽到一名男子（艾德 · 虎德，Ed Hood）、另一名男子，以及一位女子的聲音。鏡頭再現了他們凝視的眼光。保羅 · 亞美利加被以特寫鏡頭呈現他的俊美、肌肉，和染金的秀髮。而在鏡頭之外，兩男一女正在爭吵不休：

「不要裝無辜了，」我們聽到一個暴躁而嬌縱的聲音說：「你們騙不了我的。我知道你們兩個爲什麼來這裡，然後等一下要做什麼。我了解你們，你們這些單細胞的傢伙，除了一起瞎混搞些基佬把戲之外，你們兩個根本沒什麼好做的。我告訴你，你不要以爲這次我會善罷干休。他是我的。是我的。」

「你從哪兒找到這個人的？」另一個男子的聲音問。

「你到底在講什麼，什麼叫『我從哪兒找到這個人的』？」虎德回答。

「我的意思是，也許是你在街上釣到這傢伙的？」虎德的男性友人問道。

「街上！喔不，我親愛的。那比較像是你會做的事。在街上釣人是像你這種又老又失業的老屁股才會想要那麼做吧。不過 —— 也算是在街上沒錯啦。」

對話持續進行。虎德終於揭曉原來他是透過「來電有約」（Dial-a-Hustler）經紀公司搭上保羅 · 亞美利加這個小白臉的。在整段對話進行間，鏡頭始終停在保羅身上，動也不動。

而後鏡頭切換到三人 —— 艾德 · 虎德，另一個男人與一個女人 —— 坐在海灘小屋的露天平臺上，一邊聊天一邊喝飲料。虎德的朋友提議打賭 —— 他們將試著引誘保羅離開艾德 · 虎德。而虎德接受了這個挑戰。首先是那個女人，珍納薇 · 夏彭（Genevieve Charbon）到海灘誘惑保羅。很快地，她就成功地在保羅 · 亞美利加的背上塗防曬油。就在一片白色閃光中，第一段就這麼唐突地結束。

第二段的開場是兩名男妓並肩站在浴室裡。年紀比較大的那位（看起來約莫三十出頭）在剃鬚、洗手、梳頭；而比較年輕的那一位，一邊看一邊等著輪到他。兩個男人在鏡子前相互爭先，交換彼此的美容小祕訣，並討論他們的賣淫工作。

來到最後一段，所有事情仍舊沒有改變 —— 沒有人贏得第一段的那個打賭。在電影的尾聲，艾德 · 虎德和珍納薇 · 夏彭仍對「來電有約」的新貨色爭論不休。沃荷的朋友桃樂絲 · 迪恩（Dorothy Dean）打斷兩名男妓的對話，並提出新建議：「讓老娘來教教你們。你們何必要被那些老玻璃給吃乾抹淨呢？」

迪恩和她的朋友恰克 · 韋恩（Chuck Wein）—— 他的身分是「導演」—— 從一開始就建議拍攝這部電影。迪恩要她的朋友喬 · 坎貝爾（Joe Campbell）飾演年輕的男妓。迪恩長期迷戀著坎貝爾，不斷地要求他當她孩子的父親 —— 不光因爲他俊美的外表，更由於他的好脾氣。

當迪恩對坎貝爾提出這個計畫時，她告訴他：「你要變大明星了，這是一部講男妓的電影。」

坎貝爾憶起自己豐富的伴遊經驗，回答道：「這主題眞

了不起。」最後坎貝爾得到了「老」男妓的角色。在哈維・米爾克（Harvey Milk）[23] 搬到舊金山展開政治生涯之前，坎貝爾和他維持了好些年的伴侶關係。而在他倆分開後，坎貝爾先從紐約搬到佛羅里達，再從佛羅里達搬回紐約，然後發現他很難找到工作討生活。

當時電影劇本尚未完成，於是韋恩從劍橋邀請了艾德・虎德和珍納薇・夏彭兩位好友，來呈現他認為電影裡必須要出現的，嘴賤又聰慧的角色。而保羅・強森（Paul Johnson）得到了電影裡的最後一個角色。這位健壯英俊的男子，在某次以長島尾端為起點的便車旅行中，剛好被沃荷的一位朋友載到。強森很快被改名為保羅・亞美利加。

韋恩參照了沃荷早期的電影，建議拍一部敘事電影。在拍攝之前，韋恩告訴沃荷圈的新成員保羅・莫里西（Paul Morrissey）說：「我們不能只讓安迪打開攝影機然後擺著讓它自己跑完膠捲。我們再也不可以這麼浪費。你來操作攝影機，我會告訴演員他們該做什麼，我們來拍點像真的電影那樣有結束有開始的東西。」（Watson，頁 233-234）

莫里西猶豫了。他解釋說：「這一點都不切實際，帶著兩三個人到外面坐船，然後想著你要開始拍一部會在戲院放映的電影……當時我完全不認為整件事是可能的。」（Watson，頁 234-235）起初沃荷並不想移動攝影機。他請莫里西處理，所以莫里西就把鏡頭從艾德・虎德和珍納薇・夏彭身上，橫搖（pan）到海灘上的保羅・亞美利加。強森（保羅・亞美利加）和坎貝爾兩名男妓之間的閒聊，既不風趣機敏也不賤嘴毒舌。在螢幕上可以很明顯地感覺到他們兩人之間沒有任何化學反應。

　　沃荷告訴他們這場戲應該要讓人覺得性感，但他給坎貝爾唯一的指示，就是打開藥櫃然後唸出那些藥的牌子。一直到他們全都抵達火島松，坎貝爾才知道他要在電影裡扮演一個男妓。更何況是一個年華老去的男妓——這是個要能引人共鳴的角色。坎貝爾發現保羅‧亞美利加相當乏味，他回憶道：「他空空的，我認為他金玉其外敗絮其內。他沒有色慾，沒有渴望，對任何方面都毫無興趣，連嗑藥也沒有。」這場戲給人的感覺疲累多過性感。坎貝爾下了這樣的結論：「我當然希望能得到一些回應，但我好像在跟一個死人講話似的。」（Watson，頁 235）

　　《我的小白臉》和沃荷記錄人們吃東西、睡覺、親吻或被口交的緩慢無聲極簡抽象電影，或者是《帝國》（Empire）這種對著帝國大廈拍一整天的電影（它在前衛電影院裡得到很大的迴響）很不同。這是一部關於「性」，或至少在當時被允許的範圍內，與「性」最有關的電影——也就是說，沒有明確的性行為，卻明顯表露了男人對同性的慾望。當時的色情片尚未直接呈現真正的性行為，戲院裡也未曾出現以男同性戀為主題的軟蕊色情片，如同韋恩‧凱斯登邦所說：「感覺就像是等著性行為的發生；等待，發生，結束；等待，前戲，真的開始做；慾望著你所注視的男人；延續那種渴望，當他

23/ 1930 年五月二十二日生，美國同性戀權益運動人士，也是美國政壇第一位公開同志身分的人。他在 1978 年當選舊金山市議會第五區的委員，同年十一月二十日，米爾克與當時的市長喬治‧莫斯科尼（George Richard Moscone）被丹‧懷特（Daniel James "Dan" White）射殺身亡。他在舊金山市名留青史，也成為同性戀權益運動的代表性人物。電影《自由大道》（Milk）講述的即是他的故事。

回首與你對望，如同已經過了一生之久。」

色情片自六○年代末期開始發展，此後才成為性幻想的慾望前奏曲。沃荷首部受保羅‧莫里西影響的電影《我的小白臉》雖未達顛峰，卻是他在男體探索的影像實驗上的第一部。他的情感全番貫注於時間、等待以及同性情慾上。

《我的小白臉》有點像以實錄電影（cinema verite）[24] 手法拍攝的紀錄片 —— 在歷史的某個時刻，一部有關同性情慾的紀錄片。含括了紀錄片的強勁推力，色情片的拍攝在 1969 年之後開始發展，最終記錄並見證了男性情慾的勃興與解放。而沃荷慾望的**實錄電影**，幾乎只專注在前戲到高潮之間的相互挑逗。

雖然在其電影裡缺少直接的性行為，沃荷在軟蕊黃色電影的潮流中，仍保有對性與男子性器官的沉迷。「在這段時間（六○年代），我拍了上千張生殖器的拍立得照片……每當有人來到銀色工廠，不管他看起來有多異性戀，我都請他把褲子脫了好讓我可以拍下陽具和睪丸。誰願意、誰不願意，結果往往出乎我意料。」（Warhol，*Popsim*，頁 294）顯然，這些拍立得照片是延續自他五○年代「陽具繪」的熱情而來。

●

在這段時期，保羅‧莫里西逐漸成為渥荷在電影上主要的創作夥伴。跟沃荷多數的夥伴不同，莫里西對藝術世界並沒有太大興趣，並對銀色工廠中其他人使用藥物的情況深具敵意。莫里西總是想拍攝商業電影，並試圖說服沃荷透過拍攝商業片來賺錢。（Bockris，頁 239）

1966 年，沃荷和莫里西決定要拍一部比他們之前拍過的

電影製作規模更大的作品，一部曠世鉅作。沃荷以三十分鐘簡短的連續鏡頭，拍攝他身邊許多的人們，以揭開他們最深層的情感或者相互的衝突。這部電影除了一些筆記和素描外沒有其他腳本，從頭到尾沒有周詳的計畫。就像沃荷其他的電影一樣，每一段都是一鏡到底，直到三十五分鐘的膠捲跑完。沃荷解釋說：「藉由這樣的方式，我可以捕捉到人們真實的自我，而不是以我設定好的場景去拍攝，然後讓人們演出劇本上所寫的東西……自然地表現絕對比看起來在演其他人好。這是呈現人類情感與生活的實驗電影。」

　　這種「導演式的」哲學，把「演一場有趣的戲」這個重責大任加在了演員身上。拍攝過程中，演員間的敵意與藥物大量使用的情況不斷增加。沃荷與莫里西將演員間彼此反覆循環的呢喃加進了電影中。他們一共拍攝了十二到十五卷底片——包括羅伯特・奧利佛（又名昂丁）這個花言巧語又刻薄，愛大聲嚷嚷的人飾演「格林威治村的教皇」（Pope of Greenwich Village）；布麗姬・柏林（Brigid Berlin）飾演一個穿著藍色牛仔褲注射安非他命的藥頭；傑拉德・馬蘭加扮演一個不負責任的嬉皮，被實驗電影製作人瑪麗・曼肯（Marie Menken）所飾演的母親責罵；扮裝皇后瑪莉歐・芒泰茲（Mario Montez）被兩個賤嘴男同志惹到哭出來；嬉

24/ 於五〇年代末與六〇年代初，由法國製片與人類學家尚・胡許（Jean Rouch）發明的紀錄片拍攝手法，主要強調「捕捉真實」與「拍攝的機動性」。當時已有便於攜帶、錄製影像，也能同步收音的攝影器材，真實電影希望透過這種輕便的設備，更直接快速地深入以往無法企及的生活層面。它鼓勵拍攝者介入或參與，甚至採取挑撥的態度，好導引出受攝者所隱藏的真實反應。

皮甜心艾立克·艾默生（Eric Emerson）一邊說著他的故事一邊把自己扒光；河內·漢娜（Hanoi Hannah）對兩個女同志施虐；以及一個無所事事喋喋不休的中年男同志與一個男妓同在一床。（Bockris，頁 255；Koch，頁 90-91）

　　當《雀西女郎》（沃荷與莫里西決定的片名）拍攝完成，送到紐約前衛電影工作者放映作品的電影中心（Cinematheque）試片時，他們看到的是一部片長六小時三十分鐘，由十二至十五個不同段落組成的電影。對試片而言這時間實在太久，所以他們決定同時在左右兩邊播放兩卷電影膠卷。維克多·巴克里斯說：「演員與行動、彩色與黑白、有聲與無聲的並列成就了《雀西女郎》，這是華麗的視覺衝擊，也是精神分裂的結果；特別是同樣的人物在左右兩邊的影片裡，展現不同面向的人格特質，造就它成為至今最偉大的獨立電影。」而這也是安迪·沃荷的世界裡，深具毀滅性而深刻的自我描繪。強納斯·梅卡斯（Jonas Mekas）在《村聲》（Village Voice）雜誌裡寫道：「我們邪惡的文明進程即將回到原點。無關男女同志或異性戀：我們看《雀西女郎》所感受到的驚恐與冷酷，與今日越戰所感受到的無異，那正是我們文化的精髓與生命，我們的生活方式：我們的「大社會（Great Society）」[25]。」

　　《雀西女郎》被認為是沃荷最傑出的作品之一。它產生立即且巨大的迴響，從原本在電影中心獨立式的小型放映，到後來進駐上城的主流戲院。不論是讚揚或辱罵，都讓沃荷的名聲與觀影人數達到前所未有的高峰。（Bockris，頁 256-259）

　　紐約時報影評人柏世禮·克勞瑟（Bosley Crowther）將

《雀西女郎》視爲文明終結的前兆而提出抨擊：

> 電影傳達的深層訊息，讓不安多於昏昏欲睡：這些不切
> 實際的趕時髦者，玩著他們的遊戲，明確地質問我們文
> 化的基本假設——也就是異性戀的結合，快樂或不快樂、
> 道德或不道德，是社會值得合理私下監察的重要力量。
> 好萊塢華而不實的刺激，與藝術電影院厚實的根基，被
> 新型的性神話所取代，呈現出酷、低調且嬉鬧的多樣型
> 態。訊息轉瞬即逝……卻具有徹底的破壞性。（Bocktis，
> 頁 264）

　　作家戈爾・維達爾（Gore Vidal）則抱持相反的論點。
他寫道：「《雀西女郎》爲電影的藝術性開了一個玩笑，男
孩們脫下他們的褲子只因爲大家都想看他們的陽具，他們一
脫再脫直到推翻了電影原作者的意念，我認爲這真是太有才
了。」（Bockris，頁 264）

●

　　在《雀西女郎》成功之後，鄰近時代廣場的哈德森戲院
（Hudson Theater）經理與沃荷接洽，討論是否有作品可以
在那邊播映。莫里西建議《我的小白臉》：「他們希望看到
些什麼，而片名可以讓他們以爲，這跟他們以前在那邊看過

25/ 大社會是 1960 年由美國總統詹森與國會的民主黨同盟提出的一系列國
內政策。1964 年，詹森發表演說宣稱：「美國不僅有機會走向一個富
裕和強大的社會，且有機會邁向一個大社會。」簡言之，「大社會」就
是透過經濟與社會的重大改革，解決美國人民貧困的問題。

的影片一樣，是部與性有關的電影。」1967 年，《我的小白臉》在哈德森戲院公映，首週票房一萬八千美金。八卦雜誌《機密》（Confidential）報導：「《我的小白臉》開啓了男同性戀電影寫實主義的趨勢。根據影評人的說法，這是第一次在完整的電影裡，提到生活中的同性情慾，而不指責其噁心或汙穢，反倒聚焦於我們所在的世界，其實多麼缺乏男子氣概。」（Watson，頁 336-337）

即便沒有軟蕊性行爲的場景，《我的小白臉》同樣引起驚嘆。莫拉（Maura）請求沃荷拍攝一部像瑞典藝術電影《我，一個女人》（I, a Woman）一樣，描述女性探索自身情慾的故事。莫里西和沃荷決定拍攝一部名爲《我，一個男人》（I, a Man）的電影，並邀請「泛性戀的」（pan-sexual）[26] 門戶樂團（Door）歌手吉姆・莫里森（Jim Morrison）擔綱演出。但在莫里森拒絕後，他們轉而邀請他的朋友湯姆・貝克（Tom Baker）。這是一部講述貝可與八位不同女性發生性行爲的電影。基於商業考量，莫里西和沃荷希望能同時吸引到異性戀與同性戀男子。但由於擔心危及其演藝事業，貝克拒絕在電影裡有任何型式的性交場面。到最後，貝克是電影中唯一有裸露的人，而且除了擁抱或按摩穿著衣服的女演員之外，什麼都沒做。

沃荷與莫里西的下一部「大」作是《寂寞牛仔》（Lonesome Cowboys）。在前往亞利桑納州土桑市（Tucson）的旅程中，他們倆發想了這個故事，並在 1968 年一月開拍。爲了拍攝這部電影，沃荷與所有劇組同仁，全部搬到亞利桑納州的某個小鎮 —— 包括沃荷「御用明星」薇瓦（Viva）、泰勒・米德（Taylor Mead）、艾瑞克・艾默生（Eric

Emerson）、路易斯 · 瓦登（Louis Waldon）以及新加入的喬 · 達雷桑卓。薇瓦飾演一位農場主人，她和由路易斯 · 瓦登率領的當地牛仔幫有激烈的交戰。

在這部電影裡，沃荷放棄了把攝影機架好後就對著人拍，直到底片跑完的招牌拍法，而是把攝影機交給了逐漸取得導演地位的保羅 · 莫里西。莫里西強硬的導演手法，改變了攝影機與演員間的動態。莫里西會下「你要打起來！」或「脫下你的褲子！」這類指示，好讓演員逐漸停止他們對彼此的直覺反應。這麼做讓即興表演所產生的混亂降到最低，也賦予每個角色特別的個性。

莫里西跟沃荷拍電影的態度大相逕庭。莫里西認為「電影是一種媒介，傳統且必須以文字與戲劇骨架為根基，並偶爾與詩歌及繪畫產生關聯。」而沃荷卻以靜態的影像、重覆的呢喃或單字為概念去建構整部電影。他們兩位都不相信預先設定的腳本，對於剪輯也各有想法。對沃荷而言，底片膠卷是剪輯的單位，但莫里西卻很樂於改變攝影機的位置，以及將鏡頭推近或拉遠。

沃荷與莫里西在藝術上的不同在於，前者不願放棄不可移動的攝影機與最少程度的剪輯，而後者比較希望拍攝較為商業且更敘事導向的電影，並創造演員與場景大量強烈的互動。多數演員偏向沃荷的觀點。在沃荷的電影裡，幾乎所有演員扮演的角色，行為舉止都與他們真實的樣子相反。艾瑞克 · 艾默生，原本個性仁慈溫和，卻在電影拍攝時，興奮地參與了一場不在計畫之內、輪姦薇瓦的戲 —— 據信這是作為

26/ 指對任何性別都可能產生肉體的吸引力或情感的愛慕，不受性別所限制。

薇瓦喜怒無常的懲罰。薇瓦在拍攝時大怒，雖然後來同意繼續拍攝，但拍完後她極不悅地離開現場。有謠言指出，這場「強暴」戲引來了當地警方與治安維持會成員的調查。有當地官方的監督，加上這場「強暴」戲的傳言變得愈發不可收拾，沃荷決定停止在亞利桑納的拍攝，回到紐約完成這部電影。（Bockris，頁 285-293）但有人將此事向美國聯邦調查局（FBI）投訴。沃荷與助手之一的比利‧年姆討論了這個狀況：

> 沃荷：噢，你知道 FBI……認為薇瓦真的在那部牛仔電影裡被強暴了。
>
> 年姆：嗯，那個 FBI 來的人是這麼說的。你知道情況到底怎樣，他告訴我有人投訴那些男人撲向她，而她也迎向了他們。情況就是這麼混亂……才會使 FBI 找上門。那根本不是強暴，看起來比較像她自己貼上去的吧。
>
> 沃荷：電影裡沒有這段吧，有嗎？
>
> 年姆：沒有，她並沒有那麼做。（Bockris，頁 292-293）

　　因為亞利桑納州拍攝計畫被中斷，沃荷和莫里西直到隔年才又續拍。

　　《寂寞牛仔》在 1969 年五月上映，普遍被認為是沃荷電影票房最成功的作品——儘管評論家認為這部片不好，跟沃荷早期的作品，特別是和《雀西女郎》相比實在差了一大截。然而，《寂寞牛仔》呈現了沃荷在電影的取徑與描述性上的

轉變。這是一部牛仔電影──一種傳統的、陽剛的，由約翰・韋恩（John Wayne）這樣的演員所稱霸的類型。雖然《寂寞牛仔》如同許多西部電影一樣，大多數角色都是男性，但人與自然的關係──赤身裸體的在曠野中奔放──被描繪得柔軟而自由。男子氣概如同衣物般只是一種表象。裸露是一種自由與喜悅，赤身裸體時彷若置身烏托邦。

男妓與巨星

　　1968 年夏，英國導演約翰・史萊辛格（John Schlesinger）來到紐約拍攝電影《午夜牛郎》（Midnight Cowboy）。這部電影乃根據里歐・赫勒希（Leo Herlihy）的小說改編，描述一位德州的純真年輕男子到紐約從事貴婦伴遊服務的故事。

　　史萊辛格原本徵詢沃荷飾演一位地下電影導演。但沃荷建議史萊辛格起用薇瓦、昂丁、泰勒・米德以及達雷桑卓這些他的御用演員們，在一場六○年代典型的派對場景中擔任臨時演員。

　　在沃荷被薇瓦瑞・索拉尼斯（Valarie Solanis）暗殺未遂而在醫院療養的期間，他和莫里西定期討論關於約翰・史萊辛格《午夜牛郎》的拍攝。他倆都覺得史萊辛格已經踩到了他們的地盤。在史萊辛格的男妓故事上，聯美公司（United Artists）竟投注了三百萬美元。當莫里西轉達只有部分的沃荷御用演員會擔任臨時角色時，沃荷建議道：「你為什麼不趕快去拍一部像那樣的電影，趕在他們之前推出？這樣我們

可以請那些他們不想用的孩子來演出。」莫里西超愛這個意見，而且早在沃荷還住院時他就在想：「沃荷終於沒辦法親自掌鏡了……這真是個好機會，可以擺脫他那種按了鍵就什麼都不做的拍法。」（Waston，頁 386-387）

莫里西很快就籌好了演員班底。大多數是沃荷和同夥人常去的「麥斯的堪薩斯城」（Max's Kansas City）這家酒吧兼餐廳裡的熟客，以及像是路易斯・瓦登、扮裝皇后傑奇・克提斯（Jackie Curtis）和坎蒂・達靈（Candy Darling）這些沃荷的忠實支持者。喬・達雷桑卓在片中飾演一位為了支付妻子摯友墮胎費用，急需兩百美金的男妓。

《肉慾》（Flesh）以達雷桑卓在床上裸睡的長鏡頭為開場——這參考了沃荷的首部電影：長達六小時的電影《睡》（Sleep），沃荷的男朋友約翰・糾諾（John Giorno）從頭到尾都在睡覺。但《肉慾》有情節與攝影鏡頭的變化，絕美的喬・達雷桑卓，展現出高貴而令人崇拜的形象。如同後來的色情片明星，許多粉絲認為，這個名字叫喬的年輕人，在現實生活跟他們在大銀幕上看到的別無二致。他們這麼想不完全是錯的。《肉慾》是首部有男子正面全裸的美國電影，而達雷桑卓在片中也確實有大量裸露。

男妓、運動員、平面模特兒，達雷桑卓的丰采，透過猛男雜誌與八毫米電影引發了注意。有一次，一個可能是男伴遊的人跳出來指稱喬是異性戀者。達雷桑卓世故地回道：「沒有人是異性戀者——什麼叫異性戀者？不論什麼事，你只要去做你想做的就好。一開始去學怎麼做不容易，而一旦你熟稔之後，想都不用想……他就會去吸你的雞巴。」《肉慾》讓喬・達雷桑卓成為國際電影明星——第一個從被人稱為

「色情片」的電影中獲得名聲的男演員。（Watson，頁 387-389）對男同志與女性而言，他也是首位被公然色情化的男性偶像，甚至被時尚攝影師法蘭確思柯‧史卡夫羅（Francesco Scavullo）稱作所拍過的人物中，最美的十個人之一。達雷桑卓的胯部也曾作為滾石合唱團《濕熱手指》（Sticky Fingers）的專輯封面。

當保羅‧莫里西和安迪‧沃荷發掘達雷桑卓的時候，他年僅十八。當時達雷桑卓與妻子住在紐約，他聽說那個畫了《湯廚罐頭湯》的傢伙，在他朋友住的公寓大樓拍電影。沃荷當時正在為那個有安非他命癮的變裝癖昂丁拍攝《昂丁情史》（The Love of Ondine）。達雷桑卓和他的朋友跑去湊熱鬧，在門外探頭探腦時，莫里西發現了、並邀請他參與拍攝。於是達雷桑卓只穿著內褲、即興演出了二十三分鐘。

莫里西將達雷桑卓列為其「肉慾三部曲」（Flesh trilogy）的固定班底。在《肉慾》之後是「藥癮流浪漢的生活紀實」。他想結合藥癮與一名不斷沉淪的倖存者，一個痛下決心「將某事趕出生命之外」的人。（Watson，頁402）這部電影名為《垃圾》（Trash），同樣是由達雷桑卓主演，並由銀色工廠裡一位易裝演員荷莉‧霧朗（Holly Woodlawn）飾演其女友。這組合能否成功，仍是未知數。莫里西回憶電影開拍的第一個下午，「在最開始的幾分鐘之內，我就知道我的直覺是對的，我的想法行得通。這兩個角色選對人了，我將會拍出一部好作品。」然而，兩人的化學反應中並不包括性的吸引力。雖然達雷桑卓認為這個褐髮且骨瘦如柴的女人很醜，但他仍以中古時代的騎士精神對待她。霧朗也沒有被達雷桑卓吸引，因為她全心全意地把精力都放在

她那年僅十六歲的小男朋友身上。三部曲最終回的《炙熱》
（Heat），同樣由達雷桑卓擔任主角，是《紅樓金粉》（Sunset
Boulevard）的歪寫版。

《肉慾》將沃荷和莫里西帶入了商業軟蕊色情片的領域，
在某些部分更不僅於此。這部片不光只有裸露、女同志與窺
淫，更包括了戀物、扮裝和男性的勃起。在全國性的男同志
刊物《鼓吹者》（Advocate）中有相當熱血的評論：

> 最近，沃荷工廠推出了這麼一部完美的作品……保羅‧
> 莫里西補足了迄今為止所欠缺的要素——強大的導演才
> 華、一流的攝影，以及明智的剪輯……達雷桑卓是個千
> 面人，僅僅是一束頭髮便改變了他的樣子……我們預測：
> 喬‧達雷桑卓將成為美國頂尖的電影明星。

莫里西在沃荷旗下拍攝的電影，延展了沃荷的情色工廠
長期關注的男體主題。這些電影將「男妓」與「扮裝」視為
為男性偶像，他們都分離了自身肉體與男性的社會角色。男
妓出賣自己的身體；交出自身的性偏好給顧客而不論對象是
誰。以現今的說法而言，他是「給錢就搞基」（gay-for-pay）。
而扮裝者拋棄了他／她的男性身體（變性手術在六〇年代並
不像今天這麼容易，費用也較難負擔），並「正常地」帶著
這樣的認同活下去。

航向猥藝

沃荷對時代廣場的成人世界很熟。他常常出現在那邊的脫衣秀場，也常在那邊買健美猛男雜誌。他在《普普主義》（Popism）裡寫道：「我個人超愛色情，我總是買一大堆這種骯髒又刺激的東西。你要做的只是找出什麼最讓你興奮，然後去買下那些最對味的下流刊物和劇照，路上還可以順道買點藥片和罐頭食品。我對色情就是充滿幹勁。在槍殺事件後，我出院的第一件事就是和薇拉 · 克魯思（Vera Cruise）到 42 街看偷窺秀，還有買色情雜誌補貨。」（Warhol & Hackett，頁 294）

在《寂寞牛仔》上映以及保羅 · 莫里西的《肉慾》獲得成功後，沃荷拍攝了最後一部多少算是他自己的電影。最初的靈感是源於薇瓦嗑了 LSD 迷幻藥的感覺而來，她決定要拍一部有關「真實性愛」的電影 —— 兩個人共度一段時光然後做愛。薇瓦帶著這個想法，去找甫經歷刺殺事件而正在調養的沃荷，隨後沃荷就請路易斯 · 瓦登在這部電影中演出。事實上，瓦登在硬蕊色情片出現前幾年，就已在一些情色片中出現過。當時候大概是被稱為「裸體片」（nudies），也就是軟蕊色情片。瓦登解釋道：「在 TA（tits and ass，乳頭與屁股）電影裡，女人才是重點，男人只是道具。當沃荷說他想要我跟薇瓦做愛的時候，我知道那不光只是一部露屌跟睪丸的電影，還將引發更多的情感反應。」（Watson，頁 393）

一切回到原點，一部典型安迪 · 沃荷式的電影 —— 固定不動的攝影機、沒有任何剪輯也沒有劇本，只有一男一女做愛前中後所發生的事。沃荷在《普普主義》寫道：「我一直

都想拍一部純粹相幹的電影，不爲別的，就像《吃》（Eat）裡純粹只有吃，《睡》裡完全只有睡一樣。」

　　沃荷繞了一大圈。有劇本有敘事的電影實驗，讓他確信那不會構成他所認爲愉悅的觀影感受。在接受《時尚》（Vogue）雜誌的雷帝西亞・肯特（Leticia Kent）訪問中，沃荷宣告了自己拍攝電影、還有以影像描繪性事的態度：

> 劇本令我厭倦。不知道接下來會發生什麼事，才更讓人感到刺激。我不認爲劇情很重要。一部兩個人對談的影片，你能一直看一直看而不覺得煩。你參與其中，漏掉一些東西，然後再回來……但如果你看一部有劇情的電影，你就沒辦法一看再看，因爲你已經知道了結局……每個人都很重要，每個人都很有趣。幾年前，人們習慣坐看窗外或公園長椅上的街景。儘管幾個小時就這麼流逝，人們仍舊不會感到無聊。**這就是我最愛拍的主題——只是觀望著接下來兩個小時會發生什麼事……**

　　這部《相幹》（Fuck），或後來被稱作《藍色電影》（Blue Movie，後也被當作色情片的委婉用詞）的影片，僅花一天時間即拍攝完成。如同過去一樣，沃荷親自布置場景——他在朋友大衛・波登（David Bourdon）家客廳正中央擺了一張床，並親自掌鏡。

　　電影開始時，薇瓦與瓦登衣著整齊地躺在床上。在褪去衣物後，他們一邊交談一邊談笑。影片主題不停圍繞在薇瓦是否要吸瓦登的屌。嬉鬧結束於薇瓦把瓦登的陽具從口裡拿出來，並且說：「好了，就這樣。這眞的很無聊。」

（Watson，頁 392-393）整部電影多數時間是薇瓦與瓦登在床上打鬧，最後他們終於相幹。在幹完之後，他們吃了點東西。

莫里西幾乎無法插手拍攝這部片，事實上，在最高潮的性行為場景中，他離開了現場。對此，馬蘭加認為是因為莫里西不能「消毒」這部電影而感到懊惱所致——也就是說，他無法讓本片不出現任何清楚的性行為畫面。

薇瓦非常不喜歡這部片。她認為性行為的場景「無味、馬虎，而且不如原本想像的那樣美麗而經過精心設計，神祕且有如芭蕾舞般充滿愛意。」（Bockris，頁 315）為了讓這部電影能在戲院公開放映，沃荷只好央求薇瓦簽署同意書。而瓦登對此並不以為然。他跟薇瓦曾經有過一段情。他說：「我深愛薇瓦，但我知道我們兩個不會長久。對我而言，這就好像兩個人發生他們的最後一次性愛。我們最後一次見面，做了所有的事。我們碰面、做愛，吃飯。」（Watson，頁 393）而後，薇瓦認為這部電影最根本想傳達的訊息是關於沃荷的：「《藍色電影》並不是原本我所想的，教導這個世界有關『真實的愛』或『真實的性』，而是去教導沃荷。」（Bockris，頁 315）

不論薇瓦或莫里西對這部電影的想法如何，《藍色電影》是性革命時代電影的里程碑。這是首部赤裸呈現性行為，並在戲院公開播映的有聲電影。（Williams，*Screening Sex*）沃荷自身對此也似乎充滿矛盾。他告訴一位採訪者說，它是部關於越戰的片子。沃荷說：「這部電影是關於……呃，愛，不是毀滅。」而說來諷刺，一年前上映並且票房告捷的軟蕊色情片《我很好奇（黃色）》（I Am Curious

（Yellow）） [27]，是一部真正的反越戰電影。當時，戲院常因片中僅有幾秒的男子正面全裸及模仿舔陰的畫面而遭到查緝。

沃荷回憶道：「當⋯⋯《寂寞牛仔》⋯⋯引起的熱潮很快地消失後，我們在想一部可以取代它的電影，我想也許可能就是《相幹》。它上映的時候片名是《藍色電影》。」

> 我一直覺得很困擾的是，色情片怎樣算是合法，又怎樣才是非法？七月底，看到城裡那些色情戲院所放映的下流電影，以及書報攤上販售像是《我操》那樣的低級雜誌，我們想，為什麼不將《相幹》改名《藍色電影》，送到蓋瑞克戲院（Garrick Theater）放映呢？在被警察查緝之前，這部片上映了一個星期。他們一路跟遍整座格林威治城，在聽完薇瓦有關麥克阿瑟將軍與越戰的演講，路易斯・瓦登把她的乳頭叫作「乾癟的杏桃」，以及漢普敦的警察以沒穿胸罩之類的東西為由騷擾她等等等⋯⋯之後，他們就把我們的電影給沒收了。為什麼？我心裡一直想，他們為什麼不去第八大道沒收《茱蒂的盒子裡》（Inside Judy's Box）或是《蒂娜的舌頭》（Tina's Tongue）？莫非它們有比較高的「社會意義」？基本上，一切只取決於他們想查緝或沒收哪些東西。這太荒謬了。（Warhol，頁 294-295）

1969 年九月十七日，法院陪審團在不到半小時內，就以「引起他人淫慾」、「違反公眾規範」以及「對社會毫無意義」三項罪狀，裁定《藍色電影》是一部硬蕊色情片。

　　正因《藍色電影》，沃荷五年來致力在藝術上呈現色情與性的極限，終於開始與硬蕊色情片的領域重疊。在《藍色電影》開拍後一週，他曾表示：「習於拍攝女性裸體電影的人複製了我們的點子，而且還相當在行……它真的很『髒』，我的意思是說，我從來沒看過這麼下流的東西。他們模仿了我們的技術。」（Bockris，頁 315）

　　沃荷誇張地反問《時尚》的記者：「總之，到底什麼算是色情片？」「那些肌肉雜誌被稱爲色情，但它們確實不是。它們教導你如何擁有健美的肉體……我認爲電影理應呈現淫慾。《藍色電影》是眞實的，但它不是以色情片的方法去拍攝 —— 它是一種練習，一種實驗。但我確實認爲電影**應該**要能撩撥你的情感，應該要讓你對人感到興奮，應該含有色慾。好色是人性的一部分。它讓你快樂，讓你持續前進。」（Watson，頁 394；Bockris，頁 327）

●

　　六○年代末期，許多原本地下化的潮流，將直接且赤裸的性行爲注入了美國文化之中。肯尼斯・安格與傑克・史密斯的地下電影、猛男雜誌，男同志的次文化，軟蕊色情片、黃色小電影和偷窺秀裡的裸體等，開始浮現並逐漸成爲一種主流。這並非只是地區性的現象，在某種程度上，每個文化

27/ 瑞典導演維力高・賀曼（VilgotSjöman）1967 的作品，與 1968 年的《我很好奇（藍色）》加起來是一組總長度達三個半小時的電影。黃色與藍色正是瑞典國旗的顏色。本片主角是一名叫作蕾納（Lena）的女孩。她不僅對社會正義有著強烈的熱情，更渴望去了解人與這個世界的各種關係。因為片中充滿大量裸體與性行為場面，1969 年一度被美國麻州以色情片為由禁演。

現象都引起全國性的矚目。沃荷自這些小規模的現況取材，創作、模仿和實驗，以不同的方式創造色情影像，並探索**媒介再現性經驗**的潛力。後來，他短暫停止了探索電影作為媒介以實現色情的可能性。

　　小說與劇作家泰瑞‧騷森（Terry Southern），是紐約時報年度暢銷書《糖果》（Candy）的共同作者（這本書是以情色的方式模仿伏爾泰的《憨第德》（Candide）而來），同時也是電影《逍遙騎士》（Easy Rider）、史丹利‧庫柏力克（Stanley Kubrick）《奇愛博士》（Dr. Strangelove）以及為珍‧芳達（Jane Fonda）量身打造的電影《太空英雌》（Barbarella）等奧斯卡提名電影的編劇，在其小說《藍色電影》（Blue Movie）裡，總結了沃荷對色情片的貢獻。這本書講述一名好萊塢導演，拍攝了一部人類性行為光譜上所有型式的色情片，包括近親相姦與同性戀；而小說印行的年代，正好也和色情片在舊金山、紐約與洛杉磯的戲院公開放映的時間一樣，都是 1970 年。小說裡的玻利斯‧安卓恩（Boris Adrian），亦稱為 B.（普遍認為是影射史丹利‧庫柏力克）是一名卓越的藝術電影導演，他與製作人席德（Sid）討論著六〇年代末期美國的色情電影：

> B. 說：「……我必須搞清楚，你在情色美學上究竟能到**何種程度**——還有你的目的，如果你把它當成是個人的私事，那它就毫無意義。」
> 席德堅定而扼要地說：「我有些事要告訴你，他們已經拍了好幾年了——他們叫它『地下電影』，你聽過嗎？安迪‧沃荷？他們呈現了一切——陰部、陽具、所有東

西！看在老天的份上，這他媽的是一整個工業啊！」
玻利斯嘆了口氣，搖了搖頭。「他們什麼都沒拍出來，」
他輕輕地，帶點哀傷地說：「那就是我要告訴你的。他
們甚至連**開始**都沒有。沒有**勃起**，沒有**插入**……**什麼都
沒有**。此外，他們是門外漢……大外行，就像我們今晚
看到的那些廢柴一樣——爛演技、爛燈光、爛攝影，一
切都爛透了。在色情片裡你至少還看得到人在相幹……
在地下電影裡，只有**再現**和**暗示**——勃起和插入從沒出
現過。那些地下電影根本什麼也不算。但我想知道的是，
為什麼那些電影，那些色情片，總是如此荒謬呢？為什
麼拍不出一部真正好的電影——你知道的，真正充滿詩
意且美麗的作品？」（Terry Southern，頁 28）

第二章　巴比倫裡的肉壯猛男

「在洛杉磯，性不只是性。」

——依芙・貝比茲（Eve Babitz）

《洛城的性，死亡與上帝》（Sex, Death and God in L.A.）

　　1968 年六月二十六日，豔陽高照，萬里無雲，不像洛杉磯六月典型的天氣那樣灰暗而溫暖。沿著阿瓦拉多大道（Alvarado Avenue），到麥克阿瑟公園（MacArthur Park）的對面，許多小店都聚集在這熱鬧郊區小鎮的主要街道上。只有麥克阿瑟公園本身顯得有點破敗，雖然它也曾因大麻、迷幻藥、古柯鹼與海洛因熱絡的交易而有過一段好光景。

　　公園戲院（Park Theater）入口的遮篷上面寫著「最不尋常的影展」。這個影展刊載於《洛城免費新聞報》（Los Angeles Free Press），並列舉了傑克・史密斯的《熱血造物》、安迪・沃荷的《我的小白臉》以及肯尼斯・安格三部曲。該影展包括了其他男同性戀軟蕊影片，像是派特・洛可（Pat Rocco）的《愛是藍色》（Love is Blue）、《裸男衝浪手》（Nudist Boy Surfers）、《為球出走的男孩》（Boys Out to Ball），以及《安迪・沃荷的B-J（片名請洽戲院！）》（Warhol's B-J (call theatre for title!)）。這個「最不尋常的影展」，不論在美國或世界其他地方，都是史上第一次公開放映全男性且直接呈現性（但還算不上硬蕊）的電影。

　　公園戲院的影展，是男同志色情電影首度公開放映的標誌。它吸引在地的男體攝影師播放自己的八毫米短片作品。原本它並未預設會與男同志的政治與文化覺醒有太多關係，

而舉辦的原因，主要是因為電視興起，使得電影工業在經濟上蒙受損失。當然，美國正身處性革命風潮之中，且異性戀者已經習慣到電影院去看軟蕊色情片好一段時間了。

●

　　有好些年，洛杉磯的同志因為恐懼而祕密地生活著。洛城警署有系統地騷擾、誘騙、逮捕並殘暴地毆打這個城市裡的男女同志。比如 1966 年除夕，日落大道上「黑貓」（Black Cat）酒吧的熟客中，許多剛參加完「新面孔」（New Faces）酒吧年度化妝舞會的人，因為男扮女裝，在午夜時分慶祝新年到來的禮貌性親吻後，遭到臥底或身著制服的警察惡意攻擊。許多熟客被殘酷地毆打，更有不少人遭到逮捕，強迫他們趴在人行道上，直到警車來把他們全都載走。有幾個便衣警察一路狂追某熟客回到新面孔酒吧，不僅打傷女老闆，更將酒保揍到不省人事，其中之一甚至住院超過一星期。酒保和親吻他人的男子，分別以攻擊與妨礙風化的罪名被起訴。而陪審團裁定兩人罪名成立。

　　1967 年二月十一日，洛杉磯舉辦了首次抗議警方暴行的同志示威遊行。這場遊行由「個人權利保護與教育組織（PRIDE, Personal Rights in Defense and Education）」籌辦。該組織是由一群年輕的男女同志集合而成，而這個活動也比 1969 年六月，因抗議警方臨檢紐約格林威治村石牆酒吧（Stonewall）的示威活動 [28]，及其後所引燃的同性戀解放運動早了兩年之久。（Dawes,

28/ 1969 年 6 月 28 日凌晨，發生於美國紐約格林威治村「石牆酒吧」的警民衝突，起因於警察的臨檢與對同志的不友善。「石牆事件」被認為是美國及全球同志權利運動的濫觴。

頁 60-61；Faderman & Timmons，頁 154，頁 156-157）

　　1968 年三月，一系列抗議警方不當釣魚手段的「同志一心」（Gay-Ins）活動——模仿「人類一心」（Be-Ins）[29] 這個頌揚用藥、天體與搖滾樂的反文化活動——在格里菲斯公園（Griffith Park）舉行。這公園是個聲名遠播的釣人場，因約翰・瑞奇（John Rechy）[30]1963 年的小說《夜城》（The City of Night），以及詹姆士・迪恩電影《養子不教誰之過》中出現過的天文臺場景而聞名。

　　同年稍晚，警方騷擾了另一家酒吧「補釘」（The Patch），激起更多男女同志反彈。「補釘」的老闆被洛城警署警告，必須禁止扮裝、同性調情與跳舞，否則就有被停業的風險。酒吧生意一落千丈後，老闆決定恢復原本店裡的活動。然而，在八月某個週末的晚上，警察衝進酒吧，要求查看顧客的身分證並拘捕了幾位熟客。（Faderman & Timmons，頁 157-158；Thompson，頁 6）

　　洛城的許多男女同志從《鼓吹者》中獲知這個消息。《鼓吹者》起初是一份以單頁新聞通訊型式，祕密地在美國廣播公司（ABC）總部地下室印製，專門提供同志族群的新聞刊物。隨著警方的暴行與其他形式的欺侮，洛杉磯的男女同志們慢慢覺醒，並開始成立政治性的組織。

29/ 為1967年在舊金山金門公園（Golden Gate Park）舉辦的活動，是「舊金山愛之夏」（Summer of Love）系列活動的序曲。它將舊金山海特・阿許柏里（Haight-Ashbury）區作為美國反文化的象徵，並將「迷幻」（psychedelic）這個字推廣出去。

30/ 小說家，1931年生於美國德州，作品大量描寫洛杉磯與美國的同性戀文化，被認為是現代同志文學的先鋒。《夜城》描寫六〇年代一名橫跨美國的年輕男妓在紐約、紐奧良、洛杉磯與舊金山等地所遇到的人與事。

公園戲院

　　肯尼斯・安格在他記述光鮮外表下污穢不堪性醜聞的著作《好萊塢巴比倫》中寫道：「六〇年代時，舊時的好萊塢已死。昔日封建時代城垛的領地已一個接一個淪陷給敵人……電視。」（Anger，頁 279）大型影院為了大片而戰，且經常賠錢，較小的戲院只能空虛地佇立。

　　一切麻煩始於 1948 年，美國聯邦最高法院在派拉蒙電影公司的案件中，強迫好萊塢主流片廠放棄其下的連鎖戲院。戲院所有權不再屬於製片廠，戲院也不再擁有固定的影片來源。此外，電視也劇烈地造成票房的銳減。觀眾自第二次世界大戰後的每週七千八百萬人次，減少到六〇年代晚期每週只剩約一千六百萬人次——二十四年來減少了百分之八十。電影院數量變得相當稀少，電影院老闆則極度渴望人潮再現。

　　聯邦最高法院的裁決，連帶降低了「製片法」的權力。過去製片廠所恪守的道德指導原則，使得他們所拍攝的電影，幾乎百分百能通過電影審查——因為即便只是一點點涉及到性的電影，都會被審查員退回。然而在 1965 年，聯邦最高法院另一項具歷史意義的判決，即裁示了「與性無關的裸露並不屬於猥褻」。（Schaefer，頁 327-330）

　　公園戲院原名為阿瓦拉多戲院，是成立於 1911 年的首輪戲院。在六〇年代中期改名之後，開始播映「裸體甜心」影片。到了 1964 年，性剝削（sexploitation）電影市場氾濫，戲院為了吸引更多人光臨，開始連映兩部片，片商則花更多成本拍片，並以明星作為宣傳。（Turan & Zito，頁 17）

　　公園戲院如同其他戲院一樣經歷過這些轉變，但到了

1968 年初，這些方法不再管用了。於是城中有三、四家戲院也開始放映軟蕊色情片。在西湖區（Westlake）和隔壁的銀湖區（Silver Lake）鄰近，都有男同志社群，然而不管在洛杉磯或其他地方，都沒有專給他們去的色情電影院。當時的戲院經理，艾德・凱森（Ed Kazan），曾經營過幾家男同志酒吧，注意到酒吧裡的暗室經常播放男同志軟蕊色情片，於是他向公園戲院的老闆珊・協爾思（Shan Sayles）以及孟羅・必勒（Monroe Beehler）提議，播放男同志軟蕊色情片。（Siebenand，頁 12，頁 78）

必勒對這個主意感到相當有興趣：「嘿，我們可以引來全新的客源，而我只需要找到一些拍片的人就好。」

當時並沒有那麼多會直接呈現性行為的男同志電影。協爾思與必勒馬上著手尋找當地的男同志電影製片，以供應男同志軟蕊色情片給公園戲院，及其他由他們所經營的戲院。他們面臨了一個艱鉅的挑戰：1920 至 1967 年間所拍攝的色情片，僅有百分之一點四的主題是完全關於男同志。（*Playboy*，1967/11）能找得到的就只有肯尼斯・安格、傑克・史密斯和安迪・沃荷的電影，也就是那批最早被公開播放的同志影像作品。然而，這些電影的內容，大多數是用前衛電影的手法拍攝，也沒有呈現直接的性行為。

不過，協爾思與必勒很快就在當地找到一批已經拍攝過色情電影的攝影師與製片人。其中之一是派特・洛可，在他開始拍攝模特兒搔首弄姿的三分鐘短片之前，也曾擔任猛男雜誌的攝影師。很快地，洛可展現了他的企圖心，他開始拍攝並販賣較精緻的有聲影片，也在《洛城免費新聞報》刊登廣告，建立郵購事業。

協爾思與必勒要求看一下洛可的作品。

「我讓他們看了幾個小時。」洛可在 1974 年的訪談中說。

協爾思告訴洛可：「這些不該是私人收藏，應該被秀在大銀幕上。它們是值得被公開的好作品，我們很樂意就從公園戲院開始放映。」（Turan & Zito，頁 110）

相較於肯尼斯・安格充滿性慾的象徵手法，或沃荷粗野的波西米亞風，洛可的電影比較訴諸傳統的情感。通常是深具魅力的男孩手牽著手，穿過成蔭的樹林，然後在雪紡紗製的簾後親吻。他們也極少出現模擬性交的場面，不過光是兩個男性親吻，也被認為是夠大膽了。洛可的最愛之一是 1968 年的《發現》（Discovery）。這部片完全在迪士尼樂園（Disneyland）拍攝，鏡頭跟隨著兩名年輕男子，到湯姆・索耶 [31] 的島（Tom Sawyer's Island）上裸身並親吻。結尾是男子手牽手，走出迪士尼樂園。（Turan & Zito，頁 109-111）

在第一年的男同志電影檔期中，公園戲院陸續放映了超過六十部派特・洛可的軟蕊短片，一位導演形容這些片是「裸體男孩在沙灘上的電影」。第一年的生意相當出色，不管放什麼片，戲院總是滿座。洛可在接下來的幾年裡拍攝了超過一百部影片，提供給公園戲院與其他電影院放映。

另一個當地的電影製片，是因體健模特協會而獲得傳奇聲譽的鮑伯・麥瑟。他在 1947 年起，就開始在洛杉磯經營一家叫作「體健模特協會」的攝影製作公司。體健模特協會

31/ 馬克吐溫知名故事《頑童歷險記》的主角。

以肉壯猛男而為人所知，並透過興旺的郵購事業，販售僅著寸縷的體健年輕男子與健身員照片。

《鼓吹者》的影評人吉姆・凱普納（Jim Kepner）寫道：「大多數麥瑟的電影，就是男子穿著四角褲或三角褲到庭院裡做著日常的體能運動。最後他們會脫下褲子，然後光溜溜地做著肌肉訓練，事實上是很糟糕的作品。」這些電影被稱為「晃蛋片」（danglies）或「後院屌兒郎當片」（backyard cock danglers）。凱普納解釋：「對於施虐或受虐者而言，這是種暗示。摔角會讓他們產生近乎雞姦或置身奴隸市場的感覺。」（Siebenand，頁 17）

麥瑟與洛可代表了六〇年代性革命發生之前，兩種已經發展但路徑相當不同的男同志色情文化。麥瑟的體健猛男照，以及像是由奎登斯（Quaitance）[32]、艾帝安（Etienne）[33]、芬蘭的湯姆（Tom of Finland）[34] 等藝術家刊登在《猛男畫報》上的作品，通常呈現了具有性誘惑力的雄性身體：肌肉、隆起的胯部以及緊身衣褲下包覆的健壯肉體。洛可的電影則描繪了男男之間的羅曼史與愛情，通常是具吸引力的年輕男子；但對於具性誘惑力的雄性肉體與男男性愛，則簡單帶過。

●

協爾思與必勒意識到，若要保持戲院生意興隆，他們就必須製作新的電影。高大又性喜熱鬧的協爾思，常幻想自己是老派電影裡的大人物。曾為協爾思工作的成人片導演史考特・寒森（Scott Hanson）如此觀察：「他很高調，我不會說他缺乏男子氣概，但他滿誇張的。協爾思無法忍受你忽略任何與男同志有關的事物。你看到的就是某個舉止像大製片

家的傢伙……（你會）被他搞得目瞪口呆。」（*Manshots*，
12/1994，頁 12）

　　協爾思與必勒設立了「標誌電影公司」（Signature
Films）來籌拍電影，並將他們其中的一間戲院改裝成攝影
棚與辦公室。他們成了南加州男同志色情片工業的始祖，
並試圖建立如同好萊塢那樣的工業，但這兩人的風格卻大
不相同。協爾思自己是攝影棚負責人，必勒則是製作部總
監。他們初期的結盟夥伴是「大陸連鎖戲院」（Continental
Theater chain），而根據鮑伯・麥瑟與湯姆・迪西蒙（Tom
DeSimone）所述，必勒後來離開了標誌電影與大陸連鎖戲
院，自己開了「美洲豹製片公司」（Jaguar Production）。
根據與協爾思和必勒共事過的人表示，他們兩人感覺像是男
同志，不過沒有足夠的證據可以證明。在必勒離開標誌電影
自立門戶後，他的一位同仁宣稱必勒有一名女友。

　　個性急躁、無禮且浮誇的協爾思，總是盛氣凌人地對待
其下的導演、演員與劇場經理；相形之下，必勒較為溫和，
且顯得較專業。洛可回憶道：「我簽約（為珊・協爾思）
拍電影的期間，一直都和他維持不錯的關係。雖然有些時候

32/ 全名 George Quaitance，插畫家（1902-1957）。在二〇年代中葉以
　　猛男雜誌插畫聞名，作品特色是描繪「理想與健壯的男同志」。
33/ 插畫家（1933-1991），本名多明哥・歐雷胡多司（Domingo Orej-
　　udos）。他以艾帝安為名所創作的插畫，以陽剛體健、身著制服與皮革
　　族風格著稱。
34/ 插畫家（1920-1991），本名圖寇・拉克索南（Touko Laaksonen）。
　　作品藉緊身或裸體展現具強壯肌肉的男性肢體與臀部，以及現實生活中
　　不太可能出現的超大陽具。在其約三千五百張的作品中，經常出現兩人
　　或多人的性愛場面。

他不是很好相處——很固執，很清楚知道自己要什麼，很明確。雖然不一定總是對的，但至少他很明確……（孟羅‧必勒）他是個非常傑出的紳士，是我在這行所遇到過最有教養、最具資格的人。不論攝影、製作、發行或其他環節，他無一不專。他很好商量，既誠實又聰明，各方面我都認為他很優秀。」（Siebenand，頁 77-78）

很多人認為協爾思很肆無忌憚。如迪西蒙就說：「如果某件事可以賺錢，那他就一定會做。」例如在璜‧可羅納（Juan Corona）謀殺事件上了新聞後（這個德州的工人包商強姦並謀殺了二十五個男人，並以大砍刀將他們分屍然後埋在果園裡），協爾思提議重新上映迪西蒙的《收藏》（The Collection）。這是一部有爭議的軟蕊色情片，描述一個男人綁架了小男孩並將他們鏈在一起。迪西蒙拒絕了利用這個可怕事件賺錢的主意。

吉姆‧卡西迪（Jim Cassidy）如此形容他觀察到的協爾思：「我還能說什麼？他是我見過最尖銳的人。他非常尖銳、非常聰慧、非常狡詐。他虧待很多人，而他也會持續虧待他人，直到永遠……跟其他人相比，或許協爾思確實搞砸了這個國家的男同志電影。他就是個會去賣暴力、古怪、不入流電影的人。而他確實也比業界的任何人都賺了更多的錢。」（Siebenand，頁 186-187）

許多來自靜態攝影與健美雜誌界的電影製片，對協爾思與必勒都有些懷疑。卡西迪就比較傾向協爾思。他說：「我一點都不喜歡那傢伙（必勒）。我對珊‧協爾思的尊敬比對孟羅‧必勒來得多。許多人可能抱持相反的意見——協爾思是條狗而必勒是上帝。但至少你可以跟協爾思講上話。他是

個生意人，而你可以和他作生意。你可以提前知道協爾思會利用你或你的電影……必勒是個奸詐狡猾的『好人』，口蜜腹劍。」（Siebenand，頁 186-189）

●

　　1968 年，協爾思投注很大的心力去製作男同志主題的軟蕊色情片。他買下了《潛鳥之歌》（Song of the Loon）的版權，一本背景設定在美國西部蠻荒地帶的男同志羅曼史。他的戲院也曾經放映過一部技術相當成熟，名為《衣櫃》（The Closet）的短片；雇用了導演史考特‧寒森與攝影師喬‧蒂芬巴克（Joe Tiffenbach）。

　　協爾思告訴寒森：「就這麼辦。我們要來拍一部電影。它將會變成奇蹟！再也不會有電影能與它相比！它是空前絕後的！而你，將要寫它的劇本！」

　　在寫給協爾思的製片備忘錄中，寒森與堤芬巴赫認為，這本小說的特色是「詞藻華美如光而又感傷。」

　　寒森寫道：「我們把某些明目張膽的男同志情節拿掉，並以男人的陽剛情誼幻想替代，以華麗的視覺作為對比……這麼做將從根本上合理呈現性行為的場面。情色的部分仍在，但色慾的部分將會被巧妙地掩飾過去。我們會處理得很好，並明顯地將同性的性行為用可理解且真誠的方式，傳達給觀眾。」

　　「我們不能翻拍這本書，」寒森告訴協爾思：「這太荒謬了。」

　　「你一**定**要這麼做。」協爾思說：「你不能改太多，因為觀眾就是想要這本書，而你就要試著把它變出來。」

很明顯地，當協爾思買下這本書的版權時，就是希望保留小說裡的一字一句，並讓它忠實呈現。（*Manshots*，12/1994，頁 10-11）

在開始拍攝之前，協爾思要寒森與製片堤芬巴赫到他的辦公室。「我要你們看這個，」協爾思播放像是《大天空》（The Big Sky）、《驛馬車》（Stage Coach）以及《最後的摩希根人》（The Last of the Mohicans）這類好萊塢西部電影的片段給他們看。「這就是我心裡所想的。」協爾思說。

寒森與堤芬巴赫隨後在《綜藝》與《好萊塢報導》（The Hollywood Reporter）上刊登選角廣告，註明「徵求身強體健的探險家類型男演員。本片是一部獨立製片電影，有部分裸露鏡頭。」反應相當熱烈——「有頭戴閃閃發亮的浣熊皮帽、身著全套印第安人服裝的男子……我們把每個皇后——變裝皇后和扮裝者——全給拖出櫃子來了。」

試鏡時，寒森與堤芬巴赫告訴演員這將是一部「男同志電影」，並非色情片，但仍會有擁抱、親吻以及所有可以用來傳達浪漫情懷的動作。大多數的演員仍前來參與試鏡。最後兩位主角由摩根·羅依斯（Morgan Royce）與約翰·艾佛森（John Iverson）出線擔綱。就寒森與堤芬巴赫所知，兩位都是異性戀者。

這部電影在 1969 年夏季開拍。大部分的外景在北加州的沙斯塔山（Mt. Shasta）附近拍攝。而事實上，在拍攝工作結束之前，協爾思帶著包括記帳士在內的人員出現，關心寒森與堤芬巴赫是否超支。

「我覺得有告密者，」堤芬巴赫對寒森說：「突然間我們從沒有超支變成超支了。」

在三個星期內，協爾思結束了整部電影的拍攝工作。演員與劇組被迫回到洛杉磯。接著，已經拍好的鏡頭又無法與尚未拍攝的部分順利銜接。寒森與堤芬巴赫不僅被開除，甚至連工資都沒拿到。而協爾思自己把這部電影拍完並把它剪得支離破碎，最終這部片仍未完成。

至今仍沒有完整原因可以解釋協爾思到底為什麼停下整部電影的拍攝工作。寒森帶著冷笑地認為，因為協爾思「過去壓榨了太多人，如果他今天不壓榨你，他就不認為整件事可以成功。」（*Manshots*，12/1994，頁 15）但事實上，可能是因為協爾思後來決定要拍攝硬蕊色情片，為了減少損失，所以才這樣處理。最後，《潛鳥之歌》在 1970 年，於協爾思旗下的若干戲院上映。儘管它有著被迫縮短的拍攝期程、破碎的剪輯與軟蕊色情素材，但仍舊被視為一個里程碑。

●

開始的前六個月，公園戲院的男同性戀影展相當成功，但接下來的十二個月，人們對軟蕊色情片的興趣就開始消退。觀眾想要在大銀幕上看到更直接赤裸的性行為，但正面全裸的電影仍舊相當罕見。即便是去公園戲院看電影的那些男人，也會和其他播放色情電影的戲院一樣，自己設法去找到硬蕊色情片。

凱普納回憶道：「抱怨來自兩個部分，有些人會抱怨浪費太多時間在無意義的行為上，他們認為演員應該要趕快脫光衣服進入正題。但有些人則希望有更多的故事情節與情感鋪陳。」（Siebenand，頁 18）尤其是戲院老闆，更急切想要有更多硬蕊的場面。

當協爾思與必勒力勸洛可在電影裡多加些直接的性愛場面時，他拒絕了。曾短暫為洛可工作的巴瑞・奈特（Barry Knight）說，洛可「並不想要硬蕊色情，洛可只想要『純愛的親親和摸摸』而已。」（Knight，*Manshots*）

洛可後來解釋：「這不是個容易的決定，他們提供我充裕的預算去拍片，然而我真的覺得，在電影裡呈現完整的（硬蕊）性行為，對於讓故事感覺真實或可信是沒有必要的。它可以暗示，而無須直接地表現出來，但那卻是經銷商想要的。他們希望你一直特寫，然後鉅細靡遺地把所有東西都拍出來直到片尾。他們希望電影裡有百分之七十五都是性愛場面。我覺得他們太不講理了。」（Siebenand，頁 65）

邁向硬蕊

與此同時，為了把觀眾帶回戲院，影片發行商與戲院業者大聲疾呼，要求更多能直接呈現性行為的電影。舊金山是第一個可以廣泛播放硬蕊色情片的城市，幾乎徹夜放送──1969 年，整個城市已有二十五家播放硬蕊色情片的戲院。據估計，當時在印地安納波里（Indianapolis）、達拉斯、休士頓、紐約等城市中，共約有一百至四百家播放硬蕊色情片的戲院。（Turan & Zito，頁 77-80）

1968 年間，公園戲院的老闆決定自製硬蕊色情片。異性戀色情片片商拒絕拍攝男同性戀電影，而老一代的男體攝影師，特別是拍攝八或十六毫米電影的那些，比如鮑伯・麥瑟和迪克・方廷（Dick Fontaine），則不願意去冒這個風險。

在六○年代，許多男體攝影師都曾遭到法律或其他方面的迫
害，洛城布魯斯（Bruce of L.A.）[35] 和其他人甚至因此坐過好
幾次牢。麥瑟好幾次逃過一劫，但最後卻在六○年代中期因
仲介賣淫被捕，原因在於他推薦模特兒給其他的「攝影師」。

　　電影中的裸露尺度，與隨之而來的，那些具有性暗示的
動作，轉變得相當迅速。早期的軟蕊色情片，受到嚴格但非
正式的「原則」進行內容審核──陰莖必須處於平靜狀態，
甚至不能有絲毫變大；不可觸摸陰莖，即使是自己的也不行。
而根據鮑伯‧麥瑟所言，這些規定每週都在改變。但到了
1969 年中，協爾思想要「重量級的大傢伙」，於是麥瑟選擇
了退出。（Siebenand，頁 48）

　　《體健模特協會的故事》（The AMG Story）是麥瑟為協
爾思與必勒所做的最後一個拍攝案。這是一個描述麥瑟在其
攝影棚工作的「偽紀錄片」。吉姆‧卡西迪（Jim Cassidy）
這個第一位與男體攝影師吉姆‧法蘭屈（Jim French）（他
後來成立了獵鷹影視（Falcon Studio））合作，並在 1970 年
的時尚男子選拔（Groovy Guy Contest）進入決賽的異／雙
性戀男子，以主持／旁白的無性角色，在這部片裡演出。它
串接麥瑟的攝影作品和電影片段，回溯到 1946 年。除了有八
毫米的模特兒與摔角片段，還包括一段相對而言比較近期的
打屁股場景與一段硬蕊劇情。根據卡西迪所述，這段「有廿
個年輕男子在泳池邊吸屌和相幹」的群戲，是全片的高潮。

35/ 本名為布魯斯‧貝拉斯（Bruce Bellas，1909-1974）。遷居加州後以
「洛城布魯斯」為名拍攝男體寫真為業，1956 年創辦《男體》（Male
Figure）雜誌。

　　為這些影片選角相對而言比較簡單。麥瑟的選角導演只要到好萊塢聖塔莫尼卡大道（Santa Monica Boulevard）一帶，沿著賽爾馬大街（Selma Avenue）挑幾個男妓就可以了。在雇用他們之前，他會要求先看看他們的陰莖尺寸。曾為體健模特協會工作的卡西迪回憶道：「那些孩子們一天能賺二十塊，到了領錢的時候（我是領一百五十塊），和他們靠這麼近，我感到很羞愧。他們為了二十塊做那種工作。而且天啊，他們看起來真他媽餓壞了。麥瑟準備了小型的戶外用餐區，上面有一些豆子、熱狗、幾條麵包和一些喝的。你要拿著鞭子和椅子[36]才能讓這些孩子遠離那張餐桌。而所有的食物在一分鐘內全部一掃而空。實在太可憐了。」（Siebenand，頁 172）卡西迪發覺麥瑟對待演員的方式令人詫異，而在男同志電影界工作也不再那麼有吸引力了。在《體健模特協會的故事》結束拍攝到他重返男同性戀電影界並成為巨星之前，卡西迪去拍了許多異性戀硬蕊片。

　　若卡西迪是因為麥瑟對待演員的方式而抽身，麥瑟則是因珊・協爾思對孟羅・必勒的態度而吃驚。「他像對下人似地對待必勒。有一次我問他怎麼可以這樣對他（必勒）。他做了所有工作，而協爾思只是閒在那兒什麼都不做。」然而，在拍攝《體健模特協會的故事》期間，必勒被指控侵吞公司款項而突然離開標誌電影公司。協爾思則另外找來一位製片完成這部電影。必勒離開後，麥瑟抽掉了影片裡必勒堅持要放進去的硬蕊色情片段，因為他認為那些部分不利於體健模特協會。

　　在《體健模特協會的故事》後，麥瑟失去了繼續拍院線片的動機。他下了這樣的結論：「為戲院拍片對我而言是

財務上的巨大損失。它幾乎毀了我的郵購事業，也轉移了我在原本工作所投注的時間與精力。我很後悔曾經參與其間，也很高興我在傷得太重之前抽身。我再也不會想踏入這個領域。」（Siebenand，頁 50）

●

　　1969 年初，三十出頭、電影專業出身的湯姆 · 迪西蒙，去看了公園戲院的男同志影展。他是加州大學洛杉磯分校（UCLA）電影系畢業，在電影工業當過幾年剪接師，也曾執導一部低預算的恐怖剝削電影。

　　在看了公園戲院的影展之後，迪西蒙回憶道：「我很失望，看到一堆年輕的孩子踩著彈簧單高蹺跳來跳去，還有一些有的沒的鬼東西。電影的品質糟透了。攝影技巧拙劣，放映設備也爛到不行……於是我想要來拍一部電影，讓大家知道什麼是有質感的作品。」（Siebenand，頁 50）

　　迪西蒙寫信給協爾思，並且被邀請去面試。協爾思對迪西蒙的學生作品印象深刻，還警告他說：「我們所做的東西相當不同，很多人來這間辦公室跟我說他可以拍電影，但他們都失敗了。」他要迪西蒙試拍一部劇情短片，好看他是否有能耐駕馭性題材。

　　迪西蒙帶著十六毫米攝影機，偕同兩個朋友到某人家的後院開始拍攝。這部叫作《是》（Yes）的短片除了在一些影展放映過之外，也收錄在迪西蒙 1974 年的自選集《依洛堤克斯》（Erotikus）中。

36/ 指「馴獸師」。

迪西蒙回憶：「我拍得既擬眞又藝術，我把東西剪在一起，加上一些古典樂之後帶給他。」（*Manshots*，6/1993，頁 11）協爾思看了試拍作品之後，「他相當滿意。」

據聞他告訴迪西蒙：「來爲我工作，我會給你一切你需要的東西。」

迪西蒙很快就到標誌電影公司的製作部工作。他雇用了一組人，並在一個月內推出四部作品——異性戀與男同性戀的軟蕊色情片，都是十六毫米的有聲電影。其中之一就是在必勒被開除後，接手拍完的《體健模特協會的故事》。

迪西蒙爲標誌拍的首部電影是《收藏》。這部片和派特・洛可的純愛風，或鮑伯・麥瑟歡騰而孩子氣的摔角影片大不相同。內容描述一名男同志在綁架年輕小伙子之後，把他們關在籠子裡以供逗慾之用。片中雖有裸體與擬眞的性交場景，卻沒有勃起的鏡頭。然而，因爲電影主題涉及性虐待，所以戲院還是動不動就被警察騷擾。之後，這甚至被非常開明的美國猥褻與色情委員會（U.S. Commission on Obscenity and Pornography）在 1970 年引用，作爲色情片的不良範例之一。（*Manshots*，6/1993，頁 12）

大約在 1969 年六月，也就是迪西蒙開工幾個月之後，協爾思把標誌電影公司的工作同仁召集到會議室，宣佈公司未來的拍片政策將有所調整。從今以後公司將會拍攝硬蕊色情片，如果有任何人對此覺得不舒服，公司很歡迎他們走人。協爾思告訴同仁，他會與員工站在同一陣線，並聘請最好的律師。但協爾思也告訴他們，如果他被問到相關事宜，他會一概否認並表示完全不知情。

迪西蒙幾年之後仍對此記憶猶新：「這個決定公告後，

我們就知道該轉向硬蕊色情去了，情況就像是：留著或滾蛋。當然，我們都知道，即使變得更地下化，也要繼續做下去，因為局勢已愈來愈糟。」（*Manshots*，6/1993，頁 12）

　　根據洛城警署隊長傑克‧威爾森（Jack Wilson）所言，拍攝硬蕊色情片是違法的：「你不可能要拍一部硬蕊色情片但又不觸犯賣淫法。當你付錢請人表演性交或口交，你就已經觸法了。你藉由以性換取金錢的方式誘使他人賣淫。」（Turan & Zito，頁 127-128）

　　七○年代早期的硬蕊色情片製作人為了避免觸法，所以想出了各種急就章的作法。一位製作人當時所觀察到的現象是這樣的：「故事就寫在火柴盒上，對白是由那些空有外表沒有天份的演員隨便拼湊出來的。花一整天拍片，以致於拍出來的只像是結合性幻想湊成大拼盤的性活動紀錄，然後我們花一個星期把這些東西剪成一部電影。每週重覆這樣的循環，一年就過去了。」（Turan & Zito，頁 127-128）

　　迪西蒙回憶道：「拍片時我們總是小心翼翼。即便動作都是造假的，我們在拍攝時也保持安靜與低調，因為我們擔心周遭有人發現。我很自信我們可以隨時切換。但我並不是很喜歡轉拍硬蕊色情片，我知道那意味著電影的品質與一切都會跟著向下沉淪。我覺得我們應該要拍比較體面一點的電影，即便是性電影，它們也可以讓人很滿意。」

　　雖然協爾思不太願意做這樣的轉變，但為了要和舊金山及紐約的戲院競爭，標誌電影也只好開始拍硬蕊性行為，並以之取代軟蕊片裡擬真的性行為。（Siebenand，頁 85-86）

　　轉為拍攝硬蕊色情片這件事，也戲劇性地改變了性電影的產製過程。湯姆‧迪西蒙相信，表演「真實的」性行為，

也連帶改變了誰能在硬蕊色情片裡擔綱演出。他說：「進入硬蕊色情片後，你將和不同階層的人打交道。除了男妓或妓女之外，你再也找不到其他演員。」性電影已不再是好萊塢電影工業的邊緣產物，它置身法律之外，也不再劃歸於電影工業之內。

「插入」是硬蕊色情最容易定義的特色。在軟蕊色情的時代，因為不清楚什麼東西會被取締，每一部片都在測試底線在哪。軟蕊色情片有時會出現勃起，會出現人們被吹或被幹的樣子，但未曾真正秀出口部或肛門的插入。因此，雖然會出現很多舔腹部、穿衣磨蹭對方或互相磨蹭私處的鏡頭，但不會出現實際的插入。（*Manshots*，6/1993，頁 12）

從單純裸露到硬蕊色情，轉變幾乎是「無縫接軌」。色情片評論家哈洛德・費爾班克斯（Harold Fairbanks）觀察：「就好像是突然加速一樣，這也是它很難去精確標出一個日期的原因。湯姆・迪西蒙的《收藏》在 1969 年上映，但它算軟蕊色情片，裡面全是擬真的性行為。故事稍微粗俗了些，它講一個男人綁架男孩子們並強迫他們當性奴隸的經過，但和派特・洛可的作品相比，情節比較大膽。在派特的電影裡，那些男孩永遠只會往山坡下跑而已。」（Harold Fairbanks，Siebenand，頁 27）

當時異性戀的軟蕊色情片，在敘事結構與擬真性行為上，都已建立起固定的模式。從十年前最初的軟蕊色情片（又稱作「裸體甜心」影片）開始，它們就逐步發展出相當精確的公式：一開始是男 / 女的場景，再來是女 / 女，然後是高潮戲，最後以吻戲收場。製作人相信這樣的順序是獲得票房成功的必要條件。然而裸露與猥褻的界線時常變動。一開始，只要露出

陰毛就算是「色情的」。所以在 1968 年之前，所有的裸體甜心影片都沒有露出陰毛。然而「醃黃瓜與海貍」（pickle and beaver，指陽具與陰戶）的鏡頭，很快也跟著解禁。（McNeil & Osborne，頁 10-11）相比之下，男同志軟蕊色情片才剛開始發展，敘事結構也都還沒發展出一套明確的公式。

　　雖然異性戀硬蕊色情片所使用的敘事公式如魚得水，但處理勃起與射精的場面仍是新的挑戰。男同志硬蕊色情片則出現了不同的障礙：最根本的問題在於勃起、肛門插入，以及（哪些人的）射精，但更大的問題是標準程序還沒被建立起來。在順序上，誰吸屌或誰幹誰等等，依舊是未定之論。最初，這個問題純以數量來解決。湯姆‧迪西蒙解釋道：「一般說來，我讓演員維持在六個人左右，這樣就會讓我有三場性愛場面跟六次射精。」（Siebenand，頁 92）

●

　　硬蕊色情片很快因應市場需求而誕生。1969 年的舊金山和紐約，就已經出現了直接呈現性行為的硬蕊色情片。而洛杉磯的觀眾，也早已厭倦了多愁善感的男同志軟蕊色情片。根據派特‧洛可所言，電影經銷商與戲院，希望性行為場面的時間至少要占整部電影片長的百分之七十五以上。同時，他們也希望在影片開始五分鐘內就發生性行為。這些要求對於色情電影的敘事方式，明顯增加了限制。對製片與導演來說，要拍出這樣的電影讓戲院播映，也面臨巨大的挑戰。不僅選角（這比拍異性戀的性剝削電影來得更難），對導戲、敘事手法的建立，以及表演方式皆然。

　　邁向硬蕊的轉變亦引起了另一挑戰：需要為了拍攝直接

的性行爲，發展出更專業的技術與敍事規則。在公園戲院和其他戲院播放的男同志軟蕊色情片，充其量僅止於正面全裸和親吻，而像是洛城布魯斯或鮑伯・麥瑟之類的某些男體攝影師，會爲特別的顧客拍攝八毫米的硬蕊色情短片——包括口交與插入——但不會在戲院放映。

標誌電影公司早期的一部男同志硬蕊色情片《惡魔的慾望》（Desires of the Devil），適切地說明了這個新片型的過渡期。這部片約莫是在 1971 年拍攝的，是由前軟蕊色情片演員（1970 年的《激情大逃脫》（Escape to Passion）），也是 1972 年異性戀硬蕊色情片《樣本》（The Specimen）的導演賽巴斯汀・費格（Sebastian Figg）所執導。

這部片有五個場景，但僅有一次射精。比如在第一幕性場景中，主角吉姆・卡西迪在電影院裡碰到一名男子並受邀到家裡喝飲料，最後進了臥室脫了衣服。他倆在床上裸體相擁，那男子吸吮了卡西迪的陽具，但鏡頭並未聚焦在口交上。然後他們交換了位置，當卡西迪插入那男子時，他躺在床上，不過我們卻沒有看到陰莖插入屁股的鏡頭。他們做了幾分鐘之後就分開，然後相擁而眠——這場床戲感覺很假，而且兩人都沒有高潮。卡西迪醒來之後，在那男子的皮夾裡拿了些錢，然後溜走了。

卡西迪離開了那名男子的住所後，又在街上遇到了另一位男子，然後一起去了他家。非常迅速地，他們脫光了衣服，然後男子先爲卡西迪口交，進而轉爲 69 姿勢，再到卡西迪幹那位男子。這場戲也沒有插入，但感覺比較有說服力，看起來也比較像是真的有性行爲。那位男子在被幹的過程中達到高潮，但卡西迪還是沒有射精。而剩下的三場戲僅出現少許

的性行為（只有口交），沒有肛交，也沒有高潮。

　　我們並不清楚片中既沒有插入也沒有呈現射精場面的原因。但很明顯，今天色情片的公式幾乎都沒有出現在那部片裡。原因很可能在於，這部片原本的設定是軟蕊色情片，但在拍攝過程中，正巧處於轉型到硬蕊片的那段混亂期，所以才加上了一些直接的性場面。而電影導演與製片也認為，只要把裸體、類硬蕊與擬真的性行為放進影片裡，就可以算是硬蕊色情片。這或許可以反映出環繞著插入、勃起與射精鏡頭的敘事手法，尚未被確立。

　　而導演的角色，也從原本在擬真性行為場景中給予指導，變成也需要從一連串的床戲中，在對話、角色發展和動作方面下指令；同時還要鼓勵演員，監控勃起狀態，以便引導並成功地拍下射精場面。

　　當時，湯姆‧迪西蒙解釋道：「你必須要是一個真正的心理學家。你的心神要不斷關注於如何解決那些疑難雜症上。你要知道他們接下來在床上要做什麼。我們必須盡可能謹慎地處理這些東西。拍攝前，我們試著介紹演員給彼此認識，因為大多數的時候，演員是直到拍攝當天才初次見面。我介紹他們彼此，然後請他們到旁邊快速對一下戲──不是床戲。如果他們之間有化學反應，拍起來就會很棒。」

　　有些時候要花好幾個小時，演員才能再度勃起，或完成一個射精鏡頭。迪西蒙在 1974 年說：「有幾次真的是災難。演員之一跑過來跟我說『我們就是沒辦法做。』所以就要趕緊重新配對──但另一個演員因為發現要重新配對，就覺得被羞辱了⋯⋯通常像這種一團混亂的場面和重新配對，或假裝一切都很好⋯⋯到最後就搞垮了整部片。」

　　很快地，男同性戀硬蕊色情片裡就有射精鏡頭了。而要到什麼時候，「射精鏡頭出現，表示性行為已經結束」的慣例才真正確立呢？迪西蒙宣稱，其電影《壹》（One）這部有很多個人自慰戲的電影，是首部呈現射精鏡頭的商業硬蕊色情片。有趣的是，射精意味著插入性行為的結束，如今已成為這個片型中的常規。它是一種「寫實」呈現男性高潮的方式，有別於那種在高潮前抽出陰莖、以免懷孕的做法。

　　在異性戀硬蕊色情片裡，僅有男演員能展現他們勃發的性慾與高潮、女演員只能靠假裝，但在男同志的色情片中，所有演員的情慾全都一覽無遺呈現。相對於異性戀色情片中的男與女，男同志色情片裡無論幹人與被幹，噴發一樣重要。

　　早期的男同志硬蕊色情片仍處於內容與技術的開創期，因此常有創意地處理勃起與其他不足部分。為了順利勃起與演出，多數的演員需要被對戲搭檔吸引。但也有不論搭擋是誰都能順利勃起的演員。色情片巨星吉姆・卡西迪給有志後進的忠告是：「你需要能手動幫它站起來。比如說搓一搓好讓它可以在任何條件與情況下上工。這是踏入這一行的首要需求。如果你能在男同性戀色情片裡演出，你也一樣能在異性戀色情片裡演出。」（Siebenand，頁 183）他說：「我之所以能得到許多工作機會，是因為我在任何條件下都能順利過關。」（Siebenand，177）

　　倘若問題在於沒辦法假裝勃起，一些小技巧或權宜之計就派上用場了。演員有時會要求看雜誌或書，幫助他們重振雄風。當演員因為等待攝影機角度或燈光調整而軟下來時，「吹槍人」（puffer）就會上場為演員口交以提振其精神。這個術語沒有正式定名，有些業界人士會叫他們「駐場吹槍

人（the resident c. s.）」（洛可），有的會叫他們「小吹俠（fluffers）」（卡西迪），這個詞至今仍在使用。吉姆・卡西迪偶爾會「莖」援其他硬不起來的演員。根據部分業界人士所言，許多演員會用大麻和嗅爽劑（poppers）[37]去提升他們在鏡頭前的表現。有些甚至會帶古柯鹼以鼻吸食。（Siebenand，頁 177-178）

　　如果需要假射精的話，就需要用到蛋白和乳液。「通常我們會噴一點或……放一些在他們的嘴裡，然後讓它流出來。」（Siebenand，頁 95）有一幕，一位演員貿然地將卡西迪的精液給吞了下去。這場戲沒有重拍，而是卡西迪把煉乳灌進他嘴裡，好假裝是某人的爆精。「我讓煉乳徐徐地不斷流出……幾個月之後我遇到達柯塔（Dakota），他說：『卡西迪，那場戲真是太屌了。』我告訴他，『不好意思我真是受之有愧，某頭牛才真是居功厥偉。』」（Siebenand，頁 180）

　　轉變為硬蕊色情片之後，選角也開始變得更複雜。在加州，在嚴格的拉皮條法（pandering law）下，硬蕊色情片的製作只能祕密進行，付費的性演出被認為是賣淫，並可處以三年徒刑。（McNeil & Osborne，頁 405，頁 407-414）迪西蒙回憶：「刑警隊常會派非常性感的男孩來應徵模特兒，

37/ 是各種亞硝酸酯 —— 特別是異丙基亞硝酸鹽（2-propyl nitrite）、異亞硝酸鹽（2-methylpropyl nitrite）以及較罕見的亞硝酸丁酯（isoamyl nitrite）和亞硝酸異戊酯（isopentyl nitrite）—— 的代稱。在此指男同性戀社群常見的一種嗅聞型的娛樂性藥物。通常呈液體狀，易揮發，裝盛於深褐色小玻璃罐子中，使用者於吸入後因血壓降低常感到暈眩、激動與暖意，且可使肛門的平滑肌放鬆。台灣男同志社群亦稱「rush」，是箇中一知名廠牌。

在面試他們的時候，你所說的一切都要相當小心。因為你花錢雇用他們從事性表演，就會被認為是拉皮條。他們就是這樣抓你的。」

通常，選角有賴製作人的祕密管道。一旦某部片開始選角，演員會接到指令到某個指定地點，再由車載往拍攝場地。拍攝中任何人都不准打電話出去。迪西蒙回憶道：「當你開始拍片的時候總是充滿恐懼，因為這些人不光像模特兒一樣擺擺姿勢就好，你知道這還跟性有關，感覺就有點彆扭。所以總是要度過某個轉捩點，他們才會真正進入情況。一旦他們開始親吻、愛撫直到勃起，你才可以很確定他們開始入戲了。」（*Manshots*，6/1993，頁 13）

最後，導演的調度與肢體動作的設定，是創建一個可信的**綺想世界**最不可或缺的條件。這些電影中的性綺想世界，是以故事片段、文化迷思、老套劇情、戀物物件與肢體動作的大雜燴拼湊而成，再藉由編劇或導演的編排與想像，把一切融合在一起。在轉向硬蕊色情片後，需要建立新的表演模式，好讓綺想世界變得更為可信。

早期的選角會受外型、反覆試戲，及演員個人的性經驗等交織的準則所影響——時至今日亦然。色情片的表演，依演員體力、想像力，以及導演和剪接師的共同努力，才能在影片中創造出可信的綺想世界。而具可信度的性表演，是相當重要的環節。

穹蒼之星

　　對觀眾而言，硬蕊色情片所織構的世界是否成功，最終取決於演員的性演出是否眞實可信。色情片明星不光只是被慾望的對象，他們更如陽剛美學的典範般被崇拜，被視爲性技高手。色情片明星是男同志性事的理想化身。他們的性表演，是引領觀眾進入色情電影的入口。導演佛列德・浩斯堤德（Fred Halsted）認爲，硬蕊色情片既被演員用以作爲一種媒介，也同時是攝影師的媒介。

　　許多男同志到公園戲院看色情片，看演員再現男同志的性理想典型。他們「全都是壯漢或猛男——或試著成爲壯漢或猛男，」1968 年在《鼓吹者》擔任影評人的吉姆・凱普納（Jim Kepner）說，演員被認爲要「非常好看，非常有男子氣概……少數製片試著讓角色『扮裝』，但卻失敗了。讓那觀眾提不起勁……他們就是不會掏（錢）去看大銀幕上出現這樣的角色。他們需要的是一個萬寶路男人[38]。」（Siebanand，頁 34）

　　男同性戀文化在當時（以及自此之後），將極具吸引力的模特兒推向偶像一般的崇高地位，並對他們高度忠誠。許多登上猛男雜誌、迷人的年輕男子不僅被偶像化，亦被粉絲當成「明星」，私密地擁有極高的名氣——即使他們的知名度來自戲院觀眾或是社群刊物的評論。當中僅有少數會轉向演電影。比如曾爲鮑伯・麥瑟的體健模特協會拍過攝影作品

38/ 萬寶路（Marlboro）香菸的廣告多以牛仔形象出現，用以形容有雄厚粗獷氣概的男人。

的喬 · 達雷桑卓，就是最著名的例子。

色情片「明星」的存在，應歸功於好萊塢，以及二〇與三〇年代源自電影工業中「明星系統（star system）[39]」的概念。所謂的明星，一方面是最具代表性的演員，一方面又是偶像。如同電影明星或其他名流，色情片明星亦體現了外貌與人格特質的崇高理想──這是烏托邦的色情幻想版。明星具體化了認同（觀眾想要成為的人）以及性慾（觀眾想要發生關係的對象）的幻想，這是男同志電影或色情片最核心的動態心理。（De Angelis，2001 年）不管是同或異性戀者，大多數觀眾都會在幹人或被幹之間的幻想擺盪。（Cowie，1993 年）

色情片明星通常比較像是電影演員，而非舞臺劇演員。他們無需創造角色，而用自己的心理與身體特質，建立角色與個性，並時常投射出同一件事：「自己」。銀幕上的「個性」來自於觀眾覺得「可信」，這也是色情電影的重點。色情片明星的個性及其對粉絲的意義，不光建立在明星自身的感受，或外形的樣貌與特徵，更建立在其作為男人所展現的風格，以及他所表演的「性」。這個特性必須被突顯，才能在大量電影之中突圍。（Escoffier，2003 年）

迪西蒙擔心，轉向拍硬蕊色情片後產生改變選角作業，意味著演員將愈來愈不像演員，反倒像伴遊、男妓或流浪漢。為了硬蕊男男片所做的選角，在那個同志仍是一種恥辱的年歲裡，本就比較困難。多數的異性戀色情片演員並不願意出

39/ 即造星工程，由電影公司選擇有前景、有魅力的年輕演員，並為其塑造人格與形象。

現在男男片裡，所以男同志導演就只好常從朋友、點頭之交、男妓或性伴中召募演員。

　　提出上述擔慮的迪西蒙，對於早期男同志色情片很快就出現明星感到訝異。事實上，許多耀眼的演員並不如迪西蒙所預期的那樣從事伴遊或皮條客工作——即便當中某些人曾當作玩票做過。也有些是演出之後才轉往賣淫的。由於同性戀是一種被汙名化的行為，它的確吸引到一些年輕而漫無目標的藍領階級男性。

●

　　諷刺的是，色情片明星起初是透過「選美」比賽產生的。1968 年，《鼓吹者》以及當地的一份同性戀報紙，贊助了「時尚男子選拔」。由當地酒吧出資支持的參賽者，依體格、容貌與造型評分。優勝者通常會被引見給攝影師或電影製片，擔任攝影模特兒，或在色情電影中擔綱演出。（M. Thompson，頁 8）

　　僅有少數人能在洛杉磯早期所拍攝的男同性戀硬蕊色情片中闖出名號，吉姆・卡西迪和吉米・修斯（Jimmy Hughes）是其中最為人所知的。吉姆・卡西迪成名最早。他在賓州長大且在海軍服務兩年，退伍後在紐約為男體攝影師吉姆・法蘭屈擔任模特兒——身著皮衣與重型機車服飾擺姿勢。1969 年卡西迪遷居洛杉磯，並在隔年參加時尚男子選拔，雖然只得到第三名，他仍被引見給派特・洛可，並為一些當地的男同志出版品擔任模特兒。同時，孟羅・必勒邀請他為《體健模特協會的故事》這部偽紀錄片擔任主持與旁白。必勒在拍攝過程中去職後，由湯姆・迪西蒙接手並且完成它。

　　此外，差不多在同一時間，卡西迪製作了一部名為《深鑽》（Drilled Deep）的短片。它原名《錯號》（Wrong Number），是一個電話維修員修電話的故事。卡西迪覺得它有點老套，於是在開拍前一晚趕出一個短的改編版本。卡司包括一位新星達柯塔，一位名叫茱蒂・寇曼（Judy Coleman）的年輕女性，以及卡西迪本人。達柯塔飾演的雜工在鑽門，而茱蒂・寇曼走了過來，希望達柯塔可以「鑽」她的門。然後卡西迪出現了，他提議在達柯塔「鑽」茱蒂時，他可以「鑽」達柯塔。

　　卡西迪的演藝事業不僅持續好些年，更橫跨異與男同性戀電影。「我從未如此熱切地渴望在電影界工作。」卡西迪回想道：「並不是我去找電影拍，而是它們找上了我……一切就是那樣發生了……硬蕊色情片就這麼走進了我的生命。擬真性行為的電影比較少，我比較想拍那樣的電影，因為比較好玩，演技發揮的空間比較大，且對白比性交來得更有趣。」（Siebenand，頁 173-174）

　　男男色情片的演員並不能指望從這個「事業」賺大錢，因為它無法長久持續下去。卡西迪在 1970 至 1974 年間拍了百餘部異性戀色情片，但他僅在十部男同志色情片中演出。他解釋道：「我沒有在男同志色情片裡賺大錢，在異性戀的片子裡我賺得更多。男同志片付我的片酬比較高，因為他們想要我的名字，我則想要更多錢。但總是有較多的異性戀片開拍。當我還住在好萊塢時，每星期我有五到六天在拍異性戀色情片，但每幾個月才有一部男同志電影可拍。我不想什麼都做，因為那樣很容易過度曝光……我只拍了十部男男片，但他們放了又放，重播再重播，才十部片我就已經過度曝光

了。異性戀色情片完全不是那麼回事。你不是那個鼎鼎大名的吉姆‧卡西迪，你就只是出現在片子裡，女孩們才是明星。」（Siebenand，183）

　　吉米‧修斯在 1974 年捲入強暴與綁架的指控之前，曾短暫地紅過一陣。像卡西迪一樣，修斯贏得時尚男子選拔（1971 年）後，被引見並拍攝了許多男同志色情片。他以美金三百至三百五十元的均一價，接連在舊金山與紐約的公司中演出（場景極簡的色情小短片）。他在美洲豹公司推出的作品中累積出名聲，如《實驗》（The Experiment）和《希臘閃電》（Greek Lightning）中短暫的床戲。其酬勞為美金一千元，是相當驚人的數字。

　　修斯解釋：「我在拍攝時壓根沒想到人們有一天會看到這部片……如果說我有在想什麼的話，那就是酬勞。如果我想到觀眾，可能就無法順利勃起。我不是個曝露狂。拍電影不容易……沒有性交的場面常要重拍好多次，還有一群見屍心喜的玻璃在一旁流口水……我拍片的唯一理由就是錢。我在鏡頭前做的事以前並不常做。我猜男同志色情片業裡的每一個人：演員、導演，全都是男同性戀者──但，是有男子氣概的男同性戀者。」修斯很後悔拍了男同性戀色情片。他在獄中告訴一位記者：「性既重要且珍貴，而我為了青蛙（意即老而不吸引人的男子）和死玻璃剝削我自己。」（Siebenand，頁 140-141）

　　彼時在電影製片或男同志記者間，對卡西迪或修斯的性向曾有過些許討論。他們倆皆非有意尋求在男男片中演出的機會，且宣稱錢是最重要的動機。他們可能是雙性戀，或是接下來數十年所稱的「給錢就搞基」（gay-for-pay）。

修斯被逮捕時，正和洛杉磯知名女演員金・克麗絲堤（Kim Christy）交往。我們無法得知修斯「以槍脅迫九名年輕女性口交與肛交」，是否與其性傾向有關，但指控最後因認罪協商，改成了「以槍脅迫二名年輕女子性交」。

卡西迪和修斯，是早年洛杉磯男同志色情片業中最閃亮的兩位「明星」。他們累積了一些知名度，但很快地就被微克菲爾德・普爾的電影《沙裡的男孩》中的凱西・唐納文（Casey Donovan）所超越。

洛城跟它自己玩

1972 年六月，佛列德・浩斯堤德（Fred Halsted）的電影《洛城跟它自己玩》（LA Plays Itself）在巴黎戲院（Paris Theatre）上映。位於聖塔莫尼卡大道和新月高地（Crescent Heights）轉角的巴黎戲院曾像公園戲院一樣，是珊・協爾思旗下大陸連鎖戲院的一員。浩斯堤德既不曾接觸男體攝影師，也沒有和珊・協爾思或孟羅・必勒的電影製作公司有往來，要說是誰為浩斯堤德拍攝硬蕊男同志色情片打開一條門路，那一定是肯尼斯・安格。

浩斯堤德 1941 年生於加州長灘（Long Beach），成長於奧克蘭，之後搬到洛杉磯念大學。他讀了三年後選擇輟學投身商場，成功地發展了連鎖苗圃事業。而後浩斯堤德開始接觸禪學，並思考關於自己的性慾。他決定要拍攝色情片，先在片中創造一部分的自己，再重新改造自己，使自己成為它的一部分。同一時期，他也開始探索自己性虐方面的情慾。

浩斯堤德著手撰寫《洛城跟它自己玩》的劇本，這是他用以探索自身性哲學的「自傳式」電影。在 1969 年浩斯堤德開拍《洛》片之前，他從未看過任何一部男同志色情片。

《洛》的開場，是一連串在洛杉磯外的鄉間快速移動的鏡頭。畫面推向野花、石頭與昆蟲，直到馬里布山（Malibu Mountains）間一場野外性交才停下：兩名年輕男子接吻、互相吸吮陽具並相幹。第二幕以洛杉磯鄰近一條有沙礫的街道開頭，浩斯堤德自己駕車行經好萊塢的破爛街區。年輕男妓、色情電影院和破敗的商店成行而立。音軌上，一名帶有德州口音，語氣慢吞吞的年輕男子正讀著一則色情故事。如同我們在洛杉磯街頭遊走，無意間聽到兩名年輕男子的對話，一位剛到，而另一位羞怯地要帶他到處逛逛，並警告這新來的朋友要避開哪些類型的男人。

第三幕，我們往下看到一名年輕男子站在一座很長的階梯底端。浩斯堤德站梯子最上方，蒼白，打赤膊，僅穿著牛仔褲和靴子。一轉眼，我們隨著浩斯堤德來到格里菲斯公園，看見一群半裸男子在陰影中巡獵。瞬間我們又再次回到階梯，浩斯堤德將那年輕男子推進房間，扔上床。他把那年輕男子綁起來，鞭打他，最後再把拳頭塞到他的屁眼裡。這一幕，把「拳交」這種性實踐呈現給了大眾。

浩斯堤德在 1969 年寫好《洛》的劇本，很快地在 1972 年春季上映。這是他「性哲學三部曲」的序章。1971 年十二月，三部曲之二的《性車庫》（Sex Garage），在六小時內拍攝完成。隨後，因劇本拖延了時間，他到 1974 年夏季才開始拍攝三部曲最終章《性工具》（Sextool）。

《性車庫》以高對比的黑白片方式拍攝（《洛城跟它自

己玩》是彩色片），開頭是一名年輕女子在幫修車廠工人口
交，然後一名猛男騎士取代了她的位置。但他似乎更想幹他
的摩托車，最後也真的幹了摩托車的排氣管。據說就是因為
這一幕，使得《性車庫》遭紐約市警局抄沒。

　　浩斯堤德意圖使《性工具》成為一部「性的百科全書」，
裡頭也涵納了許多不同類型的演員。不像浩斯堤德的其他電
影，《性工具》有心理層面的敘述。而如同《洛》一樣，他
認為這是「自傳式」的電影。本片是由夏蔓‧李‧安德森
（Charmaine Lee Anderson）擔任主角，她是一位跨性別。

　　浩斯堤德解釋道：「我為自己寫了夏蔓的這個角色，我
他媽的寫了這部電影，我就是夏蔓飾演的葛洛莉亞。葛洛莉
亞是個徹底不受約束的人，一個男人……變成了有屌的女人，
她去了長灘的每一家水手與海軍酒吧……釣上幾個異性戀猛
男並猛幹他們。」

　　《洛》及其續集，和公園戲院所放映的硬蕊色情片迥然
不同。浩斯堤德說：「我的電影對射精、勃起、吸屌或相幹
不大感興趣。我比較有興趣的是心理發生了什麼而不是行為
本身。」（Siebanand，頁 221-222）它們以藝術性和哲學性
陳述了性——特別是關於施／受虐的性。《洛》沒有敘事結
構，性的場面被毫無關聯的影像打斷，而且只有一次很馬虎
的射精。

　　浩斯堤德認為，他的電影為性哲學作出了貢獻。「性
不是『射精』，那只是表象。」浩斯堤德解釋：「這是個
人式的電影。我不靠相幹來紓解性慾。在我有過最美好的
經驗裡，我並沒有射。我對射精不太感興趣……大腦和情
緒上的高潮比較有趣——即使我的屌射了，噴精了，對我來

說也實在不算一回事……我對情緒與智力上的滿足更感興趣。」（Siebanand，頁 207）浩斯堤德似乎以「創意企業」（creative enterprise）的身分，預見了傅柯（Foucault）對施／受虐的著名觀點，也就是想像「愉悅的去性化」（the desexualization of pleasure）。（Bersani，頁 19）

　　浩斯堤德深信，色情是既冒犯又聖潔的。在性行為中，身體的界線被破壞了，簡言之，是穿過了他人的孔洞。喬治·巴泰爾（Georges Bataille）寫道：「脫衣裸體是具決定性的舉動。裸體為沉著提供了對比……肉體的解放……經由祕密的方式給予我們猥褻感。猥褻……擾亂了肉體的沉著。」（Georges Bataille，*Erotism*，頁 15-18）

　　在浩斯堤德的電影裡，性破壞了男性角色的沉著。破壞的結果是帶來莊嚴的體驗：「射精並非重點。重點在於所揭露的真相，也就是『為什麼』。」（Siebanand，頁 211）他的電影也沒有明確的同性戀認同。他說：「我先是一個變態，再來才是一個同性戀。」（Siebanand，頁 222）在他電影裡出現的男性也不一定是男同志，有些是異男，而夏蔓是個想變成女人的男人。施虐者只是一種工具——「性工具」，用以開創通往莊嚴的道路。他不相信性作為純粹消遣的觀點：

> 作為娛樂的性並不吸引我……我對性的複雜和多樣較有興趣……心靈層面的相幹。我喜歡拍性電影，它給我機會去闡述我的觀點……我不是為錢而拍……更不認為性是種娛樂。對我而言性不是消遣，不是享樂，是情感上的解放。（Siebanand，頁 206-207）

　　浩斯堤德相信，施／受虐的觀點對男同志尤其重要。事實上他認為「性虐……在我的人格裡比同性戀更基本。」（Siebanand，頁 222）他補充道：「有一種……神交的成分，存於男同志的性與關係中。那些大製作的男同志色情片裡都有施／受虐的情節在裡面……每個人的程度不一，因為那是一個純粹陽剛，雄性主宰的東西。多數男同志都想被另一個男人主宰。」

　　1972 年秋季，《洛城跟它自己玩》在紐約上映，引起了熱烈的迴響。這部片以其藝術與哲學性很快為人熟知，亦被在美術博物館界居領導地位之一的現代藝術博物館（Museum of Modern Arts，MOMA）收為永久館藏。就像前一年十二月上映的電影《沙裡的男孩》一樣，是色情片（不光只是男同志色情片）的評論首次登上主流報紙的案例之一。這兩部電影不僅對七○年代早期定義「色情時尚」（porn chic）的文化趨勢有所助益，也是嚴肅藝術型的硬蕊色情片典範。此外，這兩部電影都是在《深喉嚨》之前，就已公映的色情電影。

《依洛堤克斯》

　　1974 年（距離最早的商業男同志硬蕊色情片出現還不滿五年），電影製片湯姆・迪西蒙推出了《依洛堤克斯》這部包含軟蕊與硬蕊的「男同志色情片史」紀錄片。它記錄了男同志色情片在洛杉磯誕生後的短暫歷史，由佛列德・浩斯堤德擔任旁白。他隨著片中的敘述緩緩褪去衣衫，直到影片最後似乎還以自慰達到高潮——這或許是第一部有射精鏡頭的

紀錄片。然而根據多種資料記載，那並不是他本人的高潮。

　　拍攝有關色情片的「紀錄片」，是七〇年代為了擴大電影院對裸體與直接性行為的限制所廣泛使用的策略。在紀錄片裡，即便出現直接的性行為，也會被視為具教育意義或「科學的」。

　　色情片在整個七〇年代初期的合法性是不斷在變動的。1970年，聯邦猥褻與色情片委員會建議成人色情片應合法化。1973年，聯邦最高法院作出了具指標意義的決定：在米勒與加州州立法院的訴訟中宣告，一部被視為猥褻的作品，在於其是否「徹底」對整個社會沒有任何意義，**以及**其是否在文學、藝術、政治或科學上欠缺「嚴肅的」價值。在米勒與加州州立法院的訴訟之後，劇情提供了成人電影工業在拍攝有直接性行為的電影時，一個辯護的基礎，因為劇情或「紀錄片」的形式，允許成人電影製片宣稱他們的電影（如《深喉嚨》、《淫女心魔》或《洛城跟它自己玩》，這些有大量敘事的色情電影）具有某些社會意義，並且在藝術與科學上具有「嚴肅的」價值。（Slade，頁 216-217）

　　在米勒事件之前，異性戀攝影師亞力・迪・阮西（Alex de Renzy）就已經是「紀錄片」名家了。幾年前，迪・阮西發行一部名為《色情片在丹麥》（Pornography in Denmark）的紀錄片，成本僅美金一萬五千元，卻創下兩百多萬的收益。1970年，就在硬蕊色情片開始在舊金山的電影院上映後沒多久，迪・阮西推出了《色情電影史》（A History of the Blue Movie）──這是一部紀錄片式的色情電影史，收錄了自1915年起的色情電影，以及1960年代晚期在舊金山拍攝的硬蕊色情片片段。其他的紀錄片，像是《我

很好奇（黃色）》或其他偽紀錄片型式的電影，比如《我，一個女人》這類內容與性或色情有關的電影，經常挑戰電檢尺度、引發爭議，卻也吸引更多觀眾到電影院去。

男同志色情片比迪‧阮西的電影更缺乏歷史的軌跡，發展歷程也不過起於最近五年而已。迪西蒙的電影重述了公園戲院的故事，以及洛杉磯男同志硬蕊色情片的誕生，從男體攝影師和其八毫米電影開始，到派特‧洛可的純愛軟蕊電影，終在微克菲爾德‧普爾的《沙裡的男孩》以及浩斯堤德的《洛城跟它自己玩》達到高點。《依洛堤克斯》宣稱，迪西蒙自己的電影橋接了普爾與浩斯堤德那些受歡迎、具批判性且又受讚揚的作品，然而與好萊塢的「擬色情」商業片相比，迪西蒙的作品，包括為協爾思所拍攝的劇情短片《是》（Yes），描述七〇年代青少年性行為的紀錄片《壹》（One），1970 年的《收藏》、《塵於塵》（Dust Unto Dust），1971 年的《無懼的泰山》（Tarzan the Fearless）、《大襲擊》（Assault）、《追星少年的告解》（Confessions of Male Groupie），1973 年的《達菲的小酒館》（Duffy's Tavern）等等，都欠缺了文化或藝術性。《依洛堤克斯》象徵了男同性戀色情工業的第一階段（僅僅只有五年），並證明普爾的《沙裡的男孩》，以及浩斯堤德的《洛城跟它自己玩》在評價與商業上的成功，即使技術面上不足以和迪西蒙相比。

●

1971 年夏天，標誌電影公司的前負責人孟羅‧必勒，成立了美洲豹製片公司，這是一間專門製作男同志色情片並提供給戲院播放的公司。就像「標誌」一樣，「美洲豹」也

擁有自己的經銷網絡，並提供影片給固定配合的二十二家電影院。（Turan & Zito，頁 193）必勒參考了好萊塢製片模式，爲電影拍攝與後製成立了一組人馬。電影全部的製作流程包括剪輯、混音等等，都在必勒家的地下室完成。

美洲豹製作了有故事情節的男同志硬蕊色情片，不光因爲必勒與其團隊認爲劇情長片比較有價值，也因在 1973 年米勒與加州州立法院的訴訟宣判中，劇情爲硬蕊色情片提供了一個辯護的藉口。這樣做可以避免讓電影被視爲猥褻。

必勒最終說服了派特・洛可在他的電影裡加上直接的性行爲場面。他倆推出的首部電影是《高潮時代》（Coming of Age），而除了硬蕊的性行爲外，根據巴瑞・奈特的回憶，仍維持派特・洛可舊有的風格，就像他早期「多情的純愛電影，只是加了性行爲在裡頭。」1971 年十月，這部片在紐約的帕克・米勒戲院（Park Miller Theater）上映，劇場經理在上映隔天便打電話抱怨：「開頭前五分鐘都沒有相幹啊。」

然而，必勒仍繼續拍攝有高度故事情節的硬蕊色情片。1972 年的《實驗》是美洲豹最成功且公認最棒的一部作品。導演是奈特，編劇是他的朋友葛拉騰・霍爾（Groton Hall），內容描述一名男子第一次與其他男人發生性邂逅，全片的高潮是男子向父親出櫃——而父親接納了他。整部電影在性場面開始前，足足花了超過二十五分鐘以上來鋪陳角色。

奈特在那年年初搬到洛杉磯，然後被必勒雇來剪輯派特・洛可的《高潮時代》。在此之前，奈特在電視圈工作。或許奈特最記得的事，就是當他們初次見面時，必勒提到警察可能會上門臨檢的警告：

「當你在我位於好萊塢丘（Hollywood Hills）漂亮房子的地下室剪接的時候，如果聽到有人敲門，無論如何都不可以應門。」（*Manshots*，6/1996，頁 10）

美洲豹不僅推出自有品牌的硬蕊色情片，也爲一些有抱負的年輕電影製作人發行他們的作品。後來的大導演史考特・馬思特斯（Scott Masters），作品就在首批推出之列。他當時使用的名字是羅伯特・瓦特斯（Robert Walters），這部片就是《希臘閃電》（1973 年），由吉米・修斯主演，模仿詹姆士・龐德電影的男男片。另一位胸懷大志而找上必勒的是約翰・塔維斯（John Travis），他是男同性戀色情片史上最居領導地位的導演之一，最爲人所知的，就是他發掘了超級巨星傑夫・史崔客（Jeff Stryker）。1990 年，他和史考特・馬思特斯共同創立了「2000 製片公司」（Studio 2000）。塔維斯自七〇年代起開始便持續不斷地拍攝色情片近四十年。還有一位約翰・桑馬斯（John Summers），也是另一個在七〇年代舊金山男同志色情電影工業發展期相當具有影響力的人物。而在七〇年代末到八〇年代初，另一位相當具有影響力的導演威廉・辛吉斯（William Higgins），在他投身卡塔利那影視（Catalina Studios）之前，也曾爲美洲豹拍攝過他第一部男同志硬蕊色情片。

爲硬蕊色情片召募演員並沒有標準的方式——沒有經紀人，也沒有來自這個行業其他製片或網絡的推薦。奈特憶起他們在七〇年代初時常去好萊塢大道和拉斯帕爾馬斯大道（Las Palmas）轉角上的「金杯咖啡館」（The Gold Cup Coffee Shop）去「便利選角」（central casting）的往事——當時，它是一個聲名遠播的釣人聖地。（*Manshots*，

6/1996，頁 11；Faderman& Timmins，頁 150）

　　透過小型連鎖戲院，影片建立起了經銷管道。1973 年，必勒決定買下洛杉磯的世紀戲院（Century Theater）來放映美洲豹的影片。在這之前，美洲豹是將影片租給當地播放男同志片的拉斯帕爾馬斯戲院（Las Palmas Theater）。世紀戲院是二〇年代開業，擁有六百個座位的大影城。必勒經營它的方式就如同經營一般的影城，與那些自 1968 年起遍地開花的十六毫米小型戲院截然不同。

在暗處

　　六〇和七〇年代初，不管播的是同性或異性戀色情片，幾乎在所有的色情電影院裡都會發生男男性行為。不論是酷兒或男同志，他們會在公園、澡堂、三溫暖、更衣間、公廁、高速公路休息站和便宜的電影院裡幹炮。六〇年代，放映性剝削電影的戲院增加，為佔絕大多數的男性觀眾提供了性活動的新契機：自慰或是性邂逅。

　　不論硬或軟蕊色情片，都是用來刺激性興奮與愉悅的片型。如同激起其他強烈心理反應的電影類型——恐怖片（害怕）、通俗劇（哭泣），在放映色情片的戲院裡，男性觀眾共處於一種興奮的狀態。這是一種「因為慾望的延長，及因欠缺幻想的對象與活動而形成的特色。」（Williams/Grant，頁 154）

　　妓女也會在放映異性戀色情片的戲院裡上工，不論銀幕上放什麼片，這種緊張的情境，足讓男性觀眾想和他人發生

性行為。即使是一個「異性戀」，在這樣的情況下可能也會與其他男性相互自慰，或讓另一個男人吸吮陽具。男同志硬蕊色情片的放映，更增加在戲院裡發生性行為的機會。

從公園戲院首次的男同性戀電影展到八○年代初的這二十幾年間，洛杉磯總是有一些戲院會放映男同志硬蕊色情片，並有男人上那兒去彼此交歡。比如位於聖塔莫尼卡大道和新月高地轉角的巴黎戲院，在拉斯帕爾馬斯大道上、靠近好萊塢大道的拉斯帕爾馬斯戲院，好萊塢大道靠近諾曼第大道上的世紀戲院，以及在日落大道上的遠景戲院（Vista），是當中最著名的幾間。

七○年代早期，巴黎戲院與世紀戲院的熟客，被分成「為了看電影而去」的一群，和「為了打炮」的一群。如同巴黎戲院經理布魯斯・拉文（Bruce Lovern）所觀察的：「有些人是為了電影的幻想世界而來，有些就是來釣人的。他們根本不管銀幕上播什麼。」（Siebanand，頁 242）最受喜愛的幾部片通常沒有很強的故事情節，幾乎全是性交。

拉文說：「我們有個相當熱鬧、忙碌的包廂。世紀戲院沒有。這也就是為什麼他們生意沒有我們好的原因。即便播的是華特・迪士尼的影片，我們的包廂也人來人往。它可是出了名的火熱。『你花錢來冒險。』但也有很多人，特別是自己一個人坐的，他們是純粹為了幻想而來。我想，是挫折把他們引來這裡的。」

色情片評論員哈洛德・費爾班克斯觀察到：「許多來這裡的客人，希望他們在大銀幕上所看到的東西可以撩起肉體的興奮。但當你看過了那麼多電影後，它們就變得越來越不帶勁……有些人在戲院裡打手槍，但幾乎都是較年長的熟

客。他們被稱為是『大衣神祕客』（overcoat trade），因為他們通常都身穿大衣，在打手槍的時候就不會被看到。」（Siebanand，頁 36）

在約翰・瑞奇《性逃犯》（The Sexual Outlaw）這部關於七〇年代洛杉磯性的次文化「紀實」書中，描述了走進色情戲院的經驗：

> 他走進了連輪廓都看不見的漆黑中，但仍然可以感受到空氣裡的焦躁與浮動。大銀幕上放映一部聲音與影像不同步的電影，不自然的滲色閃動著，橘色的肉體在綠色的床上露齒而笑。吉姆等著眼睛適應。慢慢地，輪廓開始浮現。接著是形體。現在，他看到男人倚著後牆而立，或在後排空曠處逡巡，小小的空間至少有八個人，後排最遠處大概坐了十來個男人。他們的身體與臉孔像是船難過後的零碎物那樣，從漆黑的海洋中浮現出來。多半是較年長的男子，他們三三兩兩地散落在座位上坐定，全神貫注地望著大銀幕，張開的嘴像洞穴似的，彷彿要把整個螢幕給吞吃進去。而其他的男人則不斷地在排與排之間換座位。獵豔者把注意力放在後排，那裡的人為爽而來，而不是為了來看這些爛片。（Rechy，頁 236）

1974 年，男同志色情片史學家保羅・阿酋恩・西伯南（Paul Alcuin Siebenand）對巴黎戲院的顧客做過一項小型的非正式調查。填問卷的顧客多數是固定報到的熟客：百分之十八的顧客每週至少光顧一次，百分之五十九每月至少光顧一次。有超過百分之六十的填答者曾在看電影時自慰，而超過半數的人是為巡

獵性伴侶而來。

　　巴黎戲院的經理布魯斯‧拉文說,洛城警署刑警隊常來巡邏,但很少逮捕顧客。不過他們經常沒收影片的拷貝,也常突如其來臨檢。帶來的搜查令上寫有明確的片名,而戲院也通常會在二十四小時內下架,改播其他影片。

　　在世紀戲院,除非警察出現,否則經理通常會對正在發生的性事視而不見。雖然大門和銀幕上有警告信號,但警方的騷擾是個持續不斷的問題。他們常帶著醉意而來並毆打顧客。當警方上門時,戲院外的售票處會通知放映師打開觀眾席燈光以通知顧客。而警察會逮捕每一位在後排自慰的顧客。騷擾不斷惡化了好些年,直到 1988 年,被洛城警署強迫世紀戲院永遠停業為止。建築後來仍存在了幾年,直到 1992 年被無情的大火燒毀。(*Manshots*,8/1996,頁 12-13,頁 72)

　　色情戲院,由於在其內發生的性行為,形塑了顧客間共有的一種社群意識。山繆‧戴勒尼(Samuel Delany)在其 1999 年的著作《時代廣場紅,時代廣場藍》(Times Square Red, Times Square Blue)中提到,在色情戲院裡的邂逅,助長了社會關係能跨越階級、種族和性傾向的界限而發展,同時也傳遞了社群意識。法國導演賈克‧諾勒(Jacques Nolot)亦抱持同樣的觀點,在他 2003 年的獨立電影《色情戲院》(Porn Theatre)中,就對六○至八○年代早期的色情戲院,及顧客間的性多元與高度團結精神表達敬意。

　　男同志硬蕊色情片就像所有的色情片一樣,提供一個不受時間限制,也不受身心因素侷限的性幻想。但它們像是某種紀錄片,為男同志真實的性留下了紀錄。評論家吉姆‧凱普納觀察到:「男同志電影和小說一樣,即使是最廉價的那些,也能作

為男同志生命的一種辯護、說明與探索。這在異性戀色情片是
裡不存在的因素，因為它已被視為理所當然。你可能試著去探
索異性戀生活中未知的面向，但根本無需、也無法去證明它的正
當性。另一方面，男同志色情片是一種混合體——有一部分的社
會學、一部分的教育，還有一部分的勃起。我看過的片子很多，
但前兩個部分加起來往往不到後者的四分之一。」(Siebanand，
頁 24)

第三章　天堂與群歡之城

「荒誕的城市,在活躍,在歡樂
　……當我經過的時候,啊,曼哈頓,
　以你們敏銳的目光向我示愛吧。」

—— 華特．惠特曼(Walt Whitman)
《草葉集》(Leaves of Grass)

「……初次造訪火島時,他就找到了天堂。」

—— 安德魯．哈勒倫(Andrew Holleran)
《舞者出自於舞》(Dancer from the Dance)

　　1968 年四月十四日晚上,當馬特．克勞利(Mart Crowley)的《一幫男孩》(Boys in the Band)在外百老匯上演時,現場幾乎沒有觀眾。或許因爲報稅截止日就在隔天,所以許多會去劇場看戲的人,都在家裡準備退稅事宜。令人驚訝的是,第二天晚上,排隊看戲的隊伍列隊了一個街區。

　　《一幫男孩》描述了六〇年代早期男同志日常的縱情喝酒、惡毒鬥嘴、耍娘搞笑、百老匯音樂劇以及感情上脆弱自憐的夜生活。克勞利的經紀人告訴這位無業的劇作家,這個劇本完完全全賣不出去:「我不知道我可以把這個劇本寄給誰。它根本就是火島上的某個週末所發生的事。」(Crespy,頁 157)

　　但它上演後,戲評給予的評價幾乎都相當不錯。劇評人哈洛德．克勒曼(Harold Clurman)寫道:「我們的舞台上從未有過像這樣清楚描繪同志周圍環境的作品……這部劇旨在呈現內咎與自我厭惡……同志所經歷的,就如同

所有少數份子一樣。」（Crespy，2003 年，157-158；Bottoms，2004 年，頁 291）但對很多男同志而言，這齣劇是無可救藥的過時。

　　上演後不久，《君子》（Esquire）雜誌指派了一位作者，寫了一篇關於「新同志」（the new homosexual）的文章。「過去的確曾有酗酒、內疚與娘子氣的情況，」他在結論裡說：「但現在已是藥物、自由，以及，嗯，搖滾樂和靈魂樂了。」七○年代的男同性戀者，博克（Burke）形容：「是留著八字鬍（Zapata moustache）戴著土匪帽（outlaw hat），不在意體制規範，不感到罪惡、男女都能睡，並心想只要一點點 LSD 迷幻藥，就能『越過彩虹』到那個可以自在飛翔的地方。」博克不明白：「……這麼一齣重要的有關當代男同志的舞台劇的作者，怎麼會漏了這些東西？」（Burke，1969 年，頁 77，頁 84）

　　在《一幫男孩》公演一年多後，1969 年一個炎熱的六月夜晚，警方突然臨檢位於格林威治村的石牆酒吧。第一次，熟客與群眾不再乖乖排隊坐上囚車，而是聚集在酒吧外頭與警方對峙，爆發了為期五天的暴動。扮裝皇后、流鶯、男女同志，以及反越戰人士聚集起來，反擊並奚落警方，對他們丟擲瓶罐與石塊。這場暴動蔓燒成全國性的草根運動，石牆酒吧不僅成為同志政治運動的中心象徵，更戲劇化地改變了同志的公眾形象。

城裡的性

　　性解放先於同志解放運動，男同志的性也因之改變。六○年代中期，瘋狂性愛早已取代賤嘴八卦與喝酒所帶來的平靜愉悅。詩人肯尼斯 · 琵屈福特（Kenneth Pitchford）憶起在格林威治村某位朋友家每週舉行的狂歡聚會：「我們每週四到他家。他在地板上鋪好床單並供應足量的凡士林。我們像狗一樣地交媾。」（Allyn，頁 150）石牆事件爆發前，性愛在紐約城已是一天二十四小時隨時都能找到。在石牆事件之後，自豪同志（gay pride）與自重（self-respect）同志的新分野才逐漸普遍。

　　紐約城裡的性時常在公衆場合發生。在日益衰敗的克里斯多福街碼頭（Christopher Street Piers）、在停放於西側高架公路下方的貨車裡、在中央公園的步道、在基督教青年會（YMCA）的淋浴間、在百貨公司和圖書館的廁所，還有 42 街電影院的後排座位區。

　　這些地點被定義爲新的男同志性文化。參與這些性活動，提供了男同志學習性，及以公開取代私下找尋性邂逅的機會。男同志可以在上班途中尋覓某人，然後把電話號碼給對方，並在中午用餐時分的辦公室裡相約開幹。男人可以快閃到門道旁來個口交與噴精。紐約城由許多個人的故事聚集成了淫猥的性地景，更在幾年後攀上如神話般的地位，留下諸如「貨車」、「碼頭」以及「舊船」等等重要的印記。

　　五○年代紐約的碼頭開始沒落，運輸業逐漸遺棄位在格林威治村附近、沿著西側高架公路旁的那些碼頭（臨近的區段在 1973 年倒塌）。而曾經爲渡輪、遠洋輪船與貨輪提供服

務的船塢和建物，也開始變得冷清與蕭條。

但幾個街區之外的克里斯多福街，林立著熱鬧的男同性戀酒吧。白天，男同志們在碼頭行日光浴，通常是裸體，不然就是穿著內褲或後空內褲；夜晚，他們在腐朽的建物中逡巡行獵。一位參與者回憶：「黑暗中有上千人在性交，不論天氣好壞，日日皆然。」（羅傑‧麥克法蘭（Rodger McFarlane），出自駱芙特（Lovett）執導之《七〇年代的男同志性行為》。）

然而碼頭危機四伏。它們既沒上鎖，也沒維修，更沒有人去檢查──在夜晚的黑暗之中，人們不小心就摔進了地面或爛木間的洞。偶爾，當男子們白天懶洋洋地躺臥在碼頭周邊時，會看見靠近哈德森河的碼頭附近漂來浮屍。

西側高架公路下，克里斯多福街底與其不遠處的碼頭，有「貨車」停在那兒。貨車把從船上卸下的貨運送到城內後，通常不鎖倉門，將車停在西側高架公路底下過夜。和碼頭一樣，空蕩的貨車每天晚上都聚集了數以百計的男人在黑暗中交媾。自貨車中散發出的汙濁氣息，充滿性、汗水和嗅爽劑的氣味。更有甚者，流動攤商到那兒賣起吃的、飲料和潤滑劑。他們也同樣危險。小偷、警察和專門毆打男同志的人，偶爾會出來攻擊他們。

●

1966 年時，有近三十家偷窺秀（peepshow），藏身於時代廣場一帶的書店中，但到了七〇年代中期，已超過了一千家。門板與簾子，提供顧客隱私並得以手淫，刺激了它們的成長。起初，這些成人秀都是軟蕊，且理所當然幾乎都

是異性戀的表演，但幾乎就在一夜之間，三點全露的成人雜誌與電影開始在這些書店出現。

掌控該區近三分之一秀場的馬丁・霍達斯（Martin Hodas）這麼告訴記者：「別問我他們是從哪裡來的，他們就是來了：醫生、律師、觀光客、小朋友和男同志。每個人，他們每個人都爲了想搶位子而打架。」時代廣場的色情片界因偷窺秀而來的利潤，也出現了驚人的成長。（Bianco，頁 169）

自六〇年代晚期開始，作家山繆・戴勒尼定期造訪時代廣場區的色情戲院。他在戲院中逡巡，並常與男子發生性行爲，即便事實上戲院裡放映的絕大多數是異性戀色情片，且多數戲院裡的男子也是異性戀者。

到戲院去的男人們看了幾千個小時的色情片。對那些片，戴勒尼的看法是：「提升了我們對性的視野……讓它更友善，更輕鬆，也更好玩——性的品質……在戲院開張的頭一兩年，所有藍領階級的觀眾，會在展現馳騁雄風操幹以外的所有片段哄堂大笑。（我的意思是，性不就是**那樣**嗎？）吸屌的時候如此，舔陰也是如此，完事之後的親吻更同樣如此，在呻吟與咯咯笑聲中，你總是會聽到其間夾雜幾聲『嘎？』跟『嗯』的聲音。

但在七〇年代尾聲，在舔陰片段時才偶爾會傳出幾聲咯咯笑。而到了八〇年代的頭兩年，就連咯咯笑也沒了……的確，我認爲，受到這些影片的影響，許多男性發現能使他們『性』致勃勃的東西有了改變。若是其中有些片段不讓你『性』奮，多看幾遍之後你就會知道，可能**你**才是那個奇怪的人……」（Delany，頁 78）

同一時期，男同志公共澡堂也大爲興盛。在石牆事件前，

紐約城至少大約有十幾家男同志公共澡堂：如 1928 年成立，聲名狼藉的埃佛拉德（Everard），它位於現在的雀兒喜區；位在東村的聖馬可斯（St. Marks）以及澡堂俱樂部（Club Bath），在第 57 街的桑拿（Sauna），以及貝蒂・米勒（Bette Midler）在 1969 年初次登臺演唱、位於上西區的大陸浴場（Continental Bath）[40]。

據傳是巨星洛赫遜（Rock Hudson）[41] 愛店之一的埃佛拉德，在眾多傳言中以下這則可能是最惡名昭彰的──埃佛拉德又以「黑腳俱樂部」（Black Foot Club）的別名最為人所知，因為它地板太髒，會把所有顧客的腳板都弄得烏漆抹黑。誠如戈爾・維達爾（Gore Vidal）[42] 所言：「在那裡，性對我來說是如此生猛刺激，又如此暴露、毫不遮掩。我完全能體會牧師傑瑞・法威爾（Jerry Falwell）造訪聖地時那種心情。」（Hinds，2007 年）

多數澡堂顧客會花整晚的時間在窄小的走廊逛來逛去，並注視著小房間尋找誘人的貨色。倘若你租用某個房間，可以把房門敞開，吸引在走廊上躂步並對你有興趣的任何男人

40/ 1968 年起營運，於除洗浴設施外，亦提供迪斯可舞廳及有歌舞表演的夜總會。近千人的容客數與二十四小時不打烊為其特色。1975 年因來客數嚴重下滑而歇業。

41/ 電影明星，1925 年生於美國伊利諾州，曾以《巨人》（Giant）獲奧斯卡獎提名。為掩護同志身分，洛赫遜曾與室內設計師菲利絲・蓋茲（Phyllis Gates）有過三年的婚姻。他於 1985 年十月二日去世，死前 27 天正式出櫃，並宣布身染愛滋之消息。

42/ 著名小說家、劇作家與散文家(1925-2012)。1948 年的小說《城市與樑柱》（The City and the Pillar），是二次世界大戰後首部以出櫃男同志為主角，且自我調適良好、並未在故事尾聲自戕作為對社會規範的反抗手段。

發生關係。規矩很簡單——你看上了某人，只要展現動人的微笑就行了。如果不感興趣，走開就好。如果他進了你的小房間，你只要說「不，謝謝」或「我累了」即可。房間裡的男人可能會躺下來並撫弄自己，或是趴著並撅起臀部來明示自己的性偏好。在澡堂被拒絕的男性也會轉移陣地到酒吧去碰碰運氣。那兒比較直接。

對男同性戀者而言，七〇年代是前所未有的性自由時代，但對於拍攝硬蕊男同志色情片的人而言，也面臨了一項不尋常的挑戰。一位男同性戀者回憶道：「色情片根本比不上真實世界……在色情片裡發生的事，在你每天走過的路，去的每家健身房都可以充分體驗得到——更多俊帥的男子，更多屌，更多吃得到的屌。就在門後，派對在一小時內就要展開，你可以馬上就到神祕小房間裡盡情歡快。生活**就是**一部色情片。」

●

1970 年某個深夜，在新戲的排演結束後，身兼導演與編舞的微克菲爾德‧普爾，與為新戲擔任作曲的男友和歌詞創作者一行三人，決定要到帕克‧米勒戲院看場男男色情片。帕克‧米勒是珊‧協爾思連鎖色情戲院在紐約的一個據點，某些洛杉磯拍攝的色情片會在這些戲院放映。

普爾回憶道：「那天是紐約的一個星期五晚上，要求大家排好隊的聲音不絕於耳。」

但那晚不僅令人失望，更帶給普爾一個震驚的體驗。不像漆黑且充滿逡巡意味的異性戀色情片戲院那樣，帕克‧米勒內燈火通明的程度足可讓顧客看書。的確，根據普爾所言，還真有個客人在讀《紐約時報》。普爾說現場沒有任何客人

發生性行為，因為警方不斷到場巡查。當晚放映的電影是《公路好色客》（Highway Hustler），講述一個搭便車旅行的年輕男子，被選為目標後載到汽車旅館，在刀尖的脅迫下被強姦的故事。

普爾的同伴們對這部枯燥且一點也不色情的電影報以大笑或睡著的回應。而響亮又刺耳的電影配樂，竟然還是音樂劇《天上人間》（Carousel）中的〈六月繁花盛開〉（June is Busting Out All Over）管弦樂演奏版！

之後他們就很認真地想：是否有可能拍出更色、且不會這麼沒品味的硬蕊色情片。

「可惡，」普爾大聲地說：「彼得才剛給了我一部攝影機，也許我該試試看。反正就是好玩嘛。有人想參加嗎？」

沒人自願，但普爾並未忘記這件事。

海灘上的性

就像其他男同志一樣，微克菲爾德‧普爾是「為了找尋些什麼」而來到紐約的。套用紐約作家 E.B. 懷特（E.B. White）[43] 的話來說，他是一名「開拓者」（settler）。「正是那些開拓者，給予了紐約滿滿的熱情。」

普爾雖然生長在南方，但在立志以舞者為業後，他就很快地遷居紐約。有幾年，普爾隨一個俄派芭蕾舞團巡迴演

43/ 作家，本名 Elwyn Brooks White（1899-1985），代表作之一為《夏綠蒂的網》（Charlotte's Web）。

出，該舞團師承瑟吉・狄亞格烈夫（Serge Diaghilev）在
巴黎所創設的舞團。在紐約高度競爭的劇場與舞蹈世界，普
爾的演出小有名氣，也為百老匯音樂劇擔任編舞。他曾與諾
爾・寇瓦德（Noel Coward）、瑪琳・黛德麗（Marlene
Dietrich）、包伯・福斯（Bob Fosse）以及史堤芬・桑德
海（Stephen Sondheim）等人合作。

當普爾的男友彼得給他一部十六毫米攝影機當作禮物
後，普爾幾乎馬上開始了他的創作實驗。受到史堤芬・桑德
海在派對與社交場合放映的幾部業餘影片所啟發，普爾創作
了一系列除燈光與影像外，含納傳統舞台元素的多媒體舞蹈
表演。而在普爾發現自己的畫像在安迪・沃荷的展覽中出現
後，他也拍了一部短片向沃荷致敬。

●

在他們去了帕克・米勒的幾個月後，普爾和男友彼得受
邀前往火島松拜訪友人。火島是沿著長島南方海岸一片狹長
的灌木林沙地，正逐漸蛻變成如神話一般的地標。安德魯・
哈勒倫在其小說《舞者出自於舞》中寫道：「火島是狂亂之地，
有火熱的夜晚與親吻，以及成群的俊帥男子：那是每年夏季
的一場盛會，全國各地的男子來到這裡，擠得水洩不通……」
（頁 206-207）賴瑞・奎莫（Larry Kramer）在《基佬》
（Faggots）一書中，描述了七〇年代初期紐約男同志的生活，
其主角被火島松震撼到不知所措：「他完全沒準備好迎接如
此美麗，如此具有潛力，以及如此數不盡的機會。這個地方
簡直把他嚇得半死。」（Kramer，頁 224）戶外獵豔與露天
性愛是此地的特色。

　　火島上的櫻桃林（Cherry Grove），是火島松南方的一個小社區，自三〇年代以來，不僅是聲名遠播的度假勝地，對男同志演員、作家與藝術家而言，它重要且顯著的社群色彩，早已成爲「全美首座男／女同志城鎮」。詩人 W.H. 奧登（W.H. Auden）[44] 與其伴侶雀斯特・寇曼（Chester Kallman）[45] 在四〇年代早期就時常走訪櫻桃林。他倆加入一個滿是知名男／女同志藝術家與作家的聚會，其中包括了卡森・邁卡勒絲（Carson McCullers）[46]、珍娜・福蘭納（Janet Flanner）[47]、班傑明・布里頓（Benjamin Britten）[48] 與其伴侶彼德・皮爾斯（Peter Pears）[49]、克里斯多福・伊薛伍德（Christopher Isherwood）[50]、林肯・科斯坦（Lincoln Kirstein）[51]、派翠西亞・海史密斯（Patricia Highsmith）[52]、珍・包爾思（Jane Bowles）[53]、田納西・

44/ 本名 Wystan Hugh Auden（1907-1973），是 20 世紀英美文學界重要詩人。

45/ 美國詩人、歌劇劇本與歌詞創作家及譯者（1921-1975）。

46/ 美國小說家、短篇故事家與詩人（1917-1967）。

47/ 美國記者與作家（1892-1978）。

48/ 英國作曲家、指揮家與鋼琴演奏家（1913-1976），是二十世紀古典樂重要的代表人物，也被譽爲是英國最偉大的作曲家之一。

49/ 英國男高音（1910-1986），在音樂專業與私人生活和班傑明・布里頓相伴近四十年。。

50/ 知名小說家（1904-1986），代表作《柏林故事》（The Berlin Stories）與《單身》（A Single Man）皆被搬上大銀幕，後者在台上映片名爲《摯愛無盡》。

51/ 美國作家、經紀人、藝術鑑賞家及紐約文化聞人（1907-1996）。

52/ 小說家（1927-1995），擅長心理驚悚類型的小說，作品曾多次改編爲電影。

53/ 美國作家與劇作家（1917-1973）。

威廉斯（Tennessee Williams）[54] 以及楚門・卡波提（Truman Capote）。（Newton）

　　普爾和他的伴侶計劃在火島上待上幾個月。也就是在這個夏天，他決定要創作他的色情電影。島上濃烈緊繃的性氛圍與動人的景致，激起普爾萌生這個尚未成熟的想法。「一名年輕男子在木棧道上漫步，轉身走向樹林內，然後再從島上的岸邊現身。他攤開一條毯子，褪去所有衣物，望著水面，坐下來等候。如同名畫《維納斯的誕生》那樣的景像自眼前浮現：一位俊美的裸男自水面走來，走向那位等著的男子。他們立即展開對彼此的探尋，最後一起走進樹林裡。他倆完事後，等待的男子起身親吻了他，然後奔入浪中消失不見。留在毯子上的男子望向海面，穿上男子所留下的衣物，然後將毯子收起，沿著海岸漫步，鏡頭淡出。」（Poole，頁 150）

　　想法逐漸成形，普爾一邊在心裡開始編劇，一邊思考適合的卡司。起初，普爾詢問了邀請他來火島的友人湯姆和邁克，是否願意在第一幕擔綱演出。他倆同意了，但幾乎就在那瞬間，普爾有了別的想法。幾小時後，普爾跑去找一名叫作迪諾的男子，他在一家旅館內的小禮品店工作。

　　普爾回憶道：「我們三個人已經哈他好幾個星期了，我突然跑去找他，問他是否願意和彼得一起拍電影。他們兩個看起來有點嚇到，不過很快地同意我們在第二天早上六點開始拍攝。我花了整個下午在想我隔天要做什麼。我捲了幾根大麻，把底片裝到攝影機裡，一切就緒。」（Poole，頁 150）

　　第二天早上，他們三人往岸邊的小沙灘出發。他們的裝備很少，除了攝影機之外，只有一條毯子，大麻，嗅爽劑和幾罐汽水。出乎自己的意料，普爾對於拍攝男友和迪諾發生

關係感到非常不舒服。他倆也發現高溫、沙地與蚊蚋，對於要維持勃起狀態著實是個挑戰。沒人當一也沒人當○（嚴固的角色區分在當時也的確尚未發展出來），普爾也發現自己太過沉溺在窺視之中。結束拍攝後，三人都因過度專注於表演而精疲力竭。

接下來的幾個月，普爾將畫面剪輯成十五分鐘的影片。他放給一些朋友觀賞，他們都說這是他們看過最好看的色情片。普爾的業務經理人馬文‧修曼（Marvin Shulman）決定投資，將它延伸到一般劇情片的長度。當普爾在構思兩幕新的場面時，迪諾開口要求美金兩千元的酬勞。於是普爾決定重新選角、重新拍攝。

他們在討論時，一位在場的舊識對普爾說：「我有個完美的人選介紹給你。他身高 6 呎（約 183 公分）又是金髮帥哥。有根好屌和漂亮的屁股，而且他什麼都願意做。」

幾天後，卡爾‧考佛（Cal Culver）出現在普爾家。他果然完美。普爾心想：「那是你會在雜誌廣告、而不是在色情片裡看到的人。」（Poole，頁 154）考佛之前曾幹過中學教師、失業演員、服務生、伴遊，而且他縱情享樂。

在看過彼得和迪諾拍攝的片段後，考佛表現得非常堅定。「我要演！」他堅決地說：「你只要告訴我現在要做什麼、等一下要做什麼就好。這真的太棒了。我們從哪裡開始？」

54/ 知名作家，本名托馬斯‧拉尼爾‧威廉斯三世（Thomas Lanier Williams III），因其南方口音而有了田納西的外號，並以此為筆名。其作品《慾望街車》（A Streetcar Named Desire）及《朱門巧婦》（Cat on a Hot Tin Roof）於 1948 年與 1955 年獲得普利茲戲劇獎，亦改編為電影。

　　下個星期他們就展開了重拍作業。普爾回憶道：「開拍幾分鐘後，我就知道考佛真的太讚了。攝影機愛死他了。」

　　考佛全心投入影片的拍攝。完成後，他回到屋內討論電影的其他片段。考佛提起他的炮友湯米・摩爾（Tommy Moore），櫻桃林的一位酒保，認為他可以勝任在室內拍攝的最後一段戲。考佛同時也建議了可以和他在其他場景對戲的演員——當地的一位建築商丹尼・迪丘邱（Danny DiCioccio），考佛雖然不認識他，但已經注意他整個夏天。事實上，丹尼・迪丘邱已為吉姆・法蘭屈的小馬視聽工作室（Colt Studios）拍攝過幾部軟蕊色情片，所以他欣然同意擔綱演出。考佛也找到了可供拍攝的兩個場景——最後一段影片中需要用到的屋舍與泳池。兩者皆是他朋友的房產。

　　片子很快就拍完了。普爾的朋友艾德・派倫堤（Ed Parente）來拍劇照，並設計片頭與海報。第二幕泳池性愛場景時，只花了兩個小時拍。那是一段充滿活力與健美體格的場面。丹尼・迪丘邱過去拍攝軟蕊色情片的經驗果真派得上用場，但他在拍攝時因顯得太過狂熱，以致在剪接時為了要連戲而變得有點困難。影片的第三幕則拍攝得相當順利。

　　普爾回憶道：「卡爾和湯米兩個人相當合拍，他倆喜歡這所有的一切。而且他們兩個也不偏好哪個角色，沒有人只幹人或只被幹……是我拍過最棒的一段性愛戲。」

　　每一場戲都呼應著某些神話或魔術般的元素：在第一幕中，俊美的男子自海中浮現，就像波堤切利（Botticelli）筆下的維納斯。這場戲深受普爾俄派芭蕾的舞蹈經驗影響，以德布西（Debussy）作為配樂，喚起對瓦斯拉夫・尼金斯基（Vaslav Nijinsky）著名芭蕾舞《牧神午後》（Afternoon of

a Faun）的記憶。這齣在 1912 年首演的芭蕾舞，當時引起非凡的轟動，由尼金斯基本人飾演的牧神，為了紓緩自己的性挫折而橫臥在女神的披巾之上，並摩擦披巾直到高潮。電影的第二幕，一名男子看見了男同志刊物裡，一則據稱可讓人擁有俊美男子的藥丸小廣告。他買來藥丸丟入泳池，然後就像精靈跑出神燈似的，一位俊美男子就此浮現，並展開一場激情的性愛。而第三幕，一場激情奔放的性愛在一黑一白兩名男子的眉來眼去的想像之中展開，如同在美國文學中男男情誼的聯結。

●

　　普爾剪完影片後，將它命名為《沙裡的男孩》——那是對《一幫男孩》的刻意挪用。總是需要找個方法打響這部片的名氣。當時也尚未發展出安排映演與籌資的商業模式。

　　普爾飛到洛杉磯拜會珊・協爾思，這位「西岸的色情片之王」。

　　「嗨，我是珊・協爾思。」這位高大且體格魁梧的男子說：「我知道你拍了部男男片想給我看看。我很喜歡片名，那是個不錯的開始。但現在沒什麼好談的，等我看完片子之後再說。我們明早十點碰面然後看看有沒有什麼合作的機會。」

　　普爾冷不防地將協爾思想帶走的影片拿了回來。

　　「我不確定應該讓片子離開我，」普爾說道：「我並不了解你，而且我聽過很多有關竊佔的事情。」但最後普爾還是很不情願的讓協爾思把影片帶走。

　　第二天一早，普爾就到協爾思的辦公室去。

　　「嗯，我覺得你的片子是我看過的男男電影裡，最棒的

其中之一。你花了多少錢？」

「大概四千美金，」普爾不加思索地回答。

「好，我出八千美金買斷。」

「如果這是你看過最好看的男男片，那它就應該比八千美金更值錢。」普爾說。

「噢，是值更多啦，但我只打算付這麼多。」

普爾告訴協爾思，他會把這個價碼帶回去跟合夥人馬文‧修曼討論。最後他們決定自己在第 55 街上一家看起來快倒閉的劇院放映這部片，之前安迪‧沃荷也就是在這家戲院放映了《我的小白臉》和《寂寞牛仔》。

《沙裡的男孩》不論在票房和口碑都贏得滿堂彩。即便這是一部男同志硬蕊色情片，《綜藝》週刊仍介紹了它，並成為首部在《紐約時報》上宣傳的男同志硬蕊色情電影。這部片在《綜藝》前五十名賣座影片的排行榜上盤踞了近三個月之久。男同志媒體的評論更是一片叫好。

首位男同志色情片巨星

《沙裡的男孩》之所以成功，應歸功於凱西‧唐納文（考佛的藝名）。不光只因他傑出的性愛演出，很多觀眾的意見指出，他肉體的魅力、自信與演技，更將這部片推向成功。他的演出與舞台丰采不僅在幕前，更在幕後——他對於整個拍攝計畫的投入，在選角方面的建議，以及他給其他演員的鼓勵。

普爾當然明白唐納文對這部電影的付出：「他是如此渾然天成，步履從容。我只消告訴他應該要做什麼，事情就會

不慌不忙地完成。他有一種可以讓所有事情步上軌道的魔力。他眞誠不造作，而且具有一種美好的本質。他熱衷性愛——當你在看這部片的時候你絕不會懷疑。他喜歡在銀幕上做愛。」（Edmonson，頁79）

　　《沙裡的男孩》很快地將凱西・唐納文推向「首位男同志色情片巨星」這個獨特的地位。他被形容爲「解放男同志的勞勃・瑞福（Robert Redford），典型的美國男兒」，更巧妙地成爲七〇年代紐約城中剛被解放的男同志象徵。金髮藍眼，體格勻稱和絕對陽光的笑容，唐納文散發著性吸引力，也散發了幾近無人能敵的個人魅力。當這部片在其他城市上映後，他很快變成舉國皆知的名人。不論是軟蕊或硬蕊男同志色情電影界，沒有其他演員能像他一樣，在那麼短的時間內走紅，或與他相提並論。（Edmonson，頁85-111）

　　唐納文成長於西紐約州的偏遠地區。他老家在距離羅徹斯特（Rochester）不遠處一個名爲卡拿椎格瓦（Canandraigua）的小鎮附近，經營活動住屋車場的生意。早在中學一年級，就出現了性早熟的徵狀。他曾經說了一件在中學階段發生的事情：考佛被足球隊中某個非常害羞、且習慣等到所有人離開浴室才去沖澡的某人所吸引。他注意到那個人開始勃起。考佛本來彎腰打算要洗腳，卻改爲舔弄那個人的陽具。對方因驚訝而倒抽一口氣，卻靜靜地站著讓他繼續吸吮他的陰莖。（Edmonson，頁21）

　　中學畢業後，考佛到珍納西奧（Geneseo）附近一所師範學院求學。1965年畢業後，他在紐約州的皮克斯基爾（Peekskill）尋得一份國小六年級的約聘教職。這裡離紐約市僅七十七公里，他不僅花了許多時間來探索這個城市檯面下的

性風光，也經常造訪城裡的公廁、戲院和公園等獵豔勝地。

　　教了一年後，考佛在紐約市的菲爾斯頓（Fieldston）高中尋得教職，這所學校以菁英人士、高知識份子以及名流子女聚集著稱。但沒過多久，他就因為過度管教一名學生（演員伊萊‧瓦萊克（Eli Wallach）的女兒）而被開除，並開始從事伴遊來賺取生活費。

　　憑藉著完美的衣著以及討人喜歡的話術，考佛很快就上位成為紐約有錢男同志圈內的高級男伴遊。他也開始涉足戲劇界。戲劇對他而言一直都有很強烈的吸引力。在高中和大學階段，他就曾參與戲劇製作。他從無薪的後台工作開始，後在夏季劇場（Summer Stock）和低成本的外百老匯劇中登台演出。考佛時常透過性服務換取更多機會。這個階段的他，以伴遊維持其生計，終於被一家伴遊服務公司所雇用。（Edmonson，頁 36-44）1970 年，他在著名的威廉敏娜模特兒經紀公司（Wilhelmina Agency）擔任全職時裝模特兒，藉此增加伴遊工作以外的收入。

　　早在《沙裡的男孩》之前，考佛就曾在色情片中出現。他發現這遠比他所預想的還要困難，他「必須硬起來並提槍上陣，為了生計真槍實彈演出。我曾經遇過一個已婚且渾身散發異性戀氣息的男子，我一點都不覺得他跟男人來過，很明顯就是為了錢做這件事……還有另外一個感覺很不安的男子，而問題是我要讓他們都看起來很愉悅。」（Edmonson，頁 55-77）

●

　　《暗夜後》（After Dark）是一本融合了舞蹈與時尚的雜誌，1968 年以「用刺激而性感的眼光看待藝術」為宗旨創刊，

但似乎成爲了軟蕊色情優雅的傳播媒介。它以一種抽象的方式，反映了五〇與六〇年代早期具警告意味的特質——混合了由身穿緊身褲而胯下一大包的健美舞者形象，以及彼時頂尖男女明星的性感翹臀寫眞。最初被認爲是一本相當具有挑逗性的刊物。雖然這雜誌觸及的範圍包括百老匯、藝術以及整個娛樂圈，但也被很多人視爲是給男同志的軟蕊色情雜誌。到了七〇年代晚期，特別是跟同時期開始發行的那些呈現赤裸色情內容的雜誌相比，大多數的讀者認爲，它算是一本不坦率、有點隱諱的男同志雜誌。

1972 年二月，《沙裡的男孩》上映後沒多久，《暗夜後》雜誌出現了唐納文的頭像，並簡單提到他在《沙裡的男孩》的演出；到了三月，雜誌就秀出了唐納文惹火的上半身照，並提及他最近在劇場的表演；最後到了七月，唐納文登上了封面與內頁大跨頁。「這可是紐約街頭巷尾最火熱的話題呢。」唐納文這麼告訴他的朋友。（Edmonson，頁108）《暗夜後》是座重要的橋樑，它讓凱西・唐納文得以在《沙裡的男孩》這個色情幻想世界，與五光十色充滿魅惑的演藝圈兩者之間穿梭自如。

在短暫飛往南斯拉夫爲知名導演雷利・梅茲格（Radley Metzger）[55] 拍攝一部軟蕊雙性戀色情片後，回到美國的唐納文感受到《暗夜後》全力捧他，並讓《紐約時報》隨後稱之

55/ 美國電影導演與影片經銷商，他以亨利・巴黎（Henry Paris）爲假名，於七〇年代中期起拍攝許多色情片。其中，1976 年改編自蕭伯納名劇《賣花女》（Pygmalion）的作品《貝多芬小姐的啓蒙》（The Opening of Misty Beethoven），得到美國成人電影協會（Adult Film Association of America, AFAA）頒發的最佳導演、最佳影片與最佳女主角三項大獎。

為「色情時尚」所付出的心力。

唐納文對於名聲又愛又怕。愛的部分是「看見自己出現在大銀幕上，很有趣。你……變成很多人幻想的對象。我……很享受這種感覺。」（Edmonson，頁 87）但在另一方面，這也是個負擔。「某種程度上我像是一張新面孔，但又不完全是新的。真的很難相信在上映首週後，我會變成家喻戶曉的人。這其實還滿可怕的。我經歷了整個過程，走在路上人們會注意到我，會回頭再看我一眼。這種時候我會想『哇，現在我知道為什麼好萊塢名人這麼想要隱私，為什麼他們不想在大庭廣眾下出現，為什麼他們不想簽名，為什麼他們不想被認出來，還有他們為什麼想要獨處。』」（Edmonson，頁 108）

雖然凱西・唐納文是被色情片創造出來的人物，但卻也源自卡爾・考佛自身的生理與心理特質而來。身為色情片巨星，他扮演一種幻想，他是一個可以和任何男人發生性行為的男同志，所有的性都無關道德，所有的男人都秀色可餐。他活在那個被標記為「太多男人，太少時間」的時代，性俯拾即是。如同小說家布瑞德・古屈（Brad Gooch）所言，那是一個「亂交的黃金年代」。

硬蕊之城

在《沙裡的男孩》首輪上映的幾週內，曾執導過幾齣裸體劇作（這在六○年代算是挺特別的）的年輕劇作家、外百老匯導演傑瑞・道格拉斯（Jerry Douglas），被一位電視廣

告導演找去拍一部男同志色情片。由於製作硬蕊色情片被視為一種禁忌，所以贊助方要求道格拉斯不能透露公司名稱給任何人知道，也不能記下公司的地址與電話號碼，甚至不能留下任何書面資料。雖然道格拉斯接拍了那部電影，但其所簽署的合約仍不斷要求他保證絕不能透露分毫。

就像微克菲爾德‧普爾一樣，道格拉斯並不是為了拍攝硬蕊色情片而到紐約的。他生於愛荷華州的德梅因（Des Moines），那裡有被他稱為「非常諾曼‧洛克威爾（Norman Rockwell）[56] 式的童年，除了一件事例外：我父母在我十歲那年離異，父親自此離家。我被單親媽媽撫養長大——喔，**不是**單親媽媽，她如果聽到我這麼說她一定會氣死——與離異的母親和兩個弟弟相依為命。滑雪橇、搭帳篷和郡展覽會（county fair），非常傳統的美式生活。」

道格拉斯在中學階段意識到他對同性的慾望，他開始在貼滿詹姆士‧迪恩、法利‧葛蘭格（Farley Granger）[57] 以及蒙哥馬利‧克里夫特（Montgomery Clift）等電影明星海報裡的地下室自慰。他也在其 1999 年的電影《夢幻團隊》（Dream Team）中，將這一幕重現了出來。

56/ 美國二十世紀早期重要的畫家與插畫家（1894-1978），作品橫跨商業宣傳與美國文化。最知名的作品是四〇及五〇年代的《四大自由》（Four Freedoms）與《女子鉚釘工》（Rosie the Riveter）等。諾曼大部分的畫都有點過度甜美與樂觀，不僅加深了「理想美國世界」的印象，更被許多評論者批為流於表象而矯情。

57/ 電影演員（1925-2011），代表作為希區考克 1948 年的《奪魂索》（Rope）及 1951 年的《火車怪客》（Strangers on a Train）。2007 年出版與同性伴侶羅伯特‧卡宏（Robert Calhoun）合著的回憶錄《別算我一份》（Include Me Out）。

在德梅因的德雷克大學求學期間，道格拉斯有了首次的同性性經驗：「某齣戲排練後的深夜，我要搭便車從學校回家。有個髒兮兮的老男人停下來幫我吹。基本上在大三之前，那是我同性性經驗的極限……我大四前就結婚了。我拿到丹佛斯獎學金到耶魯大學念研究所，這個獎學金足以供給我一切：工作，和我的妻子。於是，芭芭拉跟我到了紐哈芬（New Haven）。那時，我已充分了解到，我的心其實一點都不在她身上。」

1957 年到 1960 年六月，道格拉斯在耶魯大學戲劇學院就讀。在求學階段的最後一年，他遇到了他的第一個男朋友。從耶魯畢業後，他與男友遷居紐約。接下來的五年，他花了非常多的時間在亞瑟・史涅茲勒（Arthur Schnitzler）《輪舞》（La Ronde）的音樂劇版本《豔情輪舞》（Rondelay）。它以戲劇化的方式，表現出尋歡後的一系列連鎖反應。

《豔情輪舞》在 1969 年十一月六日上演。紐約時報的劇評家克里夫・巴恩斯（Clive Barnes）給這部戲相當嚴厲的評語，也使這齣戲很快下檔。對此，道格拉斯感到極為震驚。他花了五年光陰在這件事上。他心想：「這是我來紐約用生命去做的事，但他們不想讓我繼續做下去。」多年後，他把史涅茲勒的戲劇改編成為男同志色情版——也就是他 1993 年的《後空內褲控》（Jock-A-Holics）。

道格拉斯回到外百老匯擔任新戲《得分》（Score）的製作與導演，開始修改一齣帶有男同志性剝削色彩、並有裸露場面的戲劇《水之圈》（Circle in the Water）。他回憶道：「那時，我掌控舞台上的裸露情節已頗具知名度，而且很明顯地，我全神投入在與性相關的事物上。所以，就這麼自然跨足到

硬蕊色情片界去了。」

　　道格拉斯被找去商談拍攝男同志色情片，也答應擔任了導演及編劇、甚至是選角的工作。過去五年，道格拉斯在紐約劇場界工作時，他從未拍過電影，更別說是和色情有關的作品。道格拉斯決定拍攝的電影《後排座》（The Back Row），是限制級金獎影片《午夜牛郎》的赤裸性愛版。和《午夜牛郎》一樣，《後排座》的主角是位純眞的年輕牛郎，剛從美國西部來探索紐約男同志次文化的狂野面。道格拉斯認爲，這部片是用來向色情戲院後排座位那個性世界致敬的作品。

　　唐納文是道格拉斯的舊識，所以也參與了本片的演出。因爲唐納文只能在展開全國電影宣傳前的空檔參與拍攝，所以選角與拍攝作業的時程可說是相當緊縮。在唐納文拍攝《沙裡的男孩》期間，已時常對《後排座》提出實用的建議。他帶來自己中意的一位年輕消防員參與了試鏡。他名叫喬治·佩恩（George Payne），告別了俄亥俄州與他的妻子，隻身來到紐約擔任泳裝模特兒的工作。道格拉斯當場就雇用喬治演出「牛郎」這個角色。唐納文也不斷思考，怎麼讓性愛片段更刺激，怎樣讓情節進行得更順利。比如說，他爲了戲院男廁的三P性愛戲帶來了道具與潤滑劑。

●

　　時間是 1972 年二月某個星期天早上五點，地點在跨區地鐵的時代廣場站（Time Square IRT Station），傑瑞·道格拉斯獨自站在月台上。「其他人呢？」他納悶地想著。再想一下之後，他放心了：「現在還很早……沒有人會在這個

時段被捕。」

當道格拉斯的演員與劇組集合完畢後,他們上了最後一節車廂,搭上開往市中心的首班列車。六名男子進入空無一人的車廂——這正是他們所期待的。在平日想找到空無一人的車廂很不容易,而這也就是為什麼他們決定要在星期天一大早去搭開往華爾街的火車前往市中心。因為是週末早上,車廂非常空蕩。他們計劃在此拍攝其中一場戲。

道格拉斯請兩位演員面對面坐著,解釋希望他們怎麼表現。當道格拉斯說「開麥拉」的時候,兩位演員就開始撫摸自己的胯部,在列車抵達下個停靠站時,拉下了自己的褲拉鏈。一名酒醉的男子走進了車廂,吃驚地看著攝影機,在走到盡頭時突然摔倒然後暈了過去。東歐籍的攝影師並未停機,而直到在中午時分完成拍攝前,他們並沒有受到其他干擾。拍好的膠卷就在身上,道格拉斯想:「嗯,現在我們會被抓了。」在 1972 年,拍攝色情片是犯法的,更別說是在紐約地鐵裡「公然」拍攝。(Douglas,*Manshots*,9/1989,頁21-22)

電影由一名剛抵達紐約紐新航港局客運總站(Port Authority Bus Terminal)的年輕純真「牛郎」展開,他在不知不覺間陷入凱西 · 唐納文的性魅力,玩起貓捉老鼠的遊戲。電影的開頭先是戲院後排座位一名水手與嬉皮共抽一管菸,然後發生關係的一段性愛戲,隨後佩恩與唐納文你追我跑地搭著地鐵到了一間充滿稀奇古性用品、位於格林威治村的情趣商店「快樂箱」(Pleasure Chest,當時這家店還未成為全國連鎖的商店),再來就是色情戲院裡幾段雙人的性愛場面,最後以戲院男廁地板上發生的淫行三 P 戲劃下句點。

　　如同所有的硬蕊色情片導演，道格拉斯也遭遇了技術面的挑戰──怎麼在電影裡描繪性，怎麼拍攝插入的畫面，怎麼讓演員勃起並達到高潮。他觀察到很多色情片的「……性愛場面並不靈活也不真情流露，」他想要「找到新穎且有趣的攝影角度，不僅要讓演員不覺得唐突，也要讓民眾有花錢來看的意願。」解決的方式之一，就是從透明玻璃咖啡桌面由下往上拍。

　　攝影師平躺在地板上。處於勃起狀態的演員躺在透明玻璃咖啡桌上準備演出。道格拉斯一喊「開麥拉」，演員就開始動作，但十秒不到就傳出了可怕的碎裂聲。玻璃碎片飛濺四散，演員陷進了咖啡桌框，身上滿佈細小的玻璃碎片。

　　唐納文驚恐地想著：「拜託啊，老天爺，如果我死了還無所謂，但千萬不要割掉我的睪丸。」所幸演員毫髮無傷，而最後他們改用水床來拍攝這場戲。（Douglas，*Manshots*，9/1989，頁 58）

●

　　開拍一年之後，《後排座》在 55 街的戲院上映，接連幾個星期都高朋滿座。整理電影票根變成一項艱鉅的任務。每天道格拉斯都會到戲院，就為確保當日票房收入的結算相符。但在舊金山和其他城市可就不是這樣了。通常在較大的戲院裡，整理電影票根是最複雜的一件事。當《後排座》在舊金山（珊・協爾思的「諾布丘戲院」（Nob Hill Theater））上映時，道格拉斯委託他一位律師友人協助帳務。因為過去這樣的事從未發生，所以當道格拉斯的友人出現在戲院時，珊・協爾思嚇到了。以前戲院老闆只要在他想到的時候寄一

份對帳單就好,而現在突然間跑出來一位律師,要求立刻結算並存進舊金山的帳戶以確保帳目清楚。

由於播放赤裸呈現性行為的電影尚未完全合法,且硬蕊色情片在戲院上映仍算是一門新的生意,所以有少數新成立的公司在發行電影時,並沒有受到黑手黨的掌控。製片方不僅無法確知是否能從票房中獲得收益,更無法防止戲院老闆自行拷貝電影後退回母帶,未經許可繼續在戲院放映。此外還有被退回的電影膠卷(如果有被退回)所產生的磨損,以及修復這些磨損的高額費用。同時,安排上映檔次的昂貴成本,也增加了影片經銷的難度。相較於自己有公司在拍硬蕊色情片的戲院老闆,像普爾和道格拉斯這樣沒有可靠經銷商的製片人,就明顯處於不利的地位。

1975 年,在道格拉斯決定引退成人電影界前,執導了另一部名為《雙向道》(Both Ways)的雙性戀謀殺懸疑色情片。不論籌措資金、選角及製作,道格拉斯都花了非常多的時間。但最重要的是,他並沒有因為拍電影賺到錢。而且,他也沒有因為拍電影而讓自己的影藝職涯再上層樓。即便紐約出現了像是微克菲爾德・普爾或其他一兩位獨立製片家,但仍不像洛杉磯或舊金山那樣能夠成為產製色情片的重鎮。

駛向男神的地鐵

普爾的《沙裡的男孩》以及道格拉斯的《後排座》記錄了六〇年代開始浮現的新男同志性文化。而 1972 年傑克・迪佛(Jack Deveau)的《左撇子》(Left-Handed)及其之

後的電影，開始述說那些受新男同志性文化所影響的人的故事。男同志色情電影在紐約萌芽的時期，即便《左撇子》不是以同步收音的方式拍攝而沒有任何對話，仍有著最精心製作的故事情節，以及最具深度的角色發展。

　　《左撇子》的主角有一位古董商、他的牛郎男友，還有一位藥頭，是很典型的六○與七○年代初的故事。故事講述男同志（牛郎）引誘一位異性戀男子（藥頭），並在最後征服了他。異性戀男子身陷其中，並開始探索同性情慾，甚至參與了男同志的狂歡派對。但此時，男同志卻已對那個充滿性好奇的「異性戀」失去了興趣。

　　不像普爾、浩斯堤德或道格拉斯的電影，《左撇子》的男主角並不是典型的性解放男同志，而是一個引誘對性充滿好奇的異性戀男子，並在上了他之後還甩掉人家的憤世青年。這個牛郎也不像典型的角色設定那樣被異男上，反倒上了異男。然而，當異男在身心都深陷其中後，牛郎卻對他失了興致。這部片還包括一段藥頭與其女友的異性性愛場面。迪佛與其夥伴阿瓦雷茲（Alvarez）約莫花了三個星期（多半是週末）拍完這部片，然後花八週完成剪輯。

●

　　迪佛出生於 1935 年一月，成長於曼哈頓。在他搬回曼哈頓並成為一間建築與設計公司的合夥人之前，曾在康乃爾大學就讀了一個學期。他開始拍攝色情片就視它為一個事業。為拍攝《左撇子》，他賣了一些股票。被認為熟稔於敘事色情片的迪佛，在七○年代拍攝了一系列有高度故事情節的色情電影：1972 年的《驅車》（Drive）和在巴黎拍攝的《全然禁斷》

（Strictly Forbidden）；1975 年的《公路下的芭蕾》（Ballet Down the Highway）、1976 年的《渴望比利小子》（Wanted Billy the Kid）、1977 年的《火熱之屋》（Hot House）和《性魔法》（Sex Magic）；1978 年以著名男同志戲院為場景的《阿多尼斯之夜》（A Night at the Adonis），以及 1978 年的《沙丘搭擋》（Dune Buddies）和 1979 年的《火島狂熱》（Fire Island Fever），兩部片場景都設定在火島上。

同時，迪佛跟阿瓦雷茲創立了「牽手影視公司」（Hand in Hand Films）來製作並發行男男色情片。他們決定自行販售自家作品的正式拷貝版，但也考慮去試著控管拷貝的流程與出租。當《左撇子》的後製作業完成後，他們遊走全美並拜訪主要大城的戲院老闆。如同珊‧協爾思和孟羅‧必勒所注意到的，充足的片源一向是個大問題。

「我們身在電影業，」迪佛跟阿瓦雷茲這麼對廠商說：「而且我們接下來要拍很多片。來跟我們租吧，我們有自己做好的片。你們拿到的拷貝會更好。我們會給你們更好的服務。」

像協爾思和必勒從前那樣，迪佛和阿瓦雷茲也會去找別人拍好的電影並且發行。在《左撇子》後發行過的作品之一，是彼德‧迪羅姆（Peter DeRome）以八毫米膠卷拍攝但以十六毫米規格推出的短片集。1972 年，迪佛和阿瓦雷茲取得西 57 街林肯藝術戲院（Lincoln Art Theatre）作為展間，播放牽手公司製作和發行的電影。然而，在此之前，他們就已經訂下了《淫女心魔》這部備受讚揚的異性戀色情片。就像許多人所認為的那樣，阿瓦雷茲也認為那是史上「最佳色情片」之一。在幾年努力後，牽手影視公司已成為全國性的影片經銷商，所以在地區性的戲院展示作品的業務便不再繼續。

（Douglas，*Stallion*，頁 23-25，頁 46-47）

　　在《左撇子》之後，迪佛和阿瓦雷茲決定開拍《驅車》這部有變裝與跨性別角色的電影，作爲他們的第二部作品。這是一部奢華浮誇的電影，劇本由克里斯多福・雷吉（Christopher Rage）撰寫（他日後也成爲導演），並自己變裝扮演了劇中的女性大反派奧拉克妮（Arachne）。本片集結了超過五十位演員，片名《驅車》一方面指涉奧拉克妮下定決心要消滅的男性慾望，亦點出劇中英雄駕著一部藍寶基尼在曼哈頓遊走。

　　隔年，迪佛拍了《公路下的芭蕾》，一部有關芭蕾舞者和卡車司機外遇，導致舞者生活崩毀的故事。它由蓋瑞・杭特（Gary Hunt）飾演卡車司機，這可能是迪佛第一次爲了一個充滿性吸引力與個人魅力的演員而量身打造一部作品。

　　1977 年，迪佛開始拍攝《阿多尼斯之夜》，場景設定在紐約的某家戲院，迪佛自家出品的影片多半在那裡上映。本片一方面是向七〇年代那些放映色情片並提供男同志充滿魅惑環境的色情戲院致敬；另一方面則是稱頌《後排座》這部1972 年的經典電影。《阿多尼斯之夜》是迪佛最棒的作品之一。劇中每一位人物，都爲了轉移性或情感方面的挫敗，而聚集到阿多尼斯去。比如傑克・藍格勒（Jack Wrangler），因爲不能與上司發生關係而去了阿多尼斯；或是愛人沒辦法多花點時間陪在身邊的「小王」（kept man）等人。既然是一部呼應《後排座》的作品，澡堂的多人狂歡場面就成了最後的高潮戲。

　　位於第八大道的堤佛利劇場（Tivoli），原是一家歷史悠久，風評良好的合法輕歌舞劇戲院。而在 1975 年三月改名爲

阿多尼斯後，轉型放映硬蕊男男電影。迪佛的電影就是在戲院實地拍攝。為了要維持戲院的正常營運，拍攝作業都要在凌晨一點打烊之後才能開始，夜以繼日，到次日正午一切清理完畢撤場為止。值得注意的是，劇中所有性愛場面都發生在戲院裡。不論是迪佛或戲院老闆，每天都相當留心是否會引來警方的查緝。

迪佛和阿瓦雷茲的合夥人凱斯‧查普曼（Case Chapman）在 1983 年提到：「約莫 1975 年左右，影片的經銷整體而言有沒落的趨勢，傑克開始了解到不能再像過去那樣花錢，也就是說他不會再像拍《驅車》的時候那樣拍片。」迪佛常認為，他的作品「不管怎樣都是一種資料的紀載或是文獻的一部分。能確定的是，當你死了之後，紀錄會依然存在。」（Douglas，*Stallion*，頁 47）

早期的男同志硬蕊色情片在主流戲院上映、票房奏捷，證明了男同志色情片有其市場。波士頓、華盛頓特區、芝加哥、舊金山和其他中型城市，放映「純男性」電影的戲院開始興盛。新的男同志色情電影，散播了性革命中對於性的誓言：「性無須辯解，無須約束，無須區別。」

第四章 美國的色情首都

「的確，今日的舊金山已是這個國家的色情首都……造成這種狀況的原因不光只是色情在數量上的增加。比如紐約和洛杉磯，那邊也有很多色情戲院、成人書店、脫衣舞者、現場春宮秀、模特兒工作室、按摩店、換妻俱樂部、地下刊物和娼妓。如果以每人平均值為基準來算的話，可能還會更多。

但舊金山和其他城市最大的不同，在於它行銷色情的方式，這跟業者們的心態，以及其他居民對此所表現的寬容有關。最根本的假設應該是……一個『成熟的成年人』被賦予從任何事物中找尋樂趣的自由，其他人不用從旁監督，也不會對任何人造成傷害。」

<div style="text-align: right">

──威廉‧莫瑞（William Murray）

《紐約時報雜誌》（New York Times Magazine），1971 年一月三日

</div>

「舊金山是男同志的夢想成真之地，追根究柢，伴隨而來的問題在於，我們想要這些特殊的夢想被實現──或是我們有其他的選擇？我們可知道這些夢想所需的代價？」

<div style="text-align: right">

──艾德蒙‧懷特（Edmund White）[58]

《慾望城國》（States of Desire）

</div>

　　「禿鷹俱樂部」（Condor Club）是一間位於舊金山北灘的桌舞酒館（go-go bar），1964 年的整個春天都在苦撐經營。到了五月，魯迪‧根瑞克（Rudi Gernich），這個不經意成為男同志政治覺醒圈一份子的服裝設計師，推出了女用泳褲「摩洛基尼」（monokini）。對比「比基尼」是由下身與上身兩件式的組合，「摩洛基尼」並沒有上半身。這讓身陷絕望泥沼的禿鷹俱樂部工作人員想到一個行銷的點子：他們讓

58/ 美國當代重要同志作家，代表作為《已婚男人》（The Married Man）。

舞者穿上摩洛基尼，為表演增添一點不同的氣氛。於是到了六月二十三日，首席舞者卡蘿·多妲（Carol Doda），開始了這個新企劃，並在當晚穿著根瑞克的上空泳裝表演。她是全國首批接受矽膠隆乳手術的女性之一，上圍從 34B 躍升到 44D。報紙刊登了多妲上空的表演後，很快地就有很多男士等著排隊入場，禿鷹俱樂部的生意自此也一飛沖天。在警方決定不採取任何行動後，很快地，北灘其他的桌舞酒館也開始跟進。

上空舞對傳統的歌舞雜劇表演者而言是很重大的轉變。像吉普賽·蘿絲李（Gypsy Rose Lee）這樣有經驗的舞者，就遊走在舞蹈與賣肉、色情與挑逗之間那條敏感的界線上。但上空舞改變了一切。很快的，上空酒館在西岸各地激增，而卡蘿·多妲和上空俱樂部，則成為舊金山自淘金潮之後，已成一個完全開放城鎮的亙久標記。

那年夏天，《生活》（Life）雜誌推出了「同性戀在美國」（Homosexuality in America）的特別號。雜誌裡提到：「同性戀——及其引起的問題——在全美普遍存在，但以紐約、芝加哥、洛杉磯、舊金山、紐奧良與邁阿密最為顯著。」（Boyd，頁 200）不光只是因為大城市較為寬容並擁有較高的匿名性與較多的工作機會，雜誌更詳述了男同志在大城市的公園、澡堂和酒館中有較高的機會邂逅同道中人。（Life，頁 68；Boyd，頁 200）該文不僅將舊金山描述為一座有許多充滿活力男同志社群的城市，更將其定位為美國「男同志首都」。文中亦提到那裡「有超過三十家同志專屬的酒吧。」（Life，頁 68）隨著該文的流傳，舊金山成為許多具同性情慾的年輕男子所嚮往的城市。

　　曾經是勞工階級之城、擁有繁忙碼頭的舊金山，在六〇年代以極細微的程度開始改變。碼頭逐漸勢微，製造業移往邊緣的郊區，藍領階級工人也隨著產業遷徙。漸漸地，舊金山以區域金融中心之姿浮現——但日益成長的觀光業成為這個城市經濟的主要支柱。事實上，在六〇年代初，舊金山觀光業之所以聞名，主要正來自於其性方面的自由。十年後，社會學家霍華‧貝克（Howard Becker）就提到，和多數大城市相比，舊金山是「最能容忍奇風異俗、藥物使用、怪誕性行為與另類生活型態的都市。」（Becker，1971年，頁2）

　　六〇年代晚期的涓滴到七〇年代開始奔流，數以萬計的年輕男女同志，很快地離開郊區、小鎮和純樸的城市，往紐約、洛杉磯、芝加哥、波士頓、紐奧良和舊金山這些國際級大都會移動。

　　六〇年代末，在雙子峰（Twin Peaks）、諾埃谷（Noe Valley）和教會區（the Mission）間的一塊小谷地，有個住滿碼頭工、裝卸工、粗工與警察的藍領愛爾蘭人區，那兒的卡斯楚街（Castro Street），開起了第一家男同志酒吧。慢慢地，以男同志為客群的店家，從市場街、第17街和第19街開始，沿著卡斯楚街的兩個街區不斷開張。五年內，許多愛爾蘭家庭將他們維多利亞式的房舍，賣給了陸續搬到這裡來的男同志。

　　到了七〇年代初期，大量的男同志移往卡斯楚區。男同志商店在本已荒廢的店鋪一家接著一家開幕。1972年，兩名資深同志平權運動者開了一家名為「平裝本交流」（Paperback Traffic）的書店，接下來的四年裡，書店業績成長了三倍多。1973年，在書店不遠處，一個從紐約商人變為

嬉皮的男子哈維・米爾克，與他的伴侶開設了「卡斯楚相館」（Castro Camera Store）。身爲卡斯楚村商業協會（Castro Village Business Association）的創始人，也是舊金山市監督委員會（Board of Supervisors）成員中首位公開的男同志，米爾克從 1973 年首度參選，直到 1978 年被暗殺爲止，在舊金山的同志政治活動中，都占有重要的地位。近三十家的男同志酒吧吸引了來自整個城市的男同志；「全是美國男孩」（All American Boy）是一間販賣李維斯（Levis）牛仔褲和後空內褲的服飾店；「永遠皮革族」（Leather Forever）取代了原本的花店；餐廳總是坐滿穿著工作衫與牛仔褲的年輕男同志，這種被稱爲「卡斯楚複製人」（Castro clone）的服裝規定，成爲新的同志陽剛模板，取代了石牆事件之前的敢曝皇后（campy queen）[59]。（Shilts，頁 81-83，頁 111-113）

黃金男孩

六〇年代晚期與七〇年代，在大量男同志湧入舊金山之前，當地就已經有一小群年輕男同志在從事男體寫眞雜誌的發行與八毫米色情電影的拍攝。1965 年三月，在地商人鮑柏・丹潤（Bob Damron）與其合夥人傑克・卓拉普（Jack Trollop）、傑克・譚寧森（Jack Tennyson）、霍爾・柯（Hall Cal）開設了阿多尼斯書店（Adonis Bookstore），販售猛男雜誌、裸體寫眞，以及八毫米色情電影。（Sears，頁 519）

1964 年，丹潤出版了一本小冊子，裡面記錄了他在全美各地旅行時所發現的男同志酒館。三十五年後，丹潤創立

的公司仍在持續出版男／女同志旅遊指南、地圖以及城市導覽書。丹潤的合夥人，霍爾・柯是麥塔欽協會（Mattachine Society）的創辦人之一，該協會成立於 1950 年，是近代第一個男同志權益組織。在《生活》雜誌的一則花絮中，就刊登過一張霍爾・科正在準備《麥塔欽評論》（Mattachine Review）給媒體的照片。然而到了六〇年代中期，他放棄了在同志政治活動上的努力，把重心轉向了色情片的製作。

在阿多尼斯書店開張的幾年後，鮑柏・丹潤與當地攝影師傑・布萊恩（J. Brian）共同創立了卡拉弗藍企業（Calafran Enterprise）。卡拉弗藍出版了《黃金男孩》（Golden Boys）這個 5 乘 7 吋的彩色猛男全見雜誌，其中也有勃起畫面。這使得猛男雜誌逐漸朝向勃起寫真的方向改變。（Masters，*Manshots*，11/1997，頁 10）

1965 年，二十二歲的約翰・塔維斯，從一個「骯髒老色胚」那裡得到一份沖洗照片的工作。那人經營一家名為 HIM 的攝影工作室，專門販賣年輕男子穿後空內褲擺姿勢的寫真照片。塔維斯開始自己拍攝照片，並將它們寄給林・沃麥克（Lynn Womack）在華盛頓特區的聯合印刷廠（Guild Press）。

沃麥克除了是猛男雜誌《手動男體》（MANual）、《苗條》（Trim）和《希臘聯合畫報》（Greciam Guild Pictorial）的發行人之外，他也是反抗同志影像作品受審查制度規範的先驅。美國郵局在 1960 年，基於大法官威廉・布瑞南在羅斯與美國的訴訟中作出的解釋，以「激起好色的渴

59/ 指以誇張假髮與妝扮呈現的易裝風格。

求」爲由，沒收了他出版的刊物。沃麥克一狀告上聯邦最高法院。1962 年，主要意見書表示，猛男雜誌的圖片「就社會寬容度而言，男性裸體被認爲比女性更讓人感到不適。但不管是男性還是女性，並非裸體就代表猥褻……（圖像素材是）沉悶、不快、粗野且俗麗……（但）不明顯讓人感到冒犯。」（Waugh，頁 275-280）最高法院所作的裁定，對於把猛男雜誌發行商從郵局的騷擾中解救出來，是相當重要的一大步。

在獨自爲 HIM 工作兩年之後，約翰‧塔維斯轉而爲卡拉弗藍企業拍攝《黃金男孩》的靜景照。

1966 年，史考特‧馬思特斯從芝加哥開車帶父母出遊時，來到了舊金山。在那裡，他發現書店所販售的猛男雜誌和寫真，比家鄉所賣的來得更讓人心癢。回到芝加哥後，他說服當地書店的老闆，由他爲書店代爲採購男同志題材的刊物。在和舊金山與洛杉磯的攝影師建立了良好的關係後，很快地，自己當起老闆，出版軟蕊色情雜誌，後又推出硬蕊色情雜誌。馬思特斯自此開始了他的事業。「……大約是在《黃金男孩》，這個第一本以男性裸體爲主的男同志取向刊物出版的同時。在那之前，已經有幾件與裸露相關的訴訟案被裁定不算猥褻，所以接下來只需要加把勁，讓純眞無邪的裸露變成帶點遐想，讓全然疲軟的陽具變得充血腫脹。《黃金男孩》開始這麼做了，我從很多攝影師那兒買了很多模特兒裸露的寫真。」（Masters，*Manshots*，11/1997，頁 10）當馬思特斯搬到加州時，他選擇了洛杉磯而非舊金山，並在那裡發行了他的雜誌。（Masters，*Manshots*，11/1997，頁 11）

「黃金男孩」——通常指金髮，稍具線條的俊美年青男子——成爲杰‧布萊恩色情想望的同義詞。在舊金山灣區

對面的阿拉米達郡（Alameda County）出生的傑若麥亞‧布徠恩‧當納修（Jeremiah Brian Donahue），被杰‧布萊恩指名爲旗下模特兒之一。年青健壯且俊美的外表、碩大的陽物，使他們成爲杰‧布萊恩萬中選一的模特兒。（*Update*，5/27/1985，頁 2）布萊恩將許多他拍攝過的年輕男子，拉攏到他和約翰‧桑馬斯共同經營的「男娼館」（Boy Brothels）裡工作，據說田納西‧威廉斯和楚門‧卡波提都曾經光顧。（Sears，頁 527）

　　搬到舊金山拍攝色情片的製片人托比‧羅斯（Toby Ross）說：「布萊恩……就像是舊金山的上帝，他的（模特兒）經紀公司和他的《黃金男孩》雜誌建立了不可思議的聖境。他是個傳奇，這無庸置疑……」（Douglas，*Manshots*，3/1997，頁 11）

　　布萊恩永遠不愁找不到年輕男子。羅斯回憶道：「那些日子，你根本不用去登廣告。舊金山的氣氛就像派對一樣，你在甜甜圈店裡走近一個男子，就問他：『嘿，有沒有興趣拍電影啊？』……如果去澡堂，看到某個男人甩著大屌晃來晃去，就只要走過去跟他說：『提供你一個好機會如何？』」（Douglas，*Manshots*，3/1997，頁 10-11）

　　布萊恩曾想網羅洛杉磯的吉姆‧卡西迪到旗下，但這件事並未成功。卡西迪回憶說：「他糗掉了，而且再糗也不過了……在舊金山，他可是經營了好幾家男妓院。有一次他邀請我。他說，『卡西迪，找個週末來這兒吧，我會登廣告說你要來，然後你可以到我這兒接幾個客人賺個幾百塊。』總之，我遲到了一天讓他覺得很沒面子。他所有重要的客人都等著要看我，但他必須想盡辦法拖延。後來他根本不想

跟我講話……之前他可是每週都打電話叫我去那裡呢。」
（Siebanand，頁 187）

1973 年，在拍了六部硬蕊色情片與幾部普通的電影後，布萊恩因提供伴遊服務而與舊金山警方產生法律紛擾，感到精疲力竭，於是搬去了夏威夷，在那裡待了一年多。然而，在搬回舊金山後，他又重新開始拍攝八毫米電影並改為郵購販售，只是這次的生意規模和之前相比小了很多。
（*Manshots*，3/1989，頁 4）

硬蕊美國

1969 年，舊金山成為全美首個能在戲院放映硬蕊色情片的城市。有超過 28 間戲院播放色情片——大部分不算是完整的電影——呈現口交、舔陰、互相手淫、多人性交、溫和的性虐待，當然也有陰道性交與肛交的畫面。劇情都很簡單，幾乎都在尋找與達到性高潮的主題上打轉，最常上演的就是家庭主婦色誘快遞先生，或是小偷脅迫受害者發生性行為之類的故事。

這樣的發展，是因經濟壓力，以及透過全國戲院進行的文化實驗共同達成的高點。在舊金山教會區第 16 街、靠瓦倫西亞（Valencia）街上的洛克希戲院（Roxie），在被電視打敗以前，是第一家放映外國電影且獲利的戲院。到了六〇年代，它改變經營模式，開始放映「天體影片」，據戲院經營者所言：「生意再次好了起來。」

但到了六〇年代中期，就連「天體影片」也不能把觀

眾給帶進戲院裡了。1967 年初，《舊金山審查員報》（San Francisco Examiner）刊登了洛克希戲院稱作「忙碌至極的淘氣仙女與狂熱海狸 [60]」（Naughty Nymphs and Eager Beavers at Their Busy Best）的節目單。洛克希戲院自稱爲「狂熱海狸電影之家」（Home of the Eager Beaver Films），將透過郵購而來的八毫米電影短片，轉拷爲十六毫米電影後公開放映，影片充滿女性裸體，並主要聚焦於陰部。在很短的時間內，海狸電影發展成「劈腿海狸」（split beaver）（會露出陰唇）、「動作海狸」（action beaver）（有手淫或指交）以及「硬蕊動作」（包含了眞實的性交）（Hubner，頁 50-51；William/Schaefer，頁 375-377）

　　舊金山州立大學電影系學生吉姆‧米丘（Jim Mitchell）回憶他曾對同學厄爾‧薛格里（Earl Shagley）這麼說：「我們可以來拍一兩部自己的天體電影。但不是現在。我們可以先從靜景照開始。你知道的，拍一些沒穿衣服的女生照片，然後把它們賣到市場街的書店……我們去找個女嬉皮然後問她願不願意脫衣服讓我們拍。」（Hubner，頁 50-51）

　　吉姆的哥哥亞堤（Artie）解釋說：「在天體電影裡，你可以看到胸部，但那已經過時了，現在已經沒人要看了。海狸電影才夯。在裡頭，你可以看到陰部的鏡頭。」很快的，他們製作了一些約莫十到十二分鐘長的天體電影短片，並以每部一百美元的代價賣給洛克希戲院。

●

60/ 海狸（beaver）意指女性陰部，故「海狸電影」（beaver films）所指即是色情片。

　　另一個造就舊金山硬蕊色情盛況的主要原因跟亞力・迪・阮西有關，然而他到舊金山原本只是為了要拍些一般的影片。他在六〇年代到舊金山為高登新聞社（Gordon News Service）擔任攝影師（*Time*，7/20/1970；Hubner，頁 78），之後也開始兼職拍攝色情片。1968 年，他在小里肌（Tenderloin）區——舊金山的遊民區租下一個五十人座的小戲院，裝修後取名為「放映室」（Screening Room）。戲院剛開張時，每週票房平均收入為美金一百元，但到了 1970年夏末，已高達八千美金。

　　就像在洛杉磯和紐約放映色情電影的戲院老闆那樣，迪・阮西每個月都拍攝新的九十分鐘影片好吸引顧客不斷上門。一開始他請性工作者來主演，但很快地，他改找素人來拍——大多數都是嬉皮。這些人大多是他從《柏克萊鋒芒報》（Berkeley Barb）等地下刊物的廣告中召募來的。多年來，戲院也提供「哥本哈根風的現場表演」（Copenhagan-Style Live Show）。

　　1967 年，丹麥廢除了所有關於色情片的法律條文——是全世界第一個這麼做的國家。隔年，丹麥宣佈性犯罪的數量以戲劇化的方式下降，迪・阮西決定到哥本哈根參加「性69」（Sex 69）——丹麥的第一個性貿易博覽會。在那裡，迪・阮西拍攝了有關丹麥色情工業的紀錄片，並在 1970 年以《色情片在丹麥》為名上映。迪・阮西與其合夥人用美金一萬五千元拍了這部片，而毛利最後超過兩百萬美元。上映首週光是放映室戲院，迪・阮西就得到兩萬五千美金的收入。1967 年，追隨其腳步拍攝的斯堪地納維亞紀錄片《我很好奇（黃色）》，為其美國的發行商葛羅夫（Grove Press）

帶來了豐厚的利潤。雖然《色情片在丹麥》的內容包括了像是「女同性戀、口交、舔陰與性交細節」等性行為場面，但因其以紀錄片之名送審，避開了美國的電檢尺度。（*Time*，7/20/1970）

　　迪・阮西的生活方式，預示了性革命的即將到臨。他和祕書，及一位過去旗下女演員住在馬林郡（Marin County）一座廣大的莊園裡，每個女人都有孩子，也包括迪・阮西前一段婚姻裡的小孩。迪・阮西是個英俊的男人，留著長而閃亮的金髮和傅滿洲（Fu Manchu）[61] 式的鬍子。但他也自認為是個嚴肅的電影製片。他告訴威廉・莫瑞：「我就只是想拍電影而已，你要讓人們看一些他們之前沒看過的東西，而性就是他們現在想看的。我從來沒拍過一部沒有性行為在內的電影，只是肉搏比追逐多了些而已。」（*NYT Magazine*，1/3/1971）《紐約時報雜誌》寫著：威廉・莫瑞將迪・阮西比擬作「色情片新浪潮的聖女貞德」（the Jean-Luc Godard of the nouvelle vague in porn）。

　　當吉姆・米丘向哥哥亞堤提議：「想靠色情片賺到錢，就必須要有自己的戲院。」亞堤回答他：「我們就來作迪・阮西做過的事吧。」

　　1969 年，米丘兄弟買下波克街（Polk）和歐法洛（O'Farrell）街轉角的一間空屋，那兒曾經是龐蒂克（Pontiac）車的經銷處。1969 年七月四日，歐法洛戲院開張了。兄弟倆持續為其戲院拍攝天體與海狸電影。1972 年，米

61/ 傅滿洲是英國推理小說作家薩克斯・羅默（Sax Rohmer）創作的虛構人物，瘦高禿頭，倒豎兩條長眉，面目陰險，號稱是史上最邪惡的角色。

丘兄弟推出了他們的經典硬蕊片《無邊春色綠門後》，而後更拍攝了兩百多部片在此放映。（Hubner，頁 64-100）

在洛克希戲院開始放映色情電影的五年後，舊金山被《紐約時報雜誌》定名為「美國的色情首都」：

> 「公然拉客在市中心街角隨處可見，賣淫在這座城市裡相當興盛……三十家只放映硬蕊色情片的戲院座落四處，有些地方上演著現場春宮秀。成打以上的書店專賣色情，其他的書店則為好色的顧客設有色情專區。大量粗糙濫造的報紙、漫畫、海報和明信片等地下刊物，用以取悅汙穢的心靈。在北灘與小里肌區，裸體的女孩為了讓脫衣秀更添愉悅而狂舞不止。只要在城裡繞一圈，一般觀光客就能感受到，舊金山的領導行業，不是觀光，而是色情。」（Murray，*NYT*，1/3/1971）

即便是在硬蕊色情片市場一片繁盛的時期，也只有少數男男片會在戲院上映，《肉架》（Meat Rack）是其中之一。這部片的導演、攝影和剪輯，都由 21 歲的戲院經理麥克 · 湯馬斯（Michael Thomas）一手包辦，描述在舊金山當地賣淫的男妓杰希（J. C.），與其男恩客和他女友之間所發生的一連串性事。這部在 1970 年上映的電影並沒有出現硬蕊場面，卻大膽地呈現了當時舊金山男同性戀的生活景象。（Turan & Zito，頁 190）

另外一部是杰 · 布萊恩的鄉村風電影《穀倉七硬漢》（Seven in a Barn）。是第一部為了在戲院上映而拍的男同志硬蕊色情片。全片幾乎只有一個場景，一個堆滿稻草的穀

倉裡，七位古銅色肌膚的典型美國青年，坐成一圈玩脫衣撲克。片中有很多口交鏡頭，也包括了幾場有插入鏡頭的肛交戲，而幾乎每場戲都以射精鏡頭作結。布萊恩立下了許多男同志色情片的拍攝傳統，開創了本片型的拍攝風格與選角方式，並逐漸成為七○到八○年代男同志色情片產業的龍頭要角。典型的美國青年——通常是金髮與古銅色肌膚，找尋著性的滿足，場景多在戶外，田園般的景色更增添了身在加州的感受。影評與製片人傑瑞・道格拉斯說：「布萊恩的電影，最重要的特色在於讓人屏息的陽光男孩……每個人似乎都年輕、健康、精力充沛、多才多藝、富創造力而古靈精怪，且顯而易見地——永不滿足。」（Douglas，*Stallion*，1985 年，頁 18）

　　第三部重要的院線片是 1972 年的《黑皮革之夜》（Nights in Black Leather），導演是舊金山藝術學院（San Francisco Art Institute）的學生伊格納堤歐・若卡烏斯基（IgnatioRutkowski），男主角是彼德・布里安（Peter Burian）——因為有另一位好萊塢同名演員揚言提告，所以他將藝名改成了彼德・柏林（Peter Berlin）。故事描述一位年輕德國觀光客到舊金山展開的性冒險。這部運鏡優美的電影其實真正出現的性愛場面並不多——大多數是口交，及用柔焦或陰影方式呈現的擬真式性行為。片中最常出現的，是柏林精瘦健壯的肉體。（Turan & Zito，頁 196）

　　1971 的《穀倉七硬漢》除了在舊金山上映，紐約也接在《沙裡的男孩》之後，於第 55 街的街頭戲院（Street Playhouse）上演。洛杉磯的戲院也有放映。布萊恩其他的電影，像是 1970 年的《五兄弟》（Five in Hand）、1971

年的《不只是錢》（Four More Than Money）、《第三章》（Chapter Three），以及 1972 年的《首次晃蕩》（First Time Around），都交由孟羅・必勒位在洛杉磯的美洲豹製片公司發行。（Turan & Zito，頁 195-196）

郵寄名單

舊金山的色情戲院如雨後春筍般冒了出來，但在 1970 年，二十八家戲院中，僅六家有上映硬蕊男同志色情片。（Nawy，頁 168）珊・協爾思的諾布丘戲院應是其中最著名的。當地的男男色情片商，並不以在戲院上映為目標，反倒是以郵購作為發展的根基。

約翰・塔維斯在為杰・布萊恩的《黃金男孩》雜誌工作時，認識了身材粗壯，後來以「黑佛陀」（the Black Buddha）稱號聞名的非裔美籍男子約翰・桑馬斯。他和杰・布萊恩合夥經營「男娼館」，但有時也和他相互競爭。桑馬斯對男同性戀色情片的市場感興趣，並鼓勵塔維斯拍攝八毫米的硬蕊片，透過郵購方式來賣。（Adam Video Guide/ AVG，頁 89）

塔維斯開了一家名為「通信衛星」（Telstar）的小公司，並做了一份簡單的影片目錄，其中包括了兩部有傳奇異性戀色情片巨星約翰・霍姆斯（John Holmes）演出的電影。打從塔維斯開始拍八毫米短片開始，他就決定要親自拜訪客戶，並了解他們會對什麼樣的影片有興趣。「我在很多城市裡的旅館住過，邀請男人們到我這兒，然後給他們看一下我有的

片子。」（AVG，*The Films of John Travis*，頁 89）

　　七〇年代初的某一段時間，杰・布萊恩和其合夥人曾有過紛爭，據推測那人就是塔維斯。某個晚上，桑馬斯和布萊恩闖進前合夥人的辦公室，要拿回布萊恩的電影。根據桑馬斯的回憶，在離開辦公室時，布萊恩對他大叫：「帶著郵寄名單！快複製一份起來，你將來一定會需要它的！」（*Manshots*，3/1989，頁 4；AVG，*The Films of John Travis*，頁 89-90）

　　「通信衛星」公司成立沒幾年，塔維斯就決定要退出郵購市場。原因不光是郵寄名單「不見了」——很明顯地是被桑馬斯賣給了其他兩位色情片商，也由於法律與財務方面的重擔，公司出現經營困難。麥特・史德林（Matt Sterling）是得到名單的其中一位片商，並利用它成立了維度影視（Dimension）。這家公司拍攝了近二十部短片，包括《尺寸這回事》（A Matter of Size）、《一吋又一吋》（Inch by Inch）、《痛並快樂著》（Hurts So Good）和《全面失控》（Out of Control）。這些早期的短片，內容多是兩到三個年輕男子做愛，場景也不甚精緻，僅僅呈現臥室或戶外性交而已。通常這些影片的轉場並不依循後來成為公式的「口交——肛交——高潮」那樣發展，反倒是在口交與肛交間不斷徘徊。雖然結尾通常以高潮作結，但很多時候，演員在最後一段肛交戲之前就已經射精。

　　一年後，史德林將公司更名為「布蘭特伍德影視」（Brentwood Studio），並雇用了約翰・塔維斯擔任攝影師。同時，塔維斯也為查克・霍姆斯（Chuck Holmes）在舊金山成立的小公司「獵鷹影視」拍片。然而，史德林和霍

姆斯的電影有很大的差異，前者比較像是獨幕劇（one-act play），後者則只有純粹的性場面。根據塔維斯所述，史德林想要拍的是「派柏索頓式的笑容 [62]（Pepsodent-smile），主流帥哥的電影」，而霍姆斯喜歡的是「皮革、冷酷，猛力的性」。塔維斯認為他在布蘭特伍德能發揮更多創意，所以決定離開獵鷹。

當史德林和霍姆斯還在為塔維斯何去何從展開拉鋸時，桑馬斯也被捲入史德林與霍姆斯兩人之間的糾扯。整個七〇年代初，這四個人就在時而激烈時而平和的情況下相互競爭。

布蘭特伍德影視早期的作品中最著名的其中一部，是塔維斯身兼導演與攝影的作品《送報生與伊根先生》（The Paperboy and Mr. Egan），光看片名就知道它上演的是年長男性與送報生之間的性事。塔維斯認為這是「許多人都有過的幻想⋯⋯在美國小鎮，當送報生每天將報紙丟在門口的時候。」

塔維斯在接受《男攝世界》（Manshots）訪問時說：「我從來不為性愛場面寫劇本。從不。我只是把攝影機放在觀眾想置身的位置，放在我想要的位置，放在當我看著這兩個人相處時、想看到什麼的那個位置。給演員關於你想拍到什麼的想法，讓他們去完成。你只要盡力去拍攝就好。」（Manshots，3/1990，頁 8）

獵鷹起飛

查克・霍姆斯被公司升為西部區業務經理後，從印第安納州搬到了舊金山。七〇年代初期經濟蕭條，他所從事的組合屋行業也同樣不景氣，1972 年，他的公司結束了舊金山分部的營運，他也因而失業。霍姆斯透過杰・布萊恩認識了約翰・桑馬斯，桑馬斯建議霍姆斯可以透過郵購販賣男同志硬蕊色情片。

霍姆斯心想：「嗯，也許我可以試著做做一兩年，直到找到新工作為止。」（*Unzipped*，4/13/1999，頁 19）

霍姆斯借了四千兩百美元，並向約翰・塔維斯買了一些電影（多數是由他的「通信衛星」公司所出品）。其中一部短片，由異性戀色情片巨星約翰・霍姆斯擔綱演出，並在 1972 年四月以獵鷹影視之名推出。約翰・桑馬斯賣給霍姆斯一份約翰・塔維斯的郵寄名單，當作他客源的基礎。（*Manshots*，3/1989，頁 4）霍姆斯本就是約翰・塔維斯巡迴拜訪的客戶當中的一位，當他們在辛辛那提相遇時，霍姆斯正在那兒賣組合屋。

霍姆斯決定把他的公司取名作獵鷹。

「我想要……一種兇猛、有力、優雅且自然的形象……我覺得獵鷹就是那樣的代表。牠是一種猛禽。在性方面——至少我們獵鷹出品的電影——通常有一方是掠奪者，另一方是被掠奪者。當然我不是指那種會讓人受傷的方式，但在我

62/ 派柏索頓（Pepsodent）為牙膏品牌，「派柏索頓式的笑容」所指就是牙膏廣告裡出現的燦笑。

們的影片結尾，有一方會抓著另一方，然後一起通往至樂的天堂。」（Douglas，*Manshots*，1/1989，頁 22）

一開始生意沒什麼進展，原因之一是新片來源有限。剛開始他靠別的公司與製片提供片源，但很快地他就自己著手拍攝八毫米影片。在塔維斯結束自己的生意之後，這個被霍姆斯稱為「生來就吃這行飯，地表最強男同志色情片攝影師」的人，就被延攬到獵鷹拍片。（*Manshots*，1/1989）

塔維斯為獵鷹所拍的第一部片，是由早期男同志色情片巨星迪恩・卻森（Dean Chasson）主演，名為《肌肉、汗水與臂力》（Muscle, Sweat and Brawn）（編號 Falcon 508，後以編號 FVP010 重新出品）的兩段式長片。在美國中西部長大的霍姆斯，想藉著在加州拍攝戶外性行為的場面，去重新建構自己的性幻想。在塔維斯用十六毫米攝影機拍攝同時，霍姆斯負責拍攝靜態劇照。套句霍姆斯自己所說的：「在這行我是新手，我少說多做，認真學習。」

除了卻森之外，在本片擔綱演出的雷・塔德（Ray Todd），後來也成為第一代的男同志色情片明星。卻森（偶爾也叫「確森」（Chasen）或「闋森」（Chassen））也曾在 1972 年杰・布萊恩的《穀倉七硬漢》，及麥特・史德林的維度影視所出品的多部電影中演出。他本身也製作許多低成本的「男男色情片」。霍姆斯雇用卻森拍攝的其他作品還有：1972 年《歡樂四人行》（Fourgy）（編號 FVP012）、《品嚐我的愛》（Taste My Love）（編號 Falcon 504，505），以及《祕藏之寶》（Ace in the Hole）（編號 FVP055）。卻森是那個時期的模特兒中，少數能將自身財務打理得不錯的人。他把演出和伴遊的酬勞存起來，拿去投資房地產。到八○

年代晚期，他在南加州有一座葡萄園，和其他的出租產業。
（Holmes，*Manshots*，1/1989，頁 19）

　　雷・塔德曾和另一位巨星吉姆・卡西迪合演過美洲豹公司的史詩大片《二樓窗戶傳來的光》（The Light from the Second Floor Window）。除了迪恩・卻森和雷・塔德兩位大牌演員外，霍姆斯也請到了吉米・修斯（當時尚未被逮捕和入獄），以及鮮少在純男性硬蕊色情片中出現、同樣以大屌聞名的異性戀色情片演員約翰・霍姆斯（他跟查克・霍姆斯沒有關係）同台演出。這也是約翰・霍姆斯極少數的男男硬蕊作品。大多數獵鷹的作品都由英俊且性致勃勃的年輕男子主演，不過他們的名字都很無聊，比如湯姆（Tom）、丹（Dan）、蓋瑞（Gary）、戴夫（Dave）、肯尼（Kenny）、洛德（Rod）、菲利普（Phillip）、麥可（Michael）、比爾（Bill）和彼特（Pete）等。由於八毫米電影的評論不多，所以在七○年代初，色情片明星的走紅多半源自院線，而非郵購市場。在戲院上映的男同志硬蕊色情片，會在當時新興的男同志刊物中刊出影評。

　　獵鷹影視依循著杰・布萊恩、約翰・塔維斯以及麥特・史德林所建立的色情公式成長，但或許比塔維斯或史德林更強調性行為的部分。獵鷹出品的電影以最直白和最簡單的製作條件來拍。比如最難掌控的燈光，在各段影片間就有很大的差異，片中不但不會出現昂貴或異國情調的場景，長時間的性行為與戲劇場面也鮮少發生。所以電影通常以短片型式呈現，每一段長度約莫在十五至二十分鐘之間。大多都是段落式的故事，而非有完整劇情的長片。他們僅鋪設好一個略有氣氛的場景來呈現性行為，包含口交與插入式的肛交。此

時高潮的射精鏡頭尚未公式化地成為一場戲的結尾，也不一定會在性交的最後才出現。有時候，演員可能會在不同段落出現好幾次噴射。

塔維斯為獵鷹擔任導演與攝影師的工作直到 1982 年。當時獵鷹的電影約有百分之四十出自其手——而這還不包括「通信衛星」與「布蘭特伍德」時期，之後被獵鷹影片組（Falcon Video Pack, FVP）買下發行權的片子。然而，因為塔維斯在獵鷹的作品並未掛名，所以他的貢獻並不為大眾所知。事實上長久以來，獵鷹的影片都沒有列出工作人員名單。這不僅反映了早年對匿名的需求，還有霍姆斯的哲學：「（獵鷹的）每個人都盡了最大的努力……倘若藝術指導、平面攝影師、製片經理或燈光領班有任何建議，而我覺得合理，我會先暫停拍攝然後開個製作會議。我們是一個真正的團隊。」（Manshots，1/1989，頁 22）

一開始，霍姆斯就對獵鷹要呈現的性有很清晰的想像：必須是「要能輕易感受到兩人或以上，那種快速、急切且極度渴望的性接觸」，那就是他的目標：「獵鷹最基本的價值不會改變……而我也不認為以後將會改變。」（Manshots，1/1989，頁 19）對霍姆斯而言，卡司和演員的外在形象也很重要：「獵鷹電影裡，沒有人的腳丫子是髒的。我從中西部來，在那些美國海外退伍軍人（VFW）私下的聚會裡播放的色情片，所有男人女人的腳丫都髒兮兮的。我心裡總是想：『天啊這些懶鬼，為什麼不先洗洗那些人的腳？這很讓人分心。』」霍姆斯想要看到鄰家男孩「看起來少不更事但其實深諳此道——可能是推銷員，也可能是鄰家好友，突然間相互親吻，一切失控，然後大幹一場至死方休。」（Unzipped，

4/13/1999，頁 21）

●

　　霍姆斯採取了更具企圖心的價格與行銷手段。它的八毫米影片比其他公司來得貴，電影或之後的錄影帶也索價更高，甚至高到超出製片成本許多。

　　起初，獵鷹僅僅經營郵購市場。雖然在戲院播放較易引起注意與名氣，但和郵購相比，不僅成本較貴，也比較冒險。霍姆斯解釋道：「我們不想讓十六毫米的影片離開我們身邊，因為不管你是要作中間負片（inter-negative）[63]、八毫米或超八毫米（Super 8）影片，你都需要十六毫米影片。當時，這個行業裡有很多人在做非法拷貝的勾當。」（*Manshots*，2/1993，頁 72）

　　跟戲院觀眾相比，這個專心發展郵購業務的策略，滿足了較年長與較富有的顧客——當然，還有那些未出櫃的顧客。這些人比較喜歡住在都會區的外圍，因為那裡有較大且持續成長的男同志社區。

卡斯楚複製人

　　六〇年代晚期，舊金山男同志的性風貌變得極度活潑和鮮明。1970 年，也就是石牆事件隔年，金賽性學中心（The Kinsey Institute）的研究人員發現，百分之四十的白

63/ 指用以製作電影放映拷貝時所用的底片。

人男性與三分之一的黑人男性曾有五百位以上的性伴侶,百分之二十八的白人男性更曾有超過千人以上的性伴侶。十年後,卡斯楚區成為舊金山男同志活動的大本營,是整座城市——或整個國家——最活躍的獵豔點。法蘭西絲・費茲杰羅(Frances Fitzgerald)在其著作《山丘之城》(Cities on a Hill)中提到:「即使是白天,也有數以百計的年輕男子在酒吧、書店、餐廳和其他店家獵豔——就算是離市場街(Market Street)有些距離的大型超市裡也是如此。晚上,酒吧水洩不通——人行道上擠滿了民眾——連車輛想穿越人群都有困難。初來乍到者對這麼開放的景象與人潮的洶湧,都會感到相當訝異。」(頁 55)

　　一種新的陽剛型態,在七○年代逐漸開始發展出來。屏除了「男同志其實是想變女人」的傳統臆測,男同志轉以傳統男人或藍領階級的外在形象呈現自己。誇張、陰柔的「敢曝」形象已經過時,新式的男同志形象幾乎就是陽剛(macho)——但經過了轉化。形構這種新的陽剛氣概和性吸引力的,有丹寧褲、黑軍靴、緊身 T 恤衫(天氣暖和時)、格子法蘭絨襯衫(天氣不暖和時)、穿孔的耳朵或乳頭、刺青,以及山羊鬍或八字鬍。在舊金山,穿成這樣的男人被認為是複製人,或「卡斯楚複製人」。常以牛仔形象出現的萬寶路男子,對那些複製人而言,是最典型的陽剛表率——諷刺的是,為萬寶路香菸大力宣傳著這個陽剛形象的,正是男同志們。

　　這些複製人所呈現的外貌,組成了性吸引力的基本樣態。「衣物,它強化、色情化並戀物化了原本含糊隱約、潛藏其下真實的獸性肉體,卻也立下一個標的,讓我們得以凝望。」

艾德蒙・懷特在其著作《慾望城國》中這麼寫道：「汗溼胸膛上鈕子半開的襯衫所呈現的 V 字形，轉喻了男子倒三角的軀體；渾圓飽滿的臀部在牛仔褲裡呼之欲出，更以彩色的汗巾和鑰匙，強化了色情的意象；胯部鈕釦（最下面那顆已經解開）因擠壓陰囊所呈現的放大感；雙腿塑造出完美與有力的象徵；而雙腳則由軍靴點出了陽剛氣概。」（White，頁45-46）

此外，複製人的形貌也精準且有系統地編列了男同志在性方面的新規範。懷特解釋道：「對男同志而言有三個色情地帶——嘴、陽具與後庭。而這三個地方能透過服裝，以鮮明而戲劇化的方式加以突顯。臀部也急需如此。歷史上，它作為慾望投射對象的時間最短，因此的確有重新定義的需要。」（White，頁 46）

複製人的服裝與性，在舊金山與紐約大量出現。舊金山的卡斯楚街和紐約的克里斯多福街，是七○年代男同志性文化的重要指標地——如同許多人所宣稱的那樣，這城市具有的濃烈情慾與刺激，遠超過任何一部同志色情片所描繪的景象。

若在城市裡發生的獵豔經歷遠比色情片更精彩，那麼七○年代晚期的性風景，便永遠留在了色情片裡。在馬丁・拉玟（Martin Levine）的著作《陽剛男同志：同志複製人的生與死》（Gay Macho: The Life and Death of the Homosexual Clone）中，記錄了七○年代晚期，無意間在澡堂聽到的對話，而內容就像是許多色情片會出現的那樣：

「好好看看這他媽的大雞巴。噢，這真是根又大又長又

硬的雞巴。哈，這大雞巴就要插到你的屁眼去了。這大
雞巴準備要操翻你的屁眼，讓你的蜜穴體驗猛烈的衝擊。
等等你就會求我不要停了。哈，你想要雞巴，你這個小
浪蹄子，想要吧？」

這時，另一個極度飢渴的聲音傳來：「快給我你的大屌，
哥哥。快給我。快把整根雞巴給我。插進我火熱的喉嚨
來，用你的大傢伙塞滿我的嘴。」（頁 77-78）

　　男同性戀者在七○年代所體驗到的性，已逐漸和在色情
電影裡所呈現的景況相符。最後，幾乎就像是許多色情片裡
看到的那樣，發展出相當標準的一整套性行為程序。「遇到
一個不錯的對象，我喜歡一邊親他一邊玩他的屌。然後在我
吸他屌的時候，我會搓揉他的乳頭、玩他的屁股。在舔過他
的屁眼之後，他的屁眼因舒服而放鬆，我就開始幹他直到射
在他屁眼裡。在幹他們的時候，我喜歡他們一邊被幹一邊自
己打槍到射。」（Levine，頁 94）除了為拍攝射精鏡頭而需
要拔出陰莖這個部分之外，拉玟聽到的內容，幾乎已經全是
色情片裡會出現的公式。

　　獵豔與賣淫，是卡斯楚複製人在性愛方式的主要選擇。
他們習於追逐性愛的滿足勝於建立親密情感關係，這也具體
化了他們與性伴侶之間疏離、冷淡的關係。有個人對拉玟說：
「親密感讓我倒陽。去了解一個人會讓人『性』趣缺缺，因
為他們的個性會讓我失去對他們的幻想。而且，老是吸同一
支屌或幹同一個洞，實在很倒胃口。畢竟，多換口味，才精
彩刺激。」

熱賣大片

整個七〇年代，約翰・塔維斯、麥特・史德林、獵鷹影視和其他為數眾多的男同志色情電影製作人，共同體現了舊金山的男同志性文化。這座城市在性方面的規模與強度，創造了一個經驗共享的特殊世界。公共空間裡發生的匿名性愛──在性愛俱樂部、在澡堂，或在狂歡派對，使得這座城市是基於歡快而非政治而凝聚。

在色情片裡演出，對許多男人來說，只不過是公共性愛的延伸。這座城市裡的攝影師，經常從城裡的男同志性生活中取景。他們自社群召募演員，並將他們的性經驗轉為銀幕上的故事。

1977 年秋，查克・霍姆斯與製作和行銷同仁見面商討之後的計畫。當時擔任獵鷹攝影師的柯林・梅爾（Colin Meyer），一位剛從舊金山州立大學電影系畢業的學生，提議拍攝一系列「把當今所有色情片偶像都請來」的短片──包含三位最具代表性、不同世代的巨星。

很快地，獵鷹團隊決定邀請在小馬影視擔任模特兒，並於《週末監禁》（Weekend Lock-up）（編號 Falcon 610、611，FVP004）、《硬石之地》（Rocks and Hard Places）（又名《急需支援》（Help wanted），編號 FVP019）中擔綱演出的艾爾・帕克（Al Parker）成為三位頂尖巨星之一。他們也邀請到近期為獵鷹拍了《極熱》（Steam Heat，編號 FVP018）、《狂奔者：一對一》（One on One: The Runner）（編號 Falcon 621、622）；《急需支援》等多部電影的新生代演員迪克・費斯克（Dick Fisk）參與演出。最

後出線的人選無庸置疑：就是以《沙裡的男孩》而聞名的凱西‧唐納文。他是男同志色情片偶像的始祖。

唐納文在《沙裡的男孩》以及《後排座》之後拍了許多男同志色情片，但他從未在獵鷹的作品中出現。霍姆斯相當肯定能請到他參與。「我在火島遇過凱西，而且與他有私交……他精力充沛、個人特色強烈，更渾身散發性魅力。」唐納文看過整部電影卡司後告訴霍姆斯「他『是電影的關鍵』，他等不及要跟每一位大幹一場……每個人都想和他發生關係……大伙兒全像發情的瘋狗似的。」（*Manshots*，2/1993，頁 29）

卡司確定後，獵鷹團隊就開始發想劇本。根據霍姆斯所言：「有人說『也許我們可以拍攝雪景。』我心想，『嗯，這的確沒人做過。』此外，我想和一些朋友去滑雪，有些很有趣的男同性戀朋友，他們在太浩湖（Lake Tahoe）那邊有度假小屋。我打電話給他們其中之一：『我們想在湖那邊拍有雪景的電影。地方可以借我們嗎？』」（Douglas，*Manshots*，2/1993，頁 28）

1978 年的電影《阿斯彭的彼端》（The Other Side of Aspen）（編號 FVP001），就在這樣的概念與外景設定中誕生。霍姆斯說：「當時，劇本都在腦海裡。我們做了準備——基本上只有情節而已。故事大概就跟滑雪教練有關。事實上因為整部片需要一個好的框架組織起來，所以我們先在那邊拍攝了所有的性愛場景，之後才回到舊金山串起整部片。我們回來後拍攝傑夫‧陀客（Jeff Turk）（滑雪教練）慢跑以及回憶去年冬天的戲份，再配上旁白。」（*Manshots*，2/1993，頁 28）

●

　　倘若凱西・唐納文是關鍵，那艾爾・帕克就是勝利者。唐納文與帕克未曾謀面，但唐納文認爲帕克是他心目中「色情片的夢幻對手」。1952 年生的艾爾・帕克，原名安德魯・奧昆（Andrew Okun），年紀比唐納文小了近十歲。帕克似乎命中註定與色情片有緣，在他十五歲那年，無意間發現一本破爛雜誌，裡頭有傳奇公司「小馬視聽工作室」的肉壯猛男照片。約莫在同時，帕克參加了著名的胡士多（Woodstock）音樂節，在那裡，他幾乎整個週末都和地獄天使（Hell's Angel）車隊[64]裡一位毛茸茸的騎士在靈車後面做愛。雖然他很少出現在音樂節現場，他仍致力讓自己在電影海報上露臉。

　　帕克遷居加州後，在洛杉磯的花花公子大宅（Playboy Mansion）[65]擔任管家，最後被引見給攝影師瑞普・寇特（Rip Colt）。小馬視聽工作室旗下的模特兒全都肌肉發達、特色鮮明，但帕克不屬於這種典型，所以攝影師在拍他的時候不免有些猶豫，更在發行他的作品時簽下了放棄聲明書。但帕克瘦長多毛的男子氣概馬上大受歡迎，並使他成爲男同性戀色情電影中最不朽的明星之一。帕克的外形——蓄鬍且穿著工作衫的樣貌，很快地成爲新一代男同志陽剛型貌的代表。

　　在爲小馬視聽工作室拍攝裸體相片後，帕克很快地就爲布蘭特伍德影視拍攝了第一部赤裸呈現性愛場面的電影，這

64/ 創立於 1948 年，成員幾乎都騎著哈雷（Harley-Davidson）摩托車，被美國法務部認爲是個黑社會的組織。

65/ 《花花公子》雜誌創辦人休・海夫納的豪宅，以奢華派對聞名。

部片正好由麥特 · 史德林所執導（不過當時史德林在這個行業還不是用這個名字）。就像凱西 · 唐納文一樣，帕克的演出與風格，傳達了某種自由奔放的幻想，但帕克也創下了一個別具新意的角色：一個具傳統男子氣概的同性戀男子，健壯又時髦——大肌肉且充滿性侵略性的「萬寶路」硬漢——不管插入或被插都游刃有餘。雖然帕克通常都是插入者，但他被插入時也同樣陽剛不扭捏。帕克所創造出來的這種男性雄風，因為被「大量複製」，或在某種程度上因成為舊金山「卡斯楚複製人」的範本而廣受人知。

作家羅伯特 · 理察斯（Robert Richards）認為，帕克令人著迷的銀幕形象，也和他所呈現美麗的膚色有關。「我深信（帕克的）明星地位，至少某部分可歸因於他的膚色。我曾和攝影師及其他知情人士聊過，他們多將帕克的成功歸因於他被拍出來的樣貌。你在銀幕上所看到的帕克，帶有隱約的光輝。這是相當罕見的特色。」事實上，帕克在很多方面成為男同志最喜歡的明星，包括他在銀幕上所呈現的體格與膚色，所顯露的陽剛氣息，但最重要的，他全然充沛的精力，以及在性愛過程中顯而易見的歡愉，均鞏固了他受歡迎的程度與地位。

唐納文和帕克雖然都可以插入或被插入，但在《阿斯彭的彼端》中，他們兩人都只選擇了其中一個角色——唐納文在電影中的三個場景（在與另外三位演員對戲時）均扮演被插入的角色，帕克則全都扮演插入唐納文的角色。他們的第一場戲相當讓人感到興奮。一開始先拍攝劇照，但因這兩人情不自禁，於是攝影師停止平面攝影改為影片拍攝。很快地，場面就成為全套的性愛演出，並在帕克的拳頭進入唐納文時

達到了最高潮。

在從舊金山飛到太浩湖的那個下午之前，唐納文與帕克從未見過，但唐納文覺得這樣也不錯。「我覺得這樣可以全然憑著彼此產生的化學反應去演出……我喜歡這種不期而遇……幾個小時後，我們開始第一場戲的演出，然後他極其興奮地用拳頭進入我。**這真是他媽的太爽的經驗了！**」演出在唐納文的興奮吼叫聲中結束。《阿斯彭的彼端》將唐納文重新帶回鎂光燈下，並鞏固了帕克神聖的地位。

這部電影也同樣將查克 · 霍姆斯對色情片的願景具體化，最重要的就是拍下男同志如何自在享受性愛。

> 「假如你的性能量蓄勢待發，唯一會耽誤你的，就是把膠卷放進攝影機這個動作……你不必有任何計畫，也不用想著如何指導，僅需捕捉它的發展就好，因為在你眼前的，是一連串性事自然發生的過程。它並非每次都能如此，但這部片我們辦到了，因為我們有百分百的男同志卡司，百分百的激情，以及百分百的相互吸引……沒人會說『我只要插別人』或是『呃，這個我不做那個我不做』……在那個時間點上，一切百無禁忌。這部片在性革命的高峰拍攝而成，美國同志運動也正風起雲湧。人人都是自由的，我們首次擁有了權利，而這部電影像是一個……慶典……象徵性並不骯髒，它不必躲在暗處，更無須躲藏。就是那個意思——我要讓性呈現一種全然健康、活躍的氛圍。」（*Manshots*，2/1993，頁 30）

　　《阿斯彭的彼端》打算拍成一系列的作品，在霍姆斯決定用一個大架構把所有場景串連起來後，它便成為了獵鷹的第一部劇情長片。這部片在某些地方頗類似《沙裡的男孩》，四幕設定在度假場景，沒有情節的性愛場面。諷刺的是，凱西‧唐納文再次飾演了同樣的角色，以他過人的精力與賣力的演出，將所有場景串在一起。

　　獵鷹的行銷策略，是先寄給主顧客「預購卡」。反應十分良好，預購卡如雪片般飛來。而隨後寄出的小冊，回應也相當驚人，它創下了公司有史以來的最高收益──約莫是之前的五到七倍左右。到了 1993 年，《阿斯彭的彼端》總計售出了四萬五千捲錄影帶──這也是當時最暢銷的男男色情片。

　　《阿斯彭的彼端》是獵鷹的第一部鉅作，而就像其他的熱賣電影一樣，它占了獵鷹營收的重要比重。對於一間僅透過郵購方式販賣影片的公司而言，這件事所產生的爆炸性衝擊，也催生一個轉捩點──不知不覺中，獵鷹已做好迎接「家用錄放影機（VCR）時代」的到來。隨著《阿斯彭的彼端》創下的佳績，獵鷹轉型成另一種公司──它開始去增加產品的價值，並以簽下獨家演員之類的方式，讓自己在業內佔有重要地位。也因為《阿斯彭的彼端》，獵鷹發現了致富的模式；它陸續製作四部《阿斯彭的彼端》續集，全都請到當時最炙手可熱的演員擔綱演出。

　　在八〇年代晚期，獵鷹和六位以上的演員簽下了「獨家」合約。這些演員與媒體的接觸，以及他們的作品，還有在劇中所扮演的角色與人物性格，都受到嚴格的控管。在「獨家」合約期間，這些演員只能在獵鷹的作品出現。霍姆斯解釋道：「當我們和演員簽約時，我們同意工作量與薪資的底線，而

他們同意只為我們演出。我們花錢去捧紅他們,用時間和大型的造勢讓他們名滿全國,打造他們的價值。想要得到他們,只有我們這裡有。」

七〇年代,獵鷹藉由短片與劇情長片,建立了男同志男子氣概的想像。它避免呈現陰柔與殘暴式的陽剛。《阿斯彭的彼端》對男同志色情片工業而言,也是一個里程碑。它標記了男同志陽剛特質的高峰,確立了男同性戀者理想的身形:年輕、泳者的體格、沒有刺青,體毛不多,也使男同志色情片正式成為一種電影片型。

第五章　現實與幻想

「我們能活在兩種不同的層次。一個是現實，一個是幻想。如果想活得精彩，就必須狂舞、嗑藥和爽幹！」

—— 戴薇娜・貝拉（Devine Bella）
出自賴瑞・奎莫，《基佬》

「色情片根本比不上真實世界……在色情片裡發生的事，在你每天走過的路上，去的每家健身房都可以充分享受－更多俊帥的男人，更多屌，更多吃得到的屌。就在門後，派對一個小時就要開始，你可以馬上走到神祕小房間裡盡情歡快。生活就是一部色情片。」

—— 羅傑・麥克法蘭，《七〇年代男同志的性行為》

「幻想，無疑與現實截然有別，但它僅能在現實被定義時才得以存在。」

—— 依麗莎白・柯伊（Elizabeth Cowie）

　　1976 年十月，靠近紐約肉品加工區小西 12 街（Little West 12th Street）的華盛頓街（Washington Street）853 號二樓，一家性俱樂部開幕了。外頭沒有招牌，只有熟客才知道位址。流言說：「礦坑」（Mineshaft）俱樂部被黑手黨所把持，但它很快就成為整座城市實現性虐待幻想最著名也最熱鬧的場所。瓦力・瓦勒斯（Wally Wallace）不僅創立這家店，也是最屬害的調教名家。阿尼・坎綽維茲（Arnie Kantrowitz）在瓦力・瓦勒斯的訃文中如此寫道：「他教導我們怎麼做個男人。他設計的場景，揭露了我們性慾裡美麗且黑暗的一面。」

　　進到礦坑要先走一段樓梯。樓梯盡頭的守衛負責收費，

並檢視顧客的服裝與樣貌。那兒貼著一張有關服裝的規定：「越野風、西部風、牛仔褲、T恤、制服、後空內褲（jock straps）、格紋或素面襯衫、背心、徽章、連帽衫。不允許：古龍水或香水、花俏的毛衣、西裝、西褲、領帶、夾克；運動風、誇張舞池風。場內禁穿任何外套。」（Gooch，頁 171）

　　入場後第一個房間是個光線充足，有張木製吧檯、撞球檯和板凳的酒吧。人們站在四周彼此交談。這個房間的旁邊有個掛著皮簾的出入口，通往點有微弱紅色小燈的幽暗房間；那個房間裡設滿了道具與裝備。房間正中央，天花板垂下鐵鏈，安著皮製的吊床。或許會有個男人爬上吊床，把腳放在鐙上，大剌剌地將自己的肛門露出來等著性遊戲上場。隔壁的房間通常總是擠滿了人，跪著的男人為站著的男人口交。每個人輪流吸吮或被別人吸吮。音樂聲裡隱隱傳來低沉柔和的喘息，偶爾劃過軟鞭揮舞的聲音。

　　另外一個出入口往下，通到地面層充滿濃厚皮革味、尿味與汗味的房間。位於中央的房間，是礦坑大劇場的所在地。聚光燈貫穿了整間房，照亮了裡面的器材，中央有個老舊的浴缸，任何人都可以爬進去讓其他人尿在身上。房裡充滿各類小室，從天花板上垂下的鐵鏈帶有手銬腳鐐。一旁的小隔間可以進行更多私人的活動。

　　礦坑是性幻想與愉悅的歡場。許多玩家，如色情片演員，或瓦勒斯邀來協助舉辦活動的專業人士都會去那兒。作家約翰・裴斯頓（John Preston）觀察到：「這些玩家活在許多人花錢請他們出席的想像裡。他們出場得到報酬，並對其他顧客展現他們的公眾形象。他們身穿華服，體態陽剛強健，態度謙和有禮。他們在那兒不光只是明星，更能幫助其他人

沉浸在現場的氣氛裡。他們是教練，被付錢請來向新手示範規則，讓新手知道該怎麼扮演正確的角色。」（Preston，頁57）

　　整個七○年代，性在紐約和舊金山等地方，以新穎及大膽的方式被探索著。如同色情片本身一樣，礦坑是通往色情幻想世界的入口——那是一個能從「現實世界」、從日常生活、工作和家裡的日常世界起身前往的地方。在礦坑，親身參與獵豔或看著其他人的歡愛，就好像是看場表演一樣。佩特‧卡里菲雅（Pat Califia）說：「了解性愉虐的關鍵字，就是幻想。所有的角色、對話、戀物癖的服裝與性交，全都是戲劇和儀式的一部分。參與其中的人藉此提高他們的性快感，但卻不彼此傷害或束縛。」（Califia，頁31）

　　礦坑本身像是個娛樂綜合體，像座主題樂園一樣讓顧客活在幻想中。艾德蒙‧懷特認爲：「它所提供的，是激情的根基，是實驗的場域，是令人興奮的幽暗。大部分在那兒的表演都很溫和，有些則相當有創意。性治療師把多數性功能障礙（男性不舉、過久或過早射精）歸因於情色想像力的不足；基於這個理由，色情片就常被用來作爲恢復想像力的工具。人們在礦坑可以看到那些他們不一定想親身參與的事物，但這些多元廣博的性奇觀可以喚醒他們的想像力。」（White，*States of Desire*，頁284）

公路幻想

七○年代晚期是男同志「Man 起來」的時代。「他們欣然接受自己『超陽剛』的新樣子——就是那種熱門的「複製人」外表。士兵、警察、工人，取代了舞者、室內設計師或服務生，成了男同志的新形象。」（White, *Arts and Letters*，頁 299）隨著那些外貌相近的複製人，以及紐約的「礦坑」，或舊金山的「吃角子老虎」（Slot）這類酒吧數量的逐漸增加，助長了男同性戀新陽剛形象的散佈，而色情片則把這樣的形象推廣到了整個美國。將「躲在衣櫃裡的假異性戀男子」，與「新型性魅力男同志」這兩個世界連接起來的，正是電影製片喬·凱吉（Joe Gage）。

1975 年，電視廣告與電影演員堤姆·秦凱（Tim Kincaid），四處兜售一部叫作《公路幻想》（Highway Fantasies）的男同志硬蕊色情公路片劇本。一位製片／劇場老闆拒絕他時說，這個片名太「軟」了。最後，秦凱和化名喬的一位朋友，與山姆·凱吉（Sam Gage）去籌措資金，打算自行拍攝這部片——片名也改為《堪薩斯城貨運公司》（Kansas City Trucking Company）。凱吉說：「我開始了一趟旅程，從一個城市到另外一個地方。當我在編寫故事以突顯劇中人物的個性與『高潮戲』——性的橋段——時，我發現這不僅只是一趟旅程，更是一次自我探索之旅。」（Cage, *Manshots*，6/1992，頁 13）

在 1976 年聖誕節上映的《堪薩斯城貨運公司》不僅得到好評，更讓凱吉與他的合夥人得到豐厚的收益。而這一切距離當初凱吉讀了文森·坎比（Vincent Canby）在《紐約

時報》上的影評而萌生拍攝色情片的想法已近十年之久。坎比的文章談論的是戲院放映「性剝削」電影的激增現象，更強調了這類電影的收益。（*New York Times*，1/1968）秦凱暗中策劃拍片的可能，並在拍攝電視廣告過程中留意製片的流程。凱吉與一位朋友先從異性戀軟蕊色情片開始拍起，並很快地轉為拍攝硬蕊色情片。他開始想拍男男硬蕊色情片。而為了要了解在攝影機前做愛的感覺，他在一部名為《早中晚》（Morning, Noon and Night）的男同志硬蕊色情片中演出。凱吉喜歡B級電影（B-movies），像是羅傑・寇曼（Roger Corman）的恐怖片，或是《狂野天使》（The Wild Angels）般的摩托飛車手電影（biker movies）。「那時，微克菲爾德・普爾在男同志硬蕊色情片中帶來深具藝術與文化氣息的情感。我便想，如果能拍部具有《芬蘭的湯姆》和《萊爾・阿布納》（Li'l Abner）[66]那樣狂放風格的B級電影也不錯。」

●

　　一開始，凱吉就決定「貨運公司」就一定要是片名的一部分。「我們找到一個適當的城市和地點出發，好讓這趟旅程看起來很平凡……當法國或義大利的製片人來到美國，他們看到的總是紐約和舊金山，而在這兩座城市之間，那片有著仙人掌和牛仔的沙漠，對我而言是很棒的景象。」（Cage, *Manshots*，6/1992，頁 13）

　　當劇本完成、資金到位後，凱吉確定的第一位演員是里察・洛克（Richard Locke）。凱吉是在阿多尼斯戲院裡一張名叫《泳池派對》（Pool Party）的男同志硬蕊色情電影海報上看到洛克的。但如何找到他，才是困難所在。凱吉發

現洛克住在沙漠裡一間沒水沒電的圓頂小屋裡——「他是荒野的孩子，是僅存的與世無爭的嬉皮。」（Morris，*Bright Lights*，7/19/2008 擷取）洛克搬到沙漠，是因為他相信因為過多的人口，使城市成為疾病的大本營。凱吉難以置信地看見原本光滑的洛克，變成現在長滿濃密灰白落腮鬍的樣子，但凱吉告訴他：「先別處理，這個樣子很帥！」（Cage，*Manshots*，6/1992，頁 14）

當凱吉著手拍攝《堪薩斯城貨運公司》時，全然專業的成人片演員還不多見。1941 年，里察・洛克出生於加州的奧克蘭。雖然他的母親是牧師之女，但他從未對家庭隱瞞他的同志傾向。身為一個演員，洛克對那些住在遠離紐約、舊金山或洛杉磯等主要男同志大城的偏鄉小鎮男子，懷抱著一份特殊的責任感。凱吉回憶說：「性革命方興未艾，為了政治或其他的理由，很多男人都很想參與電影的演出。」

●

　　《堪薩斯城貨運公司》描述由里察・洛克飾演的貨車司機漢克（Hank），以及由新進演員史帝夫・波依德（Steve Boyd）飾演攜帶獵槍的新助手，兩人長途運送貨物到洛杉磯的故事。另一位早期的色情片明星傑克・藍格勒所飾演的調度員，在洛克動身出發前，與他來了一場匆促的性愛。洛克這個表面上是異性戀的男子（他剛被女友給甩了），在兩人開車前往洛杉磯途中，對藍格勒產生了性幻想。沿途，洛克

66/ 漫畫家阿爾・凱普（Al Capp）於 1934 到 1977 年間創作的一部諷刺漫畫。內容虛構阿肯色州（Arkansas）裡一個「狗補釘」（dogpatch）村裡居民的故事。

和波依德回憶起之前的性幻想，幾度遇上他人的性邂逅。旅程最後，他倆在洛杉磯的貨車司機休息站裡，參與了一場性愛派對。

凱吉對《明燈電影雜誌》（Bright Lights Film Journal）說：「表面上看起來它並不精緻，但它的劇本是相當完整的，包括所有性場面與對話，一點細節都沒放過。」而在拍性愛戲時，凱吉告訴演員：「我希望你做什麼……我希望你在這裡……我希望你在那邊……這部分我們要拍四到五分鐘，那部分我們要拍四到五分鐘，然後我要你射出來……不管你用什麼方式，我要你射出來。你覺得如何？……什麼方式你最舒服？」（Bright Lights，7/17/2008 擷取）

對於性愛場面，凱吉從不給演員明確的動作指導，他把性視為兩名演員相處後所產生的張力。在凱吉的電影裡，最常見的是打手槍，而肛交最少出現。和其他的男同志色情片製作人相比，凱吉認為「肛交並沒那麼適合電影」。他相信「回到同性戀色情片最核心的概念，就是對陽具的崇拜。如果要拍男男色情片，你最好要強調陽具。所以，打手槍和口交……是最好的拍攝方式。你突顯了陽具——就是這麼一回事。」（Cage，Manshots，6/1992，頁 17）

不過，凱吉從未言明或指出他電影裡出現的哪一個人是男同志。他只保證「他們不是『異性戀』。這就是重點。人們常說，『又是一部喬·凱吉的片子，他掰彎了異男，或讓他們發生性行為。』但事實上不是這樣。我的故事總是關於男人們早起床去上班工作，然後看看接下來發生什麼事……」（Frank Rodriquez，Butt Magazine，2007 春季號，頁 19）

隨著《堪薩斯城貨運公司》的熱賣，喬和山姆·凱吉立

刻籌劃系列電影。近一年後，他們推出了《艾爾帕索拆屋公司》（El Paso Wrecking Corp.）。這部片同樣由里察‧洛克主演，曾執導《洛城跟它自己玩》、《性車庫》、《性工具》，並在某些片中自導自演的佛列德‧浩斯堤德，則是另一位主角。《艾爾帕索拆屋公司》的成績甚至更勝《堪薩斯城貨運公司》，成為公路／兄弟情誼電影的經典。內容是關於洛克與浩斯堤德被《堪薩斯城貨運公司》開除，他們前往艾爾帕索的途中在酒吧、公廁或路邊發生性行為，或觀看別人爽幹的故事。

就像凱吉電影裡的其他角色一樣，他們既非男同志也非異性戀，但他們總是「性」致勃勃等著幹事。浩斯堤德與一名男子在酒吧後的某處幹炮時，這男子的女友在一旁看著，完事後，一個恐同的酒客準備毆打他們。洛克警告浩斯堤德：「你最好要學著控制你自己的鹹豬手。」

「喔，我就是控制不了。上兩個人（那個男人和他女友）太多了。聽著，漢克，我以後不上男人了。這次我是認真的。」

洛克回應：「是啊，這話我之前也聽過。在我見過的所有人之中，你的老二惹的麻煩最多。」

第三部電影《洛城模具工》（L.A. Tool and Die）在《艾爾帕索拆屋公司》後一年推出。這部片同樣由洛克主演，而威爾‧席格斯（Will Seagers）這位蓄鬍的黝黑壯漢，與洛克有愛情對手戲。凱西‧唐納文也在這部片中露臉——一幕在樹林裡的性愛場面，他被泰瑞‧漢能（Terri Hannon）和德瑞克‧史坦頓（Derek Stanton）兩位健壯的演員輪幹。

《洛城模具工》在凱吉的三部曲中，比起另兩部多了些浪漫情懷。席格斯所飾演的角色，不願承認他對洛克的情感，

並對他在越戰亡故的摯愛念念不忘。當洛克在公廁內摩格斯正與其他人打炮時，洛克差點就失去了他。但就像七〇年代所反映的精神那樣，席格斯查看了男廁，並加入了他們。洛克邀席格斯在他以畢生積蓄買下的一塊荒漠上同居，但那裡貧瘠的程度著實讓人失望。當他們兩人決定離開時，卻意外發現了水源——狂洩的水柱比喻了陽具的噴射。影片最後以洛克與席格斯在燭光中做愛劃下句點。

對凱吉而言，最後一幕戲並不尋常。和多數男同志色情片電影導演不同，他對男同志自我認同與愛情關係並不感興趣。「除非是對愛情關係有寬廣的定義，否則我從來不拍與它有關的電影。但即便如此，我還是想讓《洛城模具工》有這樣的結局。漢克找到了這個傷痛的男人，然後兩人共度一生。」（Cage，*Manshots*，6/1992，頁 13）

凱吉的三部電影——也稱「堪薩斯城三部曲」——對男同志帶來很大的衝擊。如同評論家傑瑞・道格拉斯所言：「凱吉的三部片是男同志電影的新英雄，頌揚了性革命的自由，並擴及全美各地。今天，當我們回顧這三部曲，它們以最可靠的電影表達方式，呈現並影響了在愛滋病出現之前，那些爲數眾多的陽剛男同志在性事上的迅捷與貪婪。」（*Stallion*，特刊第四號，1985 年，頁 49）

2006 年，《解脫》雜誌將《堪薩斯城貨運公司》、《艾爾帕索拆屋公司》，以及《洛城模具工》這三部片，列入 1968 年以來「百大最佳男同志色情電影」。

凱吉的電影世界裡，在「躲在衣櫃的假異性戀男子」，以及「對其他陽剛男性產生同性渴望」這兩個世界間，形構了一個模糊區塊。這種在性別認同上矛盾與沉默的心態，在

當時引起許多男子的共鳴。凱吉自己就身處其中。他從不認同自己是男同志。對他而言，性比認同更重要——「我覺得那樣太狹隘了，所以我不說『我是男同志』。」（Rodriguez，*Butt*，頁 18）事實上，他在八〇年代結婚，並與妻子育有兩子。不像自己電影裡的角色，他在結婚後便戒絕男色。凱吉說：「在我身為丈夫時，我百分之百對我的太太保持忠貞。」（Rodriguez，頁 18-19）如同傑瑞・道格拉斯所指出的，凱吉的電影是「男子泛性戀（pansexuality）的啟蒙。這些電影充斥女性，以及（不確定是否為雙性戀的）男子，他們本身具有或者即將實踐的情慾，深刻服膺了六〇年代的俗諺：『若是爽快，何樂不為。』（If it feels good, do it.）」（*Stallion*，頁 49）

　　凱吉所創造的幻想世界，與色情藝術家「芬蘭的湯姆」所描繪的景象極為相似。亞倫・霍靈赫斯特（Alan Hollinghurst）[67] 觀察道：「這是個由單純而誇張的男性性徵構成的幻想世界……他創造了整套的男人形象：方下顎、厚嘴唇，剛強有力、肌肉賁張的身體、翹臀與大陽具……他演繹了男性性徵特定的刻板印象——伐木工人、牛仔或便車旅行客。」（Hollinghurst，頁 11）凱吉的世界，規則和芬蘭的湯姆的雷同，都是：「最棒的同性性愛，應是不問名姓、不帶感情、無序亂交且公然進行的。」

67/ 1954 年生於英國，小說家、詩人、短篇小說作家與翻譯家。2004 年以《美的線條》（The Line of Beauty）獲得當代英語小說界最重要的獎項——布克獎（Booker Prize）肯定。這也是同志題材作品第一次獲得布克獎。

通往卡塔利那之路

　　西岸的男同性戀色情片拍攝中心，可分爲由麥特・史德林、約翰・塔維斯與獵鷹影視爲主的舊金山，和珊・協爾思、孟羅・必勒與湯姆・迪西蒙拍攝類好萊塢劇情電影的男同志色情片的洛杉磯兩大陣營。

　　1977 年，史考特・馬思特斯（當時他化名羅伯特・瓦特斯）和攝影師吉姆・藍道（Jim Randall）成立了「新星影視」（Nova Studios）。和大多數早期的電影製作人一樣，馬思特斯先從拍攝軟蕊色情片與雜誌開始，再轉爲硬蕊色情片。1970 至 1977 年間，他爲超過五百本雜誌擔任選角、策劃並拍攝「色情故事」的工作。在這段期間，他發展出整套述說色情故事所需要的「視覺語彙」。

　　在洛杉磯的馬思特斯想從雜誌出版跨足到電影製作。受當時精彩鉅片《霹靂神探》（The French Connection）的啓發，他找上孟羅・必勒，想籌劃拍攝一部類似的硬蕊劇情長片。「我想把這部恐怖電影叫作《屁靂神探》（The Greek Connection）。解開謎題的關鍵在於某個人屁股上的刺青。但有人在我之前先用了這個名字，所以我把片名改爲《雷挺神探》（Greek Lightning）」。這部片由新興的色情片明星吉米・修斯擔任主角。（Masters，*Manshots*，11/1997，頁 14）

　　馬思特斯的新星影視，成爲獵鷹影視的最大競爭者。拜馬思特斯先前的出版專長之賜，新星影視推出全彩光面小冊以行銷其短片。小冊每本十六頁，內容是影片的劇照。有別於一般十分鐘的片長，馬思特斯的電影，片長爲十五至二十分鐘。和在小旅社房間內以手持方式拍攝的影片相比，這些

時間較長的影片在製作上顯得較爲精緻，也更具魅力。也因爲影片時間較長，使得馬思特斯的電影可以「講述稍微複雜一點的故事」。（Masters，*Manshots*，11/1997，頁 14）

　　新星影視的作品，通常具有比較清楚的轉場與戲劇張力。馬思特斯將其在出版業時期培養的編輯技巧應用在影片拍攝上：「我善於利用性行爲與畫面去講故事……當時，設定一個情境用性去講故事算是一個小技巧。這就像是在一齣音樂劇裡，一首好歌會幫助故事更流暢。」（Masters，*Manshots*，11/1997，頁 12）

　　新星的特色在於發生性行爲的場景，不是一般人所想像的那種「男同志」場所，而是工廠、車庫、足球員更衣室或馬廄這些地方。這樣的幻想創造出「騎師、工人或牧人，都順理成章地在工作場所發生性行爲。透過寫實的場景、道具和服裝，瓦特斯吊起觀眾的胃口。重點在於『火辣的帥哥發生男男性行爲』，而不是『男同志發生火辣的性行爲』。」（Hardesty，*Manshots*，7/1997，頁 12）

　　到了八〇年代中期，新的影視科技，戲劇化地改變了色情片的拍攝方式與整個工業的組織結構。這改變對新星影視的經濟造成影響：「新星向來沒賺到足夠的錢。」馬思特斯惋惜地說：「最慘的事之一就是，平價攝影機進入了這個產業，也帶進了一群非專業的工作者。搞得大家以爲只要有手持攝影機就可以拍電影……也使很多人不再投入這個產業……」（Masters，*Manshots*，11/1997，頁 14）

　　1986 年，在合夥人吉姆・藍道，帶走他們最新電影的劇照與原版影片逃逸後，馬思特斯決定結束新星的業務。（Masters，*Manshots*，11/1997，頁 14）而當時，洛杉磯

有許多小公司，都以平價攝影機來拍男同志色情片。

●

　　威廉・辛吉斯是個大器晚成的人。他到了三十五歲還是處男，沒有任何異性或同性性經驗。他在休士頓經營彩色玻璃的生意，負責指導家庭主婦如何用彩色玻璃裝點居家環境。他因為去戲院看男同志色情片而發覺自己的同性情慾，也因為覺得電影實在太糟，所以決定自己到加州去拍些好片。為此，他買了一本史堤芬・利普羅（Stephen Ziplow）的《色情片拍攝指南》（The Filmmaker's Guide to Pornography）（Drake 出版社，1977），裡面列出一份在異性戀色情片裡應該要出現的性行為清單：自慰、陽具插入陰戶的性交鏡頭、女同性戀關係、口交、三人性愛、多人狂歡場面以及肛交，作為如何拍出好看色情電影的教材。同時，他也買了一部二手的十六毫米手持攝影機。在動身之前，他覺得自己應該要先有性經驗，於是開始在男同志俱樂部裡流連。他特別偏好在休士頓頗受歡迎的「城中男子會館」（Midtowne Spa）。

　　1978 年初，辛吉斯動身前往舊金山，但他最後卻去了洛杉磯。他往好萊塢出發，因為有人告訴他，那邊有個男同性戀區。當辛吉斯開著車在聖塔莫尼卡大道上，發現沿途都是等著「搭便車」的男妓時，他知道他來對了地方。最後，辛吉斯抵達西好萊塢區的法國市場（French Market），那是一間長久以來深受男同志喜愛的餐廳。

　　在餐廳裡，辛吉斯告訴一名男子，他是特別到加州來拍男同志電影的。男子鼓勵辛吉斯：「喔，好啊，我們來拍吧。」於是他幫辛吉斯找到演員，並在自己的家裡完成拍攝。同時，

他們請到曾拍攝過色情片的史堤夫 · 史考特（Steve Scott）擔任剪輯——在影片出現的工作人員列表中，他掛名導演。這部片叫作《已婚男人》（The Married Man），由當時的一線男星傑克 · 藍格勒主演。

　　這部片在各方面都糟透了。攝影、演出和剪輯這三大重點完全不搭。辛吉斯之前在攝影或拍片的經驗幾近於零，因為膠卷裝反了所以曝光不足，想用紅色濾鏡營造的華麗感也行不通，更別提他少得可憐的性經驗——在辛吉斯執導《已婚男人》之前，他從未看過男男性行為的特寫。雖然孟羅 · 必勒的世紀戲院預訂了這部電影，但紐約的阿多尼斯戲院以傑克 · 藍格勒「過度曝光」為由拒絕上映。

　　這個令人不快的經驗，使得辛吉斯決定在《已婚男人》這部片之後退隱。後來，他在聖費南多谷（San Fernando Valley）[68]的一家澡堂擔任侍應，並在威尼斯海灘（Venice Beach）與一位年輕男子定居。威尼斯海灘那些衣衫不整的衝浪客與打赤膊的滑輪玩家所構成的無限春光，讓辛吉斯再度心癢：「我走在威尼斯海灘的街上，心想：『喔，這真該拍成一部片才對。』……於是我用拍《已婚男人》剩下的底片拍了一些片段。」（Higgins，*Manshots*，12/1990，頁 8）

　　這些片段在孟羅 · 必勒打電話來之前，都被他束之高閣。

　　「哇！我們很喜歡《已婚男人》，我正在找一部電影排上聖誕節的檔期，你知道的，這很重要。為什麼你不再試著拍一部新片呢？」（Higgins，*Manshots*，12/1990，頁 8）

68/ 位於加州南部，被譽為美國「色情業的好萊塢」，也稱「色情谷」。約有超過三百家的色情片製作公司座落於此。

　　辛吉斯欣然同意，並很快地拍出了《威尼斯男孩》（The Boys of Venice，1979）。這部片他掛名導演，場景設定在威尼斯海灘，呈現起源於六〇年代的青少年文化。辛吉斯把當時流行的滑輪成為電影的一部分，影片開始就是兩名穿著滑輪的演員在狹小的浴室裡做愛——是相當具有藝術感的一場演出。

　　《威尼斯男孩》裡有許多辛吉斯電影獨有的特色，像是以日常生活環境做為場景的設定、外景拍攝、使用多部攝影機、從雙腿下方或之間拍攝，以及用廣角鏡慢動作呈現射精場面等。辛吉斯在《威尼斯男孩》裡，不採用具強烈敘事情節的劇情長片方式拍攝，而是以多個短片串起整個主題。他拍片很少用劇本。「我發現那麼做永遠行不通。我覺得拍色情片就像在拍運動賽事一樣……他們跑過你身旁、達陣，你當然不能說：『好，回去，我們再一次。』你要讓攝影機跟著動，然後用你的經驗找到最佳位置……你必須要適時調整。我不知道有誰不這麼做……現在大家都很嚴格地按劇本來，但性愛場面不像好萊塢電影那樣可以假裝。它們都是真槍實彈。」（Higgins，*Manshots*，12/1990，頁 9）

　　《威尼斯男孩》的大賣，使辛吉斯毅然決然地投入這個事業。他開始籌組「拉古納太平洋」（Laguna Pacific）製片公司與「卡塔利那」（Catalina）影視經銷公司，並成為全美產量最豐的男同志色情片商。之後五年，辛吉斯拍了二十部電影，其中多數都相當熱賣。他創建了男男色情面業界的新製片標準。辛吉斯的電影也立下了「加州美學標準」，封面上打出「威廉‧辛吉斯口碑大作」的字樣：苗條、通常是金髮的年輕男子，在戶外健行、衝浪、參與馬術競賽會或倘佯於海灘，感覺像是杰‧布萊恩一開始在其雜誌《黃金男孩》

裡呈現的那樣。同時，他也開啓了八〇年代新一批男同性戀色情片巨星的事業：包括奇普・諾爾（Kip Noll）、里歐・福特（Leo Ford）、藍斯（Lance）、J. W. 金（J. W. King）、強・金（Jon King）、德銳克・史坦頓（Derrick Stanton）、約翰・戴凡波特（John Davenport）、傑夫・昆恩（Jeff Quinn）以及凱文・威廉斯（Kevin Williams）等等。

雖然《威尼斯男孩》沒有明確的主角，但奇普・諾爾卻因該片成名。他也是首位「瘦美男」（twink）型的色情片巨星。事實上，正是因為諾爾，「瘦美男」這個辭才變得具體化——年輕俊美，體型苗條精瘦、體毛與鬍子稀少趨近於無的男子。

諾爾是孟羅・必勒引見給辛吉斯的。他並非男男片的新面孔，曾於馬克・雷諾斯（Mark Reynolds）執導的一系列電影中演出。一般揣測，諾爾是個異性戀者，但在初次見面時，諾爾便勾引了雷諾斯。「當奇普・諾爾下飛機時，他看起來並非那麼誘人。他算是長得不錯，有點小壯，但並不搶眼。有一部分原因跟他的小鬍子不適合他有關……整體而言，他看起來並不像能拍出多麼了不起的作品。」

雷諾斯本來打算直接請諾爾回家的，「但……（我認為）至少應該要面試一下……他做的第一件事就是對我說，『讓你看看我長得如何。』然後他脫下褲子，這下可讓我好好再看了他一眼……他有一根我看過最美的屌。眞的。那屌還沒硬就有六或七吋長。就在那時，他說，『爲什麼你不把衣服也脫了呢？』當時我試著讓一切公事公辦——但他很堅持，我想，主要是他想讓我知道他有多厲害。於是我不情願地脫了我的衣服。我可是個老手——但他不斷對我做出既色

情又刺激的事……當然，他有根很棒的工具。直到現在，都沒再出現過比那時更難以言喻的火辣景象。」（Reynolds，*Manshots*，11/1988，頁 7）

跟雷諾斯一樣，辛吉斯起初對諾爾也不太感興趣：「一開始我不喜歡他，他是個在下層生活裡打滾的人。我不喜歡他散發的那種氣質。但當我了解他後……我變得喜歡他了。就像其他熟人一樣，我真的還滿喜歡他的……他是那種照片比本人好太多的人。他太上相了。他皮膚有疤，但在鏡頭下卻看不出來。」（Higgins，*Manshots*，12/1990，頁 10）

身為色情片演員，諾爾可以幹人也可以被幹，他說這跟他的「樂趣」與「性趨力」有關。

很長一段時間，奇普・諾爾是威廉・辛吉斯旗下最閃亮的一顆星。接下來的三年，他倆合作了五部電影：1979 年的《奇普・諾爾與西部健兒》（Kip Noll and the Westside boys），1981 年的《太平洋海岸公路》（Pacific Coast Highway），1981 年的《84 班第二部》（Class of 84, Part 2），1981 年的《兄弟就該這麼做》（Brothers Should Do It），以及由前五部電影的舊片段、加上他與辛吉斯旗下新秀「猛○號」強・金合作的新片段集結而成的《超級巨星奇普・諾爾》（Kip Noll, Superstar）。在這些片中，諾爾的造型從迪斯可俱樂部裡的瘦美男，一直到《太平洋海岸公路》裡粗獷豪邁的漢子都有。其中最著名的一段是他獨自走在加州荒野的某段泥土路，傑瑞米・史考特（Jeremy Scott）與傑克・博客（Jack Burke）開著吉普車經過他，兩人停下車邀請諾爾同行並發生了性行為。史考特和諾爾在吉普車前輪流肏了博客。博客先是全都射在擋風玻璃上，再用雨刷把玻璃清抹乾淨。

在奇普・諾爾當紅之際，辛吉斯在 1981 至 83 年拍了一系列轉瞬就成經典的電影——1981 年的《滿載基地》（These Bases are Loaded）、1982 年的《會員限定》（Members Only）、《洛城最棒小倉庫》（Best Little Warehouse in LA）、1983 年的《荒野水手》（Sailor in the Wild）、《里歐與藍斯》（Leo and Lance）、《表兄弟》（Cousins）和《班級同學會》（Class Reunion）。大部分電影由新秀強・金和里歐・福特主演。

強・金是辛吉斯所發掘的另一位重要巨星。當他被演員傑米・溫格（Jaime Wingo）帶到辛吉斯的辦公室時，他立即發現了金的潛力。「你知道的，在這行總是會討論到新人。你想在某些人走紅之前先得到他，把他變成大明星之後再盡可能地賺很多錢。雖然有很多人會出現，但對你而言時機不對……我知道（強・金）將會成為大明星。他說：『好，我什麼時候可以拍？』然後我說，『現在才一點半——你五點再過來就可以上場了。』我之前錯過很多人，但這次我說，『他將會是個大明星。』這是我籌拍一部電影最快的紀錄。」

1963 年，金出生於佛羅里達州，打從十二歲發現他爸爸的《花花公子》雜誌起，便對色情片深深著迷。之後金試圖接洽男同性戀色情電影製作人傑克・迪佛，但卻被打了回票。1980 年，他和男友在暑假時到洛杉磯玩，並打算在秋天回佛羅里達上學。然而，才剛到洛杉磯沒多久，金就遇到辛吉斯，並開始他的色情片事業。1982 年，他剛起步的事業卻因偷竊與毀損車輛陷入停擺，並在牢裡蹲了十一個月。八〇年代，他在超過二十五部電影裡演出。（網址：outcycopedia.0catch.com/jon_king.html，7/22/2004 擷取）

　　辛吉斯跟金合作的首部電影是《兄弟就該這麼做》，因為長得像 J. W. 金，所以在片中飾演他的兄弟，甚至在海報演員列表裡也是 J. W. 金的「兄弟」。「在我拍色情電影的生涯中，那是第一次──也是少數幾次──我把攝影機打開讓它自己拍的經驗……真的是太不可思議了。」（Higgins, *Manshots*，12/1990，頁 78）

　　開始拍《荒野水手》時，辛吉斯選了里歐 · 福特擔綱演出，而這部片也是他最受歡迎的電影之一。里歐 · 福特和布萊恩 · 湯普森（Brian Thompson）被配成一對，也和金髮壞小子藍斯在《里歐與藍斯》裡一同演出。

　　金髮且神情沉著的里歐 · 福特，在 1981 年杰 · 布萊恩的電影《倒敘》（Flashbacks）中初次登場。他在其中一幕與當時的男友傑米 · 溫格合演。傑瑞 · 道格拉斯認為，他們的那一幕「是全片最高潮」，並表示「他們的熱情、貪慾，與一○雙修的特質，使那個段落讓人口乾舌燥。最後的高潮射精場面──特別是福特的高潮──更是引起轟動。」（*Stallion*，頁 24）1957 年，福特出生於美國俄亥俄州的代頓（Dayton）。在前往印度修習冥想之前，他曾上過不到一年的大學。在他搬到舊金山和洛杉磯去追尋他的色情片事業前，也曾在佛羅里達州的麥爾茲堡（Fort Myers）工作過一段日子。福特是個活力充沛的演員，不但一○雙修，又能有力呈現他在性愛中所得到的愉悅。他與金髮浪蕩子藍斯有過非常強烈激情的性關係，也合作了 1983 年由威廉 · 辛吉斯執導的《里歐與藍斯》，以及 1985 年由李察 · 摩根（Richard Morgan）執導的《金髮最能幹》（Blonds Do It Best）這兩部非常受歡迎的電影。

　　1983 年，威廉·辛吉斯推出電影《班級同學會》。這部片的原型是他最愛的色情片，也就是 1972 年杰·布萊恩的《泳池派對》，辛吉斯決定請「所有過去在這個行業的佼佼者」參與，並在結束時以對獎方式送出一部摩托車。雖然發出邀請，但辛吉斯不曉得最後會有多少人來參與演出。「星期六下午，我們在格倫代爾（Glendale）外的一間大宅拍攝。我們租了巴士，也備妥一切東西。然後還真有一些我從來沒見過也沒拍過的人偷偷溜過來。我們有三位攝影師。你根本不必自己硬起來，因為每個人都自己配好了搭檔。他們鎖定對象，產生火花，然後做起愛做的事。當你拍夠了某人的片段，或當他的陽具疲軟時，就檢查一下並且說：『噢，好的，這不錯喔。』然後把攝影機放到另一邊……我們整整拍了六個小時……這真的是一個派對，氣氛愉悅。這是我拍過最有趣的電影。我對所有我的作品都抱持最嚴格的評斷。愛滋危機後來很快就席捲而來，雖然影片拍攝時並未受到愛滋風暴的影響，但推出後卻受到波及，人們說：『他辦了這麼大的狂歡派對去助長愛滋蔓延。』」

　　《班級同學會》裡呈現的純粹歡愉和大量性愛，為那個被愛滋風暴襲擊前的性活躍時代，做了一個完美的總結。群交，是眾人共與之事。而社會常規與區劃，往往禁制了可自由參加的性活動，使其不復存在。但潛在地，人們仍躍躍欲試。即便最後以悲劇性的結果收場，但《班級同學會》還是頌揚了美國男同志生活的一個特殊時刻。2006 年初，《解脫》（Unzipped）雜誌將《班級同學會》列在「《解脫》100：最偉大的男同志色情片」片單中「最了不起的全男性狂歡派對之一」。（Unzipped，2006，頁 25）

愈大愈好

　　色情片以一種「事業」在舊金山興起，而隨著威廉・辛吉斯日益卓著的表現，整個生產重心也南移到洛杉磯。在1980年的經濟衰退中，麥特・史德林結束了他從色情電影界「退休」後開的服飾店，並搬去洛杉磯。可是在一年內，他又改變心意決定再次執導硬蕊色情片。獵鷹影視的查克・霍姆斯，金援他拍了幾部低成本的電影。1980年初，約翰・塔維斯已從舊金山搬到南加州，並在橘郡（Orange County）的塔斯廷（Tustin）定居。他開始從附近的海軍基地那群年輕人裡物色新星。

　　塔維斯與史德林對色情的品味相近，兩人對男人也持續保有熱切的關注。塔維斯會說：「看，那外型，那臉蛋，那體格，還有那話兒。」而他認為「那話兒」不一定永遠都是最重要的因素，敢脫才是重點。「第一要件永遠是臉蛋與身材，當條件符合或接近水準，就把他們送到健身房鍛鍊一個月。他們誠心投入才是重點。很多年輕人都有拍電影的幻想，有些人試了一陣子，而有些人是真的想把它當成一項事業，因為他們享受裸露的喜悅，也為了錢。」（Manshots，3/1990，頁 8）

　　塔維斯試鏡了很多海陸隊員，並培育他們在塔維斯與史德林合作的系列電影（《龐然大物》（Huge）、《龐然大物2》（Huge 2）），以及《阿斯彭的彼端2》（The Other Side of Aspen 2）、《新品種》（The New Breed）、《春訓》（Spring Training）以及《水花四濺》（Splash Shots）等獵鷹影視的首批錄影帶作品中演出。

　　基本上，《龐然大物》和《龐然大物 2》這兩部史德林在南加州拍的片，只是短片串起的長片，但卻是最先掛上「麥特・史德林」之名的作品（之前他大部分的作品是不具名的），也很快造成了轟動。《龐然大物》的熱賣，造就了史德林的聲名。此後三年，史德林拍攝了一系列劇情長片，並樹立了男同志色情片的新標準，重點在於由一群有型、迷人的年輕男子所組成的卡司，以及他們之間的強勁激情性愛。史德林決定要他的劇情長片像短片一樣，著重演員與性愛。「當我決定要拍屬於自己的電影時，我和一些朋友聚在一起，討論他們想看到什麼性幻想在螢幕上被實現，然後再試著多加一點深度和藝術手法進去。」（Sterling，*Manshots*，9/1988，頁 6）

　　1983 年的《尺寸這回事》是四部電影中的第一部，也是第一部直接以手持式攝影機完成拍攝的男男色情長片。這項新科技鼓勵人們採用自然的背景音，並讓射精以等速而非當時常見的慢動作鏡頭呈現。這部以家用影帶型式發行的電影成了暢銷之作。史德林的第二部劇情長片作品是《如馬一般》（Like a Horse）。跟前一部相比雖略為遜色，但演出與性愛場面仍可稱得上是相當好的作品。（Parrish，*Stallion*，頁 37）

　　史德林在《如馬一般》後推出了《愈大愈好》（The Bigger the Better）。其中有兩幕標榜由麥特・雷姆希（Matt Ramsay）主演，一幕是他所飾演的老師被學生瑞克・唐納文（Rick Donovan）插入。在演出異性戀色情片時使用彼得・諾斯（Peter North）為藝名的雷姆希，曾是最受歡迎且備受敬重的演員之一。這部片很快成為暢銷之作並深獲好評。傑瑞・道格拉斯在《種馬》（Satllion）雜誌提到這部電影：「雖

然情節老套，剪輯略爲粗糙，但完美的選角、專業的攝影，以及牽動人心的場面，相對麥特‧史德林的不朽成就而言，實在是瑕不掩瑜，《愈大愈好》足以成爲史上最精彩火辣的電影之一。」（Douglas，*Manshots*，頁 7）

　　《猜大小》（Sizing Up）是史德林系列劇情片的第四部。受到 1984 年奧運會的啓發，這部片場景設在一個十項全能運動賽隊的更衣室裡。「故事情節緊密，環環相扣，性行爲並不強加在整體故事裡，而性方面的情感衝擊則藉由強烈的敘事不斷提升。全體卡司讓人信服的演出，更是加分。如此上乘的融合在男同志色情片中相當罕見，但史德林卻看似不費吹灰之力地做到了。」（*Stallion*，頁 59）

　　除了《尺寸這回事》，史德林和塔維斯還合作拍攝了好些電影。同時，他倆也合作爲獵鷹拍攝了家用錄影帶──包括《阿斯彭的彼端》續集，以及《水花四濺》和《單車情緣》（Spokes）這兩部之後延伸爲系列並且熱賣的電影。

　　塔維斯也開始爲威廉‧辛吉斯工作，並在 1985 年離開獵鷹，轉到辛吉斯的卡塔利那影視擔任製片總監。早在 1978 年，辛吉斯就設立了拉古納太平洋製片公司，而卡塔利那影視也負責經銷史考特‧馬思特斯旗下的新星影視，以及塔維斯和史德林合作拍攝傑夫‧史崔客的某些家用影帶。舊金山的約翰‧塔維斯、麥特‧史德林和約翰‧桑馬斯，在南加州經營新星影視的史考特‧馬思特斯，以及成功創建卡塔利那影視的威廉‧辛吉斯，這三組色情片產業之父的重組，形成了該產業重要的形勢轉移。當卡塔利那影視成爲南加州主要的男同志色情片拍攝與經銷樞紐時，查克‧霍姆斯的獵鷹影視也逐漸掌握了北加州的重要地位。

在家看片

七○年代早期，商業色情電影獲得了公眾能見度，並藉由在戲院公開播放，成為性革命的先驅。七○年代初的強檔色情片：《沙裡的男孩》、《深喉嚨》、《無邊春色綠門後》以及《淫女心魔》，讓赤裸呈現性行為場面的電影，得以接觸廣大的群眾，而不是粗陋的八毫米短片、不是海外退伍軍人聚會私下放映的色情片，也不是專供買得起放映設備的富裕人家觀賞的娛樂。舊金山是第一座公開播放硬蕊色情片的城市。一年後，像是印第安納波里、達拉斯、休士頓、芝加哥，以及洛杉磯和紐約等城市，也都開始在戲院內公開播放硬蕊色情片。

經過幾年的研發，新力（Sony）在 1975 年推出了家用錄放影機。色情片商很快就發現了其經濟上的優點——雖然 1997 年的電影《不羈夜》（Boogie Night）中提到許多早期的導演與製片對這個轉變相當抗拒。這項科技不僅使製片成本大幅降低，亦提供了新的銷售管道。色情電影工業對於家用影帶發展速度的反應，比主流電影工業要來得更迅速。不久後，便宜的 VHS 格式的成人影帶，席捲了整個市場。

將六○年代晚期與七○年代初期所拍攝的硬蕊色情片轉為方便又便宜的錄影帶格式，是相當可行的選擇。潛在的市場相當驚人。和在戲院放映硬蕊色情片相比，市場更是大很多。城市裡播放男同志硬蕊色情片的戲院相當少有，就算有，也往往地處紅燈區或破敗地段。

家用錄放影機的需求在整個八○年代裡明顯上揚，價格也呈現戲劇化的下跌，而家戶所擁有的錄放影機數量則相對

提高。1979 年，全美僅百分之一的家庭擁有一部家用錄放影機，但到了 1988 年，上升至近百分之六十，1997 年，已是百分之八十七。

家用錄放影機使得成人內容得以在受到隱私保護的自家播映，也連帶降低了去色情戲院的困窘感，色情片的消費量因而大量增加。當許多男同志仍前往色情戲院尋找性時，有更多的男同志舒服地在家看片而無須顧慮被警方騷擾或逮捕的風險。打從色情片可以在自家隱私的觀賞後，就沒人想到戲院或偷窺秀場去──雖然這兩個地方都很容易在現場發生性行為。另外的好處是，色情錄影帶也可以偷偷地與主流電影一同租或賣出去。

第二部：死亡與慾望

第六章　崩毀的性

「安全」和整個七〇年代洋溢的氛圍背道而馳。帶著令人興奮的疑惑，我們是追求人類愉悅極限的探險先鋒。直到瘟疫來臨，我們才驚覺極限的存在。
馬雅人在猶加敦留下了寺廟的遺跡，而我們也似乎留下了色情。

—— 安德魯・哈勒倫，《原爆點》（Ground Zero），1998

　　對很多男同志——特別是五〇與六〇年代早期，那些躲在衣櫃深處長大成人的男同志而言，七〇年代是性自由的黃金時期。然而，隨著高度成長的性自由與性邂逅，像是淋病、梅毒、菜花和生殖器皰疹這些古老而廣為人知的性病，在七〇年代晚期的傳染率也跟著水漲船高。而後的十年，淋病、梅毒和 B 型肝炎接連如潮水般地橫掃了整個國家。大多數的人將這些反反覆覆發作的性病當作是惱人的小東西，並將它們視為奔放性自由的冒險生涯中付出的小小代價。人們僅僅是到性病診所拿藥，以快速除去那些疾病所產生的不適。但伴隨而來的腸寄生蟲、A 型與 B 型肝炎、皰疹和菜花，反倒比性病本身更難以治療。

　　後來，愛滋病這種新的性病被發現了。它不僅是一種摧毀人體免疫系統的疾病，不論是在醫學、社會，甚至政治上，都帶來了一連串的危機。

　　愛滋病的傳播在男同志社群內部也激起了對性本身的危機感。不光是一般的性，特別是男同志常見的口交、拳交、肛交、一夜情或多重性伴侶這幾種性行為模式，便引發了危機。然而，即便是在愛滋病毒被正式確認之前，不管在男同志社群內或外，濫交都被認為是男同志十分普遍的一種生活

型態。男同志就偏好危險性行為嗎？在愛滋病所帶來的死亡陰影下，男同志能繼續享受性愛嗎？男同志要如何在可能傳播性病的過程中繼續有性行為呢？種種爭論在社群內外都產生了相當嚴重的猶疑——許多人在「防止疾病擴散」或「捍衛性愛自由」的選擇題中左右為難。而如同里歐・柏薩尼（Leo Bersani）所言：「使我們從性行為的方式，移向用道德角度去討論濫交。」（Bersani，頁 220）

性的危機也連帶產生了對性的偏執與妄想。「性，現在已經是完完全全不一樣的東西了。」色情片巨星亦身兼導演的艾爾・帕克說：「你做愛的時候腦裡會不斷想著『我現在跟這個人做，其實也是在跟所有跟這個人做過的人做。我忍不住去猜疑，這個人之前究竟做過什麼事、有沒有到過什麼地方、他到底是陽性還是陰性，我有沒有可能傳染什麼東西給這個人之類的問題。』而如果你滿腦子都在想這些東西還硬得起來，那我只能說你真的比我還『能幹』了。」（Fenwick，頁 36）

紐約：原爆點

安德魯・哈勒倫在 1971 年抵達紐約時，對男同志性解放風潮的衝擊才正要開始展開。他在自己的第一部小說《舞者出自於舞》中，描繪了七〇年代早期縱慾的生活，是當代男同志小說中具突破性的作品。

十年後，哈勒倫發現自己身處友人體衰與死去，且態勢不斷擴大的社交圈中。1983 年，哈勒倫開始著手撰寫關於愛

滋病對男同志情感與性生活方面產生衝擊的一系列文章。他發現紐約成為一個巨大的墳場。「那些酒吧和迪斯可舞廳雖然照常營業，但某種程度上似乎失去了原本的意義。」他寫道：「……這些場所的意義全都消失了。如果你待得夠久，這個情況就會搞得你神經緊繃——因為每間酒吧，每家舞廳對你而言，最終都會令你憶起一位老友。關於老友的記憶無所不在，它們遍佈了整座城市，在舉目所及的建築與天際線，在每一個街頭巷尾。而那些失去音訊的人，正是記憶的缺口。如果說紐約的現在像是個大墳場，那麼它的未來就像是個滿佈地雷的危險之城。」（Holleran，頁 21-22）

曾經吸引過哈勒倫的那些已經上了年紀、衰敗中略帶髒亂的色情電影院——「阿多尼斯」、「寶石」（Jewel），以及離哈勒倫過去住所最近的「大都會」（Metropolitan），據他所言：「曾在那些電影院所發生的不悅、美好，以及無窮無盡的愛慾都已經過去，只剩髒亂。」（Holleran，頁 20）

和有著明亮燈光且經過消毒的醫院相比，這些電影院，這些「取精室[69]」簡直就像子宮：「在醫院探病一整天，那些原本聰明、勇敢、善交際的朋友，一邊透過氧氣管呼吸，一邊睜大雙眼盯著窗外的磚牆。我離開醫院回到大街，不是用走的，而是動物本能式的狂奔，只想快快離開這個人間煉獄回到『大都會』去……在幽暗溫暖的取精室中找到宣洩，忘卻所有。沒有任何地方能比這裡讓人覺得更舒服了。絕對沒有。」（Holleran，頁 19-20）

在病人紛紛形銷骨立、身軀滿佈紫色皮膚病變，人們也陷入探病與追思會的可怕迴圈後，火島再也不能給這座城市的人們一個喘息的空間。它再也不是帥哥猛男與火辣性愛趴

的樂土。電影製片霍華 ‧ 羅森門（Howard Rosenman）告訴查爾斯 ‧ 凱撒（Charles Kaiser）說：「1982 年是我在火島度過的最後一個夏天。你看到那些搭船離開火島的人，靜脈注射的管子就那樣插在他們的手臂裡；跟著他們的，是用來掛點滴袋的金屬支架。他們就快死了，生命正一點一滴地流逝。1982 年到處都有人生病，我完全認爲是男同志性解放與性行爲兩者的結合以及自由，培育了疾病散步的沃土——他們支持『濫交無罪』。」（Kaiser，頁 300）

然而，也有那樣一位朋友帶著一絲憂愁與希望地對安德魯 ‧ 哈勒倫說：「我總是希望在這一切過後，會有一片沙灘，一座小島，我們仍可以在那裡像從前一樣，高高興興。」（Holleran，頁 26）

●

如同人類學家蓋爾 ‧ 魯賓（Gayle Rubin）的觀察，八〇年代的安全性行爲運動，「把重點放在個人的性伴侶數量、性行爲發生的地點、性玩具和道具的使用與否。但重點應該在於性活動是否造成了病毒散佈的機會才對。」（Rubin，頁 116）

起初，男同志對保險套有些反感。安德魯 ‧ 哈勒倫回憶道：「一開始，保險套是個會讓你提到的時候覺得窘，甚至不好意思請對方用的東西……會怕被對方認爲有肛交強迫症、神經過敏、過度緊張，或者是對病毒有強烈恐慌。對於

69/ 原文為「chambers of seed」，指某些色情電影院裡設有幽暗的小包廂，提供意不在看電影的觀衆們到包廂裡尋找機會獵豔和打炮。

那些認爲『性本當自由』，以及『性自由是種榮耀』的人來說，保險套是可笑的，是對性的限制與詛咒……理性的性毫無浪漫可言。」（Holleran，頁 24）

男同志社群外對保險套的效用也普遍存疑。多數的評論者認爲，「使用保險套」這個規範，並不足以有效防治愛滋病散佈最基本而重要的途徑——濫交與肛交。

濫交，用哈勒倫的話來說，意指「有很多很多的性伴侶，或者對於發生性行爲的對象沒有任何標準。」而這對男同性戀者的性自由而言，卻是最基本的原則。這是一種高潮的實驗形式，也是身體對愉悅極限的能耐指標。（Holleran，頁 113）

許多被重視的建議，重點都放在提倡「男同志應停止其所偏好的肛交」，這麼做完全反映出人們對同性戀的恐懼——沒有人建議應該要停止陰道性交——大多數的男同志也認爲，肛交是他們的性行爲種類中，最重要且具特色的部分。「直腸是性器官之一，」著名的愛滋病內科醫師約瑟夫・桑拿班（Joseph Sonnabend）認爲：「……它應該得到與人們談到陰莖與陰道時同等的尊重。肛交是男同志主要的性活動，就連女人自古以來也有肛交的經驗……我們要認清什麼是有害的，但同時我們不應該貶抑如此重要且歡愉的行爲。」（Rotello，頁 101）

舊金山：活在淫慾巷道

1981 年九月，史考特・歐哈拉（Scott O'Hara）在「舊

金山不設限性愛之夏」結束後搬到夏威夷。他從未聽過愛滋病。歐哈拉在高中畢業後花了四年遊歷全美各地。夏天，他在芝加哥黃金海岸區的某家皮革吧探險——雖然他還不到可以入場的法定年齡。「那裡是我彌補四年來灰心喪志，近乎苦行生活的天堂，」歐哈拉回憶道：「我幾乎每天晚上都在那裡被幹，有時候一晚不只一次。幹，超爽的！」（O'Hara，頁 41）

　　歐哈拉還住在夏威夷時，趁一次短期旅行的機會拜訪了舊金山，然後在《舊金山灣區報》（Bay Area Reporter）[70] 讀到一則訃聞，死者是他在舊金山最後一個上床的男人。1983年三月，估計每三百三十三個舊金山男同志中，就有一個人是感染者。而在隔年夏季，全美共有五千三百九十四個愛滋病案例被確認，其中舊金山就占了六百三十四個。這等同於在舊金山的男同志中，每一百個人就有一個是感染者。紐約其實有更多愛滋病例，但就比例而言，舊金山是最高的。當時歐哈拉從夏威夷搬回舊金山，最常做的性行為就是自慰。

　　歐哈拉在《舊金山灣區報》瞥見一則有關野人戲院（Savages）的廣告。它位於小里肌區，也就是舊金山的紅燈區，是一間破敗且老舊的色情電影院。那則廣告說野人戲院上演「現場打槍秀」。「光看到廣告我就 high 起來了，」歐哈拉寫道：「那些從未實現過的，關於高中生集體打槍的幻想——噢，我的美夢成真了。我立馬狂奔到野人戲院。果然，那裡就是一個髒亂而低級的夜總會，幽暗，有汙穢且損壞的

70/ 創於 1971 年，是舊金山灣區免費提供給 LGBT 族群的週刊。它除了是美國發行量最大的 LGBT 刊物之一，也是同類型刊物中歷史最悠久的。

座椅和再尋常不過的設備……當第一位舞者上台打槍時，我真覺得我要瘋了。我就擠在第一排──不管你信不信，這其實是個不受歡迎的位置──所以那個在台上的舞者就直接對著我來，我也就掏出我的傢伙跟著一起打。我想我在那邊一直待到了打烊。」（頁 87）

野人戲院的經理同樣也注意到歐哈拉那大得不尋常的陽具──還有他打槍時「精」力充沛的樣子。在歐哈拉準備離開戲院時，經理問他是否願意在劇場擔任全職工作。歐哈拉興致「勃勃」地答應了這個提議。約莫過了一個月左右，經理探詢歐哈拉在成人電影中演出的意願。歐哈拉很快地接受了，並開始幻想他成為「色情片巨星」的景況。（頁 88）他長期受色情片強烈吸引，他認為「人們生來就充滿對色情的慾望……人們有觀看他人做愛的念頭、想觀看人們沉浸在自身的喜樂，那是人性最根本的愉悅。偷窺是最被曲解的天性，也是最普遍的渴望。」（頁 83）

歐哈拉小時候能發現的「色情」── 那些他可以找到並刺激其性渴望的素材──就是他媽媽的《讀者文摘》（Reader's Digest）、《當代女性》（Redbooks）或一般家庭會訂閱的刊物。色情是歐哈拉的信仰。他堅信「如果我們被剝奪了每一個正常小孩所能接收到的『正常色情量』，那我們就會自己想辦法補回來。」（頁 83）

那年夏天稍晚，野人戲院經理邀請歐哈拉演出的電影《加州藍》（California Blue）開拍。但就在殺青前，獵鷹影視的星探丹尼斯・福布斯（Dennis Forbes）找上了歐哈拉。《花花公子》雜誌雇用了福布斯探訪「舊金山大屌王」的冠軍得主，也就是歐哈拉。兩年後，歐哈拉為獵鷹影視拍攝了一系

列的影片，這些影片多以家用影帶而非院線方式上市。像是
1983 年十月的《水上運動》（Water Sports）、1984 年二月
的《緊要時刻》（Hard-Pressed）以及 1985 年四月拍攝的《阿
斯彭的彼端 2》，都繼續爲獵鷹影視在七○年代晚期的作品
帶來了新的突破。1985 年六月，由歐哈拉擔綱演出，德克 ·
葉慈（Dirk Yates）在聖地牙哥製作的《史旺中士的祕密檔案》
（Sgt Swann's Private Files），更是首部以軍事爲題的男同志
色情片。而以上提到的每部片，歐哈拉演出時都沒有使用保
險套。

●

　　1984 年，歐哈拉除了在擔綱演出的影片外，和男人相幹
時也會使用保險套。雖然他覺得安全性行爲在某種程度上有
些令人沮喪。他也曾經和一個沒戴套就直接上他的男人發展
過一段關係。歐哈拉當時被說服，心想「應該沒關係」，怎
料一年之後，那個男人生病死了。

　　歐哈拉在回憶錄裡提到：「從 1984 年底到 1985 年初，
既然我沒有跟很多男人亂搞，於是我開始鉅細靡遺地記下我
跟自己發生的性愛。我的性日誌非常單調：自己來，還是自
己來。我記下時間、地點，我的性幻想，在感官方面的助『性』
用具是什麼，以及高潮的強烈程度等等……我定期參與『舊
金山打槍團』（SF Jacks）或其他的搓槍派對……」

　　雖然當時愛滋病毒檢測方法已經問世，但歐哈拉沒有立
馬進行檢測。1989 年之前，他都沒有出現任何症狀。直到某
天他發現一群卡波西氏肉瘤出現在腿上。在那之前的好幾年，
他時時刻刻都處於驚懼，並伴隨著徹夜的恐懼。但在那個早

上，歐哈拉開始先是大笑，一會兒才想起「噢噢，現在不是笑的時候」。終於，歐哈拉承認：「死神已經坐在我的肩膀上，不懷好意地對著我笑。」

安全比例

愛滋病在 1981 年開始流行，但公眾對於男同志性活動的爭論，卻更加狠毒而充滿敵意。男同志的濫交常被當成一種具有公眾威脅的標的。特別是那些偏好肛交，以及擁有多重性伴侶，且在肛門性交時游移在「插入者」和「被插者」兩種身分間，造成病毒傳染的人。這種「雙修」（versatile）的人，在七○年代曾被視為是最理想的性愛對象。

七○年代晚期，肛交成為男同志色情片的敘事焦點。我們比較難透過現存文件證明，在六○到七○年代這段期間，肛交如何伴隨性革命，進而取代口交成為主要的性行為方式。石牆事件發生後，男同志性行為最顯著的進展之一，就是「雙修」的比例戲劇性增加。他們自在轉換於「插入」和「被插入」兩種身分，有時在上面（top，一號），有時也在下面（bottom，○號）。

到了 1985 年，男同志性行為引起的軒然大波——大量而赤裸裸的雜交，以及隱晦的「雙修」性角色，導致男同志色情片的製作人開始重新檢視：如何用影像再現男人間的性行為。愛滋運動人士與同志社群領袖討論「色情片是否應使安全性行為『變得更色情』」，明星們也應在使用保險套這件事上扮演正面的示範作用。

色情片導演與製片對保險套的使用心存疑慮，因為他們認為在色情片中提出警語或使用保險套，反倒會讓原本用以助「性」的色情片變得掃「性」。同時，口交時究竟要不要戴保險套的風險論戰，也同樣讓製片公司對於廣泛推動安全性行為這件事猶豫不決。不過，片商也意思意思地做了些行動，來消弭外界的不安。1988 年，卡塔利那影視的副總裁克里斯‧曼恩（Chris Mann）宣佈：「愛滋病出現至已有三年了。我們相當也必須重視這樣的情形。它對我們整個產業造成了重大的影響。」（Fenwick，*Advocate*，2/2/1988，頁36）

對運動人士與社群領袖而言，色情片明星們對於「較安全的性行為」所應有的正面示範，重要性也包含拍攝時演員可能承擔的風險。色情片業內很多人認為，拍攝影片相對來說其實比較安全，因為演員必須抽出他們的陰莖以便拍攝必要的射精鏡頭，並不會射在對手演員的嘴或屁股裡。

Nonoxynol-9 殺精劑曾被普遍認為是有效的安全預防措施，在肛交時被廣泛地使用。色情片界的人們，時常在演員明明了解自身工作風險、卻仍舊願意發生無套性行為，只為創造一個異色的幻想世界，讓看片的人留在家，不必和其他人發生危險性行為這一點上爭論不休。

曼恩解釋：「我們期望能讓色情工業產生正面……而不是負面的影響。社會大眾知道出現了某種健康危機。我們教他們如何在享受安全的同時，仍舊讓性行為充滿歡樂與喜悅。但是，對性的自豪正是作為男同志驕傲的一部分。如果我們只拍攝安全性行為的片子，那色情的價值就會全然消失殆盡。畢竟，當你看完一部一般的電影，並不會開著你的車出門然

後像電影裡那樣飛車在街頭追逐。那是**幻想**，不是真實人生。我們不會拍出過份赤裸描繪不安全性行為的影片——有體液交換的那種。而我們在拍攝過程中也會採用安全性行為。只是我們不會太強調它。（Fenwick，頁 37）

在此前的十二、三年間，男同志的性，如性一樣，兩者（在硬蕊男男片中）都描繪並體受了社會性壓抑所形成的限制。沒有任何「自然」的禁制會威脅到任何人的生活，在性的世界裡，一切都是可能的。但愛滋卻突然增加了限制。性，特別是肛交，帶來了潛在的、深具毀滅性的後果。色情片製作人似乎不願意接受這些限制，但在色情片裡呈現安全性行為，就是接受了這些限制。死亡的風險讓不戴保險套的性行為變得更刺激嗎？他們似乎就是這麼認為。

許多片廠聲稱他們「會對拍片演員進行審查」，並且「只請『健康的』演員拍攝」，但實情完全相反。「我們只請健康的演員拍攝影片，」曼恩說：「我們不請男妓拍片——事實上我們更停止拍攝某些性行為，好讓我們達到更高的安全性行為比例……你不會發現有體液的交流。沒有口爆，也沒有內射。在演員拍攝肛交戲之前，他必須先沖洗乾淨並使用殺精劑。但在一場戲裡，你不會看到 nonoxynol-9 或保險套。我們透過非常優秀的剪接師，把有關安全性行為的技巧修掉了。因為我們不想讓你從幻想裡分心。」（Fenwick，頁 37）

為了避免「影片中只能出現安全性行為」流失觀眾，片商用了另一種較為「勸導式」的做法。1987 年，卡塔利那和獵鷹影視在其出品的影片中放入由「男同性戀健康危機組織」（Gay Men's Health Crisis）製作的三分鐘宣導短片。

卡塔利那影視也在影片中加註「實驗研究證明，使用含有nonoxynol-9 殺精劑濃度 4-5% 或以上的潤滑劑，能殺死許多病毒，並有效降低性病感染的機會。」遲至 1988 年，保險套才在少數男同志色情片中明確出現。但多數硬蕊色情片的製作人仍舊依賴 nonoxynol-9 殺精劑來預防愛滋與其他性病。（Douglas，R. W. Richards，*Manshots*，9/1988，頁 23）

　　許多製作人和片商認為「安全性行為」是演員自己要注意的事。採取自然放任原則的導演 J.D. 史雷特（J.D. Slater）就說：「我的作品不鼓吹安全性行為，也不對這件事有什麼道德評判。我只是一個性事件的影像記錄者。演員做了什麼全是他們自己做的決定。我讓一位演員做他自己想做的任何事。有些導演認為宣導安全性行為是他們的職責，那當然很好，不過與我無關。」（Burger，頁 79）

　　1987 年，歐哈拉在為獵鷹影視拍完《在你最狂野的夢裡》（In Your Wildest Dreams）後告訴製作人：「聽著，你知道我喜歡為你工作，但我真的很希望你讓我們使用保險套。」根據歐哈拉所述，對方回應「嘿，你早該講的！我把保險套跟潤滑劑放在袋子裡，就在那裡！」

　　同年稍晚，歐哈拉為舊金山的沙龍影視（Le Salon）拍攝《新血》（New Recruits）時，所有的演員都必須使用保險套。此後歐哈拉在演出時，都會戴上保險套。「在此之前，業界普遍認為『沒有人會買有出現保險套的色情片』……而這標準似乎就在一夜之間起了天翻地覆的變化。」歐哈拉寫道。

　　歐哈拉自己並沒有徹底地進行安全性行為。1997 年他寫道：「拍一部有戴套的色情片，裡面所有的人看起來都很爽，

但我一點都不相信這種鬼話。」（頁 123）

當艾爾・帕克被問到是否認為色情片演員應該要堅持使用保險套時，他回答：「不，我不這麼認為。這個行業總是會有新人前仆後繼入行，而且在做的時候，幾乎人人都會被其他任何事物所影響。」（Richards，*Manshots*，11/1988，頁 49）

但是帕克也認為，跟現實世界中人們的性邂逅相比，拍片的風險其實是比較低的。「因為你在拍片時，性行為是在攝影機前發生，所以跟你與某人在房間裡發生性行為相比，反倒比較安全。」（頁 37）

卡塔利那影視的克里斯・曼恩認為「赤裸呈現的色情錄影帶，為出外獵豔創造了另一種替代品。」但他也提出警告：「你不能期待人們持續已久的濫交慣性就此戛然而止。如果他們需要自慰，會需要某些東西的協助。色情片就是最好的輔助。有的情侶或許會繼續帶第三個人回家，來一場刺激的性，但也有可能只帶一部色情片然後進行安全性行為。色情片幫助他們幻想。」（Femwick，頁 65）

總是會有一部分男同志對色情片存有矛盾的情感。他們認為色情片助長了某種陽剛特質的刻板印象，也是肉體慾望的再現和商品化。但當色情片被認為是外出獵豔的替代品時，他們開始相信，愛滋病的散佈在某種程度上，使得色情片正當化，成為某種形式的「安全性行為」。

史考特・歐哈拉不認為需要把色情片正當化。「色情片的確提供了一種傑出且有價值的功能。它撩撥了人們的情慾，但它不應該取代人們想做愛的慾望。」（Richards，*Manshots*，3/1989，頁 45）歐哈拉的顧慮並非空穴來風。

對許多男同性戀者而言，色情片取代了他們外出獵豔的慾望。在歐哈拉眼中，色情片不需要加以正當化，本身自有其價值。然色情片不能做為性、或人與人真實肉體接觸的替代品。它是一個幻想世界，但人與人之間的性接觸是另一種截然不同的愉悅。

●

　　諷刺的是，當男男色情片製作人間爭論不休之際，關於「愛滋病教育、資訊或預防工具」基金的論戰，亦在美國國會如火如荼展開。（Crimp，頁 259）

　　1987 年十月十一日，美國華盛頓特區舉辦了一場聲勢浩大的示威遊行，有超過五十萬名男女同志及其支持者共襄盛舉。遊行目的在於爭取同志的公民權，以及抗議雷根政府愛滋散佈防治行動的失敗。「名冊計畫」（Names Project）在國家廣場上展示了巨大的被單，上有死於愛滋病或相關併發症的人名。該計畫展示了超過兩千條被單，覆蓋面積等同於兩座美式足球場。

　　幾天後，來自北卡羅萊納州的參議員傑西・何姆斯（Jesse Helms），以「這群暴民整個週末都在這裡」為由解散了這場遊行。他隨即預備立法，以確保不會有任何愛滋病防治的宣傳品及相關資源進入男同志社群。在何姆斯所提交的這項「勞工，健康，公共事務與教育」（Labor, Health, Human Service and Education）修正案中，僅分配給愛滋病研究與教育一百萬美金，並試圖「禁止在這項法案下所提供給疾病管制中心（Centers of Disease Controll）的任何基金，被用於愛滋病教育、資訊或預防工具，或受愛滋運動人士用

於推廣、鼓勵、寬恕同志的性行為，或靜脈注射非法藥物。」
（Crimp，頁 259）

導致何姆斯推動這項修正案的原因，在於他無意間看到一本性色彩鮮明的安全性行為漫畫——《漫畫安全性行為》（Safer Sex Comix）。這是一本由「男同性戀健康危機組織」（GMHC）受聯邦基金補助（美金六十七萬四千六百七十九元）作為愛滋病教育用途而發行的出版品。何姆斯反對的理由在於這本漫畫以直接的插畫呈現了兩名年輕男同志的性行為：褲子底下呼之欲出的一大包隆起，強而有力的勃起，以及豐滿圓潤有彈性的翹臀！當然，他們使用了保險套。何姆斯認為這本漫畫大力鼓吹「雞姦與同性性行為的生活型態，是可見容於美國社會的自由選擇。」（Crimp，頁 260）

愛滋病防治與保險套使用的相關論戰，激起有關性的重要性及意義等基本議題的討論，包括某些最關鍵的特殊性行為與性實踐：肛交、拳交、用藥、以玩具助「性」，以及娛虐戀者的行為協議。對商業色情片或 HIV 教育素材來說，如何呈現性，也同樣是個挑戰。盡管使用保險套的觀念在 1985-1986 年已頗為健全，但不論是男同志色情片工業或聯邦政府，都不願正視這點。

不戴保險套的性行為，比戴套的來得更火辣刺激嗎？色情片裡的性就非得要如此背德嗎？色情片應該致力於「慾望教育」嗎？——比如說，讓男同志認為有保險套的性會變得更來勁？理論上或許有答案，但沒有一個問題得到確切的結論。保險套已然成為防治 HIV 的核心，而絕大多數男男色情片製作人更在拍攝過程中使用保險套。反之，在異性戀色情片中，他們採用嚴格的 HIV 與性病檢測手段，不強制一定要

戴。這樣產生的結果就是：異性戀色情片工業只選擇雇用健康的演員，但男同志色情片工業爲了要「教育慾望」而著重於描繪「較安全的性行爲」，所以被雇用的演員可能就是感染者。

安全，肛肛好

然而，某些業內人士對於色情片工業的立場仍懷有不滿。馬拉松影視（Marathon Films）的泰瑞‧李‧葛蘭德（Terry le Grand）宣稱：「當製作人說『我們必須提供觀衆幻想』的時候，他們實在是大錯特錯。我要說『放屁！幻想的時代已經**結束了**。不要再幻想了。』我認爲我們能透過錄影帶，巧妙地傳遞給觀衆最重要的訊息……當觀衆看了很多相幹會戴套的影片，那做愛要戴套這件事也許就會變成他們生活中的一部分。」（Fewick，頁 37）

1985 年後，片商企圖變得「更負責」，而愛滋病防治的行動派與公共衛生教育者，也想採用類似的方式——他們製作了詳盡的安全性行爲影片。

最早接受這個理念的色情片演員之一，是葛蘭‧史旺（Glenn Swann）。史旺被聖地牙哥的德克‧葉慈所發掘，而葉慈擁有包括一家書店、一間澡堂，以及一家相片郵購公司等男同志相關的產業。這家公司主要的客群都跟他一樣，對陸軍、水兵或海軍陸戰隊員有著無法抗拒的迷戀。史旺在 1985 年拍了第一部硬蕊色情片。他和葉慈因爲有共通的朋友

而認識後，很快地在八〇年代中期離開了海軍陸戰隊。他倆一拍即合，史旺搬去跟葉慈同居了一年半左右。

史旺參加了在聖地牙哥舉辦的「裸體先生」（Mr. Nude）競賽，因為得勝所以獲得了一個在男同志影片中演出的機會。但葉慈不願史旺迷失在洛杉磯五光十色的生活裡，所以趕緊推出由史旺主演的《史旺中士的祕密檔案》。但史旺仍很快離開了葉慈。在結束《史旺中士的祕密檔案》拍攝作業後，史旺搬到邁阿密，跟當時全美連鎖男同性戀浴場「澡堂俱樂部」的老闆，鮑伯·坎貝爾（Bob Campbell）同居。

受到愛滋疫情擴散的啟發，史旺開始以「安全性行為先生」（Mr. Safe Sex）的身分巡迴全美，並打響了名號。他的表演包括一部分的個人打槍秀，以及部分的安全性行為演說與宣傳。最後，他的巡迴演出發行了錄影帶，內容包括了他對安全性行為所發表的演說、打槍秀，以及一些他私下性冒險的經歷。史旺展示了他的自慰技巧，但他給觀眾最基本的忠告就是：「就算上你的好友，也要記得戴套。」（Richards, *Manshots*, 9/1988，頁 22）他在安全性行為方面的堅持，遙遙領先所有成人電影界工作者。

由「哥的影視」（HIS Video）在 1985 年發行的《救生員》（Life Guard），是第一部以安全性行為製作的商業色情片。「哥的影視」是美國異性戀色情片製作與發行公司 VCA 旗下主打男同志市場的子公司。這部片集結了當時最受歡迎的演員拍攝而成，前兩場戲中間穿插了舊金山愛滋防治基金會（S.F. AIDS Foundation）主席羅伯特·缽蘭（Robert Bolan）對安全性行為的談話。《救生員》的宣傳片中說：「安全性行為不表示很無趣，讓這部片告訴你為什麼！羅伯特·

缽蘭博士……反對高危險性行為，而這部片有他掛保證，絕對安全。在一連串火辣深入的表演中，瑞克・唐納文以及里歐・福特等頂尖男星，將親身示範安全性行為所能帶來的無盡高潮！身體健康與『性』福美滿——現在你能同時擁有。」《救生員》將安全性行為與情慾的撩撥，完美結合在最赤裸火熱的表演中。

　　其他有關安全性行為的影片，則由商業色情片商外的團體所發行。紐約首屈一指的愛滋服務機構「男同性戀健康危機組織」在 1985 年製作了《終身良機》（Chance of a Lifetime），由凱西・唐納文擔綱演出。片中僅有男子淋浴、擁抱、親吻、愛撫及相互摩擦生殖器所組成的三個循環。面對當時高度的愛滋恐懼氛圍，演員在片中說出「過去一年來我的性對象只有錄放影機」或「還記得性有多美好嗎？」之類的台詞。

　　由一群臨床心理學家於 1985 年出資拍攝的《命定的愛》（Inevitable Love），是一個關於兩名大學同學畢業後彼此失聯的浪漫故事。凱西・唐納文同樣在此片擔綱演出。片中兩位主角彼此發現對方是同性戀者並相互出櫃後，就在一起過著幸福快樂的生活。這可能是早期有關安全性行為的影片中最為小心謹慎的作品。安全性行為的範圍包括摔角、隔著運動褲吸吮陰莖、相互摩擦生殖器、擁抱、親吻、使用保險套的肛交與口交、利用手銬、冰塊或鮮奶油等道具、吸吮腳趾、群體打槍，以及當然一定要有的，各式各樣的自慰法。對於愛滋病的不確定感與過度恐懼，可以在當時的一份公告中發現：「有些機關認為，張嘴親吻或使用了保險套的性行為，仍舊可能因為意外接觸到血液或精液而感染愛滋。有關愛滋

病的最新資訊，請撥打諮詢熱線或最新的男同性戀出版品。」

　　或許，除了《救生員》之外，其他的影片都算是用來推廣安全性行為與替代性行為的教育影片。

●

　　八〇年代晚期，身為知名巨星、亦執導過十餘部深受好評影片的艾爾・帕克決定離開這個行業。1987 年，帕克的生命伴侶兼事業夥伴理察・泰勒（Richard Taylor）因愛滋病去世時，帕克結束他所開設的浪潮製片公司（Surge Studio）。他告訴《鼓吹者》雜誌的亨利，范威克（Henry Fenwick）：「我有過一段很美好的歲月，直到愛滋病出現。我全心投入電影製作與經商，我也喜歡我的工作。但因為愛滋病，我再也不熱愛我的工作，而我也將永不回頭。」（Fenwick，頁 36）

　　帕克決定用另一種身分參與色情片工業。他說：「我和其他那些從七〇年代末到八〇年代中投身色情片製作，而且性活躍的人有什麼不同？我和他們擁有相同的經驗——不比他們好，也不比他們差。我們活在一樣的環境下。事實上，我認為，若使用得宜，我過去的經驗將可以為宣導安全性行為發出最有力的聲響。」（Edmonson，頁 179）

　　帕克主演了沙龍影視的《渦輪推進》（Turbo Charge）。那是一部用來宣導安全性行為的短片，可以穿插在所有色情片中。這短片由帕克和賈斯丁・凱德（Justin Cade）性交的片段組成，片中他們口交與肛交時皆使用保險套，用性玩具時也包覆保鮮膜。這部短片後來以《沒這麼爽過》（Better than Ever）為名推出了完整版。帕克告訴羅伯特・理察斯

說：「這是一部安全性行為的影片，不管在任何一段我都敢這麼說。我想試著製作一部**火辣而安全**的影片……這部片裡有一些口交場面，但並沒有體液的交流。」（Richards，*Manshots*，11/1988，頁 49）

就像同時期的許多影片，1988 年浪潮製片的《沒這麼爽過》，在某些不一定會被注意到的場景，也因藝術的理由而未堅持演員一定要戴套。這部片就因不是從頭到尾都那麼「安全」而被某些觀眾指控，表示一切不過是帕克為了應付安全性行為所說的場面話。（Patton，頁 124）

八〇年代晚期，卡塔利那影視、全球影視（All Worlds Video）等大型片商，都會定期推出使用保險套的宣導短片——但在電影中不一定會直接看到保險套的使用。在全球影視的影片結尾，會出現一位身穿水手服的金髮性感男子，手裡拿著保險套說：「希望你喜歡我們的作品。我們希望一切充滿愉悅與幻想。但請記得在真實世界裡，疾病正在蔓延。所以當我們要發生性行為的時候，千萬記得安全。」

卡塔利那影視在影片結束後也有一段由麥克・韓森（Michael Henson）主演的宣導短片，當他示範完如何戴上保險套後，便開始插入艾瑞克・瑞德福（Eric Radford）以及雪麗・聖克萊兒（Sheri St. Clair）。我們不清楚為什麼卡塔利那影視的宣傳短片要插入男性與女性——或許是認為不論對象是男是女，都應該要使用保險套才算安全。

幾年後（八〇年代中期），獵鷹影視的老闆查克・霍姆斯，堅持獵鷹在拍片時一定要使用保險套，以及含有殺精劑成分的潤滑劑，這個措施比其他製片廠早了好幾年。霍姆斯堅持：「沒有任何一位有責任感的男同志色情片製作人，

會下『不必戴』這樣的決定。他們被迫離開這行，只因為演員不去跟他們討論，發行商也不願意去碰觸這個議題。」（Andriote，頁 157）在整個八〇年代中期，使用保險套這件事在男同志色情片界是完全沒有共識的。事實上，大多數業界人士對此表示強力反對。

在色情片中直接示範安全性行為，好扮演正面的宣導角色，在男同志社群中也發生了爭議。八〇年代晚期，紐約的「男同性戀健康危機組織」做了小型的科學研究，他們提供不同種類的安全性行為教育素材給四個不同群組，其中只有一個群組會接觸到明確呈現安全性行為場面的影片。兩個月後，接觸到明確呈現安全性行為場面影片的受測群組，對採取安全性行為的接受度有相當顯著的提升。（Gina Kolata，*New York Times*，11/3/1987）

「收益」是男同志硬蕊色情片常態使用保險套的最大阻礙。多數製片人認為沒有人會買一部戴了套的影片。他們假設色情片的吸引力，有一部分源自於背德的快感，但使用保險套卻是一種負責任的行為。

1989 年，波士頓愛滋行動組織（Boston AIDS Action Group）曾試圖與艾爾・帕克在《沒這麼爽過》中合作，但在帕克確定維持業界主流的「幻想」式拍攝手法，並刻意淡化安全性行為的呈現時，他們就退出了。（Patton，頁 120-124）

早期安全性行為的宣導教育，相對而言是比較溫和的。九〇年代初，愛滋防治的行動派說服了片商，讓硬蕊色情片的性場面必然出現保險套，以藉此推廣安全性行為。不再暗示要使用保險套，也不再刻意淡化保險套的存在，即便影片

中不再出現不安全的性行為，片商仍舊希望觀眾可以繼續徜徉在幻想的世界裡。

最重要的變化發生在 1987 至 1990 年之間。1988 年，贏得《成人電影新聞》（Adult Video News, AVN）[71] 最佳男同志影片的《感受我》（Touch Me），影片中並沒有使用保險套；但 1990 年最佳男同志影片的得主《為你做更多》（More of a Man），就出現了保險套的使用。片中主角之一，更是愛滋病防治的積極行動派。成人電影工業內與外的許多人認為，在片中使用保險套，能讓安全性行為變得更具色情意味，這是一個「慾望教育」的潛在理由。但至少，假使對戲的演員是感染者，戴套還可以用來保護演員免受感染。

●

愛滋病的擴散與對出外獵豔的恐懼，增加了對色情錄影帶的需求。（Frederick S. Lane，頁 50-53）色情影帶的出租和銷售在八〇年代有爆炸性的增加。許多男同志以色情影帶取代了到某處與某人直接發生性行為。到八〇年代晚期，男同志色情片工業主要的導演與多數有名望的公司，開始在出現肛交場面時，一定會有保險套並全程使用。後也幾乎成為了業界的常規。

如同男同性戀色情片評論家／攝影師戴夫・金尼克（Dave Kinnick）所注意到的：「基於對愛滋病的恐懼，八〇年代反性（anti-sex）的後座力，對全國的澡堂與成人戲院

71/ 是美國專門報導成人影片產業的商業雜誌，每年在拉斯維加斯舉辦的成人娛樂博覽會（Adult Entertainment Expo, AEE），被譽為「成人電影界的奧斯卡」。

產生了毀滅性的影響，但卻增加了錄影帶業的營收。人們可能會因此而停止**發生性行為**，但他們肯定不會因此**不想要性**。就像在禁酒令時期私釀的琴酒那樣，錄影帶的普及度突然飆升起來……」（Sadownick，頁 153；Kinnick，*How Safe is Video Sex*，頁 45）」

傑瑞‧道格拉斯在八〇年代早期造訪了一位以前的炮友——當時錄放影機的銷售量正開始飆升。當安全性行為的話題出現時，炮友宣稱：「早在他們推動、甚至把那樣的方式叫安全性行為之前，我就已經偏好『安全性行為』了。在過去，打槍總被認為是『乖寶寶的性』——無庸置疑地，這是個貶抑的詞。然而現在，自慰變成了『八〇年代的性活動』，既流行又時尚。」他邀請道格拉斯一起打槍，脫了褲子之後拿出一條 K-Y 潤滑劑，然後再把一捲杰‧布萊恩執導的《穀倉七硬漢》塞進了錄放影機裡。（*Manshots*，9/1988，頁 20）

之前的十年，觀賞男男色情片有時會引起令人覺得矛盾的反應。它可以被當成是一種幻想，或者被當成災難來臨前的一種預兆。色情片明星與導演艾爾‧帕克在 1988 年的筆記上說：「在這個節骨眼上，許多人只跟家裡的錄放影機做愛，這些人藉由錄影帶逃離可怕的一切。在他們的幻想世界裡，並不想被提醒任何有關愛滋病的存在。」而在另一方面，帕克說：「現在有這麼多演員因為愛滋病死掉。而你看著他們以前的作品，看著他們射在對手演員的嘴裡時，你會對著螢幕大叫『不，別這麼做！』但這樣真的很孬。」（Fenwick，頁 64）

偶像之死

雖然凱西・唐納文早先對拍安全性行為的色情片很積極，但在其他方面，他並沒有改變自己的生活方式。他照樣出賣自己的身體，也繼續在未戴套的片中演出。1981 年，唐納文對記者羅伯特・理察斯說：「我的存在，就是為了電影。我已經拍過十三部片了……然而我的一切，包括我出賣身體的人生，早在《沙裡的男孩》這部片裡就已預言了。」（Edmonson，頁 172）

「我的性生活，就是我的社交生活，就是我的事業、我的性生活，」唐納文曾經這麼解釋。他整個人生就是以男同志色情片明星與伴遊為重心，且被大眾所認識。然而，色情片的演出並未帶給他豐厚的收益。他在登上《暗夜後》雜誌的封面後，曾短暫地成為時裝模特兒；他也偶爾在紐約和舊金山的劇場演出，卻未獲得太熱烈的迴響。有好幾年他都和事業有成的小說家湯姆・傳恩（Tom Tryon）同居並受其接濟，但通常他都是靠出賣身體的所得來維持生活所需。

打從 1977 年，出賣身體就是唐納文主要的收入來源。他大部分的客人來自他定期在《鼓吹者》這本全國發行的雜誌上所刊登的廣告。唐納文以一種姿態高尚的專業精神來說明：「我常被問到要怎麼跟各式各樣的人做，有些人的確讓人完全提不起『幹』勁。他們的身體向來不是我在意的重點，因為我有興趣的是他們是誰、他們是什麼、他們怎麼看自己……他們怎麼看我。我就是抱持著付出的態度，就算我不能給他們最完美的，最起碼也要給他們最宜人的性經驗。」（Edmonson，頁 173）

當性成爲唐納文專業生活技能的基礎，自然而然性也就成爲他最重要的活動之一。除了固定的恩客，他似乎永遠無法在外出獵豔的刺激中得到滿足。

●

消聲匿跡幾年後，唐納文在 1982 年重返色情片的懷抱。蓋吉（Gage）兄弟將他網羅至 1982 年「哥的影視」的《中暑》（Heatstroke）卡司中。雖然當時對那個很快就要被稱做愛滋病的神祕疾病仍有顧慮，但這部片仍未禁止體液的交流。

故事設定在蒙大拿州某個小鎮的馬術競賽會期間，一群被困在狹小空間且無處宣洩慾望的牛仔，週末時到小鎮好好解放一番。唐納文被安排在最高潮的一場戲中演出。他要幫一位牛仔口交，牛仔射精在唐納文的臉上以及他自己的手裡。唐納文要將牛仔的手舔乾淨，並欣喜地讓牛仔把陽具插進自己的喉嚨裡去。而另外一個男人射精在唐納文的嘴裡之後，唐納文會將嘴裡的精液吐回那個男人的嘴裡並且與他深吻。

1984 年底，唐納文和微克菲爾德 · 普爾決定回到火島拍攝《沙裡的男孩》第二集（Boys in the Sand 2）。他們兩人都很希望這部續集可以讓他們蕭條的財務再現生機，然而在這次的合作中，兩人都沒有得到任何好處。

《沙裡的男孩》第二集開頭是唐納文跟一名男子在灌木叢裡相好。第二幕是第一集裡，唐納文從海中現身這個經典鏡頭的重現——但這集現身的是年輕俊美的派特 · 愛倫（Pat Allen），唐納文則轉身消失在浪花中——永遠的消失。

唐納文希望透過這部續集電影，或許可以再一次讓他登上雜誌封面，或帶來全國性的知名度。他的友人回憶：「我

從未看過他如此興高采烈，我還清楚記得他試著壓抑能再次成為當紅炸子雞的那種狂熱。」（Edmonson，頁 217-218）但這部片直到兩年後還未能發行——開拍的那天，製作人正巧死於心臟病發；而接下來的兩年，尚未使用的電影膠卷所有權歸屬，成為訴訟的焦點。

1986 年，這部片終於得以發行，不過既沒大賣也沒有引發預期的熱潮，更沒有重登高峰的機會。第二集發行的時間與第一集相比，世界已經完全不同——變得更加競爭。在一個被影像錄製新技術所創造出來的領域中，這部影片讓人感覺有點過時。而在這個與愛滋病有關的世代裡，這部片又顯得太純真，太幼稚。

事實上，唐納文的電影事業似乎已經跌到谷底。1985 年，他拍了《終身良機》與《命定的愛》兩部安全性行為影片。1986 年，唐納文和克里斯多福 · 雷吉聯絡，商量要拍攝一部跟「炮友」有關的電影，實際上這部片就是在講他自己。根據雷吉的說法：「他們希望藉由一部名為《兄弟》（Brothers）、《表兄弟》（Cousins）或《繼兄弟》（Step-Brothers）之類的電影去記錄他們的性生活……凱西 · 唐納文是個很特別的人，他是一部成熟而雄偉的性愛機器，但後來卻染上了毒癮，而且似乎並沒有要戒掉的打算。」（*Manshots*，4/1991，頁 12）

當唐納文和他的朋友到達時，雷吉心想「看起來還不錯嘛。」但在拍攝時，雷吉對出現在他攝影機前的行為感到愈來愈不高興。「這實在太噁心了。我實在不敢相信我要推出一部這樣的影片，而且是這種內容。我被凱西的舉止嚇到了。他變成了一頭貪婪且心不在焉的豬。什麼都是**我！我！我！**

在另一位演員離開之後，凱西跑去沖澡。當他回來後，他想跟我，想跟任何人來一炮。我給了他一些錢然後他說他要去澡堂。我說帶這些錢去澡堂太多了，他又想跟我來一炮。我就把他扔了出去。」

雷吉在剪輯時，心想「這裡頭什麼都沒有……這不過是一部邪惡、黑暗的藥物濫用紀錄片。」（Douglas/Rage，*Manshots*，4/1991，頁 13）他把這部片取名為《全搞砸了》（Fucked-Up）。片子推出後的評論其實並不算差，但許多唐納文的朋友認為它的內容太過負面，「人們不想承認的是，它所呈現的就是最真實的凱西。」雷吉回憶道：「這就是凱西，而他也確實喜愛這部電影……但我實在看不下去。」

唐納文死於 1987 年八月十日。他從未對任何人公開承認他是感染者。而在他死前幾週，他照常跑趴。（Edmonson，頁 224-226）

第七章　真男人與超級巨星

「很多人說，要當個成功的色情片明星只要滿足以下三個條件中的兩個：一張漂亮的臉蛋、一副健美的身材，或一根好看的雞巴。如果滿足了其中兩個條件，你就能吃這行飯。如果你三個條件兼具，你將會是超級巨星。」

── 傑瑞 · 道格拉斯

　　1985 年，一名棕髮棕眼，走路趾高氣昂，矮小的年輕男子抵達洛杉磯機場。二十三歲的他，自小在伊利諾州南方一個名叫卡米（Carmi）的村莊長大，幾乎沒去過什麼大城市。雖然他曾到過芝加哥，也在德州的油井工作過，但他從沒離家這麼遠過。懷著幾分猜疑，他擔心洛杉磯人會佔他便宜。雖然緊張，但也感到興奮。

　　在行李轉盤處，這名年輕男子與一名矮胖結實，穿著寬鬆牛仔褲與汗衫的熟男見了面。當行李自運送斜坡滑到轉盤裡後，年輕男子精力充沛地拿起了它。行李箱倏地彈開，衣物飛散四方，落在地板和運送坡道上。兩人合力撿回衣物，然後朝一輛車走去。

　　熟男就是約翰 · 塔維斯。他到機場去接那個曾經寄過幾張狀況很差的照片給他的男子。照片裡，男子雖然有著煙燻一般的髒污，卻仍相當好看。他就是查爾斯 · 卡斯柏 · 沛頓（Charles Casper Peyton）。三個月後，沛頓以傑夫 · 史崔客（Jeff Stryker）為名，並在一系列約翰 · 塔維斯製作 /執導的色情片中演出。

●

　　查爾斯 · 沛頓在青少年初期，就曾在一部成人電影裡看

過約翰・霍姆斯。身為商業色情片前二十來最著名的巨星之一，霍姆斯在七〇年代以及八〇年代初期，曾在近兩千五百部異性戀色情片與少數的男男色情片中演出。當時，他的陽物據信是整個產業中最長的。讓史崔客印象深刻的並非霍姆斯的陽具——史崔客家族的所有男性都身懷巨物——而是霍姆斯體格所散發出的吸引力。史崔客心想：「老天啊，如果這就是所要具備的，完全不成問題。如果這個男人能成為一代巨星，那我必定可以超越……我的生活從沒發生過什麼大事。在我住過的地方，那兒什麼都沒有。我沒仔細想過我到底該何去何從。我想奉獻我的一生。而這就是我要走的路。我要遠走高飛，永不回頭。」（Spencer，*Manshots*，9/1998，頁 32）

　　史崔客滿十九歲後沒多久，他就在為女性賓客跳脫衣舞的「卿本黛兒」（Chippendale）俱樂部擔任舞者。此前史崔客曾想到那俱樂部裡喝酒，但卻被拒於門外。那人還說：「嗯，你可以進去，但必須脫衣服。」

　　他們給了史崔客一頂牛仔帽然後說：「好吧。就用這個。如果你表現好，我們會付你錢、也會讓你留下，如果表現不好，那就滾蛋。」

　　史崔客說：「所以我就上場了，當時我只會把屁對著她們搖。這讓她們又驚又喜！她們愛死了。這就像是『你不可以這麼做！但拜託你，**來吧！**』」

　　史崔客成為俱樂部正式的脫衣舞男，秀的名字是「迅猛佛萊迪」（Fast Freddy）與「花花公子」（Playboys）。

　　儘管史崔客的演出相當大膽，但當村裡人發現他和另一位廣為人知的年長男同志過從甚密時，他覺得自己有些

「孤寂」。他和他的關係維持了三年。他說：「如果人們發現任何你是男同志的蛛絲馬跡，整座村子就會開始排斥、嫌惡你……人們不斷地斥責我，我像是被社會遺棄了那樣。」（Richards，*Manshots*，6/1989，頁 51-53）

1985 年，史崔客應徵了一位攝影師刊登在當地報紙尋找模特兒的廣告。攝影師驚為天人，並把照片寄給了約翰‧塔維斯，塔維斯的反應幾乎一模一樣。

塔維斯在電話中對史崔客說：「我沒有正規的模特兒公司，不過你願意拍電影嗎？」

雖然史崔客老早就想在色情片界發展，但他相當小心。「我不是很有意願，因為我住在一個小村裡，他們都很恐同。這太不實際了，會毀了我的一生。我明白，一旦我踏入這個行業，就再也無法回頭，它將成為我生命的全部。」

但史崔客接受了塔維斯的提議，抱著「闖出一番事業」的渴望，他離開了成長的小鎮。「我想成為一切，我想被人們全然接受。我看到色情片業的競爭，我想，『在異性與同性兩邊我都能坐上第一把交椅，而這可以幫助人們接受其他人的性慾。』當環境變得更開放一點，人們就不會被分門別類，也不會被侷限。每個人也可以順其自然去做任何想做的事。」（Spencer，*Manshots*，9/1998，頁 32）

一位深具經驗的色情片導演／攝影師，和一位來自中西部的年輕男子，兩人的會面，很快發展成更親密的關係。在史崔客抵達的幾週內，他和塔維斯一起到大峽谷旅行，好讓彼此更熟悉。不久後，他倆上了床。

史崔客回憶：「事情發生時，我倆都覺得很自然，沒有人強迫或者躁進。我不知道……我感受到一股吸引力……從

我第二次看到他，就知道他是個很好的男人，而認識他越深，我對他的關心也越多。這是我在拍攝第一部電影前三個月的事。」（Richards，*Manshots*，6/1989，頁 53）

　　史崔客和塔維斯同居了一年。塔維斯回想道：「頭一年我們相當親密且彼此了解，關係一共維持了一年又三個月。」

造星工程

　　幾乎是立即地，塔維斯將查爾斯・沛頓改造成了傑夫・史崔客。他企圖從頭開始打造這顆「明星」——創造他在色情片的角色性格、髮型、體格，以及情慾的形象。幾年後，史崔客說：「我被好好照料了一番，我的髮型改變了——全都改變了……**一切**都是我欠他（塔維斯）的。」（Richards，*Manshots*，6/1989，頁 53）

　　過了幾週，塔維斯把史崔客介紹給好友麥特・史德林，史德林很快地也感受到了史崔客的潛力。「我能……從他身上看見年輕的馬龍・白蘭度和貓王……比如他對摩托車的熱情。我覺得這是真的，而不是被包裝出來的。我只是想盡可能地把真實的部分給帶出來，而這麼做很成功——他成了男同志社群裡的英雄人物。我跟他一起去了某些地方，反應非常熱烈。即便是在世故的好萊塢，他所受到的注意甚至比某些巨星更多。很明顯地，他是個奇蹟。無庸置疑。」（*Manshots*，9/1988，頁 50）

　　塔維斯和史德林聯手為史崔客規劃了一個為期三年的專案。他倆為史崔客的事業規劃了完整的策略與執行方式。他

們相信史崔客萬事具備，必將成為男同志色情片界的一顆巨星。

　　找到演員並讓他能在片中成功嶄露頭角，需要投資時間與金錢。塔維斯說：「我認為，一個新演員在攝影機前表演之前，需要一些條件和心理準備……（你必須）讓他們感到自在，讓他們覺得自己是這個大家庭的一份子，真誠地回應他們的疑惑，幫助他們解決可能會有的任何問題。你要設身處地為他們著想。」他也認真地調查了他們的性能力與偏好。「我會先做功課。會請他們到房間裡，讓他們自己做好準備……然後我們坐下來討論何人，何地，何時拍攝。我試著找出他們喜歡一起工作的對象類型。」塔維斯通常會花三到四個月的準備，才讓新演員正式上線演出。「讓新演員上鏡所費不貲，如果他們不爭氣，你會有很大的損失。新進演員需要很多時間，也需要很多準備。」

　　他們為「傑夫・史崔客」發展了相當完整的角色性格，帶入「典型」男同志對「真男人」的幻想。他可能是個享受同性性行為的異性戀，遠離性自由的七〇年代那些令人側目的印記：男同志在濫交時自在轉換一〇角色，因而造成愛滋散佈。

　　傑夫・史崔客的形象被塑造成強壯而無情，防衛心強而難以親近：他不親吻，不吸別人的屌——他只幹人。他低聲嘶吼，在享受別人為他口交與幹人時會吐出一連串的髒話。他謹慎，只演出能突顯其無情與陽剛特質的角色。他拒絕性事上的對等，放棄七〇年代男同性戀者的性愛特色。這樣的角色個性與吉姆・卡西迪和吉米・修斯所呈現的「男子氣」相比，不僅引來爭議且使人疑惑，更是前所未見。

　　史崔客不光是明星，還成了個超級巨星，因為他將男同志崇尚的價值具象化，並將自己的形象盡其可能誇大化。過去色情片明星將「性活躍」的形象與慾望的「對象」同時投射在自己身上，粉絲們渴望並努力向他們看齊。雖然凱西・唐納文和艾爾・帕克能夠驅動觀眾性的感受，但他們的個人魅力卻無法讓人自覺地產生動力並且維持。他們在男同志性與文化上所傳遞的價值，在愛滋蔓延的時代似乎也不再那麼恰當。然而史崔客的角色性格，也限制了他只能在某些片型或場景中才能出現。這也解釋了為什麼他的電影常和監獄、軍隊或藍領階級有關。他的角色性格與它們最為契合。在異性戀或雙性戀色情片中，他則較為柔和——特別是與女性一同演出時。

　　塔維斯首次安排史崔客演出，是在一部即將殺青、名為《熱烈追擊》（In Hot Pursuit）的電影。史崔客和另一位新演員邁可・韓森（Mike Henson）合演其中一幕。導演是塔維斯，並由他擔任製片總監的卡塔利那影視發行，影片原始的設定是一個化妝舞會，而每一場戲都圍繞著舞會參加者的性幻想。然而，在拍了四幕後，因為預算刪減，塔維斯把這部片改成了史崔客所飾演的藝術家，幫身著不同服裝的男士素描，並對他們產生性幻想，史崔客與韓森也合演了其中一幕。在這部片中，史崔客的神奇魅力得以全然展現。

　　史崔客的下一部片，是 1986 年的《天賦神物》（Powertool），這是為了突顯他的「長處」而量身打造的電影，也是卡塔利那影視首部以家庭影帶格式拍攝的作品。導演同樣是約翰・塔維斯，場景設定在異性戀男子有機會發生男男性行為的監獄內。影片開場，史崔客坐在牢房裡，聽見

鄰房的兩名獄友正在交幹，於是起身窺探。在這幕戲的尾聲，他一邊偷看獄友，一邊掏出他那八吋半（約 21.5 公分）長的陽具自慰。第二幕，史崔客與另一位牢友發生性行為，扮演幹人的角色；而下一幕，三名囚犯在淋浴時發生性行為，史崔客則幹了一位獄警。在這四幕戲裡，插入者與被插入者的角色相當僵化。這部片「假設」了「異性戀」男子如何被男同性戀者口交，並且幹他們。這完全不對等。但在最後一幕，史崔客出獄返家，看到他的男友與另一名男子正在做愛。兩個搞得火熱的人沒有發現史崔客，於是他收好自己的東西安靜地離開。《天賦神物》僅呈現了一般認為只有在監獄裡才會發生的性。這相當狹隘。○號在被幹時很少勃起，且多數演員在角色上只當一或○，沒有互換。

　　《天賦神物》未上映時，史崔客還拍了麥特・史德林的《美妙人生》（Better Than Life）。此後一年，史崔客與史德林兩人開始交往，兩人同居的事也浮出檯面。

　　史崔客第一年所拍攝的第四部電影《打開就上》（The Switch Is On），算是對男同志觀眾表露了他的異性戀身分。一般說來，雙性戀電影會包含異性性行為，但通常針對的是男同志觀眾群，在分類上也會歸到男同志電影那邊去。這是史崔客的第一部雙性戀電影，而導演仍是塔維斯。這是關於一個鄉下男子到洛杉磯打天下賺錢的故事。包括傑夫・史崔客、傑夫・昆恩、約翰・洛克林（John Rocklin）以及邁克・米勒（Mike Miller），至少有這四位演員認為自己基本上是異性戀或雙性戀。在國鐵上，史崔客遇到由艾利・里歐（Ellie Rio）所飾演的知名雜誌編輯。史崔客在火車裡的小廂房幹了她之後，她把史崔客引見給由邁克・米勒與丹尼艾爾

（Danielle）飾演的好萊塢男同志伴侶。第四幕同樣由史崔客主演，他和梅根 · 丹尼爾斯（Megan Daniels）與史堤夫 · 羅斯（Steve Ross）展開了一場雙性戀三人性愛。

　　隔年，史崔客演出異性戀成人片《潔咪愛傑夫》（Jamie Loves Jeff）。該片在當時號稱是史上最熱賣的異性戀色情片。他所飾演的瑞柏 · 卡克朗（Rebel Cochran），身著牛仔褲與白色緊身背心，很明顯是參考了馬龍 · 白蘭度在《慾望街車》裡的造型。

　　這五部電影在三年內接連推出，造就史崔客成為史上最成功男性色情片演員的地位。不論在同或異性戀色情片界，都無人能望其項背。凱西 · 唐納文與艾爾 · 帕克的星光在史崔客出現後，顯得黯然失色。而後，史崔客企圖藉由演出《女繼承人》（The Heiress）打入主流電影界，並到義大利參與了驚悚片《死後》（After Death，義大利片名為 Oltre la Morte）以及《骯髒之愛》（Dirty Love，義大利片名為 Amore Sporico）的演出。

　　電影推出時，塔維斯和史崔客發佈了數以百計的劇照給在愛滋時代新興的男同志健美雜誌。接下來的三年，許多史崔客的專訪與平面照片在《男性擁護者》（Advocate Men）、《吋》（Inches）、《花花大少》（Play Guy）、《軀幹》（Torso）、《純男》（All Man），以及《種馬》等刊物上出現。

　　麥特 · 史德林回憶：「無論我和他去到哪裡，都引起熱烈的迴響。即便是太陽底下無鮮事的好萊塢，他所引起的注目也更勝某些好萊塢明星……無庸置疑，他是個奇蹟。」（Manshots，9/1988，頁 50）

　　之後，史崔客覺得約翰 · 塔維斯為他塑造的角色性格過

於狹隘。當史崔客被問及：「片中他所講出的髒話，以及他所做出的侵犯行為，究竟真的是他，或只是一種形象？」他說：「是的，那是我。但同時我也是個浪漫、溫柔且紳士的人。熱情……愛撫……直到現在，因為這個被塑造出的形象，仍不允許我在電影裡表現出溫柔的一面。」（*Manshots*，6/1989，頁 51）

　　卡塔利那影視的創辦人威廉 · 辛吉斯，也就是約翰 · 塔維斯發掘史崔客時的老闆，同樣對其角色性格感到不滿。「我不喜歡他們為史崔客打造的那種『把男同志推倒就上』的大男人形象。你知道的，他不是那樣的人。那是麥特 · 史德林與約翰 · 塔維斯設計出來的角色性格……我猜史德林、塔維斯和獵鷹全都認為，男同志會喜歡那種把男同志視為可羞辱玩物的典型硬漢。如果我願意，我可以跟那樣的人上床，但我不認為那是一種吸引我的性格。就我所知，和其他的演員相比，傑夫 · 史崔客得到的負面評價實在太多……在他的螢幕形象裡，我找不到任何吸引人或能挑起性慾的地方。」（Douglas，*Manshots*，2/1991，頁 80）

史崔客的事業

　　男同志成人片的演藝壽命是出了名的短暫，平均極少超過三到四年。麥特 · 史德林在一開始就提出警告：「聽著，孩子，能撈就盡量撈，因為你們通常做不滿三年。」（Spencer，*Manshots*，9/1998，頁 32）但傑夫 · 史崔客自 1986 年開始拍片，並持續在同與異性戀色情片中演出，直至 2001 年。

　　這歸功於史崔客與塔維斯在行銷上的成功。史崔客演出電影，可以得到相當驚人的報酬。雖然男演員在男男色情片演出可以比在異性戀片中拿到更多錢，但事實上大多數演員不可能賺到維持生活的酬勞。以 2006 年的價碼而言，根據人氣、所扮演的角色、名氣和公司規模，演員每場戲一般可以拿到五百到兩千五百美元。因此，假設某個演員每場戲得到美金兩千元，一個月拍一次，其年收入也不過美金兩萬四千元而已。但在另一方面，消息指出，像史崔客那樣的超級大牌，在九○年代晚期，每部戲可獲得美金一至五萬元的酬勞。（Escoffier，2003）

　　色情片導演克里斯坦・比昂（Kristen Bjorn）觀察到：「這個行業一個有趣之處在於：資歷愈長，賺的錢愈少。一旦你成了老面孔，肉體也不再具有新鮮感，那就別幹了吧。你的人氣只會不斷下滑。」（De Walt，1998，頁 55）在這一行，「老」是一個相對的詞，跟年紀無關。被認為是「老面孔」或「沒新鮮感的肉體」跟過度曝光或總是扮演某種角色有關。在短時間內拍了太多片、是打滾多年的老手，或是在每部片的演出太相似，觀眾會看膩，也不再預期他會變出什麼新花樣。這些發展通常會使演員轉往低成本製作的片商發展。

　　現實層面上，多數演員會很合理地擔心自己「過度曝光」。最常防止過度曝光的方式，就是只在少量的作品中出現，一年僅拍幾部。基於經濟面的理由，很多成功的演員會去從事其他工作，比如擔任脫衣舞者或是伴遊，好增加他們在拍片之外的收入。

　　對大明星而言，他們一定要能成為「天王」才行。史

崔客很幸運，得到兩位早期男同志商業色情片界的老手擔任其導師。史崔客的成功，讓他能與其他演員不走同樣的路。他說：「我不賣淫或搞美男計、釣金主這套。你只能在電影裡得到我。我盡可能不要拍太多作品，但要確保每一部都是最精彩的。我試著去做，一旦做到，就掌有了權力。我會協商每一件與我有關的生意，所以我不用去找工作來維持我的生活，買東西、付房租或其他雜事。」（Spencer，*Manshots*，9/1998，頁 33）

●

　　幾年來，史崔客以自己為品牌，授權或研發了一系列的商品。包括兩種不同的「擬真」假陽具、紙牌、T恤、潤滑液和一張鄉村音樂 CD。許多色情片明星會慣用其「品牌價值」去提供脫衣舞或伴遊之類的性服務，但史崔客是第一個將自己的「品牌」行銷到其他產品去的色情片明星。

　　二十年後，史崔客的性傾向已不若當初那麼為人所知。他承認他和兩位導師有性關係，但他仍舊拒絕稱自己為男同志。他對記者傑克‧莎馬馬（Jack Shamama）說：「有人把我貼上『在男同志色情片界工作的異性戀者』的標籤，但我認為「雙插頭」（universal）是唯一可以用來描述我性傾向的詞。」在史崔客職業生涯的後段，他也拍了一些異性戀的色情片，還嘗試演出義大利式西部片（spaghetti westerns），演奏西部鄉村音樂。

　　八○年代中期，愛滋病在許多男同志心裡揮之不去，傑夫‧史崔客成了新種的色情片明星。他被認為是異性戀者，只幹人，只被人口交，鮮少親吻，和凱西‧唐納文與艾爾‧

帕克形成了強烈的對比。唐納文與帕克自由奔放的男同志角色性格與愛滋病深刻牽連——即使在大眾知道他倆被感染以前。七○年代強調平等的特質，讓插入者與被插入者必須角色互換。而肛交時被插入者的感染風險是比較高的；因此，只當一的人和一○雙修的人相比，被認爲得到愛滋的機會少很多。

傑夫‧史崔客是唯一一位在男同志社群外，名聲也同樣響亮的男男色情片明星。他令人難以想像的成功，爲異性戀男演員在男同志色情片裡開創了利基，也就是後來爲人所知的「給錢就搞基」（gay-for-pay）。

給錢就搞基

打從男同志色情片產業發展以來，異性戀男演員就在其中扮演了相當重要的位置。電影製片與觀眾只在意鏡頭前，演員和另一個男人發生性行爲，沒人在乎演員認爲自己是異或同性戀。演出才是重要的關鍵。

「給錢就搞基」是個常被討論卻也常被誤解的主題。身具演員與導演身分的克里斯‧史堤爾（Chris Steele）在一個線上討論群回應「給錢就搞基」的演員是否「眞的」是異性戀者時說：「異男意味著當他們看到女性的裸體時，會感到性興奮或勃起。他們因爲錢而願意在攝影機前被幹或吸雞巴，但那不會改變他們的性傾向……色情片不是性，它是一種表演。全然與感官或情色體驗無關。這是冰冷且經過計算與設計的工作。」（Rad Forum, *Porn Star Sightings/WEHT*,

6/28,1999）

　　今天，在男同志色情片界裡，約莫有百分之三十五到四十五的演員，基於種種理由，稱自己是「給錢就搞基」。通常沒有辦法證明他們是真正的異性戀者，或是「不承認自己**真的是**男同志」，然而，色情片界演員就像其他為錢而與他人發生性關係的人一樣，他們無法選擇與誰對戲，也必須要和他們一點都沒「性」趣的人演出。

　　克里斯坦‧比昂的助理說：

「有些導演和攝影師發現，跟異性戀演員工作比較輕鬆，因為他們不會被對手演員所散發出的性魅力影響。異性戀演員在拍攝劇照與影片時較少出現無法勃起的狀況。我相信他們在上工前早有準備，他們的『幹勁』來自幻想、回憶和色情雜誌之類的東西。男同志演員來工作時想的，則是他們長久以來的性幻想終於得以實現。當他們發現他們無法控制性活動、性對象和時間的長短時，就變得沒那麼投入、並對一切感到無聊。當一位男同志演員被另一位演員所吸引時，就可以拍出很棒的電影。但很多情況是男同志演員彼此不是菜，又要連續四個整天拍相同一場戲。就像某位演員結束拍攝後說的：『這是我最難熬的日子。』就有演員發現他對其他演員不感『性』趣，這讓他難以有反應且全心投入。異性戀男性似乎不在意對手演員是否能讓他感到興奮，也不太關心他是否能讓對手演員興奮。通常，在同性與異性戀演員一同上場時，男同性戀演員若發現他無法讓對方覺得興奮時，會覺得很不安，因而影響他們的勃起或射

精。異性戀演員在這部分所受的影響就比較小。」（The Bear，*Manshots*，11/1999，頁 3）

儘管傑夫・史崔客為其他「給錢就搞基」演員立下了被動陽剛的典範（他無須取悅對手，不用吸屌、舔肛或親吻），有許多「給錢就搞基」的演員仍是一○雙修或擔任被插入的角色。八○年代晚期，「給錢就搞基」中最著名的○號演員是麥特・雷姆希，而他之後也成為異性戀色情片中最受歡迎的演員之一。

曾在《天賦神物》中扮演被插入者的布萊恩・艾思特微茲（Brian Estevez）就宣稱自己是異性戀者。雖然在他男同志色情片事業階段初期，就已常扮演被插入的角色。在一次訪問中，身為前海軍的艾思特微茲說，一開始他是被問是否願意擔任「模特兒」，他解釋：「對方說這些人開大公司，他們想拍電影。我告訴對方我不想拍——然後對方開始談到價碼，我發誓……我不知道……我想是金錢操弄了我……我根本沒有意願！」

艾思特微茲：嗯，我從小就是個異性戀者，從未有過任何同性戀傾向。
記者：你沒有為了找樂子試過嗎？
艾思特微茲：我在那方面從未得到任何性刺激。即使到今天，即使在做，即使我有勃起和所有反應，我還是不覺得「哇，真爽。」
記者：但你在電影中都被幹？我想，一個異性戀男人應該會覺得有些遲疑，當個插入者比較合邏輯……感覺比

較「異性戀」。

艾思特微茲：我知道，我也這麼想。我是比較想當插入者。在我後期的作品，我就不再被幹了。他們設計我進入這個產業，他們誘騙我被幹。他們跟我說我不夠高大也不夠健壯，所以不能演幹人的角色，所以我就被貼上○號的標籤——矮小、火辣，等著被雞巴塞屁眼的男人。（Richards，*Manshots*，1991）

雖然心裡舉棋不定，但艾思特微茲的事業仍可說是相當成功，自 1985 到 1991 年，他演出了二十六部電影。

●

自從傑夫‧史崔客成為超級巨星後，男同志色情電影界才開始採用「給錢就搞基」這個標籤——這是發生在多數同性戀以「同志認同」（gay identify）作為社會識別方式之前的事。但在多年後，「給錢就搞基」這個標籤，被用來指涉一群傾向相當不同的異性戀演員。有些男人是為了錢而做。與異性戀色情片相比，拍攝同性戀色情片的酬勞至少是兩倍以上。會選擇拍攝同志色情片的男演員，也可能因為他們是雙性戀者。他們當中也有許多差異：有些人主要還是異性戀，通常習慣與女性發生關係，但偶爾也享受男男性行為。有些人覺得發生男男性行為很有趣，但從未有過經驗，拍片讓他們有錢拿又有機會和男人做。而有些人對男對女都同樣很感「性」趣。

另一群在男同志產業工作的演員，把這視作探索不同性愛可能、通往全新世界的入口——有不同的性伴侶（女人、

男人和跨性別者），有插入與被插入的角色，有主有從，有肛交、捆綁、鞭笞與調教。這些男人不在乎異性戀或同性戀，而在乎「性」。

少數，驕傲，與裸露

海軍陸戰隊的男人常被視為男子氣概的象徵。但海軍陸戰隊也同樣是同性情慾極為濃烈的場域。史帝分・席蘭（Steven Zeeland）所著的《陽剛海陸》（Marine Masculinity），以「文化、歷史與個人推測的觀點，詳實揭露了那個世界反常──而又饒富新知──的矛盾與裂縫……海陸隊員過份講究外貌，而被視為不夠男人或者自戀……為了鍛鍊與展現他們充滿強健肌肉的身體，海陸隊員可能會被和愛去健身房的男同志（gay gym queens）搞混。為了成為『男人中的男人』，或許海陸隊員該被稱作『扮裝猛漢』（butch drag queens）才是。在強烈盪漾著性暗流的男人堆裡，誰頌讚了陽剛而非陰柔，又是誰在如此『斯巴達』的環境下存活？」（Zeeland，頁 2）

●

從第二次世界大戰開始，聖地牙哥就是美國海軍太平洋艦隊的總部。十一個海軍基地設於此地，使得這裡成為全美軍人最集中的城市。在它北方，靠近歐申賽德（Oceanside）處，座落著磐埵盾基地（Camp Pendleton），它是全美最大的海陸基地之一，有四萬四千名海陸隊員駐守。

　　聖地牙哥吸引了許多喜好軍人的男同志前往。商人瑞克 · 福特（Rick Ford）是其中之一，他在其男同志軍人色情片裡用的名字是德克 · 葉慈。在經營過書店、澡堂與電影公司這些以男同志爲目標市場的生意後，葉慈想要服務像他一樣對陸軍、海軍和海陸有「性」趣的客戶。幾年後，他出版了《德克 · 葉慈的軍事指男》（Dirk Yates' Military Maneuvers），這是一本以戀軍癖爲對象的刊物，裡面有軍人脫去制服的寫眞。

　　1982 年，葉慈和一位名叫史帝夫（Steve）的海軍交往，兩人的關係直到史帝夫結婚後依然持續。在這位深具魅力的海軍即將出發前往太平洋某島上的前哨基地之前，葉慈爲他安排了首次拍攝作業。然後他把這些照片放進了《德克 · 葉慈的軍事指男》裡。過後沒多久，他找到一位願意幫忙召募其他軍人有償拍攝裸體寫眞的海陸隊員。當讀者來信詢問時，葉慈就賣給他們。（Adams，頁 5-7）

　　1989 年起，葉慈開始發行《德克 · 葉慈的私密素人精選》（Dirk Yates' Private Amateur Collection），內容是海陸隊員或海軍自慰，或是他們和女人、男人做愛的影片。（AGV，頁 9-10）1993 年八月九日，事情有了戲劇化的轉變。《洛杉磯時報》（Los Angeles Times）頭條寫著「揭密！海陸隊員拍男同志色情片」，報導了磐埵盾基地海陸隊員拍攝裸體與自慰影帶販售給男同志的內幕。（Granberry，L.A. Times，8/9/1993，A3 版）哥倫比亞廣播公司（CBS）當日的晚間新聞也報導了此事。隔日上午在美國國家廣播公司（NBC）的《今日秀》（The Today Show）播出了 1993 年傑瑞 · 道格拉斯執導的《光榮退伍》（Honorable Discharge）

的封面——它是全球影視最新的海陸隊員色情片。而在華盛頓特區，國會山莊關於出櫃男女同志是否仍可繼續服役，此刻也正引起激烈交鋒。（Zeeland，頁 200）這不過是又一起有關海陸隊員與海軍涉入拍色情片的醜聞。在 1976 與 1988 年，這類醜聞亦曾出現。

盤埂盾基地海陸隊員自慰影帶的新聞，自週一起成為焦點話題。到了週五，因為四周圍滿了攝影機和媒體記者，使得全球影視的工作人員根本無法離開辦公室。當週稍晚，當主播湯姆・布洛考（Tom Brokaw）秀出《光榮退伍》的封面圖樣後，全球影視的房東很快就發現一切根本不如葉慈所宣稱的那樣，他們拍攝的是婚禮影片。

葉慈接到一位民眾從弗雷斯諾（Fresno）打來的電話。

「你就是聖地牙哥那個引起一堆麻煩事的傢伙嗎？」商人里察・勞倫斯（Richard Lawrence）說。

「是，就是我。」葉慈說。

「你能弄到那些錄影帶嗎？」勞倫斯說。

「呃，這個……」

勞倫斯接著說：「好，每部給我五百捲，快。」

「每部五百捲！」葉慈因為不相信而大笑起來。

勞倫斯在他位於弗雷斯諾的辦公室裡推銷這些影帶。就像打給葉慈那樣，他打電話到店裡說：「我是某某中士，我有聖地牙哥每個人都在討論的那些片子。」勞倫斯賣了好幾千捲，使得全球影視業績大幅擴展，也能與卡塔利那和獵鷹影視並駕齊驅。

葉慈的影帶受到全國的矚目而需求暴增。他更決定推出一系列名為《少數，驕傲，裸露》（The Few, the Proud and

the Naked）的影帶，內容是從《德克 · 葉慈的私密素人精選》裡挑出最精彩的身穿制服海陸隊員的片段，打算趁這個機會海撈一票。（Adam，*DYC*，頁 43-47）1993 年的醜聞使全球影視湧入了大筆現金流，並快速擴展製作部門與經銷管道，成為拍攝男同志色情長片的主流公司。

全球影視是一家合法經營的公司，雖被媒體騷擾，卻從未被告。對軍方來說，這是難熬的一年——包括拉斯維加斯空軍女性被性騷擾的尾鉤醜聞（Tailhook scandal），以及有關海陸隊員不應結婚的失言風波，最後還有海陸隊員身陷「色情片風暴」——不管那是什麼樣的色情片。海軍的調查報告結論表示，只有九位海陸隊員犯下行為不當的罪愆，但「無人涉及同性性行為」。報告完成後，海軍陸戰隊官方發言人對記者表示：「我們仍然是驕傲的少數，我希望那些未被證明的不實事件，不會敗壞我們固有的良好聲譽。」（Zeeland，頁 103）

葉慈回憶：「整件事是因我的一個扮裝朋友惡意告發而起。她想要一件晚禮服但我不買給她。但最後這一切變成了最棒的禮物。她讓我變得超有錢！」

●

德克 · 葉慈的色情片事業因《素人精選》而起飛。正如片名所言，德克只要備妥機器和素人演員，再將之後發生的事錄起來就好。葉慈說：「影片的生澀是我最感興趣之處……兩個異性戀海陸隊員有興趣拍雙性戀片，所以我說，『來，我們來看看你們懂不懂你們自己說的是什麼。』我讓他們比肩躺好，結果什麼都沒發生。」（Adam，*DYC*，頁 29）

「素人」讓葉慈的演員把他們自己而非葉慈的幻想表現出來。「他們對我來說很刺激，因為我不知道將會發生什麼事。某個晚上，有個高大火辣的海陸隊員到我這兒，他說，『我想被個跨性別的人幹。』聽了真的讓我軟屌，但那是他的幻想，而且他夠信任我才會告訴我。那個粗壯魁偉的海陸隊員在我床上一邊打手槍一邊玩自己的屁眼——而他真心地幻想在和一個跨性別的人約會。我永遠不曉得他們想做什麼。」（Adam，*DYC*，頁 55）

葉慈的素人影帶另一個值得注意的面向，在於其中的演員都自願肛交。對很多異性戀男子而言，男男肛交觸犯了包括肛門、性別角色與陽剛氣概的深層禁忌。儘管這樣的禁忌與肛門的插入有關，但似乎很多男性很享受被幹。在異性戀的戀物色情片裡，女人以穿戴式假陽具幹男人的影片數增多，就是一個證明。當然，還是有人很難擺脫「被幹是一種貶抑」的想法。

假設海陸隊員在大眾文化裡代表的是濃厚的陽剛氣概，那海陸隊員「在男男性行為裡喜歡被幹」——這個最常出現在男同志刻板印象裡的詞就顯得特別諷刺。當○號被人幹——「像個男人一樣承受」——或許能引人進入強烈的愉悅中。這個說法強調了肛交對男同志的字面與象徵意義，而在色情片中也是如此。一位海軍陸戰隊長說，「被幹，比幹人更需要男子氣概。」（Zeeland，頁 3-10）

大多數海陸隊員都是異性戀者。葉慈認為，參與演出的演員，絕大多數都是為了試試看。「錢倒是還好。令人**吃驚的**是他們怎麼談論這件事。同性戀，異性戀——這都不重要——他們都會吹噓、自誇。有一天，有個海陸隊員帶了四個

人來……他告訴他的朋友說，『德克就在附近』，然後就把他們帶過來。這四個人都準備好要上了！但，爲什麼你們連這種事都要吹牛呢？……我拜託他們說，『千萬不要讓你們的女友知道。』『噢，她不一樣。』她沒有什麼不一樣，這通常就是一切麻煩的開始。」（Adam，*DYC*，頁 89）

除了付錢請他們拍片之外，葉慈也會爲演員安排拍攝異性戀的橋段。「只要能讓這些男人躺下，他們不管看見什麼都可以幹。」拍異性戀片段時，「我用男同志的眼光來拍，我會壓低角度，你會看到一個漂亮的屁眼，然後鏡頭拉遠。重點在那個海陸隊員，不是那個女的。」（Adam，*DYC*，頁 65）

聖地牙哥的男同性戀色情片工業，持續穩定地吸引男人前往加入，大多是異性戀者。根據一位相當成功的前海陸隊員所言，這件事的吸引力之一在於：「離開軍旅後，男人身無分文，唯一能賺錢的方法就是去拍色情片。」

「我就是這樣。在軍中四年過得很窮，而一夕之間錢又把我們淹沒了。軍人在電影市場有安身之處，因爲人們喜歡他們。當他們出現在片裡，還沒被完全看膩之前，都還有價值。」（Barry in Hollar，*Unzipped*，3/16/1999，頁 16）

第八章　黑色色情片 [72]

「黑色電影鋪排了一個動盪的世界，在那裡，恐懼在虛假平靜的現實下伺機而動。」

—— 佛斯特 · 赫許（Foster Hirsch），
《黑色電影：大銀幕的黑暗面》（Film Noir: The Dark Side of the Screen）

「……色情連結了對死亡全神貫注卻揮之不去的恐懼……」

—— 喬治 · 巴代伊（Georges Bataille），
《情慾的淚水》（Tears of Eros）

1987 年三月十日，在紐約格林威治村的男女同志社區中心，賴瑞 · 奎莫站在一大群男同志面前。對於聯邦政府與男同志社群在處理愛滋危機的失敗，奎莫是全國最直言不諱的評論家。1983 年，他成立了男同性戀健康危機組織，為受愛滋病所苦的男同性戀者提供支援與社區服務，他花了兩年時間寫成《血熱之心》（The Normal Heart）[73]，這部在公眾戲院（Public Theater）上演時間最長的戲劇之一，描述成立這個組織時背後的景況。

三月的某個傍晚，奎莫讀到他於 1983 年寫的宣言〈1112 人，增加中〉（1,112 and Counting）：「我們能否繼續存活，取決於你們有多憤怒。」四年後，愛滋病患個案數達到三萬兩千人之譜。當晚，許多爭論激起他的憤怒，引爆點就在於美國聯邦政府食品藥物監督管理局（Food and Drug Administration）限制重重的藥物測試政策，阻礙了愛滋治療藥物的研究發展。他也對男同性戀健康危機組織的失敗感到惱怒，這個他在四年前協助成立的組織，始終扮演遊說與暢

議的角色。

他對群眾呼籲：

「我們要成立一個完全致力於政治行動的全新組織嗎？」

「要！」回應自底下高聲傳來。

兩天後，三百多位民眾組織起來，成立了「愛滋平權聯盟」（AIDS Coalition to Unleash Power – ACT UP）。他們的第一個政治行動，是在華爾街舉行大規模示威遊行，目的在抗議企業在愛滋治療藥物的研究發展中缺乏主動性。接下來的日子，愛滋平權聯盟在美國本土與海外成立了七十個分會，集結了數千名成員。

安魂輓歌

住在佛羅里達州照顧體弱雙親、並未身處愛滋風暴中心的安德魯・哈勒倫，在聽聞朋友死訊後，出門走入夜色裡。仰望著夜空中的繁星，他心想：「他們就和其他人一樣，去了天堂成為星星了……對我，對紐約的男同志或整個世界而言，他們都成了星星。在服裝設計、在建築、在歷史和音樂等不同領域，他們都曾相當有名……有些人曾是知名的色情片明星——就像我幾年前在華盛頓某酒吧幻燈片裡驚鴻一瞥

72/ 本章原名 Porn Noir，由黑色電影（Film noir）而來。黑色電影通常是風格晦暗、悲觀且憤世嫉俗的電影，背景設定在犯罪叢生的底層社會，主題通常是善惡劃分不明確的道德觀，以及與性有關的動機。

73/ 本劇於 2014 年由 HBO 改編為電視劇，由茱莉亞羅勃茲、馬特波莫、馬克魯法洛等人演出。

的那男人一樣，是紐約的性偶像之一，即便當時的他已乾枯凋萎，但我身邊的男人還是停止了交談與飲酒，一同讚嘆著他的陽具與胸肌。」（Holleran，*GZ*，頁 213）

　　這是第一次，訃聞成為全國男同志報紙最常見的消息。在八○年代中期，著名的藝術家、作家、舞者和演員，成為這個疾病最常出現的犧牲者。而色情片演員、導演與色情藝術家，也不斷加入這份名單的行列。

— 曾在《洛城跟它自己玩》演出的喬伊・耶魯（Joey Yale），同時也是佛列德・浩斯堤德的愛人與事業夥伴，於 1986 年四月十八日去世，得年三十六歲。

— 曾與非親兄弟的強・金演出《兄弟就該這麼做》與《滿載基地》的 J. W. 金，是七○年代晚期與八○年代初最受歡迎的男同志色情片明星之一，他在 1986 年十二月五日因愛滋病去世，只有三十一歲。

— 男同志色情片導演亞瑟・布瑞桑（Arthur Bressan）於 1987 年七月二十八日去世，年僅四十四。其執導的《歡樂海灘》（Pleasure Beach）由強尼・朵斯（Johnny Dawes）主演，在 1985 年贏得首座年度男同志最佳色情片獎。

— 1987 年八月十日，四十三歲的凱西・唐納文，在佛羅里達州因愛滋病過世。沒有任何朋友或家人知道他已罹病。

— 吹噓自己有超過一千四百名性伴侶的約翰・霍姆斯，

1988 年三月十三日因愛滋病去世，得年四十三。

— 四十二歲的攝影師羅勃特・湄波索普（Robert Mapplethorpe）於 1989 年三月九日因愛滋病在波士頓一間醫院去世。在他死後同年，一場具爭議性的作品回顧展——「完美時刻」（The Perfect Moment）揭幕。

— 1989 年六月二十日，最受歡迎的男同志旅遊指南之一，《丹潤通訊錄》（Damron's Address Book）的創辦人、男同志色情片攝影師／導演先驅杰・布萊恩的事業夥伴鮑柏・丹潤因愛滋病死去，享年六十一歲。

— 1989 年七月二十五日，亞瑟・布瑞桑得獎電影《歡樂海灘》的男主角強尼・朵斯，三十四歲因愛滋病去世。

— 之後，1990 年藝術家凱斯・哈林（Keith Haring）於三十一歲去世，色情片明星藍斯與東尼・布拉佛（Tony Bravo）亦於同年辭世；色情片導演克里斯多福・雷吉，演員李・瑞德（Lee Ryder）與克里斯・威廉斯（Chris Williams）死於 1991 年；堤姆・奎莫（Tim Kramer）、艾爾・帕克死於 1992 年；導演傑夫・勞倫斯（Jeff Lawrence）、首位黑人色情片明星喬・西蒙斯（Joe Simmons）、肌肉○號巨星強・金，以及隆・富雷克斯（Lon Flexx）死於 1995 年。

並非所有人的死亡都與愛滋病有關。《洛城跟它自己玩》、《性工具》與《性車庫》的導演佛列德・浩斯堤德，因服食過量安眠藥自殺，得年四十九歲。

　　在完成三部曲之後的那些年，浩斯堤德拍了幾部較普通
的色情片，也爲其他導演挖掘了幾位知名的演員，比如 1977
年喬・凱吉執導的《艾爾帕索拆屋公司》。但他再也沒能拍
出像《洛城性愛三部曲》那樣具原創性且充滿原始活力的電
影。就像肯尼斯・安格的《天蠍座升起》幾乎馬上就被認爲
是獨立藝術影片的傑出作品一樣，紐約的現代藝術博物館也
將《洛城跟它自己玩》納入館藏。

　　浩斯堤德晚期最重要的作品，是 1980 年在他自己
經營的酒吧所拍攝的《那夜在浩斯堤德》（The Night at
Halsted's），其特色在於令人驚奇且不落俗套的採用了其他
男同志色情片不會使用的新浪潮／龐克（wave／punk）配
樂。浩斯堤德和主演《洛城跟它自己玩》，以及在最後一幕
受到鞭打與拳交的喬伊・耶魯，有過一段維持十五年的關
係，不過這段關係很緊張，中間分分合合了好幾次。就像當
時許多伴侶一樣，當他們在一起時，性關係是開放式的，而
這也正是浩斯堤德對感情的基本態度。

　　耶魯死後，浩斯堤德失去了精神支柱。一位朋友提到：
「沒人告訴佛列德該做什麼。」德克・戴納（DurkDehner）
回憶道：「喬伊讓佛列德離開酒精和各種藥物。佛列德再度
沉淪，是喬伊幫忙把他拉回來。佛列德的自尊很強，而喬伊
與他分居讓他很受傷。他失去了他的自尊、自信，和他自己。
他把自己弄得太慘以致沒人想在他身邊。他……爛醉如泥。」
（Moore，頁 66）

　　當 1986 年耶魯死於愛滋病後，浩斯堤德在經濟上也出
現困難，尤其過去他基本上賣的是「性」。他也不再與酒精
和藥物奮戰了。浩斯堤德打算把自傳賣給色情出版商喬治・

梅富堤（George Mavety），但他認為那本書根本沒辦法出版。此後，浩斯堤德就放棄了一切。

副業

　　愛滋病使許多男同志亡故，但有更多的男同志自此改在家裡看色情片，而不到外頭獵豔。1988年秋季是疫情的高峰，道格拉斯發行了《男攝世界》創刊號，一本與男同志色情片產業有關的新雜誌。（Douglas, *Manshots*, 9/1988，頁65）創刊號裡有一篇文章與安全性行為的影片有關，此外有色情片巨星傑夫・史崔客非親生哥哥艾瑞克・史崔客（Eric Stryker）的訃聞，他因愛滋病併發症去世。這是第一次色情片領域的出版品刊登了色情片明星的訃聞。這也是《男攝世界》的另一個特色。道格拉斯認為，該是讓成人電影界承認許多演員死於愛滋病的時候了。

　　傑瑞・道格拉斯在八〇年代晚期創辦《男攝世界》時，已在男同志色情電影業界有兩個相當成功的身分——他是七〇年代早期先驅電影的編劇／導演，同時也是記者與雜誌編輯。

　　劇場是道格拉斯最初的喜好，整個七〇年代他都持續在舞台上演出，並藉此貼補他的記者收入。七〇年代中期，男／女同志社群所爆發的文化能量，促使許多出版品誕生。原本是洛杉磯當地報紙的《鼓吹者》，乘勢成為全國性的報紙，而傑瑞・道格拉斯就為其撰寫書籍與電影的介紹。在國家美式足球聯盟（NFL）的職業選手戴夫・寇沛（Dave

Kopay) [74] 出版出櫃自傳時，道格拉斯是首批訪問到他的記者之一。

　　道格拉斯以擔任評論員為副業，但最後他為艾爾 · 魏斯（Al Weiss）的《愛神》（Eros）雜誌擔任撰稿人。當時，魏斯手下多數雜誌的目標讀者都是異性戀，但他察覺到男同志市場極具潛力。1982 年，道格拉斯向魏斯提出《種馬》雜誌的企劃。《種馬》經營了六年，它接續了《暗夜後》為男同志雜誌所創下的傳統，並發展出更清晰的脈絡。聚焦於流行文化、書籍、電影、戲劇，以及演員、作家和名流的訪問，每一期都會有男體情色攝影作品，但不會出現勃起、口交或肛交的鏡頭。雜誌也會刊載男同志色情片演員與導演的專訪與新片的評論。

　　1985 年，《種馬》雜誌發行了特刊第四號，主題是「1970到 1985 間最佳男男電影／影帶全紀錄」。這可能是最早的男男色情片史文獻，湯姆 · 迪西蒙的紀錄片《依洛堤克斯》只涵括到 1968 年以後的四年，而《種馬》的焦點擺在《沙裡的男孩》、《穀倉七硬漢》、《左撇子》與《後排座》上映後的五十部最佳作品。被選出的絕大多數（五十部當中有三十二部）是在 1981 到 1985 這段時間推出，它也被編輯標記為「最好的年代」。

　　這五十部電影幾乎都是供戲院放映的劇情長片，而其中多數導演也被認為是男同志色情電影工業初期最專業的人士。最大的遺珠是佛列德 · 浩斯堤德執導的《洛城跟它自己玩》這部被現代藝術博物館列為永久館藏、在 1972 年推出的經典性虐電影。被選出的片大概有四分之一由史堤夫 · 史考特（八部）和威廉 · 辛吉斯（五部）執導，另外的四分之一

則是馬克・雷諾斯（四部）、麥特・史德林（四部）、傑克・迪佛（三部）和喬・凱吉（三部）的作品。剩下近百分之五十的作品，分別由其他十五位導演拿下。

特刊特別提及的優秀導演中，威廉・辛吉斯、麥特・史德林和喬・凱吉以七〇年代晚期與八〇年代早期的作品最爲人所知，辛吉斯與凱吉兩人仍持續在拍片。而有八部作品入選、遙遙領先其他導演的史堤夫・史考特，則於1987年去世，二十年後他的名字僅有少數人記得。在2006年《解脫》雜誌「史上百大最佳男同性戀色情片」的專題中，史堤夫・史考特僅剩曾被《種馬》雜誌特刊收錄的1983年作品《幾個好男人》（A Few Good Men），以及同樣是1983年但當時未入選的《遊戲》（Games）進榜。然而，史考特的作品在男同性戀色情片工業中，仍佔重要地位。

在文章中，道格拉斯將主流電影與男同志色情片做了比較：「二〇年代是默片的高峰，只有少數從業人員認爲他們的工作是藝術的一種型態，或幻想有一天他們的『閃爍的影像』會被博物館或檔案庫收藏。如果我們相信格里菲斯（Griffith）、卓別林，或特別是塞內特（Sennett）的自傳，那默片就是無拘無束、毫無章法可言的一個產業，人們領錢來裝瘋賣傻取悅他人。今天，歷史學家以考古的熱情，去再現當時的樣貌。我們猜想，色情電影產業裡那些無拘無束、毫無章法的作品，最終將成爲珍品，並同樣會被未來的歷史學家試

74/ 1942年生，1975年出櫃的他，是美國史上首位承認自己為同志的職業運動員，1977年出版自傳《戴夫・寇沛的故事》（The Dave Kopay Story）。

著重現其早期樣貌。本刊即試著爲男同志色情片的第一個廿五年，提供些許指引。」（*Stallion*，特刊第四號，頁 3）

●

　　1987 年，《種馬》雜誌發行人決定賣掉它。新的發行人喬治・梅富堤（George Mavety）決定讓道格拉斯離開編輯部。道格拉斯馬上打電話給他曾合作過的自由撰稿人潔姬・露意絲（Jackie Lewis）。她是情色小說雜誌《第一手》（FirstHand）的發行人，馬上雇用了道格拉斯擔任編輯。

　　道格拉斯爲「第一手」出版社雜誌提出了新刊構想：「我把這個雜誌鎖定在男同志成人影帶。他們做了一些調查和統計，發現這是可行的主意。這就是《男攝世界》誕生的經過。1988 年九月創刊號發行……我一直堅守崗位直到它被轉賣——而新老闆不要我爲止。歷史總是在重覆，我又被炒魷魚了。」（Douglas，未出版訪問）

　　《男攝世界》創刊號恰好遇上一個歷史的關鍵時刻——家用影帶與在家看片的觀眾，已成長到遍及整個色情電影市場，而這樣的現象，與 1987 年讓一切變成超級大災難的愛滋病有關。愛滋病雖然對男同志社群產生了衝擊，但 1985 年《種馬》雜誌在其色情片特別號裡卻隻字未提。

　　《男攝世界》的成功，亦宣告了自 1975 年道格拉斯不再拍片後，一個「產業」的正式浮現：每年都有數以百計的男同志色情片錄影帶上市。創刊號裡收錄了退隱導演麥特・史德林的珍貴訪問，以及一篇討論硬蕊色情片中安全性行爲的文章。其他早期的文章還包括了先驅導演湯姆・迪西蒙和人氣明星／導演艾爾・帕克的訪問，以及異性戀色情片巨星

約翰 · 霍姆斯的訃聞。

　　《男攝世界》的發行，將傑瑞 · 道格拉斯的成人電影事業帶往第三階段。在《男攝世界》草創的第一年，道格拉斯訪問了全球影視的老闆德克 · 葉慈。當他們相見時，道格拉斯發現葉慈對《後排座》相當熟稔，而葉慈也詢問道格拉斯重新執導演筒的機會。道格拉斯立馬答應，開始籌備他沉寂十四年後的首部電影。

性與劇情

　　當道格拉斯重回色情電影界時，已有了新的願景——藉由呈現赤裸性行為來述說故事。他終其一生埋首於好萊塢電影與戲劇，亦把劇本寫作的原理套用在硬蕊色情片裡。就道格拉斯的觀點而言，**性**陳述了整個故事。什麼樣的性以及如何表現，將說明角色的個性與電影潛在的主題。性亦推展了劇情的發展。

　　道格拉斯回憶道：「一切就像靈光乍現，我只是無法想像為什麼沒有更多人看見這一點。舉個例子吧：在羅傑斯（Rodgers）和漢默斯坦（Hammerstein）的《奧克拉荷馬》（Oklahoma）後，音樂劇的核心概念就成了如何將音符融入故事裡。而在成人電影中，通常我知道性行為場面要落在哪兒，我必須要寫劇本，架起故事結構（或隨便你怎麼稱呼它都好）再去設想一切。如果我做對了，性場面就會像一齣音樂喜劇裡的一首好歌那樣：完美地呈現了人物個性，推動故事進展，也豐富了整個主題。」（Douglas，未出版訪問，10/1/2001）

　　道格拉斯晚期的作品，幾乎全都有六十頁左右的詳細劇本。即使是性場面也寫在裡面，還會有故事情節與人物角色的鋪展。道格拉斯常引用他擔任《成人電影新聞》編輯與編劇夥伴，好友史登 · 瓦德（Stan Ward）的名句——「性是在情境中發生。」

　　在成人電影業，敘事與情節常被認為和性場面無法並存。床戲本身就已經夠豐富了，故事就被認為沒那麼重要。大部分製作人拍片時都很極端，像湯姆 · 迪西蒙、傑克 · 迪佛和史堤夫 · 史考特這類導演，他們拍的色情電影就有故事；其他像是微克菲爾德 · 普爾、佛列德 · 浩斯堤德、約翰 · 塔維斯或麥特 · 史德林，通常就會強調性，僅以少許元素建構場景。演員、編劇或觀眾，也會因其身處的不同位置，對故事情節有不同的期待。演員葛斯 · 梅塔克斯（Gus Mattox）就告訴過記者：「我個人比較喜歡沒有情節的色情片——我愛看那個，但因為我也是個演員／編劇，所以有情節的片對我而言比較有趣。」（Shamama，2004，頁 8）透過劇情敘事與角色發展，有助於撩撥與刺激幻想，但同時也限制了想像。

　　和道格拉斯喜好最接近的導演，應該就是史堤夫 · 史考特。他在道格拉斯重返業界的時候去世。在他短暫的事業生涯中，史考特既拍攝「短片」，也拍攝有情節與角色發展、他稱為「故事電影」（story films）的作品。這類情感上較為複雜的故事所包含的赤裸性行為，是影片整體不可或缺的部分。根據《種馬》專職作者泰德 · 昂德伍德（Ted Underwood）所言：「史堤夫 · 史考特最卓越的才能，就是他能把情節與色情緊密結合、相輔相成，故事和性愛場面總

是配合得天衣無縫。他的電影比短片來得長，卻一樣火辣。」
（*Stallion*，特刊第四號，頁12）

　　雖然史考特大多數的電影由他親自編劇和執導，但他相信真正的藝術，要在剪接室裡才能展現。史考特說：「我不太喜歡先把需要的片段抓在一起的方式。給我一些片段，我就能創造奇蹟，對我而言，奇蹟就在剪接室裡。有個很典型的例子——有兩部我拍好的片，其中兩幕爛透了，當我進到剪接室時簡直嚇壞了。但經過剪輯，加進一些濃厚的喘息和一些音樂，每個人都說『哇，那是全片最火辣的一段。』」

　　道格拉斯重回成人電影界，帶著的是史考特所代表的傳統——不光是寫出精細的劇本，更有對剪輯的專注與投入。

為你做更多

　　《兄弟情》的成功，讓道格拉斯想拍更多電影。幾乎也是同時，幾個新的想法開始萌芽。道格拉斯在拉斯維加斯舉行的《成人電影新聞》年度大獎裡見到了希希‧拉魯（Chi Chi LaRue）——她是嶄露頭角的色情片導演賴瑞‧帕西歐堤（Larry Paciotti）變裝版——的表演，並被其浮誇的丰采與態度所吸引。拉魯的個性相當豪爽大方，並常在商業活動中擔任司儀和演唱。道格拉斯擔任雜誌編輯時，常與當時在卡塔利那影視擔任行銷業務經理的拉魯透過電話聯絡，但從未親演目睹她的表演。她當時甫離開卡塔利那影視，為「手中製片」（InHand Production）擔任導演。在拉斯維加斯看過拉魯的表演後，道格拉斯想拍一部與她有關的電影，但他自

問：「我要怎麼拍一部與高大扮裝皇后有關的男同志硬蕊色情片呢？」

　　一天，道格拉斯和拉魯共進午餐，與她隨行的喬伊‧史堤法諾（Joey Stefano）是位英俊髮色深的演員，兩人相當親密。很明顯的，帕西歐堤與史堤法諾情意正濃，而史堤法諾將拉魯／帕西歐堤視為良師益友。

　　道格拉斯被兩人的親暱所感動：「他倆的關係令人難以致信，彼此的牽繫像是用小提琴弦緊緊纏住似的。我說，『我想為你們兩位寫一部電影。』然後賴瑞說，『寫部關於他的吧。』那是賴瑞（帕西歐堤）所能做到最大方的事，我此生都為此充滿感激。於是我趕快回家寫下《為你做更多》（More of a Man）。為了賴瑞，也為了喬伊。」（Lawrence，頁 45-47）

　　午餐席間，史堤法諾談到其天主教信仰與性傾向的兩難。他的掙扎給了道格拉斯一個點子。一個月前，愛滋平權聯盟在聖派翠克大教堂（St. Patrick's Cathedral）發起一個大規模的示威遊行，抗議歐康納（O'Connor）樞機主教對同志權利與使用保險套直言不諱的反對立場。根據聯盟成員道格‧庫林普（Doug Crimp）與亞當‧羅斯頓（Adam Rolston）所言：「教堂內的大彌撒因憤怒的抗議者而使佈道被迫中斷。親和團（affinity groups）[75] 躺在走道上朝天空丟擲保險套，將他們自己與教堂內的長椅綁在一起，或對樞機主教怒言相向。一位曾擔任祭壇侍童的人故意將聖餐餅掉在地上。（媒體對此相當欣喜：當天，這件事變成了『大批同志激進份子』褻瀆聖體。）」（Crimp/Rolston，頁 139）

　　從洛杉磯回家後幾週內，道格拉斯寫下了一個劇本，內容關於一名年輕男子在天主教徒與愛滋權益激進份子的身分

背景下，如何與自身性傾向取得平衡的故事。道格拉斯也把拉魯和史堤法諾兩人某些部分的關係納入其中。

●

　　道格拉斯覺得《為你做更多》是「我真正拍攝的第一部電影。我想，這是我第一次覺得自己選對方向且大步躍進。」一切水到渠成：不光是因為道格拉斯在編劇與劇場導演方面老道的經驗，也不光是他在色情電影界所扮演的先驅角色，或他以記者和觀察家身分在男同志世界裡所擁有的豐富見聞，更包括了演員濃烈的性吸引力，還有精確敏銳、橫亙整個男同志世界的歷史因素。

　　這個電影述說的是一名因天主教禁止同性情慾而掙扎的年輕男子，他因情慾驅使，有時私下發生不甚光彩的行為。最後在（由拉魯）飾演的扮裝皇后勸告下，他到了當地的一處酒吧，不僅接納了自己的性傾向，並在一位愛滋權益運動者的帶領下，在年度的同性戀驕傲大遊行中有了解放的性經驗。

　　《為你做更多》的性，設定在八○年代晚期真實的男同志生活脈絡下──那是一個因愛滋散佈而被擊垮的年代，到處充滿對性的恐懼，與「愛滋病是否終將停止散佈」的困惑。主角代表了男同志性生活的兩種極端──其一是一名建築工人，是一位徘徊在內疚與自我憎恨之間的年輕男子，被罪惡感與不願承認自己是男同志的心態壓得喘不過氣；另一位是健美酒保，他認同自己的男同志身分，並處於一段穩定的感

75/ 意指個人因共享的旨趣或共同的目標而正式或非正式所形成的團體。通常不受政府機關的贊助，主要目的也與商業無關。如私人社團會所、同行會友、寫作會、閱讀會、同好會，以及與政治活動有關的社團皆屬之。

情生活中，同時也是愛滋權益促進份子。建築工人忙著與陌生人發生有風險的性行為，在公廁內匿名交歡；而愛滋權益運動者就連與他交往多年的伴侶做愛，都還是不忘保險套。

　　電影拍攝時，整個產業正因性行為是否要使用保險套而猶豫不決了多年。道格拉斯在描述昔日的場景，以及在狂野且撩撥人心的性行為發生時，都秀出了保險套。《為你做更多》在 1990 年的《成人電影新聞》大賞中贏得了包括「最佳男同志電影」、「最佳劇本」、「最佳演員」（喬伊‧史堤法諾），以及「最佳無性愛演出角色」（希希‧拉魯）四項大獎。這也是愛滋病在 1981 年開始蔓延後，第一部直接呈現保險套的使用並獲大獎的男同志電影。

學著吸屌

　　《為你做更多》的成功向整個業界證明，全球影視不是一家「在聖地牙哥的小公司」，但那不表示它成功賺回了足夠的收益，好拍攝下一部電影。那年，葉慈告訴道格拉斯，他沒有錢去拍下一部片。

　　但葉慈也說：「我跟雷恩‧艾鐸（Ryan Idol）談好了。他會為我拍三段打槍片。那是我能負擔的上限了。」

　　英俊且高達六呎三吋高（約 191 公分）的雷恩‧艾鐸，是經紀人大衛‧佛勒斯特（David Forest）力捧的新人，並宣稱他是「傑夫‧史崔客的接班人」：一位異性戀，「給錢就搞基」的健壯之星。

　　道格拉斯打算用這三場打槍戲串成一部電影。

　　葉慈問：「你怎麼能把三段打槍片變成一部片？」

　　「我可以，我想和雷恩・艾鐸合作。」

　　葉慈警告地說：「你這樣是拍不成的，傑瑞。」

　　道格拉斯選擇艾克索・蓋瑞特（Axel Garret）擔任第二男主角。美麗而高不可攀，還可能不是男同志——他在葉慈與道格拉斯的想像中，佔有一席相當特別的位子。葉慈徹底傾倒於他電影明星般的美貌，道格拉斯則被他徹底迷住。身為前海陸隊員的艾克索，曾在德克的系列作品《少數，驕傲，裸露》與《德克・葉慈私密素人精選》中演出個人自慰秀。就像雷恩・艾鐸一樣，蓋瑞特被認為是異性戀者，而事實上大家都知道，那時他還未與男人有過性經驗。

　　道格拉斯被蓋瑞特迷得神魂顛倒。二十四年來都處於穩定伴侶關係的道格拉斯回憶說：「我從來沒有跟工作夥伴上床過。不光是指成人電影，而是在我生命中任何一個階段都是如此。我就是不會這麼做。它會起很多爭議……這點我相當堅持。但在所有曾共事的人之中，艾克索比任何人都容易讓我破戒。」（Adam，頁61）

　　道格拉斯與其慾念掙扎，直到第一幕開拍的前一晚：「我躺在床上想著，『你還有電影要拍，沒時間沉迷在慾望裡，也別讓它妨礙你工作。』然後突然間就像有個燈泡在我腦袋裡亮起來似的，我想，『凡・斯登堡（Von Sternberg）愛上了瑪琳・黛德麗……但他從未得到她。他是透過攝影機上了她。』我就是這麼想的。」（Adam，頁61）

　　《交易》（Trade-Off）這部片，將艾鐸的三段個人自慰戲和其他幾段性愛場面串在一起，其中甚至有一段雙性戀床戲。這部片將道格拉斯對艾克索的性渴望轉化為故事軸線

——雷恩‧艾鐸飾演一位未出櫃的偷窺者,深深被由艾克索‧蓋瑞特飾演的鄰居所吸引;蓋瑞特不知道艾鐸被他深深吸引,反而像著了魔似的反過來窺探艾鐸。

道格拉斯原本希望再拍《交易》續集,並同樣由雷恩‧艾鐸與艾克索‧蓋瑞特擔綱演出,卻因艾鐸漫天開價而作罷。道格拉斯改為蓋瑞特撰寫了續集。《拒絕》(Kiss Off)這部片同樣採用了未出櫃偷窺者的故事設定,蓋瑞特被帥哥鄰居吸引,帥哥鄰居搬進去的地方,就是雷恩‧艾鐸在第一集的住所。蓋瑞特飾演被分發到刑警隊的警察,因其警務工作與墮落的搭檔,沉迷在自身的同性情慾中。

《交易》和《拒絕》都繼續探索自《為你做更多》所開創的領域——個人的同性情慾與認同。道格拉斯「完全確信」艾克索是男同性戀,但「也同樣確信在電影之外,他絕不會有所行動。」(Adam,頁 61)在這兩部電影中,道格拉斯雙重剝削了色情片——它**既是**由演員所建構的幻想,卻**也是**透過真實性行為所建立的幻想(也就是有真正的勃起、真正的插入與真正的高潮),用以激發他的演員。

兩部片的主角表面上都是異性戀者。在《交易》裡,沒有人發生同性性行為,但在《拒絕》中,道格拉斯讓艾克索和男子上了床。一場在茶水間的戲中,他被人口交,在一場戶外戲中,他上了丹尼‧桑莫斯(Danny Sommers),還有一場戲是跟他那墮落的臥底搭擋在豪華大轎車的後座翻雲覆雨。雖然蓋瑞特要求雜誌與電影將他呈現得光鮮亮麗,但道格拉斯認為蓋瑞特的演出「是如此原始、真實與情感流露……我寫這樣的劇本,是因為我知道那是他生活中真實的模樣。我讓他完全進到那個世界裡。」

　　俄國導演、教師史坦尼斯勞夫斯基（Stanislavski）提出開創性的「方法演技」（method acting），道格拉斯也將它導入了成人電影，也因此他被稱作「淫界的史坦尼斯勞夫斯基」。「方法演技」是一種演員試圖複製其生活經驗與感受，好讓他們的角色能精準且彷若真實呈現出來的方法。色情電影中的性行為總是「真的」，有真勃起、真高潮的真性愛，因此演員較能感受並用上這種演技。

　　《拒絕》裡有一場藥頭和兩名臥底警察在豪華大轎車裡的性場面。藥頭說：「丟個銅板，然後你們其中一個要上另一個。」

　　道格拉斯和蓋瑞特在開拍之前有過討論。蓋瑞特對道格拉斯說：「我對這場戲有點擔心，因為可能真的要去吸屌了。」對這位異性戀演員來說，他必須真的透過吸屌去學習怎麼吸。

　　道格拉斯確信，蓋瑞特在拍攝這場戲時心裡已經有底了。他回憶道：「當密契‧泰勒（Mitch Taylor）說要丟銅板時，艾克索臉上的表情完全是真的！艾克索初次被舔肛也是個重要時刻。我希望能捕捉到當時他臉上的表情。我想那對艾克索而言是前所未有的經驗，那表情簡直是無價之寶。」（Adam/Douglas，頁 78）

●

　　接下來的四年，道格拉斯每年都拍一部電影。1993 年拍了模仿亞瑟‧史涅茲勒經典情色劇碼《輪舞》的《後空內褲控》；1995 年的《鑽石種馬》（Diamond Stud），是雷恩‧艾鐸／艾克索‧蓋瑞特三部曲《償還》（Pay-Off）的重新修訂版；而 1993 年的《光榮退伍》（Honorable

Discharge），是呼應當時有關軍隊同志的爭議，也是他向德克 · 葉慈對海陸隊員的執念的一種致敬。

道格拉斯認為拍攝《光榮退伍》是「為愛而做」的工作。

「我深受人類學與社會學裡暗示這些異性戀男子渴望與其他男人相幹的看法所吸引。」他想探究「水手吸屌，海陸隊員幹人──或被幹」這種廣為流傳的認知。

「我永遠搞不懂為什麼，但我的看法是這樣：海陸隊員是美國人印象中最剛猛的一群人，如果你懷疑自己的性傾向，你可以去那裡證明自己『是個男人』。」（Adam/Douglas，頁 90）

悲傷與憂鬱

傑瑞 · 道格拉斯自 1995 年後幾乎每年都會拍一部片。1996 年他拍了《血肉之軀》（Flesh and Blood），隔年是《家庭價值》（Family Values，奧德賽影視（Odyssey））。1998 年的作品是 2000 製片公司推出的《夢幻團隊》（Dream Team）。那年，道格拉斯獲選進入《成人電影新聞》名人堂（AVN Hall of Fame），1999 年，他被成人電影工業政治遊說團體「自由言論聯盟」（Free Speech Coalition）頒發「終身成就獎」。

1996 年的《血肉之軀》，是道格拉斯向希區考克（Alfred Hitchcock）與黑色電影的致敬之作。這部片描述由科特 · 楊（Kurt Young）所飾演的德瑞克（Derrick），調查其同卵雙生兄弟艾瑞克（Erik，同樣由科特 · 楊飾演）被謀殺的案

件。德瑞克出場後，很快就提到他已經訂婚，他也發現艾瑞克有許多被他所背叛的性伴侶，其中有男有女。剛開始，每個角色都是嫌犯，但他們每個人都聲稱自己對艾瑞克有多麼深情。他們也告訴德瑞克，在他們與他的性關係中，他是多麼自私，以藉此宣稱自己的清白。一段段的倒敘，揭露了他們故事裡的錯誤、陷阱與謊言，也揭露了艾瑞克是如何透過引誘、誤傳與假話去無恥地操弄他的那些性伴們。

　　《血肉之軀》挪用了許多黑色電影的核心思想與慣例。作為電影類型之一，黑色電影興盛於四〇和五〇年代，但它卻對二十世紀最後的二十五年產生了特別的影響，幾乎成為一種大眾神話。對性的慾望、偏執與謀殺是黑色電影的主要元素，性很少在浪漫的情境下發生，但性的慾望卻因執念而生，並助長了犯罪行為。依佛斯特・赫許（Foster Hirsch）所言，這是個「動盪的世界，在那裡，恐懼在虛假平靜的現實下伺機而動……在黑色電影中，不管自己或對他人，包括配偶、兄弟姐妹、鄰居，和最好的朋友，沒有人是安全的。」（Hirsch，頁 182）從 1985 到 1999 年，因性傾向而被死亡、宗教以及恐同壓迫而備感受創的男同志，使悲傷而憂鬱的情懷在社群中揮之不去。那是男同志的黑色年代。「沉默等同死亡」是該年代的註腳。

　　每個場景的性行為，都揭示了角色的心理狀態，並讓我們知道，每位敘事者對艾瑞克性傾向的疑惑，或允許艾瑞克在性方面對他們的掌控。艾瑞克和自稱是其男友的年輕男子肯尼，兩人的愛並不對等。回憶也證明了肯尼在天真情懷中所存有的脆弱。在雙性戀的三人性關係中，自稱是艾瑞克未婚妻的瑪麗蓮，證明了她和艾瑞克之間開放的性關係與對彼

此的信任，卻也揭示了她對艾瑞克只與男人發生性關係而產生的自我懷疑。被艾瑞克以性愛控制的一位年輕男子，堅稱自己是個異性戀，對他來說，那也是一種性慾上的自欺。艾瑞克的每個對象，都想像德瑞克或許可以成為他那被謀殺的兄弟的替代品——某種程度上，這也是他們在自欺欺人。當人人以為已被殺身亡的艾瑞克現身時，為了解決心理上的謎團，德瑞克必須和他的兄弟發生性關係。但就像其他人一樣，德瑞克因為對自身情慾、與對自己兄弟渴望毀滅的天性選擇了自欺，使得他屈服在艾瑞克無情的控制之下。德瑞克用一切當作賭注，而他失敗了。

很少有色情電影的主題圍繞在不斷探索箇中人物的性關係、性慾和認同，或者是以謀殺作為故事開頭和結尾的。片名《血肉之軀》暗示了家庭的羈絆與黑色電影的謎團，喚起了關於不能言說的性慾、亂倫與祕密的幽閉恐懼。藉由攝影機以目擊者的角度，在佈景、帶有陰影的燈光，以及讓人感到幽暗恐懼的氛圍中，道格拉斯複製了傳統黑色電影的視覺風格與情緒張力。在片中，性有助於每個人物顯露自身錯誤觀念的變化，在某種意義上，也說明了欺瞞自己性傾向的危險——這在傳統黑色電影中，是相當常見的主題。

●

1991 年夏天，道格拉斯出席在卡內基音樂廳（Carnegie Hall）舉行的「男同性戀色情片，1900-1970」（Gay Pornography, 1900-1970）演講。不論主題、講者，甚至對男同志來說，這場地的確很奇特。這場演講主要是以早期的色情片或地下電影的片段構成。當道格拉斯覺得超無聊而快睡

著的時候，講者介紹了一段影片，他看了一下就「幾乎確信」那是在 1932 或 1933 年間在美國中西部所拍攝的。他本人就約莫是在那時候的中西部出生且成長的，突然整個人精神都來了。

「我開始看著那段影片，裡頭幹人的男子，看起來簡直就是我父親在當時的照片裡所看起來的樣子。當然，我父親就是你心目中所想像的那種異性戀——他也有過冒險的性經驗，所以這的確有可能發生，雖然我認爲不太可能。當燈光亮起，我心想，『如果有個小孩發現他的父親是個色情片明星呢？』……這也就是《家庭價值》這部片發想的起源……它自然而然閃現，如此不費工夫。」（Adam/Douglas，頁 94-96）

片名《家庭價值》暗示這是一部有關基督教對色情片宣戰的電影。然而這部片的男演員年齡跨幅很大，爲了實現這個主題，道格拉斯想把一些七〇年代「經典」的色情片巨星，和九〇年代中期較年輕的巨星集結在一起。

愛滋病的散佈，打亂了道格拉斯心目中原定的卡司。本來他希望請艾爾・帕克飾演爸爸，強尼・朗姆（Johnny Rahm）飾演兒子。艾爾・帕克首肯演出但隨即因爲身體過於衰弱而辭演，不久之後就去世了。然後道格拉斯詢問了 1977 年在喬・凱吉的電影《堪薩斯城貨運公司》裡演出的里察・洛克是否有意願。洛克允諾了，但後來同樣也因病辭演。當道格拉斯向曾與奇普・諾爾在威廉・辛吉斯早期的作品中演出的德銳克・史坦頓洽談時，德銳克回覆說他不想重作馮婦拍成人片。道格拉斯決定放棄這個計畫。但四年後，德銳克・史坦頓改變了心意。直到此刻，道格拉斯才開始進

行《家庭價值》，和奧德賽影視簽了合約。

　　道格拉斯選中了科特・楊飾演發現父親在七○年代曾是男同志色情片巨星的兒子。他也試著去召募一些早期受歡迎的明星，除了德銳克・史坦頓外，還有史提夫・約克（Steve York）和艾利克・藍芝（Erich Lange），來片中飾演年長的男子，與年輕的明星拍對手戲。雖然年輕男同志和年長男子發生性行為沒什麼好訝異的，但許多觀眾與影評人在看到兒子（科特・楊）和他的爸爸（德銳克・史坦頓）上床時，仍然感到震驚與噁心。

　　道格拉斯也從《血肉之軀》裡物色了一位年輕男演員布萊恩・基德（Bryan Kidd）到《家庭價值》裡飾演科特・楊的男友。雖然基德好相處且配合度高，但他在《家庭價值》裡的演出，卻有點格格不入。影片拍攝之前才剛發生了安德魯・庫納南（Andrew Cunanan）的跨國瘋狂殺人事件：庫納南在明尼蘇達州明尼阿波里斯市（Minneapolis）殺了他的兩名友人，在他前往邁阿密的路上，又殺了兩人，然後他在邁阿密殺了時裝設計師吉安尼・凡賽斯（Gianni Versace）[76]。布萊恩・基德和他同樣也是色情片明星的男友雷恩・華格納（Ryan Wagner），曾在聖地牙哥與庫納南同住而結識。他們兩人與庫納南的合照還曾出現在《國家詢問報》（National Enquirer）和其他小報上。在拍攝《家庭價值》期間，基德時常與記者通電話。而就像對庫納南的其他朋友一樣，聯邦調查局的便衣探員也對他們展開全天候盯梢。

　　道格拉斯的下一部電影，1998 年的《夢幻團隊》，是一部設定在五○年代愛荷華州的自傳式電影。就像導演所說：「我認為《夢幻團隊》是一部輕鬆小品。基本上這是我出

櫃的故事。電影裡的每一幕，那些曾發生在我身上的戲劇化情節，就像是重回了五〇年代的愛荷華州。」（訪談紀錄，2001 年）

《夢幻團隊》的製片是史考特 · 馬思特斯。道格拉斯回憶道：「曾有個笑話說這部電影不會殺青，因為史考特 · 馬思特斯和我彼此都是控制狂，且會砍死對方。」（Adam，頁96）不過拍攝的過程算是順利。「我們有過一場大吵，但很快就解決了……這絕對是一段很愉快的經歷，但也是一份很艱困的工作。」（訪談紀錄，2000 年）

《夢幻團隊》不僅是自傳式電影，同時也是一則闡述男同志解放運動重要性的歷史寓言。場景設定在赫柏 · 胡佛高中（Herbert Hoover High School）五年一度的同學會，七位籃球隊的成員（這個籃球隊相當不幸，整個球季一場都沒贏）包括了三到四個未出櫃的青年，以及幾個喜歡男男性行為的「異性戀」男子。高中的性場面呈現了寂寞、內疚，以及五〇年代美國小鎮上，壓抑的性行為所帶來的罪惡感。拿來和在石牆事件後舉辦的同學會相比，後者顯得歡愉許多。浪漫的故事與美好的結局，這部電影為愛滋病散佈的無情氛圍提供了歷史的解藥——無論如何，男同志解放運動，是邁向「性」福美滿最重要的一步。

●

在道格拉斯持續拍攝電影同時，他也同樣擔任著《男攝

76/ 知名品牌凡賽斯（Versace）創辦人，1946 年生於義大利，1997 年於自宅被安德魯 · 庫納南所殺。

世界》的編輯工作。這是個很特別的刊物，它幾乎就是「記錄」男同志色情片工業的一份雜誌。它本身不算是商業出版品，有條有理地呈現了這個工業的發展——新片評論、經典舊片、新片劇照（「精選佳片」專欄），也包括了當紅大咖、後起新秀、導演，以及藏身在攝影機後各種人物的深度專訪。

《男攝世界》在 2000 年底被出售。傑瑞‧道格拉斯擔任編輯的最後一期於 2000 年十一月出刊。直到 2001 年三月，書報攤上都找不到《男攝世界》——然後 2001 年又出了一次六至八月號。此後，再也不見《男攝世界》發行。當道格拉斯被《男攝世界》的新老闆炒魷魚時，他也決定就此退休。

第三部：性奇觀

第九章　完美群交

「演員間的化學反應讓場面更顯真實。你無法讓演員僞裝出化學反應。」

——希希・拉魯

「對我而言，性是最具高度藝術性的活動之一。」

——羅勃特・湄波索普

　　1989 年六月十三日，華盛頓特區寇克倫藝廊（Corcoran Gallery of Art）總監克麗絲堤娜・歐卡希爾（Christina Orr-Cahill）取消了回顧羅勃特・湄波索普攝影生涯的《完美時刻》（The Perfect Moment）大型展覽。該展涵蓋他攝影生涯包括名人肖像、花卉靜物、自拍像，以及同志情色與性虐攝影全系列的作品，而這展覽六月一日才剛在寇克倫藝廊揭幕而已。

　　雖然這個攝影展在費城與芝加哥並未引起爭議，但歐卡希爾爲了避免來自國家藝術基金會（National Endowment for the Arts, NEA）的資金受到日漸產生的爭議影響，而取消了展覽。取消展覽的決定，觸發了保守派與藝術圈戲劇性的對槓。在一百零八位國會議員提出抗議，反對全國藝術基金會透過聯邦基金補助下流與不道德的藝術和藝術家後兩天，藝術圈也對歐卡希爾的決定表示抗議。會員自寇克倫藝廊流失，幾位管理者與職員相繼辭職，而原本在寇克倫藝廊安排展出的藝術家，也取消了他們的檔期。

　　北卡羅萊納州的共和黨參議員傑西・何姆斯，帶頭反對這場攝影展。他認爲湄波索普某些作品相當色情，並特別指

出了其中四幅作品，其中之一正是著名的《穿人造纖維西裝的男人》（Man in Polyester Suit），這張作品展示一位黑人男子身著人造纖維西裝，他碩大且未行割禮的陽物，就赤裸裸地掛在褲子拉鍊處。

何姆斯發起一項撥款法案的修正案，禁止全國藝術基金會贊助「猥褻的藝術品」，並將曾經安排湄波索普與其他展覽的單位，排除於補助對象之外五年之久。何姆斯修正案禁止全國藝術基金會贊助「……猥褻或下流的題材，包括但不限於性虐、同志色情、孩童剝削或與個人性行為的作品；詆譭特定宗教信仰者，以及在種族、主義、性別、殘障、年齡與族裔的基礎上，對某人、某團體或某種階層的貶抑和辱罵。」

湄波索普本人並未見到這場攝影展。三個月前的三月九日，湄波索普因愛滋病去世。（Steiner，*The Scandal*，頁19-22）

完美時刻

圍繞著《完美時刻》攝影展的爭議，啟發了色情之於藝術的重要性，及其如何對猥褻與色情片產生影響。這項展覽原本是由費城當代藝術學院（Institute of Contemporary Art）構思與支持。湄波索普的作品自七〇年代晚期開始引起爭議，當時他以色情的攝影作品與色情影像的拼貼聞名。在早期的作品中，以1978年的《自拍像》（Self-Portrait）最受爭議，作品中，湄波索普身穿皮褲、皮背心與皮靴，身體彎腰背對照相機，但將臉轉過來面對鏡頭，並把皮鞭一端插入自己的肛門。

　　支持這場展覽的藝廊，在法律上需要對展出的
一百七十五件作品承擔責任，包括了有爭議的作品集 X、Y、
Z。「X」為裸露與性虐的影像，「Y」是花卉攝影，「Z」則
是人體攝影的習作，1978 年的《自拍像》也名列其中。費城
與芝加哥的藝廊主管，相當小心地將最受爭議的影像作品放
到特別展廳，並張貼警告標語告知參觀者。

　　當寇克倫藝廊決定取消展覽後，當地一個名為「華盛
頓藝術專案」（Washington Projects for the Arts）的小型藝
術團體發動了聲援。平均每天有四十位民眾參觀，第一個週
末更超過了四千人。該展之後巡迴到柏克萊大學藝術博物館
（University Art Museum in Berkeley），再到辛辛納提的當
代藝術中心（Contemporary Art Center）。在展覽開幕當日，
警方因郡檢察官控告猥褻而暫時封閉展出並錄影蒐證。中心
以及總監丹尼斯‧巴瑞（Dennis Barrie）皆以「引誘他人猥
褻意圖」與「兒童色情」（展覽中有幾幅沒穿衣服的孩童影
像作品）的罪名被起訴。

　　起訴書中引用了 1973 年最高法院對米勒與加州州立法院
一案中的裁示，但相同的裁示，對成人電影工業透過故事情節
與敘事，以符合「嚴肅的文學、藝術、政治或科學價值」，可
謂影響深遠。米勒與加州州立法院一案，裁定猥褻物「總的來
說，強調對性的色慾；以明顯冒犯及唐突的方式，描述在州法
律下被具體定義的性行為；且整體而言，不具嚴肅的文學、藝
術、政治或科學價值。」（Joseph Slade，頁 216-217）

　　《完美時刻》的爭議，在於高尚藝術與商業色情的世界
開始逐漸融合。湄波索普從早期的體健猛男色情作品中得到
靈感，也在探索性虐待的世界後，將其呈現給世人。商業化

的男同志色情攝影描繪並肯定赤裸裸的男性性行為，從羅勃特・湄波索普，到芬蘭的湯姆、喬・凱吉再到希希・拉魯，對性的描繪與色情影像的再現，似乎都處於同一範疇。

夢幻事業

1988 年《完美時刻》在芝加哥展出時，《成人電影新聞》大賞正熱鬧地在拉斯維加斯的熱帶花園賭場酒店（Tropicana Hotel）進行。這是《成人電影新聞》剛納入男同志影視作品的第四年。獵鷹影視的《感受我》贏得 1988 年的「年度最佳男同志電影」獎。這是獵鷹首度有自家作品獲獎。

《感受我》獲獎，其實有些出乎意料。獵鷹向來以不帶感情與情節的場面著稱，不過，《感受我》有兩個與慣例不符的重要之處──第一，它是一部愛情電影，第二，內有親吻鏡頭。這部片也是史蒂芬・史卡博洛夫（Steven Scarborough）[77] 首部構思並執導的電影。早先在《成人電影新聞》大賞的男同志獎項中獲獎的人，在男同志硬調色情片開始發展初期，都已宣告退隱：比如在 1985 年以卡塔利那影視出品的《兩岸》（Bi-Coastal）獲獎的湯姆・迪西蒙（又名藍斯・布魯克斯（Lance Brooks））、1985 年以巨大影視（Huge Video）《一吋又一吋》得獎的麥特・史德林，以

77/ 他於 1987-1993 擔任獵鷹影視的執行副總裁與導演，1993 年自立門戶創立了熱屋（Hot House）影視。2014 年，史卡博洛夫宣佈自男男色情片界退休，熱屋影視也被 Raging Stallion Studio 併購。

及 1987 年以洛杉磯影視（L.A. Video）《硬若磐石》（Rock Hard）獲獎的約翰・桑馬斯。

　　當史卡博洛夫第一次以「拍一部愛情故事」的想法接洽查克・霍姆斯時，霍姆斯說：「我他媽的才不要在我的電影裡出現親吻鏡頭。」

　　史卡博洛夫抗議道：「我要這個重要的愛情鏡頭在裡面出現。」他告訴霍姆斯：「我們來做點讓別人覺得感同身受的東西。男友偷吃被抓到，另一方想要離開卻做不到。最後男友回頭了。」史卡博洛夫說服了霍姆斯，讓他在獵鷹的贊助下拍了這部電影。（Scarborough，*Manshots*，8/1996，頁 68）

●

　　對獵鷹影視的創意發想與商業策略而言，史卡博洛夫的到來都是一件相當重要的大事。他對製片流程的再造，為獵鷹此後二十年的傑出表現，奠定了良好的經濟基礎。

　　史卡博洛夫認為霍姆斯是他「此生在男同志色情電影界遇到最聰明也最成功的人。然而他不是個創新者。他必須要去接受我們所做的每一項改變。」（Moore，頁 98）在天賦與性方面，霍姆斯以好惡分明著稱，這讓他感覺比較像個商人而非導演。在 1984 年約翰・塔維斯離開獵鷹到卡塔利那影視之後，獵鷹就一直在苦撐。有很長一段時間，是靠著拍短片並集結成「獵鷹影片組」（Falcon Video Packs）以維持生計。

●

　　1974 年，史卡博洛夫來到舊金山，當時只有二十一歲。雖然已婚，但他是個活躍的雙性戀者，並與其妻的前男友之一有染。

　　幾年後，史卡博洛夫在卡斯楚街「哈維 · 米爾克相館」的對面開了家健康食品店。他在那裡認識了迪克 · 費斯克，費斯克在約翰 · 桑馬斯和麥特 · 史德林所經營的「橄欖球」（Rugby）服飾店裡當店員。費斯克曾參與獵鷹影視最火紅的作品—— 1977 年《阿斯彭的彼端》的演出。史卡博洛夫在認識查克 · 霍姆斯之後，他倆很快便成為朋友。

　　史卡博洛夫承認道：「查克迷戀我。」霍姆斯比史卡博洛夫大七歲，且剛與在一起十年的男友分手。很快的，史卡博洛夫和霍姆斯就發生了一段「瘋狂火熱的六個月」戀情。在一起期間、甚至在分手後，史卡博洛夫還是會問：「你為什麼那麼做？」或說「我已經做了。」最後，霍姆斯聽到煩了，史卡博洛夫還記得他會說：「聽著，大嘴巴，你為什麼不冷靜一點⋯⋯」

　　史卡博洛夫承認：「在影片開拍當日，我怯場了。」他回憶：「我做不到⋯⋯所以（霍姆斯）找人來抓我，他們把我帶到片場，我超害羞的。我知道我想看到什麼，而且我有相當豐富的性經驗，但我沒有專業的電影訓練。我非常的膽小，只敢小小聲地問：『⋯⋯有可能這麼做嗎？』」（Scarborough，*Manshots*，8/1996，頁 66；Janson，頁 16）

　　史卡博洛夫解釋：「我是個熱愛性的人，但我也相當注重隱私。也許因為我和查克有過一段情，所以我應該也有了一點名氣，而基於某些因素，有些色情片明星和我是長期的性伴侶。我不是那種會去澡堂獵豔的人，就算去，也只是去看看，湊個熱鬧而已。我希望對我個人的事保有隱私。我覺得站出來會讓我有種被看光光的感覺⋯⋯所以當我第一次到片場時，不管是誰坐在我旁邊，我都會（小小聲）跟對方說：

『告訴他們去做這個，告訴他們去做那個。』我不敢大聲說話，我覺得被看光光了。」（Scarborough，*Manshots*，8/1996，頁 66-67）

打從一開始史卡博洛夫就發現，獵鷹在組織運作上並不很有效率。製作團隊一起工作的時間很長，但 1987 年下半，他們只拍了《完美夏日》（Perfect Summer，FVP 第 57 號）一部片。史卡博洛夫加入後並沒有足夠的時間好好完成它。他回憶：「當我剛到獵鷹時，他們並沒有指定的導演。影片都是由製片團隊共同完成的。我沒有任何電影背景、攝影基礎和製作經驗，有的只是商業頭腦、執行力和組織力……我很擅長把人組織在一起工作。那就是我發現導演最基本在做的事：把有才華的人聚起來一起工作。」（頁 66-67）

當時，獵鷹有個長年專為公司拍片的攝影組。總部在洛杉磯，而獵鷹大多數的電影都在北加州或外景地拍攝。雖然導演通常會依劇本拍攝，但製片團隊卻用「『等會要做的大致計畫』行動。結果他們在拍攝場地茫然無措、或花太多時間在爭論上。我常看他們不斷在吵架……」（頁 67），待拍攝完成，攝影團隊就返回洛杉磯開始剪輯。

史卡博洛夫認為，為了創造更多持續性的收益，獵鷹影視需要拍更多電影。為達目的，他認為剪輯工作同樣也要加入成為生產線的一環。最後史卡博洛夫決定，在洛杉磯的團隊只要專注於剪輯工作，而舊金山的團隊則致力於拍攝。但霍姆斯拒絕了這個想法，因為他想要「有拍攝過性行為的人」來剪輯。史卡博洛夫後來以「真正優秀的技術人員……剛畢業的孩子需要證明誰才真的有能力，懂得使用裝備，懂燈光，精力充沛，真的想勤奮工作」為理由，終於說服了霍姆斯。

　　他們雇用了約翰・盧瑟福（John Rutherford）和陶德・蒙哥馬利（Todd Montgomery）兩位剛從舊金山州立大學電影製作研究所畢業的年輕情侶。洛杉磯團隊到舊金山去訓練他們。當蒙哥馬利企圖像拍商業片那樣重設和調整燈光時，老團隊裡的一位成員反對說：「他媽的燈就放在那邊繼續拍就好，看到勃起趕快拍就對了。」（頁67）但這兩人年輕的衝勁與對技術的熟稔，讓史卡博洛夫得以放心，大膽導戲就好。

　　有了全職在地的拍攝團隊，史卡博洛夫對拍攝的品質與一致性有了更大的掌控權。為了讓拍攝團隊保持忙碌與增加收益，他們在獵鷹下增加了騎師（Jocks）與野馬（Mustang）兩條品牌線。史卡博洛夫透過這兩條線來試鏡與培養新秀，就像棒球分隊為大聯盟所做的事一樣。他邀請了希希・拉魯與布魯斯・坎姆（Bruce Cam）來負責執導這兩條線。

　　查克・霍姆斯挑選演員的標準是嚴格出了名的：白種人，「美式」年輕人，無體毛，特別是胸毛；不要健身狂；也不要有刺青。這常被稱作「獵鷹式洗車」（the Falcon car wash），一切「乾淨」無毛。

　　史卡博洛夫剛到獵鷹時，他們仍是先花好幾個月按劇本選角。他修改了選角流程，僅以外型作為簡單的依據，之後再依劇本決定由哪位演員飾演哪個角色。（頁67-68）

　　或許史卡博洛夫開始的時候比較膽怯，但很快地就在片場贏得全盤掌控的地位與聲望，特別是在與演員打交道的時候。「我話不多……卻只在對的時候說。我喜歡——我給演員相當多的挑戰。我有一大堆導戲的小技巧。我必須要是個心理學家，要知道該推誰一把，該給誰撫慰，該給誰鼓勵，該叫誰暫停，該找誰來聊一聊，以及該給誰多一點

私下的關懷。我會說，『你們覺得這演的叫相幹？一點也不！』……有些時候，這帶給他們挑戰。」（Scarborough,*Manshots*，9/1996，頁 11）

　　史卡博洛夫的方法對那些自認爲是異性戀的演員來說很有用。「對於這些異男，我才不在乎他們自稱火星人或他們的性生活如何。就我認爲，如果你來拍男同志電影，你那天他媽的就是個男同志。那些來拍片又裝得比其他男同志演員優秀的異男，我覺得他很爛、很丟臉。我們就是一群拍男同志色情片給男同志看的男同志。」（Scarborough,*Manshots*，8/1996，頁 70）

　　另一件史卡博洛夫時期的重要創舉，就是讓演員簽下「獨家」合約——合約載明在一定期限內，不允許該演員在別家公司的電影演出。期限通常是一年。「獨家」演員是一種投資，意在保障電影的銷售。獨家合約提供演員演出的機會（一年五部），以及相對於非獨家演員更高的片酬。片商藉由媒體曝光、演出的作品與飾演的角色等方式，嚴格地管理他們。這模式有助限制演員的「過度曝光」，亦仔細地調配演員的作品。

　　起初，這並非一項被系統化執行的策略。最早出現「獨家」這個詞，是 1987 年獵鷹型錄裡的《出界》（Out of Bounds，FVP 第 53 號）。當中提到影片「由獵鷹獨家發掘新秀克里斯・威廉斯主演」。直到 1990 年，傑克・迪倫（Jack Dillon）才成爲第二個被獵鷹以「最新獨家巨星，『巨根』的傑克・迪倫」作爲宣傳點。此後，「獨家」成爲他們在宣傳與行銷時的必要手段。

　　作爲導演，史卡博洛夫在獵鷹最主要的成就，是誘拐

（Abduction）系列——1991 年的《誘拐》（Abduction），以及 1993 年的《衝突》（Conflict）和《救贖》（Redemption）。透過這系列，他使獵鷹突破了固有的公式，更探索了「制服、羞辱與調教的世界」。史卡博洛夫是在洛杉磯拍攝副牌「騎師」的影片時，偶然受到一處外景地的啓發，便在洛杉磯外圍群山環繞的廢棄軍營中一個大型地下洞穴內拍攝了《誘拐》。從他一看到這個地方開始，史卡博洛夫就想像極端分子在這個寬闊的空間裡如何爲所欲爲——從家中被誘拐而來的男子，被帶到這個拷問地牢仔細檢查，他們身上的每一個孔洞，都被陽具、假陽具與拳頭盡情探索。滴蠟、拉珠、口塞、灌腸與自我口交，伴隨著長鞭與短鞭的揮舞。續集《衝突》則更爲殘暴與可怖，延續極端的皮革調教，大量玩具、假陽具與拳頭的肛門探索，更有吐口水、小便和舔靴。三部曲的最後一部《救贖》，則一樣是在極端重口味的性上打轉。

在《誘拐》三部曲中，史卡博洛夫明確表達了他對極端性行爲的最基本視角。他的助手約翰・盧瑟福曾說：「史蒂芬總是帶有極端的魅力。當我在看他的電影時，角色與攻受間的性愛火花是絕不可少的重點。史蒂芬對於實現幻想的情節與主從之間的角色扮演，具有深厚的創造力。這點他與衆不同，並持續建立起新的標竿。」（Jansen，頁 18）

在拍攝《衝突》和《救贖》時，史卡博洛夫與霍姆斯有相當嚴重的衝突。這起於意見上的不合與想像力上的歧異，這衝突也引發了史卡博洛夫的出走。壓垮駱駝的最後一根稻草在於《衝突》和《救贖》中，有隻駱駝走進了鏡頭裡。基本上他們吵的是這個，但眞正癥結是「控制」的議題。

（Scarborough，*Manshots*，8/1996，頁 14）

數年後，史卡博洛夫反思了這個衝突：「回過頭看，當時真的很蠢。但我不斷掙扎，試著忠於自我。我找回自己的想法與認同，卻被查克綁得死死的。他是我的守護者，我的老闆，我的愛人……這是段很複雜的關係。」（Moore，頁 98）

為它工作六年半後，史卡博洛夫離開了獵鷹。當時他已差不多將整個公司重新改造完畢。他帶著積蓄，打算買間房子自己開一間叫作熱屋（Hot House）的公司。他有個清晰的願景：就是要把《誘拐》系列做為這家公司未來作品的基礎。

為色情片而生

受到傑夫・史崔客身著白色運動短褲，碩大半勃起的陽具隨褲管延伸的一張海報所吸引，賴瑞・帕西歐堤從明尼蘇達州的聖保羅搬到了洛杉磯。他看著那張《天賦神物》的海報，知道他的未來就在西岸。

賴瑞抵達後幾天，就在著名的卡塔利那影視找到業務員的工作。卡塔利那當時才剛推出史崔客的爆紅之作《天賦神物》不久。他之所以得到這份工作，是因為他對男同志色情片有很多想法。他說：「色情片是我生命中最值得全心投入，且真的可以獲利的事業。」（LaRue/Erich，頁 50）

1959 年，賴瑞・帕西歐堤生於明尼蘇達州的希賓（Hibbing），那也是鮑伯・迪倫（Bob Dylan）的故鄉。他

也以「希希‧拉魯」這個角色成為一個反串團體「天氣女郎」（The Weather Girls）的成員之一。帕西歐堤是個高大的男子——身高六呎多，還有連他自己也承認也過重的體重。扮裝時，他顯得更為驚人，也更增添他令人迷眩的丰釆。

起初，帕西歐堤必須克服製片不讓他以「希希‧拉魯」為名擔任導演。在他入行後的幾年，他用過像是泰勒‧哈德森（Taylor Hudson）或是勞倫斯‧大衛（Lawrence David）等假名，但最後，即便是獵鷹影視這麼一個注重陽剛氣概的堡壘，也允許他使用扮裝後的名字工作。

帕西歐堤的雄心抱負在於執導男同志色情片，而他也積極地朝目標邁進。在卡塔利納影視，他從業務轉到行銷部，負責影帶封面與廣告設計。

最後，卡塔利納當時的老闆威廉‧辛吉斯軟化了。他對拉魯說：「去想想怎麼打理我們硬漢（Hard Men）系列的概念和打光，你就可以去舊金山當那個部門的導演。」

帕西歐堤回憶道：「這是我初次當導演，是那個系列裡最棒的一集。」

但辛吉斯在帕西歐堤得到第二次當導演的機會前，就把公司賣了。製片總監史考特‧馬思特斯，拒絕讓拉魯再執導演筒。

「他覺得我太高大、太招搖、太嬉鬧又對每件事太認真。他說除非我減掉一百磅，不然不可能再當導演——可是他自己也是個肥佬！」（Isherwood，頁 23）

有個朋友為他的意思下了註解：「憑什麼讓一個高大肥胖的娘娘腔扮裝皇后告訴那些帥哥該怎麼搞？」（Isherwood，頁 25）

　　1989 年，拉魯離開卡塔利那，到了「手中製片」負責行銷，並在那兒得到導演的機會。手中製片的製作預算少很多，而且很多片子的拍攝期僅有一天甚至幾個小時而已。但拉魯在那兒不受拘束，有絕對的自由。他拍了同性和異性色情片，也拍了雙性戀、跨性別和女同志片，並開始發展他的風格：「幽默、活力和富想像力的性」三者的狂野交融。他的「扮裝假名」就直接出現在卡司表裡，而無須在同或異性戀電影中擇一扮裝。

　　拉魯說：「我沒受過訓練，我不知道該怎麼做。他們就只是把我丟在這個位子上。」（GayVN.com，9/2007，10/21/2007 擷取）

　　在他轉投規模最大、最賺錢的異性戀色情片公司之一──「生動影視」（Vivid Video）旗下的男同志品牌「生動男人」（Vivid Man）之前，到了 1989 年底，也就是導演生涯滿兩年之際，拉魯已經拍了近二十部男同志色情片。然後他又再次為卡塔利那影視工作。重回卡塔利那的首部作品是《告示牌》（Billboard），由他發掘的新秀且成為九〇年代初期一線巨星之一的喬伊‧史堤法諾主演。

　　1990 年，拉魯以卡塔利那影視發行、由另一位新秀雷恩‧葉格（Ryan Yeager）主演的《升起》（The Rise），得到《成人電影新聞》的「最佳導演獎」。1991 年底，他為卡塔利那影視拍攝了數部影片後被史卡博洛夫簽下，專任獵鷹旗下的「野馬」系列導演。同年，他為「哥的影視」所拍攝的《跳躍者》（Jumper），贏得「年度最佳男同志電影獎」。

　　1992 年，入行不到五年時間，他至少已拍攝了六十部片。光是 1992 年他就拍了二十多部，其中多數屬於卡塔利那

以及獵鷹的野馬系列。然後他再以「哥的」出品的《性關鍵之歌》（Songs in the Key of Sex）贏得《成人電影新聞》的「最佳導演獎」，而這可能是他迄今最能顯出企圖心的作品。

　　拉魯企圖心最旺盛且得獎最多的，都集中在他早期為異性戀色情片大廠 VCA 旗下子公司「哥的」的作品。《跳躍者》和《性關鍵之歌》由史登・瓦德（化名為史登・米契爾（Stan Mitchell））撰寫完整劇本，因此對演員來說，除了肢體動作外還需要一些演技。《跳躍者》的原型某種程度上來自 1978 年的好萊塢電影《上錯天堂投錯胎》（Heaven Can Wait），內容描述天堂裡一位靜不下來的年輕男子，生前是位戰士，1783 年死於美國獨立戰爭。他說服天堂的管理者讓他重回人間完成他未了的夢想。《性關鍵之歌》則是蘭迪・米克瑟（Randy Mixer）所飾演的年輕男同志夢想成為歌手的故事。他和交往多年的男朋友分手而與傑森・羅斯（Jason Ross）飾演的酒鬼在一起。這部片有原創音樂、原創歌曲（並由傑森・羅斯對嘴演唱），以及無性愛演出的純戲劇角色。

　　拉魯的創作力相當驚人。1993 到 2000 年的八年間，平均每兩週完成一部片──大多數的導演可能需要一個月才能完成一部。他也拍攝不同類型的電影，1993 年極具企圖心的《迷失在拉斯維加斯》（Lost in Vegas），是源自主流賣座片《遠離賭城》（Leaving Las Vegas）的敘事電影。它也像《性關鍵之歌》，討論酒精對男同志的影響。1993 年卡塔利那的《偶像思維》（Idol Thoughts）與 1994 年哥的影視的《偶像國度》（Idol Country），是為超級巨星雷恩・艾鐸[78]量

78/ 雷恩・艾鐸（Ryan Idol），片名與主角的姓相同，取其「偶像」之意。

身訂作的電影。拉魯將《偶像國度》視爲他最棒的電影之一
——在 1999 年的一份評論中，拉魯將其列爲自己的「前四
強」。1995 年，拉魯以《偶像國度》抱走「男同志色情片大
賞」（Gay Erotic Video Award, GEVA）的「最佳導演獎」。
（Adam Guide，1999，頁 37）

　　漸漸地，他以其「滿滿的」（wall-to-wall）性電影著稱
——大堆頭的男人參演，拆成三到四人相互交疊的組合，而
後是最高潮的大型群交場面。滿滿的性是現代色情片標準的
類型之一。然而，它需要縝密的計畫與完善的準備。

　　拉魯在票房上最大的一次成功，就是 1997 到 2007 年，
「全性愛」（all-sex）片型的《鏈結》（Link）系列。電影
在舊金山一間皮革酒吧裡拍攝，演員全都身著皮衣、皮束帶
（harnesses）、皮褲與黑色牛仔裝束。矇矓幽暗的房間裡，
男人在吊床與尋歡洞（glory hole）[79] 發生火辣性愛；而在一
個用鐵絲網隔出來的空間中，有拳交、啤酒灌腸和溫和的水
上運動（water sport）[80]。多場群交的場面，均由肌肉發達的
多毛男子出演。場景、服裝、卡司與燈光，共同打造出地下
的隱密之地，以及不受約束的狂暴性交氣氛。儘管呈現了陰
暗面與強烈的性，拉魯本身把《鏈結》系列視爲「假皮革族
片，因爲它們不能算是重度皮革族，但完完全全是極度色情
狂（sex pig）的電影。」

　　拉魯對他另一部也相當成功的電影《電光》（Bolt，
2004）的想法，原本跟《鏈結》一樣，但後來他卻用了截然
不同的方式來拍。他讓這部片明亮且「乾淨」（乾淨的不是
性，性的部分仍然很下流）而不黑暗，使用了銀色、銘黃和
透明合成樹脂來搭景。（LaRue，未出版訪問）拉魯用了一款

巨大且帶有工業設計風的金屬棒狀物，在片中作爲假陽具使用。雖然選角方式有所不同，但《電光》也和《鏈結》系列一樣，完全是一部極度色情狂的電影——較年輕的男子、更多的金髮男人、穿著破洞的白色四角褲與背心，結果呈現出和《鏈結》大相逕庭的色情氛圍與感受。

　　拉魯也特別以多人群交場面聞名。群交，特別是大場面的群交，設計編排的難度極高。「全性愛」電影與群交，通常欠缺有跡可尋的敘事結構，常從口交與親吻開始，接著是肛吻，性交，再到高潮射精場面告終。在此，性活動是漸進與累積的——吸吮、親吻與肛吻，循序堆疊，最後的高潮場面將敘事直接推向終點。

　　在他眾多「滿滿的性」電影中，以「哥的」影視 1994年的《黑靴一》（Boot Black 1）與 1995 年的《黑靴二：淬亮》（Boot Black 2: Spit Shine）；以及全球影視 1996 年的《骯髒白小子》（Dirty White Guys）、1997 年跨族裔演員合拍的《混合》（In the Mix），還有以皮革族爲主的《鏈結》系列（1998 年的《鏈結》（Link）和《重裝鏈結》（Link 2 Link），以及 1999 年的《終極鏈結》（Final Link）），與騎師品牌數部多人狂歡的長片（1995 年的《新兄弟會長》（The New Pledgemaster）、1998 年的《血統：解放》（Stock: Released）和《血統：判決》（Stock: Sentenced））最受矚目。

79/ 在男同志巡獵文化中，指鑿於公廁、性俱樂部等牆壁上的孔洞。一方可將陰莖伸入尋歡洞內，隔著牆壁的一方可用手、口、肛門等等部位與其接觸交歡。

80/ 指吐口水、灑尿等性行為。

●

　　選角，是拉魯的電影之所以成功的關鍵，但還要加上他執導性愛戲的技巧。他在選角上具備無比的天賦，此外，他還有飛快的拍片速度，和預算少亦能想出辦法的能力。拉魯能很快地將整個概念拼湊完成，也能在相對較低的預算內完成拍攝。根據估算，他在入行第一年，至少就爲「手中」、「生動」和「卡塔利那」三家公司拍了十二部以上的電影。

　　拉魯從事業初期，就很懂如何找到樂於在影片中演出的年輕健壯的男子。每週五晚上，威廉 · 辛吉斯到四星（Four Star）酒吧去看拉魯的扮裝秀時，他倆常會相互慫恿。

　　拉魯回憶道：「他和我會打量酒吧裡的可愛小伙子，他說：『去問問那邊那個，看他要不要演電影。』然後我就去了。」

　　「我對每個人都有一套固定的招式。」拉魯對傑瑞 · 道格拉斯說：「我不說謊。我無法忍受虛假。我走過去然後說，『嗨，你有沒有想過拍色情片呢？』大多數都會回答『沒有，我從來沒想過。』或『不，我絕不幹。』但偶爾會有個可愛傢伙說：『有啊，我有想過。』然後我就繼續下去，我會告訴他，我覺得他有多好看，不曉得他願不願意來面試？」（LaRue，*Manshots*，10/1991，頁 15）

　　拉魯早期所發掘的新秀中，最重要的是英俊黝黑的一號雷恩 · 葉格，以及翹唇異男安德魯 · 邁克斯（Andrew Michaels）。拉魯在他第一部爲「生動男人」所拍的電影《親切執念》（A Friendly Obsession）中，安排安德魯 · 邁克斯參與演出。「我激發出了他心中的某些東西。」拉魯回憶道：「起初他什麼也不願意，但隨著時間過去，他願意爲我做的事

就愈來愈多。他永遠都是我最寶貝的演員……工作也很認真。他能為任何女人或男人勃起，從沒發生過垂頭喪氣的狀況。他對一切命令照單全收，也從沒發生任何狀況。」（頁 17）

　　葉格寄了自己的照片，原本只想當雜誌模特兒，直到拉魯向他解釋「那賺不了多少錢」。之後四到五個月，他倆定期通電話。最後，葉格同意在拉魯特別為他量身打造的軍人電影《兄弟系》（The Buddy System，生動影視發行）中演出。很快，拉魯就發現了他的「天賦」。「他下午兩點抵達機場，我開車載他去片場，下午四點把他推到攝影機前拍第一場戲……他表現得很完美。一開始就射了兩次，然後被幹，仍是金鎗不倒。他實現了導演的夢想，是個天生的演員，天生美好，天生性感。他的屌永遠硬著。」那是 1989 年，威而鋼還沒上市。

　　拉魯成功的原因之一，在於他對演員間「性化學反應」的預期能力。不過，這也需要一段過程：「在讓他們配對、上鏡前，我會跟他們聊天，找出他們的特點……我把場景弄得對他們來說很舒適，好讓即使不太適合的演員，還是可以湊在一起。我讓他們做讓自己覺得舒服的事。倘若我想看到一些特別明確的東西，也會告訴他們。如果某人想試著做些什麼，我也會讓他試試看……如果說有什麼是我能拍出美好性愛場面的祕訣，那就是從一開始面談到最後走出大門說『結束了』為止，都要維持讓人舒服的狀況。」（頁 16-17）

　　拉魯事業初期發掘的新秀，最閃亮的就是喬伊 · 史堤法諾，據拉魯所言，他有「神奇之處」。「那是一種明星特質，一種難以言喻的魅惑與絕美氣息。假若你有那樣的特質，根本無法隱藏。當你走進室內，人們都會向你行注目禮，而你

想發生性關係的對象，也會自動拜倒在你的腳邊……如果你沒有那樣的特質，想裝也裝不出來。你永遠無法體會……直到……喬伊・史堤法諾，我第一眼看到他，就感受到了。」（LaRue/Erich，頁 111）

對拉魯而言，那也是一見鍾情。他毫不遲疑，馬上邀請史堤法諾演出。他在由前色情片女星雪倫・肯恩（Sharon Kane）與扮裝藝人凱倫・迪奧（Karen Dior）主演的電影《雪倫與凱倫》（Sharon and Karen）中，與肯恩及拉魯發掘的「給錢就搞基」新秀安德魯・邁克斯合演了其中一幕。

他們這場戲，肯恩被要求以穿戴式假陽具幹史堤法諾。肯恩回憶道：「他帶了他個人專用的來，但那尺寸實在很驚人。我想，他是個很讓人吃驚的演員——他對此感到相當自在。也是從那時，我愛上了他。」

雖然拉魯和肯恩都愛上了史堤法諾，他倆仍是親密好友，也時常一起工作。史堤法諾的傳記作者查爾斯・伊薛伍德（Charles Isherwood）對此印象深刻：「他倆在愛情、情感或性方面的糾葛，並未減損他們的友誼……或許是因為他們以性事——或精心策劃性交——為生，所以並不會過度重視這部分的重要性，並以此作為一種情感或心靈契合的確認方式。」（Isherwood，頁 35）

●

原名尼可拉斯・伊阿科納（Nicholas Iacona）的史堤法諾成長於賓州，費城外的切斯特（Chester）。他在 1983 年父親過世後沒多久就輟學，旋即離家。他告訴拉魯他以當男妓維生。

　　史堤法諾很早就嗑藥嗑很兇，包括古柯鹼、海洛因和天使塵（Angel Dust, PCP）[81]。他對色情片的興趣很狂熱，對同或異性戀色情片演員更有廣博的了解。他在這方面相當博學，事實上，他可以僅靠局部特寫就辨認出是哪位演員。

　　史堤法諾對色情的熱情，使他渴望成為雜誌模特兒，但在這行沒有任何門路，他只好到曼哈頓島上常有色情片明星表演脫衣秀的騎師戲院（Jock Theatre）去，希望能覓得人脈帶他入行。「我到那邊去看東尼・戴維斯（Tony Davis）的表演。可我以前從沒聽過他，因為我很早之前就比較喜歡年長一點的明星。我去和他說話，他拍下我的照片，然後跟我說他看看他能做點什麼，因為他有一些人脈。一星期後我一直打電話煩他，他才約我見面。」（Isherwood，頁 15）

　　於是史堤法諾飛到洛杉磯，戴維斯帶他去見拉魯。此後展開一場「長久的情感雲宵飛車之旅……即使在史堤法諾過世五年後還未結束。」（LaRue/Erich，頁 113）

　　拉魯回憶道：「喬伊最傑出的表現都留在了我的電影，像是 1992 年由『哥的』影視發行的《性關鍵之歌》，以及……1990 年『手中製片』的《深情聚焦》（Fond Focus）。隨著時間過去，走馬燈一般的色情片世界裡的種種誘惑，對他敲起了喪鐘。他對酒精與藥物的用量開始增加，向下沉淪且似乎沒人能幫他脫身。」（LaRue/Erich，頁 114）

　　拉魯對史堤法諾的深情，造成自己巨大莫名的痛苦：「喬伊在我眼中不會犯錯……我對他的感情使我盲目，他對我做

81/ 為五○年代合成出來的藥物，主要用於麻醉。能引起幻覺、躁動與胡言亂語，也因幻覺與欣快感而成為常見的娛樂性藥物，在台灣屬第二級毒品。

的一切不論多殘酷、多麼不爲人著想，我總是有理由原諒他。我們從未發生過關係……這對我來說宛如長期身處地獄。很多次我開車送他回自己家或去朋友家，在回家路上，爲了自己的沮喪與對他的愛而淚下。」

1994年，一切終於結束了。當時，拉魯出城爲獵鷹拍片，他和劇組枯等著理應要出現的喬伊。史堤法諾對拉魯保證他不會再過量飲酒，但他並沒有出現。拉魯回憶：「我有一種非常不好的預感。打電話回家檢查留言，果然有一則……告訴我喬伊在西達斯・西奈山醫療中心（Cedars Sinai Medical Center），因用藥過量陷入相當危急的狀況……約翰・盧瑟福和我馬上開車火速前往醫院……他因用藥過量離開人世——海洛因和K他命——在二十六歲的黃金年紀。不論是自殺或一場悲劇的意外，原因都永遠無法確認了。」（LaRue/Erich，頁115）

拉魯他持續不斷地引介想投身色情片事業的年輕男子入行。九〇年代中期的好些年，因爲總有三、四個演員住在他家，所以他的住所被稱爲「色情摩鐵」（the Porn Motel）。他所發掘的新秀——可能超過百名——有些到現在還很活躍。

●

在男同性戀色情片的「全性愛」片型裡，沒人比希希・拉魯更厲害。在現今的男男色情片世界裡，他也被認爲是最棒且在性場面上最具原創性的導演，而在男男片歷史上，他也無疑是最多產的導演（可能有近五百部作品甚至更多）。從九〇年代晚期開始，他在異性戀色情片領域也成爲最具領導地位的導演之一。他曾是珍娜・詹姆絲（Jenna James）和

塔拉‧派翠克（Tara Patrick）等一線女優最愛的導演。但當異性戀色情片產業不強制使用保險套時，他選擇了離開。

拉魯告訴我：「我劇本上只有對話，不加註場面指導。所有的性，所有現場活動就在我腦袋裡。只要坐在那兒……我就是性的導演。」拉魯即興的風格甚至延伸到日後電影的準備作業上──到五金店走一趟就能蹦出他下一部電影的題材：「我喜歡水上運動（吐口水、撒尿），也盡可能嘗試一些更下流的東西……我會到五金店看看有沒有什麼用在園藝或車道上的怪東西，然後想，『噢，那看起來很適合塞到屁眼裡！』於是把它們買下來並用在電影裡。」

另一個值得注意的，是拉魯的執導風格。他在現場指導演員時，會大喊出命令（「到他下面去！」）、鼓勵（「對，你真他媽的讚！……用力點，用力點……」）和感嘆（「太棒了！」）。他詳實地為演員、攝影師和劇組提供「性的劇本」，同時也為他的性劇本建立架構。雖有某些演員對他的方式感到不悅，但多數演員覺得很受用。通常這種方式最大的麻煩是在後製，音效師必須要很認真地把拉魯的聲音從音軌裡拉掉。

透過他的幹勁、豐富的想像力，以及多產的創造力，希希‧拉魯在近十年的男同志成人娛樂工業中，以導演、經紀人和製片的身分，成了舉足輕重的要角。他拍了數百部的男同志色情片和許多異性戀片；他籌劃、組織並持續安排全國巡迴的現場脫衣秀與慈善活動，他召募並指導過數百位演員，他為旗下的明星出版寫真，他成立了第一個大受歡迎的活春宮表演網站，也成立了自己的製片公司──「第一頻道」（Channel One）。三年之內，他買下了全球和卡塔利那影視，

成為這行業裡規模最大的公司。

　　許多成人電影工作者對跨足主流電影產業或娛樂事業的其他領域野心勃勃，但拉魯說他對那些並不感興趣：「對我來說，性是一切，我會拍到我拍不動為止。」

工作狂

　　1993 年夏季，查克・霍姆斯走進約翰・盧瑟福的辦公室，請他擔任獵鷹影視四條品牌線——包括獵鷹、騎師、野馬和獵鷹國際（Falcon International）的製作總監。史蒂芬・史卡博洛夫在《誘拐》三部曲最後兩部的拍攝中途去職，由盧瑟福與他的團隊接手完成拍攝。

　　盧瑟福回憶道：「我非常焦慮，我在想，『是我嗎？』我的意思是，我的確在《誘拐》系列二跟三的導演部分出了很多力，而不斷的導戲，對我來說似乎不成問題，因為我可以搞定一切，做出很棒的決定，盡情揮灑創造力而不被老闆說『這不是什麼好主意。』在那當下，有個聲音傳進我腦海：『現在，我將要去做我所能得到的最好差事了。我必須對此負責。』」（Rutherford，*Manshots*，10/1995，頁 13）

●

　　約翰・盧瑟福在舊金山南方的紅木市（Redwood City）長大。他進入當地的大學就讀，但不確定想做什麼。他想從商但對數字不在行，又去了巴黎念書。盧瑟福知道自己是男同性戀者，但卻自我否定並繼續與女性交往。在巴黎時他認

識一個在當電影臨演的女子。受好奇心驅使，他與那女子一同去工作。當他看到導演與製作團隊時，他想：「天啊，這真的太讚了，我要吃這行飯。」

他在巴黎修了些課，也常擔任臨演的工作。當他回到美國時，攻讀了舊金山州立大學的電影製作研究所，在那裡他遇到了陶德・蒙哥馬利。兩人旋即墜入愛河。

盧瑟福畢業後，有一位雇用獵鷹演員跳脫衣舞的朋友跟他說，獵鷹正在召募劇組工作人員，問他是否有興趣。盧瑟福回答：「你開玩笑嗎？我可是個學院派。我正在爲惠普（Hewlett-Packard）公司拍宣傳片……要我去當低成本電影的製片管理職？門都沒有。」（Rutherford, *Manshots*, 10/1995，頁 66-67；Barker，頁 24）

幾個月之後，盧瑟福因爲入不敷出而重新考慮這個提議。既然職缺還在，他就到獵鷹影視的辦公室找查克・霍姆斯談了。

「走進他辦公室，就好像走進矽谷的一間公司似的──營運完善而有效率。這讓我印象深刻。」（Rutherford, *Manshots*, 10/1995，頁 67）

●

盧瑟福被雇擔任史蒂芬・史卡博洛夫的助理導演。慢慢地他發展出自己一套拍片的方式。起初，他感到創造力被扼殺。

「我做那些其他人要我做的事。第一年我一點都感覺不到我的努力受到重視……我非常認眞地看待我的工作，我變成一個工作狂。好長一段時間我變得很沉默，因爲我在學習。

我學習人們的處世之道，學習變成他們所期待的我，以及如何能變得更有效率⋯⋯在我領會之後，將自己融入了其中。」

第一年在獵鷹時，他仍處於正視自己同性戀傾向的階段。「就像拼圖那樣，一切都很恰好⋯⋯我當時是個躲在衣櫃深處的人。我媽是女同性戀，想了很久，接受她的性傾向對我而言仍很不容易，因為我試著去否定我自己。」（Rutherford，*Manshots*，10/1995，頁 68）

打從霍姆斯成立公司以來，獵鷹所有的電影都沒有製作部門的卡司表——沒有攝影師，也沒有導演或任何製作人的名字出現。多年來，獵鷹影視都用「比爾・克雷頓」（Bill Clayton）這個名字對外發言——不論是查克・霍姆斯本人，或麥特・史德林、約翰・塔維斯這些攝影師／導演。這個匿名的傳統直到史蒂芬・史卡博洛夫時仍然如此。而盧瑟福這個工作狂終結了它。

●

盧瑟福對《藍孩兒》（Blueboy）雜誌說：「查克（霍姆斯）在三十年前就立下了這麼個準則。拍電影的是誰並不重要，最重要的是你看的是我們的作品，而且樂在其中。直到最近，獵鷹出品的電影都沒有片名，也沒劇組的卡司表⋯⋯獵鷹之所以為獵鷹，原因就在於我們有一個團隊，有一套執行的準則。看到『約翰・盧瑟福』的名字出現在電影裡對我而言很有趣，也震撼了我，因為我其實並不是當中最重要的人物。」（Barker，頁 24）

獵鷹在盧瑟福領軍期間，仍舊能像一開始那樣不斷成長，靠的就是團隊合作。一切始於開發總監、製片經理與製片總

監盧瑟福的會議，企劃從一份開發總監的面試演員評估表，或是主動上門接觸的素人開始。企劃委員會挑出演員後，就會依他們打造電影以及詳盡的外景拍攝地。這些元素、想法與故事軸線也會依此發展起來。當一個較為明確的想法浮現時，盧瑟福就會請故事的發想人寫成劇本。劇本完成後，盧瑟福會提給查克 · 霍姆斯，讓他決定就這麼辦，或是有其他修改的建議。

●

在取代史卡博洛夫的一年內，盧瑟福以製片總監的身分籌劃著他的第一個拍片計畫。盧瑟福說：「每個人都在談論《誘拐》四。但那不屬於我。《誘拐》二跟三是我的一部分，但我想要更多的故事線。我想要的不光只有性，我想要人物角色的發展。查克也如此認為，我們兩個都這麼想……我們想要某些東西帶我們重返《感受我》的時光，我們因《感受我》得過最佳影片。我們要一部包含故事、角色發展與美好的性的電影……一部像《末路狂花》（Thelma and Louise）那樣的片。」（Rutherford，*Manshots*，12/1995，頁 14）

1994 年，盧瑟福掛名製片總監，推出了《爆發點》（Flashpoint）這部年度大製作劇情長片。它是部由霍爾 · 洛克藍（Hal Rockland）與史考特 · 包得溫（Scott Baldwin）領銜主演的性冒險公路電影。就像《感受我》那樣，《爆發點》贏得了《成人電影新聞》大賞的「年度最佳男同志影片」，也贏得《男同志色情片大賞》的「年度最佳影片」，盧瑟福也因本片獲得「最佳導演獎」。

和希希 · 拉魯一樣，盧瑟福強調了電影製片的態度之於

演員的重要性。他相信製片需要盡一切努力，保持片中的可能性與慾望的活躍。「維持性的能量與張力是很重要的，它們最終會傳達到觀眾身上……觀眾在客廳裡，獨自享受著幻想或對演員的渴望。」

2000 年，盧瑟福拍了他最具企圖心的作品之一——名為《遠離雅典》（Out of Athens）的上下集「旅行紀錄片」大製作，由獵鷹簽約演員強尼・布洛斯南（Johnny Brosnan）、塔維斯・韋德（Travis Wade）以及卡麥隆・福克斯（Cameron Fox）主演。本片以盧瑟福年輕時的個人經驗為本：「《遠離雅典》是我的故事，高中畢業後我到歐洲讓自己放了三個月的假，然後去了希臘……我以自己的旅行經驗，創造了一個放蕩不羈的故事，敘述『做自己』的掙扎與衝突。」（Barker，頁 25）

衰退與失敗

2000 年九月，查克・霍姆斯死於愛滋病併發症，得年五十五歲。短短時間內，獵鷹便身處戲劇化的改變。在創立二十八年後，它不僅失去了極度堅持己見、具鋼鐵般意志的領導人，霍姆斯更在他的遺囑中，成立了查爾斯・M・霍姆斯基金會（Charles M. Holmes Foundation）去推動同志公民權，同時也讓基金會完全掌控獵鷹影視與網站、影音串流及性愛玩具與配件等旗下子企業。

當時擔任執行副總裁與製片總監的盧瑟福被任命為獵鷹影視的總裁，集團更名為「康威斯特娛樂資源」（Conwest

Resources）。而1996年從保守的男同志色情片公司「沙龍影視」轉到獵鷹擔任主計官與財務副總裁的泰瑞・馬哈菲（Terry Mahaffey），則成爲財務長。

霍姆斯在遺囑裡也成立了一個由公司管理高層組成的總監會，可以在他死後立即爲公司提出指引方向。遺囑中詳細載明，公司所製作的成人電影，要繼續「保有獵鷹的風格」。

霍姆斯的死讓他的遺囑執行人，也就是來自奧勒岡州的地產開發商及同志政治運動工作者泰瑞・彬（Terry Bean）浮上了檯面。霍姆斯和彬，在以華盛頓特區爲根據地、也是全美最大最具影響力的同志權利遊說團體「人權戰線」（Human Right Campaign）共事時，就是相當親密的好友。身爲霍姆斯的遺產執行人，後並出任成立於2002年的霍姆斯基金會總裁，彬在獵鷹影視的指導和管理上扮演相當重要的角色——即便他對成人娛樂產業一無所知。

之前幾年，霍姆斯常對約翰・盧瑟福說：「我死的時候，可不要那些閃個不停的燈光。」他死時盧瑟福正在拍攝《活力》（Bounce）這部特別爲「獵鷹終身簽約演員」馬修・洛許（Matthew Rush）量身打造的電影——他是個年輕、混血的健美先生，並於九○年代晚期成爲最火紅的男同志色情片明星。（Barker，頁24）儘管盧瑟福爲霍姆斯的死感到相當哀慟，但他仍決定繼續拍攝。他也邀請他的摯友、同樣長期爲獵鷹拍片的希希・拉魯跨刀執導兩場戲。這是拉魯在1991年被史卡博洛夫聘爲騎師與野馬這兩條線的導演以後，首次在其他的獵鷹電影中執導。

《活力》殺青後，盧瑟福開拍《阿斯彭的彼端》第五集。這是七○年代晚期，獵鷹最具突破性進展系列的最新續集。

拍完前六場戲後，盧瑟福想打電話向霍姆斯報告，這才想到：「已經不用再打電話了；我是做最後決定的人……這好難。我好緊張。」（Barker，頁 25）

讓盧瑟福痛心的是：「霍姆斯去世後，獵鷹交由他在遺囑裡指定的總監會營運。一年後，我很快地發現一切都變了……曾有的目標已不在了——全部都變得很商業。總監會愈來愈重視達到預估業績目標，而非我和霍姆斯認為獵鷹之所以成功的祕訣——用世界上最俊美的男人，拍出他媽的最棒的電影。」（www.GayNYCity.com，2/9/2006）

盧瑟福知道，想要成功不光只有公式，「不論是否在攝影機前，都必須要能顯露慾望與激情。如果連你自己都不喜歡、不享受和不相信自己所做的一切，在這個行業就不會成功。」（Ethan Clarke，2002 年，頁 59）

2000 年的《男同志影視新聞》大賞，盧瑟福與希希‧拉魯一同角逐最佳導演——盧瑟福的《遠離雅典》，拉魯的《回音》（Echoes）。他倆也討論著要合作一部片。先前合作過《活力》的經驗，更加深了這個想法。2002 年，盧瑟福與拉魯完成了共同執導的電影：《深入南方：寬廣又舒適》（Deep South: The Big and the Easy，FVP 第 144 號），這是獵鷹在紐奧良拍攝的另一部「旅行紀錄片」式的鉅作。內容描述由獵鷹專屬演員喬許‧偉司頓（Josh Weston）所飾演的私家偵探，因傑瑞米‧喬丹（Jeremy Jordan）失蹤，沿線追到紐奧良的故事。

這部電影在商業上很成功。評論家布蘭特‧布魯（Brent Blue）說：「《深入南方》可說是有色情片有史以來最強烈、最有力，既鋪張又華麗的電影。導演希希‧拉魯和約

翰・盧瑟福超越自我，創造出充滿複雜人物與飽滿故事的作品，感謝（編劇）喬丹・楊（Jordan Young），以及那些讓人揪心的性張力……簡言之，這是最棒的男同志色情片。」（網址：mannet.com/cgi-bin/ultimatebb-cgi?ubb=get_topic&f=2&t=000569, 2008/9/7 擷取）

●

霍姆斯在世時積極參與民主黨的政策，也大力給予經濟支持。他希望促進美國同志的權益。在他死後，彬以其資產持續這樣的目標，也透過舉辦會議，和柯林頓總統以及其他在華盛頓特區的民主黨領袖，共同商討同志議題。在 2000 到 2002 年之間，霍姆斯資產上的支持，是奧勒岡州民主黨某些活動的主要推手，甚至包括了泰德・庫隆苟斯基（Ted Kulongoski）的州長競選活動。不過，當知道這筆錢來自男男色情片製作人的遺產時，庫隆苟斯基的競選團隊就退還了一萬五千美金的捐款。

彬試圖淡化獵鷹在成人影視的重要性。他對奧勒岡州具領導地位的媒體《奧勒岡人日報》（The Oregonian）說：「康威斯特有拍攝一些男性色情片，但在其他領域也承接後製與紀錄片拍攝的工作。」彬解釋道：「成人電影的部分——主要是獵鷹影視——在康威斯特的比重不到一半，但我無法提供更多詳情或公司整體的營運數字。」（Dave Hogan，6/26/2002）

在彬的指導下，基金會與霍姆斯的遺產持續提供支持以達成他的遺志，並對許多同志團體給予援助，特別是人權戰線基金會。而舊金山 LGBT 中心在獲得他們一百萬美金的捐

款後,還更名了大樓以感念霍姆斯。

然而,在 2002 年,基金會的董事會漸漸發現,獵鷹的資產對於基金會在政治與慈善方面的工作有不利的影響。另一方面,許多獵鷹的管理者發現泰瑞 · 彬對成人工業一無所知且根本不感興趣,只知道那是基金會收入的主要來源。

大家很快召開有關出售獵鷹影視 / 康威斯特娛樂資源可能性的會議。最堅定支持霍姆斯資產的盧瑟福提議,康威斯特娛樂資源可買下吉姆 · 法蘭屈「小馬視聽工作室」的經營權。小馬是家專門推出肉壯猛男片的工作室,和獵鷹相比,人們也認為它比較藝術,沒那麼色情。盧瑟福認為這個方法是給獵鷹提供了一個好機會,但基金會拒絕了這個提議。盧瑟福本人似乎曾有意買下獵鷹,但也同樣遭到拒絕。

2003 年四月四日,盧瑟福離開獵鷹。同年六月,他與合夥人湯姆 · 塞陀(Tom Settle)宣佈他們買下了小馬視聽工作室。1996 年起在獵鷹擔任主計官與財務副總裁的泰瑞 · 馬哈菲,則身兼總裁、財務長與創意總監。為李維 · 史特勞斯(Levi Strauss,即 Levi's 牛仔褲)擔任多年商業顧問的陶德 · 蒙哥馬利,出任副總裁與營運長。

盧瑟福去職後,希希 · 拉魯出線成為獵鷹最重要的導演,並繼續為旗下所有品牌擔任導演。2004 年三月,拉魯在前往倫敦拍攝「旅行紀錄片」式年度大戲《逃脫》(Taking Flight)時,發生了輕微的心臟病。由於來不及取消拍攝作業,所以改由編劇並曾任演員、但之前只導過一場戲的克里斯 · 史堤爾擔任導演。然而,《逃脫》成為獵鷹最賣座的電影之一。

史堤爾成為獵鷹新任的製片總監。在約翰 · 盧瑟福去職後,這個職位空缺了將近一年。很快的,史堤爾和獵鷹管理

高層，開始著手計畫下一部上下集的年度鉅作。最後，他們
選擇了色情網站「裸劍」（Naked Sword）的高知名度色情
肥皂劇《棕櫚旅店》（Wet Palms）編劇傑克・莎馬馬（Jack
Shamama）和麥可・史戴比爾（Michael Stabile）的劇本
——《越野情緣》（Cross Country）。

　　拉魯康復後，他下定決心，在獵鷹工作了十年，也限縮
了爲自己公司「無賴影視」（Rascal Video）執導作品的機
會。他在獵鷹最後一部作品是《天堂到地獄》（Heaven to
Hell），描述一位天使受到惡魔的性誘惑而墜落地獄的故事。
這部片在 2004 年十二月開拍，2005 年推出。是獵鷹史上唯
一一部全部由簽約演員擔綱演出的作品。

●

　　2004 年八月，獵鷹影視的母公司康威斯特娛樂資源宣
佈，以未公開的價格售予新成立的「3 媒體公司」（3 Media
Corporation）。其擁有者是泰瑞・馬哈菲與陶德・蒙哥馬
利（與知名的攝影師同名），並與前康威斯特娛樂資源董事
史堤夫・強森（Steve Johnson）共同合作。馬哈菲仍舊擔任
獵鷹的總裁與製片主管，蒙哥馬利則是 3 媒體公司的總裁與
執行長。

　　拉魯在 2004 年底去職，除了泰瑞・馬哈菲之外，獵鷹
的創作團隊幾乎完全換血。克里斯・史堤爾成爲新一任製
片總監，若德・拜瑞接替他掌管新人發掘部。騎師與野馬
以「品牌重塑」之名暫停，並重新包裝副產品線。2006 年
初，魁偉影視（Massive Video）的老闆約翰・布魯諾（John
Bruno），被延請來重新推出野馬系列，裡面充滿在「魁偉」

裡出現過的健壯型肌肉猛男。一年後，前演員與導演查德．唐納文（Chad Donavan），取代若德．拜瑞成為新人發掘部的主管。2006 年十一月，史堤爾辭職離開，唐納文短暫地接下了製片總監的位子。然後他也離開了。

盧瑟福離開後擔任管理主管的陶德．蒙哥馬利，在 2008 年五月被迫離職。三位原始合夥人中堅持到最後的史堤夫．強森，從查克．霍姆斯基金會手中買下獵鷹影視後，掌管了一切。獵鷹的品牌陷入危機。盧瑟福的離開引發了數年的混亂與改變，頻繁變動的人事，戲劇化地影響了獵鷹在業界的領導地位，以及在商業上創下的佳績。

霍姆斯死時，獵鷹影視與全球影視，是男同志色情片工業最具規模的公司。雖然以截然不同的模式經營，卻是九〇年代最具影響力的兩家公司。獵鷹影視推出了獵鷹、騎師、野馬和獵鷹國際等產品線，但最傳統的獵鷹風格卻不見了。他們不斷地推出成效不彰的作品，甚至將早期的作品重新命名後再上市。影片在不同的導演掌舵之間擺蕩，推出了好幾種不同風格的作品。這反倒讓獵鷹失去了清楚可辨的特色。

第十章　明星勢力

「……明星在本質上毫無價值，但又絕對是一切的中心。」

—— 引自威廉・戈德曼（William Goldman），
《明星機器》（The Star Machine，頁 523）

　　1998 年三月二十日清晨，雷恩・艾鐸自三樓半跳下或摔落（無法確定）在街上。當時他身上僅著四角褲。以胎兒在母體中的姿勢落在人行道上的他，很幸運地只受到輕傷——肋骨裂傷、手肘骨折，骨盆破裂。他在醫院裡不醒人事了四天，醒來時除了落在人行道外其他什麼都不記得。這距離他在外百老匯初次登場的裸體喜劇《為色情片而生》（Born for Porn）只剩四天。

　　打從雷恩・艾鐸自 1990 年進入男同志色情片界以來，他就一直嚮往登上史崔客那種超級巨星的地位。被麥特・史德林發掘的艾鐸，身高近 188 公分，面容俊帥且肌肉發達，深受戲迷喜愛。他追隨著史崔客的腳步：據稱是異性戀者，顯而易見的男子氣概，在性方面完全強勢。在第一部作品《偶像之眼》（Idol Eyes）中，他有相當嚴格的規矩：不接吻、不吸吮對方的老二、只讓別人幫他口交，然後他幹了喬伊・史堤法諾。如同片名所說，他只能被崇拜，成為觀眾與其他演員極度敬慕的對象。他的電影賣得很好，也拍了好幾部片，直到藥物、酒精，以及他長期對自我性傾向的矛盾心理敲響了事業的喪鐘為止。

超級巨星的末日

在摔下樓之前，雷恩 · 艾鐸超級巨星般的事業就已經開始崩毀。1995 年，他令人費解地退出兩部大片並要求五萬美金賠償——對頂尖的演員而言，一場戲最多也不過兩千美金。接下來的一年，他是個流連紐約飯店房間、爛醉如泥的廢物。警方找到他當伴遊的證據，這不僅讓他被捕，也讓他的經紀人大衛 · 佛勒斯特以拉皮條與逃稅的罪名遭到起訴。（Groff，頁 43-50）

1995 年一月，艾鐸因在《偶像國度》裡的表現，讓他贏得《成人電影新聞》的「最佳男同志演員獎」。這部片引起了熱烈的好評。《男攝世界》的評論說：「《偶像國度》在所有方面都創下了新的高度。導演希希 · 拉魯的表現優異至極，這位可靠的大師將這部片領向了風格上的極致。劇本……告訴我們一個以張力與智慧，讓性自由的故事……毫無意外的，卡司也棒極了……讓我們看到完美動人的艾鐸先生……他是《偶像國度》裡的巨星，並將會成為一個傳奇。」（*Manshots*，8/1995，頁 64）

因為《偶像國度》大賣，發行商「哥的影視」預支五萬美金給艾鐸作為下兩部電影的片酬。由《偶像國度》製作團隊籌劃的新電影《墮落偶像》（Idol Corruption），將場景設定在監獄，卻在開拍前幾天取消了拍攝。很快的，它又因換了新導演季諾 · 寇伯特（Gino Colbert），以及有關未出櫃好萊塢明星的新劇本，更名為《俊美偶像》（Matinee Idol）而起死回生。寇伯特之前是位同 / 雙性戀演員，他幾乎就是跟這個行業一起長大的，他的父母經營一間歌舞雜劇院，並

爲這產業裡的異性戀與同志搭起交流的橋樑。爲了增加電影獲利，寇伯特與艾鐸的經紀人談好，他必須要在新片的七場戲中演出三場：第一場戲他要被人口交，但在另外兩場戲中他要爲他人口交並舔肛。最後艾鐸要求挑選對戲的演員並堅持對方需提供 HIV 的檢測報告——即便在電影中使用保險套早已是常態。（Kazan，*Manshots*，4/1996，頁 12）

寇伯特原定 1995 年五月二十二日開拍，但仍無法順利開鏡，原因在於寇伯特找不到一個讓艾鐸滿意的對戲演員。之後拍攝作業又延宕了三次：第一次因爲艾鐸的陽具被拉鏈夾到受了重傷，第二次是他不滿意與他對戲的演員，還要一個新人從亞特蘭大飛來試鏡，第三次是因爲艾鐸爲一場舞蹈秀出城，參加太多派對而最後因不知名的病痛而入院治療。直到那時，艾鐸的經紀人佛勒斯特才告訴寇伯特，艾鐸想完全退出，因爲他決定再也不要拍男同志色情片。

勃然大怒的寇伯特打電話給製作人，建議由另一位新秀取代艾鐸拍攝這部片，否則之前的投資將全部付諸流水。他們同意其中兩場戲讓寇伯特採用剛入選的演員拍攝，但這兩場戲後來都沒有出現在《俊美偶像》裡。然後，寇伯特聯絡了佛勒斯特，因爲他推薦了一位叫作肯‧雷克（Ken Ryker）的演員。

健美金髮的肯‧雷克接續史崔客與艾鐸的腳步，蓄勢待發成爲下一顆超級巨星。就像前輩一樣，他也被認爲是個「給錢就搞基」的一號。被科羅拉多州丹佛市的星探丹‧拜爾斯（Dan Byers）所發掘的肯‧雷克，高約 193 公分，陽具長達 12 吋（約 30.5 公分）。

●

　　早在幾年前，雷克搬到洛杉磯北方的聖費南多谷當建築工人，每天早上上工途中，他都注意到有一群帥氣且身材健美的年輕男子，開著好車載著漂亮女人在他社區公寓的泳池閒蕩。他們是亞倫・奧斯汀（Aaron Austin）、德瑞克・克魯斯（Derek Cruise）和泰・羅素（Ty Russell），當時男同志色情片界最閃亮的三顆星。好奇心驅使下，他忍不住問了他的鄰居奧斯汀，想知道他們到底以何為生。

　　奧斯汀的語氣不太有說服力：「我們是舞者。」

　　如果那就是答案的話，雷克說他也想當加入。

　　因為不知道該說什麼，奧斯汀只好勉強承認：「我們在拍男同志色情片。」

　　雷克有點疑惑地問：「可是你們都有女朋友？」

　　羅素解釋：「是的……但它可以賺很多錢。」

　　於是雷克決定他也要拍片。奧斯汀把他引見給他的經紀人丹・拜爾斯。在看過幾張拍立得照片後，拜爾斯為了雷克特地從丹佛飛來。「他是個年輕又大塊多汁的美男子，看到他的那瞬間我就知道，他會變成大明星。但唯一的問題是：他從來沒跟男人搞過……」

　　由於拜爾斯接觸過許多異性戀與雙性戀男子，他告訴雷克要怎麼跟男人做愛——怎麼吸屌，怎樣活用口水，怎麼控制射精，怎麼使用保險套。

　　當示範肛交的時刻到來，拜爾斯帶了另個人一起出現。「我不當○號，所以我要他上別人，好知道一切是怎麼回事。我傾囊相授……他們了解我的心意，也相信我不是把他們當成玩具一般耍弄。這些男人要學會怎麼被其他男人挑起情

慾。」（Skee，*The Films of Ken Ryker*，頁 33，頁 82）

　　雷克參與了《俊美偶像》的演出。而卡司搞定後，片子一週內就拍完了。根據傑瑞・道格拉斯的評論，這是寇伯特「至今最好的作品」，而這也的確是他最賣座的作品之一。

●

　　根據《男性健康》（Men's Health）雜誌 2006 年一、二月的調查發現，色情片演員是多數讀者心中的頭號夢想職業。但在八〇和九〇年代，成爲色情片演員並不算是年輕男子很常見的夢想，即便對男同志而言也是如此。在網際網路與網路攝影機出現的年代之前，要發現某人有喜歡公開表演性行爲的「天賦」並不容易。畢竟，性不像棒球或網球，是個吸引大量觀眾的體育活動。色情片明星是被製造出來，而不是天生的。

　　傑夫・史崔客、雷恩・艾鐸和肯・雷克不只是演員，他們更是一種資產——一種投資，作爲男同志色情片銷量的保證。透過外在形象的呈現（毛髮、身體、天賦的大尺寸）以及被創造出來的角色性格（異性戀、冷漠、高度男子氣概與性優勢），向著想購買色情片的男人們展現出來。在那個因爲愛滋而對男同志性愛造成各種限制的時代，史崔客、艾鐸和雷克卻是不會被傳染的。他們肛門不會被插，不會一〇雙修——他們身上永遠不會有病。

　　1985 到 1997 年，男同志色情片界全由超級巨星一手掌控。他們全都由導演（麥特・史德林和約翰・塔維斯創造了史崔客）或經紀人（大衛・佛勒斯特創造了艾鐸，丹・拜爾斯創造了雷克）「製造」出來，而後成功地從粉絲身上得到好處。他們爲明星製造神祕感，然後大力宣傳其知名度，

這些努力都將能從銷售（無需收益報告也可估算出來）和獎項上得到回報。這些人的神祕感，比如冷漠與疏離、身為異性戀的謠傳，以及固定的性角色，都是經過精密計算的策略，好讓他們可以維持神祕的氛圍。

　　然而艾鐸和雷克發現，他們無法過長時間地維持一種「嘉寶式」[82] 的冷漠感。此外，艾鐸和雷克都必須處理他們私人的問題，認知自己在男同志色情片中所扮角色與真實自我間的矛盾情感。這兩人都無法靠這事業經濟無虞。大概只有史崔客能得到穩定的收入來源，並在長達十餘年的職業生涯中保持神祕──在某種程度上，甚至是因為異性戀色情片的工作才增加收入的。

　　一開始是「給錢就搞基」、到後來自認為是雙性戀的傑森・阿多尼斯（Jason Adonis），以及馬修・洛許這位自我認知同是男同志的「獵鷹終身簽約演員」，兩位廿一世紀初期頂尖的明星，即便相當有名，卻仍稱不上是超級巨星。他們都像史崔客與艾鐸一樣，選擇扮演冷漠的角色；但不論是阿多尼斯或洛許，他們都不像八○年代的明星那樣能保持超級巨星的地位。他們無法避免多樣的性活動──有部分原因在於，介於史崔客、艾鐸和雷克，以及阿多尼斯和洛許之間那一代的演員，所扮演的角色有其「專業性」──他們必須想辦法整合巨星充滿剛硬之氣的個人魅力以及勃發的性能量，但又不能只顯露異性戀和冷漠的感覺。

　　傑夫・史崔客令人不敢置信的成功，為「給錢就搞基」的異男演員在男同志色情片界裡設下利基。雷恩・艾鐸和肯・雷克跟隨著史崔客的腳步，也為自認是異性戀者、但還稱不上是超級巨星的演員開闢了可行的道路。時至今日，在

男同志色情片界裡，有百分之三十到四十的演員自稱是「給錢就搞基」。然超級巨星的時代已經過去。

如何在九〇年代成為色情片巨星

　　在九〇年代出櫃、二十來歲的男同志們，創造了一種新的美學風格。新的穿著，新的音樂，新藥物── K 他命，大受歡迎。1995 年，《紐約》（New York）雜誌記者克雷格・何洛威茲（Craig Horowitz）提到：「整個城市在態度上的改變相當顯見。七〇年代雜交的風潮再臨，並在戲院、舞廳、酒吧，以及其他有暗房或私人小隔間的打炮場所重現。」（Horowitz，*New York*，"Has AIDS Won?"，2/20/1995，頁 33）

　　安全性行為的「發明者」之一麥可・卡倫（Michael Callen）觀察到：「後愛滋世代的孩子，似乎在重新尋回男同性戀者性愛上曾經失去的愉悅。」

　　這波新的性浪潮先鋒之一，是前色情片明星史考特・歐哈拉的性雜誌《精力》（Steam），它以獵豔品質的好壞，針對全國巷弄、茶室與俱樂部進行評比。另一個指標是《男同志性愛聖經》（The Joy of Gay Sex）在 1992 年推出了新版本。它初版於愛滋之前的世代，也是七〇年代性革命高峰時的暢銷書《愉悅性愛》（Joy of Sex）系列其中一本。

82/ 指著名女演員葛麗泰・嘉寶（Greta Garbo，1905-1990），她終身未婚，生活極度神祕。

　　九〇年代的男同志色情電影製作人，都經歷過男同志用色情片替代外出獵豔所致的榮景。電影量產以戲劇化的速度激增，製作預算水漲船高，主要大廠的產值也日漸提升。此外，男同志與色情片在肛交時使用保險套已成常態，亦使得年輕的男同志想要成為「色情片巨星」。

　　不像八〇和九〇年代初期那些陽剛、冷漠與表面上假裝異性戀的明星那樣，九〇年代晚期的男同志色情片明星呈現了不同的樣貌——「專業」。不論是同或異性戀，這些明星都在演出時展現其多樣性：可以插人也可以被插，可以接吻，可以吸屌，可以舔肛，也可以用性玩具。

●

　　這種專業，首次顯現在 1996 年拉斯維加斯的《成人電影新聞》大賞中。科特‧楊（Kurt Young）是新一代的代表。黝黑且俊美的他，在該年憑《血肉之軀》奪得「最佳演員」、「年度最佳演員」，以及「年度最佳新進演員」三項大獎。在同年的男同志色情片大賞中，楊贏得了「最佳演員」（同樣是《血肉之軀》）以及「年度最佳演員」獎；1996 年的影視男人大賞（Men in Video Award），他再以《血肉之軀》獲得「最佳男演員」。第一年入行，他就風光拿下六項大獎。

　　2003 年，他入選《男同志影視新聞》名人堂。傑瑞‧道格拉斯說：「科特‧楊是我共事過最有天賦，最有直覺力的演員……我個人非常喜歡他。」（Lambert，9/30/1996，網址：http://www.vicentlambert.blogspot.tw/2007.03/porn-star-interview-kurt-young.html，4/27/2008 擷取）道格拉斯亦將楊加入了 1997 年《家庭價值》與 1998 年《夢幻團隊》

的演出陣容中。

　　科特・楊少時希望能成為一位奧運體操運動員。中學時他尚未意識到男人對他的吸引力，但就讀馬里蘭大學時，他和女友經常在「混合之夜」到華盛頓特區的男同志迪斯可舞廳催客思（Trax）去。因為催客思是「華盛頓特區最棒的舞廳」，所以他除了會自己去之外，也會和女性友人一同前往，或是與大學兄弟會的夥伴在男同志之夜造訪。常會有很多男子向他搭訕或約他出去，雖然他因此感到開心，但他總以自己是異性戀為由拒絕。但後來到舞廳時，他說：「我喜歡看起來充滿活力而完美。我會穿上男同志的服裝……緊身的……超短短褲，毛邊牛仔短褲，長襪和靴子……」有一天他跟朋友說：「終於，我跟一個男人上床了……做個實驗而已。」（*Manshots*，6/1996，頁 67）

　　楊意外地和他女室友的前男友馬修・伊斯登（Matthew Easton）上床了。雖然接下來幾個月他還是會跟女子約會，但他也會和馬修定期發生性關係。楊喜歡男男性愛，並終於對朋友承認他是男同志。

　　很快的，楊和伊斯登搬到洛杉磯，在聖塔莫尼卡租房並開始找工作。楊找到一份救生員的工作，並在兩家健身房擔任游泳教練。伊斯登常看男同志色情片，並對演出很感興趣。他在當地的男同志報紙《邊疆》（Frontiers）上看見了經驗老道的色情片經紀人強尼・江斯頓（Johnny Johnston）刊登的廣告。他帶著些許的不安，和江斯頓見了面。「我很害怕，事實上我在想，如果我去的話，可能會遇上一個怪老頭要我吸他的屌，或者想吸我的屌，然後一切只是個騙局。結果一切都很專業。」

　　伊斯登首次拍片進行得相當順利。導演是經驗豐富的吉姆・史堤爾（Jim Steel）。伊斯登曾對傑瑞・道格拉斯說：「我不知道有多少人會到那邊去，我也不知道我做不做得到。他們跟我說希望我被幹，但我後來去吸了屌，那不用花太久的時間。」

　　在初次拍攝後，伊斯登感到揚揚得意：「我心想，『這真是太棒了。』但接著我又想，『這可不是什麼好消息，因為我已身陷其中了。』我很高興我有錢了，等不及要回家讓科特看、然後說，『看，我今天去工作，賺了這麼多錢。』我等不及要為我們的家添購些家具和用品。但我知道其實這不算什麼好消息，因為這些錢來得太容易了。」（*Manshots*，8/1998，頁 57，頁 78）

　　四小時的工作結束後，伊斯登帶著一張金額漂亮的支票回家。這也激起了楊想拍色情片的念頭。（Lambert，9/30/1996）他們開始討論，拍色情片對他倆的關係會不會產生影響。伊斯登說：「這是生意。不過就是一份工作，不是什麼大不了的事。你到那兒去打個工，就當是為了錢去的。」伊斯登的說法使楊消除了疑慮，他對《男攝世界》說：「一切都很順利。如果他能拍，那我也能拍。這就是我心裡想的。」幾天內，楊和伊斯登的經紀人見面，並在試鏡後幾乎馬上拿到影像影視（Image Video）的獨家合約。

　　幾個月內，影像影視將楊出借給傳奇導演麥特・史德林，讓楊和德瑞克・卡麥隆（Derek Cameron）一起拍攝《信風》（Tradewinds）。跟楊之前與影像影視（當時叫作「最佳男性」（Man's Best））的合作相比，史德林是個相當嚴格且知道自己要什麼的導演：他想要的「**就是**這個，**就是**那個。

這個再做一次，那個再做一次。這樣做很好。因為他確切地告訴我要做什麼，他想要什麼。我喜歡這樣，因為我就不用去猜或靠自己即興創作出什麼東西來……他非常非常重視對白，也要你視線朝向同一個地方。你不斷地重覆重覆再重覆，直到做到他想要的東西為止。」

史德林在性愛場面的安排上，要求也同樣嚴格。楊回憶道：「他鉅細靡遺寫下所有東西，像是『我要這個鏡頭。這個姿勢用這個、這個、這個和這個鏡頭，這個姿勢要從這個角度拍。』所有的東西都寫在裡面，然後在拍攝結束後全部檢查一次。我喜歡這樣，因為這樣我就知道我還要在片場待多久。」（*Manshots*，6/1996，頁 78）

《信風》的大成功，使得楊竄紅成為巨星。溫佛烈德・史考特（Winfred Scott）寫道：「公認的魅惑之王，導演麥特・史德林的又一鉅作，《信風》充滿了俊美的男子、濃烈的性愛，以及奇巧的攝影。事實上，這部片的最後十七分鐘，稱得上是史德林資深而令人印象深刻的事業生涯中，最棒的一場戲。」而這場戲，就是由楊和德瑞克・卡麥隆所主演。（*Manshots*，6/1996，頁 44）男同志影視指南大賞（Gay Video Guide Award）就將這場戲稱為 1996 年的「年度最佳性愛場面」。

從《性之炎夏》（Hot Summer of Sex）與《信風》開啟演藝生涯後，入行第一年，楊就在《比佛利山男妓》（Beverly Hills Hustlers）飾演了安迪・沃荷的「超級巨星」何利・武龍（Holly Woodlawn）（無性愛演出），也在《激情高溫》（Heat of Passion）中與其男友馬修・伊斯登合演其中一幕，另外亦演出了《逡巡獵男》（Men Only, On the Prowl），以

及傑瑞‧道格拉斯黑色色情片的傑作《血肉之軀》等片。

最後，在 1996 年底，伊斯登和楊分手了。伊斯登對道格拉斯說：「身處這行是原因之一，把我們兩個愈拉愈遠，朝著不同的方向前進。我覺得他是真的開始享受他所得到的注目，但我覺得那只是幹人和拿支票而已。我覺得我變得像是個愛錢的男妓，但他變得像是個喜歡受人注意的婊子。」（*Manshots*，6/1998，頁 79）楊之後與色情片演員兼導演大衛‧湯普森（David Thompson）在一起，兩人還共同開設了一家舞團在全美巡演。

雖然楊在事業上很成功，但他對於在色情片界工作始終感到矛盾。他說：「有時候我會想——跟男人做這些事，是完完全全不對的。我靠此為生，這樣的想法還留在我腦海裡，有時候仍會感到有些震驚。噢，但這樣的時候不多。不過，有時候我還是會這樣想：『等等，不該是這樣的。』而我知道我喜歡做這些事，做這些我感到很愉快。那就是現在的我。」（*Manshots*，6/1996，頁 79）此外，他喜歡隨舞團巡演：「這是我喜歡做的事。它讓我感到愉快，與性無關。」（Lambert，9/30/1996）

●

科特‧楊是男同性戀色情片史上獲獎最多的演員，然僅僅兩年，在 1998 年時，他就離開了這個產業。比他晚一年入行的吉姆‧巴克（Jim Buck），在這行也約莫待了三年左右。

1996 年，全球影視以《午夜牛郎》為原型，推出了由紐奧良當地製片維齊德‧堤莫（Vidkid Timo）拍攝的低成本模仿色情版《懺悔節牛郎》（Mardi Gras Cowboy），吉姆‧

巴克就此進入他短暫但璀璨的色情片明星生涯（他取這個藝名，便是源自《午夜牛郎》的主角）。

巴克生於 1969 年，在路易西安那州的一座農場長大，是四兄弟中的長子。在中學畢業前，他都是個虔誠的教徒。他解釋：「要消除對同性情慾的恐懼，這是最簡單的辦法，因為它根本不允許這種事發生。我有虔誠的信仰，是美南浸信會的教友，因此我不可能會是男同志。」十四歲時，狀況開始改變。巴克姐姐一位友人的弟弟，是位公開的男同志。他倆在派對上相遇，之後一起出去，然後發生了性關係。兩人年僅十四，就開始用假身分證到城外的同志酒吧玩耍。

約莫同一時間，巴克也發現了公廁的趣味，他說：「那裡著實引發我淘氣的一面。我體驗到一種骯髒的魅力。」（*Manshots*，2/1998，頁 55）他在中學的足球賽中，發覺了性的可能。站在小便斗前，有個老男人挨近他身邊並玩弄自己的陽物，巴克因此發現那裡也是一個可以尋歡的場所。此後，他開始在公廁流連。

他在大學時出櫃，在當地一家同性戀酒吧中（當時他仍未成年），和住在大學附近的前色情片明星德魯・凱利（Drew Kelly）相識並墜入愛河。最後巴克被朋友發現他的事，趕緊在有人告訴其女友之前向她出櫃。

維齊德・堤莫，一位當地的業餘電影製作人，在拍攝《懺悔節牛郎》前，已有多年的非色情喜劇短片拍攝經驗。他受到瓦許・魏思特有關當地知名扮裝皇后電影《糊濕》（Squishy）的啟發，堤莫決定要拍攝一部場地設定在紐奧良的色情片。

堤莫在健身房遇到巴克，問他願不願意在《懺悔節牛郎》

擔綱演出時，巴克約莫二十五歲。雖然心裡想「拍色情片這事絕不可能發生在我身上」，但他很快地回答：「好啊！」（頁 57）電影殺青後，堤莫寄給剛搬到洛杉磯，立志成為成人電影製片的瓦許·魏思特一份拷貝。魏思特對此留下深刻的印象，認為《懺悔節牛郎》是一部完美的低成本模仿電影，也有很棒的色情故事在其中。於是，他讓堤莫與在全球影視工作的瑞克·福特聯絡，進而發行了《懺悔節牛郎》。但事情不僅止於此，魏思特難忘巴克在片中的表現，向巴克提出了邀請。

這是魏思特第一次在洛杉磯拍色情片，他覺得「和一個擁有遠大色情志向的模特兒互動合作，有點像是用攝影機與模特兒在做愛。基本上，他變成我的繆思……他不光只是看起來美麗，更以不可思議的方式呈現性愛，但他也能掌握故事軸線，發展人物性格。真是上天所賜予的禮物。」（West，9/2000，頁 14）巴克不僅是一位令人激賞的色情片演員，他對於如何讓人捧腹大笑的時間點，也有極高的敏銳度。基本上，他就是個可以把性行為融合於個人表演之中的演員。

隔年，魏思特請巴克拍了三部電影。第一部是 1996 年「大根影視」（B.I.G.）的《自慰博士硬先生》（Dr. Jerkoff and Mr. Hard），這部電影不太像是對羅伯特·路易士·史帝文森（Robert Louis Stevenson）小說的模仿[83]，反是個既宅又古板，性壓抑且未出櫃的年輕教授，變成一位火辣男同志的故事。之後，大根影視又在 1997 年推出了《工具箱》（Tool Box）和《裸體公路》（The Naked Highway）。

巴克也和希希·拉魯合作《淘金者》（Gold Diggers）。它被拉魯視作從八〇年代晚期起算的職業生涯中，

最佳的四十部影片之一。拉魯回憶道：「我很喜歡和吉姆 ·
巴克共事。他和杰 · 安東尼（Jay Anthony）扮演被迫發生性
行為的娘炮賤貨。他們輪流幹對方，然後一起射在一張玻璃
桌上。」（Lawrence，1999 年，頁 30）

　　1997 年，在《成人電影新聞》與《男同志影視新聞》大
賞中，巴克和瓦許 · 魏思特均大獲全勝。幾乎完全和前一年
的科特 · 楊一樣，巴克憑藉《裸體公路》贏得「最佳演員」
與「最佳新人」獎。同時他也以《自慰博士硬先生》，贏得
那年男同志色情片大賞的「最佳演員」，與「年度最佳演員」
兩個獎項。

　　巴克當晚未能出席領獎。他年僅十二的弟弟解釋
說：「吉姆今晚不在這裡，因為他在紐奧良的莎士比亞節
（Shakespeare Festival）有表演。我在這裡為他的表現向各
位致謝，他所知道的一切，其實都是我教的。」現場觀眾
哄堂大笑並給他最熱烈的喝采。（網址：optic.livejournal.
com，5/4/2008 擷取）

　　科特 · 楊、麥特 · 伊斯登和吉姆 · 巴克，代表了遷居
紐約、舊金山和洛杉磯這些男同志大城的新一代年輕男子。
他們通常會被貼上「雀兒喜男孩」（Chelsea boys）、「卡斯
楚男孩」（Castro boys）或「威荷男孩」（西好萊塢，West
Hollywood，Weho）的標籤。九〇年代中期的那一代人，在
性的表演上並沒有太多限制。他們演色情片的原因，很多是

83/ 羅伯特 · 路易士 · 史帝文森是著名冒險小說《金銀島》的作者，《自慰
博士硬先生》的英文片名仿自他的《化身博士》（Strange Case of Dr.
Jekyll and Mr. Hyde）。

想多賺一些錢，也因為他們對性感到愉悅。自從色情片大廠開始使用保險套後，這些性表演就不再算是高風險的性行為。

　　不論就業內前輩或肉體吸引力，傑夫・史崔客或雷恩・艾鐸都不是這一代色情片演員心目中的典範。許多九〇年代年輕男同志說，他們最喜歡的色情片明星，是艾爾・帕克。當吉姆・巴克被問到他最想與哪位巨星合作時，他說：「艾爾・帕克。當我初次看到，我就愛上他了。他是我心中的天菜，是個很美的男人。性感又一〇兼修，火辣又帶點鬼靈精怪。我從未與他見面，好希望有這個機會。」（*Manshots*，2/1998，頁 73）

　　即便色情片演員都具備專業，但他們的事業原則上都不會超過三年。他們很認真地看待工作——一種表演、一種與性有關的溝通，更是一件重要的事。在麥特・伊斯登的演藝生涯即將告終時，他為專業態度下了這樣的註解：「最初我是為錢而入行的……如果你想在此有所作為，就應全力以赴。」（*Manshots*，8/1998，頁 79）

　　查德・唐納文是最展現出這種專業標準的演員之一，他在入行前曾是馬匹訓練員。精力充沛又優秀、還有根傳奇巨屌的他，總是扮演插入者的角色。曾是歌劇演唱家的道格・傑佛瑞斯（Doug Jeffries），在上百部影片中演出，現在更是一位相當重要的導演。迪諾・菲利普斯（Dino Phillips）是很受歡迎的一〇雙修演員，為了在色情片開創一番事業而從大學輟學。迪恩・菲尼克斯（Dean Phoenix）是聖地牙哥出身的知名一號演員。來自蒙大拿農村的坦納・海耶斯（Tanner Hayes），以耐幹壯〇的角色聞名。哈波・布雷克（Harper Blake）原本是舊金山灣區很受歡迎的扮裝演員，

後來轉爲體格健美、一〇兼修且陽剛味十足的猛男。此外，羅根・瑞德（Logan Reed）在「互幹」領域闖出一片天。還有被女友介紹而進入男同志色情片界的異性戀男子克雷・馬佛利克（Clay Maverick）；以及來自德州的雙性戀健身訓練員塔維斯・韋德，是獵鷹最具人氣的「獨家」演員之一。這些人都名列九〇年代晚期最受歡迎的色情片演員之林。他們大多數都是一〇兼修，不管在演出或眞實生活中。

　　九〇年代晚期的另一個進展，強化了當時男同志色情片明星的專業度。1998 年三月，輝瑞製藥推出了威而鋼（Viagra），這是一種被用來刺激男性勃起的藍色小藥丸。對於演員，以及因爲中場休息或換拍新姿勢而需等待再度勃起的劇組來說，威而鋼可說是完美的藥物。但很快的，演員就發現，劑量的拿捏是需要學習的。一整顆藥可能不會達到預期的效果，有時還會引起頭痛、或難以達到高潮。對某些演員而言，半顆藥就已經夠用。即便有藥，仍需要演員自身的投入與興奮，否則同樣無法勃起。儘管威而鋼與其他藥物原先是用來幫助解決勃起障礙問題的，但它們在同性與異性戀色情片界中，愈來愈常被使用。（Loe，頁 7-27）

　　九〇年代中期的某些演員，近年在某些大公司中已成重要的導演。麥可・盧卡斯（Michael Lucas）在紐約創立了自有公司──「盧卡斯娛樂」（Lucas Entertainment），並執導超過七十部作品；擔任希希・拉魯貼身助理相當長久一段時日的道格・傑佛瑞斯，爲全球影視、2000 製片、無賴影視／第一頻道製作公司（Channel 1 Productions）拍攝了超過六十五部電影；查德・唐納文自 2000 年以來，就爲幾家公司拍攝了三十餘部作品；獵鷹與大佬影視（Jet Set

Productions）的製作總監克里斯・史堤爾，也執導了超過二十五部電影。

非異亦非同

　　當時許多入行的演員展現了專業的態度，其中若德・拜瑞、塔維斯・韋德和克雷・馬佛利克等異男更是如此。2000 年的《亞當同志影視指南》（Adam Gay Video Directory）提到：「若德在一開始就表現得相當傑出，是個值得注意的演員，真的很讓人難以相信他只是個新手。」曾指導過拜瑞的全球影視導演麥克・當納（Mike Donner）認為：「他會成為男同志色情片史上最性感的演員之一。」自 1996 年入行以來，直到十二年之後，他仍有作品推出，而拜瑞也在 2008 年二月，被選入男男色情片名人堂之列。

　　幾乎是意外，讓拜瑞一躍成為男男片界的巨星。大學念了一年後，他在 1994 年加入海軍陸戰隊，而從軍之後沒多久，就讓高中時代的女友懷孕了。有幾個月，他因為那爭吵不斷且悲慘的婚姻，住在聖地牙哥的一間小公寓裡。這段期間內他嚴重酗酒，也使軍旅生涯意外終結。拜瑞必須要很快找到工作，於是他回覆了一位攝影師徵求模特兒的廣告。當他發現那是要拍男男色情片時，又轉頭試圖到異性戀色情片中尋找工作機會，但沒有成功。最後，有人建議他去找德克・葉慈。

　　葉慈請拜瑞來拍一場個人的自慰演出。當拜瑞在自慰時，葉慈問：「跟我說一個你的性幻想吧？」

「我有一個幻想……被綁架，然後賣到外國去當性奴隸。」

「不是只有你會這麼想。」

「那來綁架我吧。」

拍攝結束後，葉慈告訴拜瑞：「嗯，我覺得跟我們合作，你會很有發展。」拜瑞所拍的片段，在葉慈的暢銷影帶《少數，驕傲，裸露》第六集中推出。幾週內，拜瑞就與生平第一位男子配對，在男同志色情片《白熱》（White Hot）中演出。

幾年後，回想當初與拜瑞一起的工作經驗，葉慈仍然顯出驚訝：「拜瑞很可愛。我從不認為他是屬於我的。我的意思是，我把這些阿兵哥帶入行……而從第一天起，我就覺得他很專業……他一年拍廿九場戲，想都不用想就可以馬上開始。我相信這傢伙是個異性戀——也有可能我錯了——但我從未遇過像他這樣的演員，做任何事，都不會讓你失望。」（Adam，頁68）

《白熱》的導演是希希・拉魯。他會在片場大叫指導演員，像是「幹下去！舔他、用力點！現在趕快舔！」特殊的風格逗樂也激勵了拜瑞。「我覺得好好笑，笑得停不下來，希希就是個會讓你忘卻緊張的人。」（Douglas，*Manshots*，6/1998，頁57）

拜瑞的事業在1997年初往前邁進了一大步。拉魯說服葉慈，讓拜瑞為地處舊金山的獵鷹影視拍幾部片。一部是1996年由拉魯執導，野馬系列的《新教練》（The New Coach），另一部是1997年由約翰・盧瑟福執導，騎師系列的《大巡航》（Maximum Cruise）。若德・拜瑞從一個

小牌但努力的演員，蛻變爲頂尖的色情片明星之一，希希·拉魯與約翰·盧瑟福的幫助，絕對功不可沒。

拉魯是拜瑞的貴人，不光因爲他充滿活力的執導風格激起了拜瑞的熱情，也因爲他琢磨了拜瑞，讓他呈現出娃娃臉但談吐粗鄙的色胚豬哥形象。延續獵鷹的美學標準——光滑的身體與璀璨閃亮的影像——他們共同打造了一個魅惑而美麗的雄性象徵。理想中的獵鷹巨星，是具侵略性的一號角色，而在獵鷹工作，使拜瑞的粗口變成他螢幕形象的一個重要特色。拜瑞說他自己「私底下不是個張狂的人」，但拉魯在拍片時鼓勵他把這些話說出口。在拉魯和盧瑟福的指導下，拜瑞爆粗口的表演方式變得更精彩，還加上了流涎、飛唾與大量的口水，在玩弄自己的肛門、被舔肛、親吻、吐口水、吸屌與幹人等方面，他創造了一種帶侵略性的一號風格。

毫無疑問，拜瑞早期最好的作品，都在獵鷹的野馬與騎師系列，尤其是 1997 年的《新教練》、《大巡航》、《牛仔遊戲》（Cowboy Jacks）、《水星升起》（Mercury Rising）以及《時事》（Current Affairs）。它們的導演，都是約翰·盧瑟福或希希·拉魯（有一部片他用勞倫斯·大衛之名執導）。盧瑟福的作品（《大巡航》、《水星升起》和《時事》）徹底剝削了拜瑞的角色，將他變成一頭無恥的色胚，而拉魯的作品（《淘金者》、《展現你的驕傲》（Show Your Pride）、《牛仔遊戲》、《大尾》（Tall Tails）、《錯綜基情》（The Complexxx）與《海灘翹臀》（Beach Buns）則顯現了拜瑞較爲浪漫與輕鬆的一面。

很快的，拜瑞加入了拉魯的行列，與道格·傑佛瑞斯、喬伊·哈特（Joey Hart）和其他夥伴，成爲全國巡迴脫衣舞

現場表演的一員。九月初，《男同志成人影視新聞》專欄作家洛德・史蓋爾（Rod Sklyer）報導：「拉魯『沉迷於』拜瑞，兩人陷入『狂熱的激情』中。」史蓋爾指出，拜瑞是跨性別戀者[85]，且腳踏兩條船。而拜瑞和拉魯兩人皆宣稱他們之間並無戀情，只有「狂熱的友情」。（Barry，*Sex Drive*）

幾乎每一位成功的一號演員，最終都會因壓力而有○號演出。粉絲們常會幻想強壯的一號演員被幹。該幻想也有程度上的差別，其中之一就是雄性氣概的潛在反差，某種程度上即是一號演員所象徵的意涵。身為業界最成功的一號演員之一，拜瑞不斷被問到他會不會當○號。最後他同意，唯一的條件是酬勞要夠優渥。他自願當○的消息在業界傳得很快，一位評論員說：「要嘛就是拜瑞真是個很好的演員，要嘛就是他當○號其實很爽……他的愉悅非常明顯。他對情慾充滿活力的回應，眼中閃耀的光輝，充滿喜樂、露齒的笑容，以及堅如硬石的勃起，在在顯示出他當○號和當一號一樣爽。」（*Manshots*，11/1998，頁38-39）

公開演出○號角色對拜瑞是很重要的一步，不過，至少在《海灘翹臀》開拍前半年，他就已經開始嘗試。

在《男攝世界》的訪問中，傑瑞・道格拉斯問拜瑞：「這是一大步，還是只是其中的一步？」

拜瑞說：「這只是其中一步。但很顯然的，這也是一大步，在這行，每個人都會有這麼個重大決定……對我而言，那天跟平常沒什麼不同，除了我要『被幹』……雖然這跟我平常做的事不一樣，但就像你在辦公室的某天一樣平常。」

85/ 原文「tranny chaser」，指男子在性方面上特別喜愛跨性別（男跨女）者。

　　道格拉斯問：「當時你會覺得你扮演的是個陰柔的角色嗎？」

　　「不。不。不。如果你看了那部片，我不認為你會那麼想，我是個具侵略性的一號，也是個有侵略性的○號，比如說我會玩弄他的屌，掐著他的屁股然後推他：『快幹我！』」（*Manshots*，6/1998，頁 73）

　　1998 年三月，拜瑞在《學到的一課》（A Lesson Learned）中再度扮演○號角色──這次他在最後一幕和對手演員迪諾 · 菲利普斯（Dino Phillips）互幹。場景設定在大學校園，拜瑞飾演菲利普斯莎士比亞課上的一名學生。在準備《哈姆雷特》的課程時，迪諾 · 菲利普斯睡著，並夢到拜瑞全身赤裸、手持骷髏，吟誦著劇中「唉呀，可憐的約利克」這段台詞。當菲利普斯現身場中，他倆幾乎沒有愛撫，就展開一場激烈的性愛。

　　1998 年，拜瑞宣佈退休。性與藥物使他心生厭倦，而且他也從來沒真的認為自己是位男同志色情片明星。他強烈渴望回歸一般的生活，也不斷與女性有性與情感關係。他雖然離開了色情片界，但仍在中西部的男同志俱樂部中擔任脫衣舞者，在那裡，他與一位有男同志朋友的年輕女子瘋狂陷入熱戀，然後很快結了婚。

　　而後，在 2001 年三月，他在一系列電影中出場，戲劇化地宣告他的復出：2001 年全球影視的《七原罪／暴食》（Seven Deadly Sins/Gluttony），他的演出獲得《男同志影視新聞》「最佳性愛場面」的提名。獵鷹影視 2001 年發行的《詭計：第一部》（Deception, Part 1），是他在三年半後重回獵鷹的作品。2001 年同樣由全球影視發行的《兄弟站出來》

（Bringing Out Brothers），他是兩位主角之一。2002 年一部廣受歡迎的性喜劇《白垃圾》（White Trash），更讓他贏得《男同志影視新聞》的「最佳男配角獎」。

●

2002 年底，德克‧葉慈邀請拜瑞回到聖地牙哥，主管其色情片零售商「成人寶」（Adult Depot）公司的業務。在短暫的第二段婚姻觸礁後，重返聖地牙哥對他而言，就像回到故鄉。在此一年半之間，他也一直在當地的酒吧表演脫衣舞，並兼職伴遊。他推出了他的第一個網站，主打其粉絲可以透過廿四小時的網路直播，看到他在臥室（通常是和女性）發生性行為。在網站上，他也會定期安排自慰秀表演、用假陽具（甚至包括一根貨真價實的棒球棒）表演自捅，也會和男性或女性發生性行為以賺取小費。

2004 年底，拜瑞為旗下有霞‧洛芙（Shy Love）、艾利安娜‧鳩莉（Arianna Jollee）等知名女演員的異性戀色情片領導大廠「美特羅」（Metro）拍攝一部雙性戀電影《出櫃》（Coming Out），但直到 2007 年才推出。不論是在其中一幕與他共同演出的鳩莉，或這部片的導演霞‧洛芙，甚至是攝影師，都發現了拜瑞非凡的性表演。她們之中有幾位認為，很少看到有人「能那麼幹的」。她們把拜瑞和年輕的洛可‧席福列迪（Rocco Siffredi），一位相當重要的異性戀色情片演員與導演相提並論。鳩莉和其他人把拜瑞歸於異性戀領域，而他也演出了許多異性戀色情片，其中多數是「惡魔影視」（Devil's Films）出品。異性戀色情片界一向對男同志片出身的演員敬而遠之，所以拜瑞改名為「比利‧隆」（Billy

Long）（之後又改爲李陀・比利（Little Billy））作爲他新的藝名。

　　拜瑞在性角色上的一〇兼修與彈性，使他也在跨性別者（女跨男）以穿戴式假陽具幹人的電影中演出。身兼企業家、製片與導演三者的湯姆・摩爾（Tom Moore），經驗豐富且性傾向和拜瑞相當接近，他邀請他在一系列跨性別的電影中演出。這些電影多在阿根廷拍攝，他一同演出了八十多場戲。

　　拜瑞將李陀・比利這個藝名塑造成「湯姆大叔」（Uncle Tom）身邊一個大膽而古怪，並且對性瘋狂熱衷的夥伴——喜歡幹跨性別的人，也喜歡被跨性別的人幹。在和女跨男的跨性別者性交時，喜歡被穿戴式假陽具插入，喜歡幹精瘦無毛的年輕男同志，也在異性戀色情片中無套內射。這些電影並不在男男片的銷售通路上出現——這是色情片產業在分類上的一項奇怪事實，比如說電影裡出現雙性戀的場面，它就會被分到「男同志」這一區，但如果是跨性別電影，就會被歸到「異性戀」這邊。

　　李陀・比利精力充沛與大膽的表現，也使他在戀物與性愉虐圈中廣爲人知。2007 年初，拜瑞性虐色情大廠「愉虐網」（kink.com）之邀，爲旗下的「跨性魅力」（TS Seduction）與「受苦之男」（Men in Pain）這兩個網站拍了一系列的影片，他全都飾演受方。他和關・戴爾蒙德（Gwen Diamond）飾演的一對郊區型伴侶，是最受歡迎的系列之一。比利飾演的角色白天是個股實商人，而在「家務事」方面，則是個接受與順服的角色。在這系列中的每一集，他都會被捆綁、羞辱、鞭打與插入。

　　綜觀比利的演藝生涯，他在所有片型中拍了三百多場戲。

「十年來，我都在拍色情片，跳脫衣舞和伴遊。」也許一開始他是「給錢就搞基」，但他逐步發展成一個深具多樣「性」的演員，個人的性事也同樣多元。

「我很怪。絕大多數的性事我在家從不說或實際去做。但只要攝影機一開……我就會不知不覺的在電影裡實現我的幻想。我覺得，那是因為我認為這很安全。以前，每當我自慰時，總會有被綁架然後賣到國外當性奴隸的幻想。而在色情片產業工作，就有點像幻想成真。」

雖然他結過兩次婚，私生活也絕大多數與女性在一起，但拜瑞認為他自己是「有性就戀」，而不是異性戀或同性戀。他說：「我是個怪胎。所有的性我都喜歡。我喜歡幹女人和男人，但也完完全全是個欠幹的○號。每種高潮我都非常享受。」

黑人／拉丁色情片來了

從七○年代初開始，黑人演員在主流男同志色情片中，相對而言較少、且幾乎只扮演幹人的角色。到了八○年代中期，黑人擔綱主演的硬蕊色情片成為一個特殊的利基市場。導演法蘭克・羅斯（Frank Ross）為衛星影視（Satellite Video）拍了一系列由黑人主演的電影。黑森林製片公司（Black Forest Productions）因為專門發行全黑人主演的電影，開啓了能見度。卡塔利那影視成立的黑金製片公司（Black Gold Productions），也短暫地推出過幾部高質感的全黑人演員作品。（Christopger Parrish，*Manshots*，

8/1989，頁 20-21）

　　喬 · 西蒙斯（Joe Simmons）是男同性戀成人片工業中首位具廣泛知名度的黑人演員。自八〇年代初到 1995 年因愛滋病去世爲止，他曾在三十多部電影中演出。他主演的電影，由紐約的 PM 製片公司（PM Production）製作，也由衛星影視和黑金製片，以及由異色與怪奇色情片的頂尖男同志導演克里斯多福 · 雷吉（Christopher Rage）所出品。（Bell，*BLK*，6/1991，頁 6-16）

　　西蒙斯曾當過羅勃特 · 湄波索普的模特兒，他的肖像收錄在湄波索普的《黑之書》（Black Book）裡。西蒙斯回憶道：「羅勃特和我**交往過**。我倆一開始就有感覺。他發現我是個認眞工作的模特兒，而他很重視那個部分。」藝術評論家寇彼納 · 莫瑟（Kobena Mercer）將湄波索普的西蒙斯肖像作品，和卡爾 · 范 · 威屈頓（Carl Van Vechten）的黑人名流攝影作品，以及二〇年代的哈林文藝復興運動（Harlem Renaissance）[85] 相提並論。莫瑟在其關於羅勃特 · 湄波索普的文章中提到：「在一幅作品中，喬 · 西蒙斯所擺出的姿態，讓人立即憶起 1926 年尼可拉斯 · 穆雷（Nicholas Murray）爲（歌手與演員）保羅 · 羅博森（Paul Robson）所拍攝的著名裸體攝影作品。」（Mapplethorpe，1986，頁 79-83；Bell，頁 12；Mercer，頁 206-208）

　　西蒙斯相信，黑人演員在男男片界中，遠比多數公司所以爲的更有市場。「我大多數的作品都是黑人電影，所以被視爲只拍黑人片。但喬 · 西蒙斯拍過其他很多東西，比如跟黑人、跟白人、跟波多黎各人和跟其他人。我不想被分類。我是個開放且具有很多想法的人。那是我希望能在電影產業中看到的東

西。在黑人電影中，人們只看得到這個是**黑人**，那個是**黑人**。你從不會看見標明『**白人的**』史崔客這種片……他們做廣告的方式都很微不足道，你不會看到他們爲黑人電影大張旗鼓宣傳。廣告通常都小小的，登在雜誌的最後一頁。」

　　如同後來許多的黑人與拉丁演員一樣，西蒙斯認爲自己是雙性戀。他解釋道：「我不是躲在櫃子裡。我的確和女性有親密關係。但因爲我是個雙性戀男人，我也受男子吸引……這無須多做解釋。」（Bell，頁 16）

●

　　2006 年八月，公開男同志身分的嘻哈藝術家與饒舌歌手戴德李（Deadlee），以〈吸我的槍！〉（Suck Muh Gun!）挑戰同是饒舌歌手的五角（50 Cent）和 DMX。戴德李的歌詞充滿「賤貨」（bitch）、「騷屄」（pussy）和「臭玻璃」（faggot）等字眼，公然挑戰嘻哈樂界與社會的「恐同」現象。

　　嘻哈藝術長期以來頌揚暴力、恐同與對女性的厭惡。如今，男同志嘻哈文化雖然興盛，但仍有許多嘻哈藝術家與饒舌歌手過著祕密的男同志生活。班諾依特・丹尼賽德・李維斯（Benoit Denizet-Lewis）觀察到：「許多黑人拒絕了白人與陰柔的男同志文化，藉由他們的詞彙、風俗，形塑了『低下』（Down Low）[86] 的新身分認同。不管黑人或白人，總會

85/ 發生於二十世紀二〇年代，主要宗旨是反對種族歧視，批判並否定湯姆大叔型馴順的舊黑人形象，鼓勵黑人作家在藝術創作中歌頌新黑人的精神，並樹立新的黑人形象。

86/ 為非裔美人專用的詞語，意指「自認為是異性戀，卻和男人發生性關係；若已有女性性伴侶，也不一定會讓對方知道。」

有人私下和男人發生性關係。但這個大型而有系統的地下次文化，用以表示黑人另種型式的異性戀生活，是十年來既存的現象……許多這樣的年輕男人來自較破敗的城市，他們生活在一個高度陽剛氣的「惡棍」（thug）文化中……許多『低下』男人並不以男同志或雙性戀為自我認同，對他們來說，黑人才是最重要的認同。」（*New York Times*，8/3/2003）

1997 年，安利奎‧庫魯斯（Enrique Cruz）開始拍攝有關嘻哈對都會黑人文化影響的男同志色情片。庫魯斯說：「嘻哈音樂讓都會黑人文化更具吸引力。白人會買錄影帶，特別是有錢的白人男同志，他們造就了百分之七十五以上的男同志片市場。但當中還有一個尚未觸及的灰色地帶——那些會收看 MTV 台，而在性傾向部分自認是『低下一族』的年輕黑人與拉丁人，他們或許沒買過任何一部男同志電影。我想要他們看我的電影，如同他們會看饒舌影帶一樣。黑人男同志與雙性戀並非只有饒舌音樂，還有他們所信奉與談論的一切。他們很難不去認知自己是這個世界的一份子，因為他們就是在這個世界裡長大的。」（Suggs，*Out*，6/1999，頁 85）

庫魯斯生長在紐約的哈林區（Spanish Harlem）與布朗克斯區（Bronx），就讀位在曼哈頓的杭特學院（Hunter College）。「我十九歲就確定自己是男同志，但直到五年後我爸過世，我才真的開始去男同志俱樂部。我爸相當嚴厲，非常老派，我不認為身為男同志是件可以公開的事。」在那五年中，庫魯斯看了很多色情片。「我愛那家叫『黑森林』的公司出品的合奏（Duo）系列。它們沒有故事情節，就只是兩個人在做愛，感覺好浪漫。」（Suggs，頁 86）

1997 年，庫魯斯的「拉曼查製片」（La Mancha

Productions）推出了首部作品──《認識拉丁人》（Learning Latin）。場景設定在大學校園，主戲在於黑人與拉丁演員在一場「黑拉丁」（Blatino）的同／雙性戀性派對上的活動。襯底的音樂是嘻哈歌曲，這反映了音樂與都會生活型態的連結。這部片一炮而紅。在一個賣出一千到一千五百部片就算暢銷的商業領域中，《認識拉丁人》在頭兩年就賣了超過七千片。

　　1998 年，庫魯斯推出另一部作品《泰格的布魯克林盯梢記》（Tiger's Brooklyn Tails）。這是一部多種族匯演的華麗大戲，呈現從廢棄的布魯克林地鐵站到私人性愛派對等尋歡聖地與性聚點所發生的景況，由庫魯斯發掘的新秀泰格・泰森（Tiger Tyson）主演。

●

　　自從泰格・泰森在《泰格的布魯克林盯梢記》出現後，他就成了「黑人／拉丁人色情片」（thug porn）的代表。這是一種新的色情片型，主要觀眾是年輕黑人與拉丁人。泰森有黑人與波多黎各人的血統，一開始他在西 58 街一家以亞洲男同志酒吧「網絡」（The Web）跳舞。當時他才剛結束十四個月因竊車而起的牢獄之災。

　　「人們喜歡我在舞台上的演出，當時真的很有趣……用這個方式賺錢很容易。某個跳脫衣舞的同事問我願不願意拍限制級的電影，他說薪水比跳舞更好……」（Straube, *HX*, 5/1999, 頁 68；Sean Carnage, *Unzipped*, 11/2007, 頁 47）於是，泰森的同事馬利司（Malice），把安利奎・庫魯斯的電話號碼給了他。

　　1998 年的《泰格的布魯克林盯梢記》只是泰森的第二部作品。「我不知道，我只是想完全融入這個角色而已。」泰森所飾演的這個角色，其銀幕形象與那些和男人性交、卻自認爲是異性戀的黑人及拉丁人有所重疊。他認爲自己是個明確的雙性戀，但他說他不和男人約會──他也說他不被幹：「感覺就是不對。」

　　他當時已訂婚，但沒打算停止跳脫衣舞或退出男同志色情片界。他也說他喜歡爲男性觀眾「跳舞」。

　　他說：「我的未婚妻很酷，我是在（位於皇后區的同志酒吧）『魔術接觸』（Magic Touch）認識她的，當時我正在爲男同志觀眾跳舞。她知道所有關於我拍片的事。我媽媽也很支持我。我想這也是爲什麼我不認爲我做錯事的緣故。倘若我媽不認爲這事很丟臉，我也會覺得很開心。」（Straube，頁 68）

　　在爲拉曼查製片拍了四部電影後，泰森改爲拉曼查當時在「有色人種市場」最主要的競爭對手「拉丁瘋俱樂部」（Latino Fan Club）拍片。而後他離開了這個產業幾年，原因是「爲一家經濟上不願挹注你的公司工作，實在讓人沮喪。我的名字和形象被用來賣電影，而我希望能對我被呈現的樣子多點掌控權。我希望能拍出更精良、能創造更多價值的片。」最後他和賈林‧富恩堤思（Jalin Fuentes）合作，在 2003 年成立了「鬥牛犬製片」（Pitbull Productions）。

　　富恩堤思爲鬥牛犬製片創造了「黑人／拉丁色情片」（thug porn）這個詞，以定位這個片型，並發展市場利基與產品線。

　　據泰森所言：「我發現我倆對成人電影產業有相同的願

景，我們只挑選真正的黑人或拉丁人，給演員好的酬勞，也示範安全性行為。」（Carnage，頁 45，頁 48）從 2003 年以來，鬥牛犬製片已推出超過五十部作品。根據一項估計顯示，黑人／拉丁人色情片在男男色情 DVD 市場中占了百分之二十以上。（Carnage，頁 48）

在泰森一炮而紅成為巨星的十年後，他已相當知名。他走訪巴黎拍攝《泰格的巴黎鐵塔：巴黎屬於我》（Tiger's Eiffel Tower: Paris is Mine），一部上下集的精彩作品，同時他也為法國男同志雙人藝術家皮爾與吉爾（Pierre and Gilles）的攝影作品擔任模特兒。他們把泰森放在一個充滿虎紋的廚房，泰森裸體坐在打開的冰箱前，冰箱裡堆滿生肉——這幅創作在不久之後以六萬五千美金售出。

布萊恩・布瑞南（Brian Brennan）說：「泰格・泰森應該是史上最受歡迎的拉丁色情片演員，他有不可思議的明星氣勢與充滿活力的人格特質。他集各種主要天賦於一身：俊美的外表、碩大未行割禮的陽具，以及用之不竭的性精力。」在 2008 年二月，他登上了《男同志影視新聞》的名人堂。（Carnage，頁 47）

●

今天，「黑人／拉丁色情片」市場主要由「鬥牛犬製片公司」、「大城影視」（Big City Video）與「拉丁瘋俱樂部」所領導。「拉丁瘋俱樂部」由布萊恩・布瑞南在 1985 年成立，他原先在色情雜誌擔任藝術總監，但對主流男男色情片界缺乏拉丁演員感到失望。

「1985 年，沒有任何色情片有我最喜歡的男人類型：

年輕的拉丁都會男人。當時我住在曼哈頓一家拉丁脫衣酒吧的附近，所以我第一次拍片的模特兒，是在那兒找到的。」許多布瑞南的模特兒自認是異性戀，比如九〇年代晚期的G.Q.所言：「我覺得我自己是雙性戀，或者是『有性就戀』。」

布瑞南**實錄電影的**拍攝手法，有助定義黑人／拉丁色情片的風格——它呈現出一種粗糙、家庭式的氛圍。「拍攝場地的一切都已就緒，只等演員和我加入。」（Carnage，頁47）

「拉丁瘋俱樂部」的會員，會收到會刊以及他技巧尚不成熟的影片，這些人也成為龐大郵購名單的基礎。一開始他是拍攝一些簡單的單人自慰片，最後則拍了像是日期不詳的《紐約阻街男孩》（New York Street Boys）、1988年的《鄰居》（El Barrio），以及1991年暢銷的上下集電影《西班牙哈林騎士》（Spanish Harlem Knights）這些較有企圖心的敘事片。有些較受歡迎的電影，場面設定在矯治中心或監獄裡，布瑞南說：「符合男同志的性幻想最受歡迎，例如受監禁或遭拘限的異男。他們需要一些性的紓發。」（Suggs，頁86）

如今，排名第三的「大城影視」所生產的黑人、拉丁人或黑拉丁的電影，比紐約任何一家公司還多。執行長羅比‧葛雷斯曼（Robbie Glessman）說：「我喜歡陽剛味十足的男人，喜歡他們的淫勁——他們的性感讓我抓狂。」

幾年下來，大城影視發掘並培育了許多深受歡迎又成功的黑人或拉丁明星：馬奴愛爾‧拖雷斯（Manuel Torres）、安立寇‧唯加（Enrico Vega）、傑森‧堤亞（Jason Tiya）、泰格‧泰森、維波（Viper），以及瑞奇‧馬丁尼茲（Ricky Martinez）。他們當中有許多也為加州的男同志

色情片公司拍片，尤其是瑞奇・馬丁尼茲。他說：「我覺得黑人與拉丁人的美，還沒在色情片工業裡完全展現出來。」（Carhage，頁 49）

　　上述這幾大巨頭及許多小公司的成功，合力將紐約變成了男同志「有色族裔」色情片的重鎮。布萊恩・布瑞南對唐納・薩格斯（Donald Suggs）說：「紐約壟斷了最凶橫、最粗暴的市場，因為他們擁有一切──肉體、態度、個人魅力。」

賺錢討生活

　　大多數色情片明星的職業生涯都不長。導演克里斯坦・比昂觀察到：「你在這行待越久，你賺的錢就越少。一旦變成熟面孔或老屁股，就算了吧。粉絲只會離你越來越遠。」（DeWalt，頁 55）在色情片工業中，一個演員會被認為是「熟面孔」或「老屁股」，通常是因為扮演太固定的角色，或是「過度曝光」──在短時間內出現在太多電影裡。觀眾不僅感到厭倦，也不預期他們能變出什麼新意。每一個在色情片工業的演員，因為會耗盡自己創造鮮活幻想的能力，都必須設法處理這無情而變動不斷的過程，好維持自己的性吸引力。明星想要延長耐久度與吸引力，唯有靠他是否能在性方面變出新意、讓新的幻想成真，以及重新創造或加強自我，無須抽離原本給粉絲的想像。

　　在實際層面上，多數演員都會擔心「過度曝光」。獵鷹的專屬演員塔維斯・韋德，就透過限制拍片的次數來避免。被獵鷹發掘的韋德，簽下了每年五部片的合約，合約到期後，

他休息了一陣子才又重新簽約，因為「對我來說，（在獵鷹）賺錢要比我在其他公司拍二十部電影來得容易多了」，但之後他被迫離開這個產業，因為「沒人在乎你是誰。」（Holden，2000 年）

在韋德的職業生涯中，他也拓展了自己，從起初絕對硬漢的一號角色，到他在獵鷹的最後一部電影《迷戀》（The Crush）中扮演○號。韋德相信當○號「可以增加我在這行的價值，那會吸引到不同的觀眾。有些人只想看我當一號，但也有些人說我的屁股真美……我希望《迷戀》能帶我到另一個階段，當我不拍電影時，還有一兩年可以在俱樂部表演、接點秀或客串演出什麼的。」（Holden）在他演出色情片的期間，韋德也還是有跳舞和伴遊的工作。離開這行後，他成了健身教練——對很多保有健身意識的演員而言，這是離開業界後很常見的工作。

●

很多演員不把拍色情片當成全職工作。為了要有更高的收入，大多數的明星都會兼任伴遊。導演克里斯坦·比昂表示：「我不認為明星光靠拍片就足以過活，他們必須要有其他方面的收入，否則不可能賺到那麼多錢。基本上，明星有時是透過色情片增加名聲，而後去賣淫。」（De Walt，1998 年，頁 55）在色情片裡登場，變得和電視購物廣告有些類似，而到男同志俱樂部巡迴和脫衣熱舞，則讓自己成為「限制級版」的旅行推銷業務員。

春宮、熱舞或脫衣秀——名稱可能不同，但事實上卻是一樣——可能是色情片明星用來增加收入最常見且最有利可

圖的方式。如同韋德所述，色情片演員有優勢：他的知名度，或甚至只在色情片裡演出過，都能吸引到俱樂部的注意，讓他站上舞台。明星，拜色情電影的全國經銷與成人網站之賜，能得到超越在地男同志社群的聲名。相對當地那些沒沒無聞的舞者而言，他是個「具有號召力的專業演員」。塔維斯聲稱：「不是只有拍電影才有錢。拍片收入不錯，但若你同時也是個舞者，當你在俱樂部表演時，會得到四倍的報酬。」（Holden，2000 年）

　　許多演員對於結合拍片與現場演出的收入感到滿意。然而，若其中之一是「常態工作」，要排出時間在俱樂部或酒吧巡迴演出，或是排時間拍片，就會變得很艱難。除非在進入這行前，其中之一已有相當高的人氣，否則光是在色情片或俱樂部中演出就想要有長久的固定收入，是不太可能的。

　　色情片或其他性工作，都需要不斷增加籌碼。幾年前，在火島上櫻桃林的櫻桃酒吧（Cherry），若德‧拜瑞再次扮演他在電影中的「色情豬哥」（sex pig）的角色。他走上台、很快地脫去衣物，接著秀出他的屁股，撥開兩片臀肉，現出肛門，讓靠近舞台的觀眾可以用手指玩弄。再來，他拿啤酒罐插入自己的肛門（把酒喝光但留著罐子）。隨後，他沿著舞台四周移動，伸手將最老或不帥的男人拉向他自己，用身體上下磨蹭他們。當中有個穿皮衣的禿頭男子，拜瑞對著他的禿頭吐了口水，然後深情款款地把唾沫在那男人的頭皮上抹開，又親吻了那男人的頭。接著，拜瑞攀著自天花板垂下的鋼管舞動，並把頭轉向觀眾，用赤裸裸的屁股坐在吸引他注意的顧客臉上。這是個極其刺激且嚇人的表演，然而，觀眾在刺激和興奮中陷入了狂喜。

　　身處色情片業，脫衣秀只是個增加收入的方式，就像塔維斯・韋德所言，它相當有利可圖。然而，即便有了脫衣秀的收入，再加上拍片的酬勞，也不一定能有長久持平的收入。根據拜瑞的觀察：「拍片和脫衣舞，不過是一點點額外的現金收入。我去外頭拍部片，就順道得到一部摩托車。」（Escoffier，2007 年）只有伴遊能提供足夠的全職收入。就這點來看，脫衣舞不過是一份不甚明確的工作。許多舞者可能不以專業伴遊為業，但脫衣舞卻是從事伴遊的敲門磚。在全國的男同志俱樂部或歌舞秀場巡演，讓色情片明星得以在遠離洛杉磯、舊金山和紐約等男同志聖地的小型市場中，展現他們的吸引力並找到顧客。

　　幻想在明星／伴遊與顧客的邂逅與尋歡過程中，占了非常重要的部分。若明星只在電影中出現，他就保有幾分距離感（比如傑夫・史崔客），並以夢中情人的型態出現。然而，無論是透過口頭八卦、脫衣舞秀、網站或伴遊廣告，觀眾能夠幻想與明星接觸，這有助於維持粉絲的慾望，並促進觀眾在接觸演員時所幻想的情節。花錢請色情片明星伴遊，成為觀眾不可或缺的幻想（即便他從未花錢請過任何一位），也在經濟上連起了演員與伴遊兩個身分。

第十一章　迷失在幻想裡

「⋯⋯透過幻想，我們學習如何慾求。」

—— 斯拉沃熱・齊澤克（SlavojZizek）

　　色情片是男同志社群日常生活裡很普遍的一部分。在主流媒體中，異性戀色情片的訊息、成人商業活動或影像相當罕見，但在男同志媒體中，可說是稀鬆平常。色情片明星、片商與網站，常在同志酒吧、俱樂部活動與觀光行程中，與非色情出版品、社群活動、義演與同志大遊行一同刊登廣告或提供贊助。許多男同志對於各種品牌以及獵鷹影視、希希・拉魯和傑夫・史崔客等名字毫不陌生。

　　色情片與其在男同志生活中所扮演的角色，因愛滋而有戲劇性的轉變。七〇年代，在性革命浪潮與石牆事件的喚醒下，男同志性的次文化發生了大爆炸。在澡堂、暗房、性俱樂部、公園與大街上的隨意性交，比當時任何一部色情片更冒險刺激。在七〇與八〇年代，許多男同志的出櫃，最初就是透過色情片來探索自身的性慾。因為色情片可以無視社會常規，並允許觀眾以新的方式展演自己，它承認了男男性行為的正當性，也促進了男同志的認同。

　　愛滋病的傳播，使性變得致命，於是許多男人將色情片用來替代先前狂野淫蕩的性愛。色情片讓他們毫無困難地，在社會、心理與生理方面，幻想與人的真實互動。色情片讓人們進入一個「性不會致命」的幻想世界，但仍讓人們探索最祕密的慾望，以及在一個恐同的社會中，反抗著性的規範。

尋找色情片

在抵達紐奧良的三天後，瓦許 · 魏思特在波旁街（Bourbon Street）遇到一位名叫史奎希（Squishy）的年輕脫衣舞者。魏思特決定留在紐奧良，幾天內就搬去與她同居。很快的，魏思特就決定要拍部有關紐奧良色情與酷兒（queer）性的次文化電影。（*Manshots*，7/2000，頁 16）

他觀察道：「紐奧良是個非常特別的地方。它像是個漂浮在加勒比海、卻卡在大陸上的島。這個城市由妓女與海盜所建立，只有某些人才會被其吸引⋯⋯這是個很棒的地方，可以實驗很多不一樣的認同⋯⋯每個人都陷入瘋狂，人們恣意交歡、爛醉如泥、揮汗如雨，時時刻刻都有不同的事情讓你驚奇。」（*Manshots*，7/2000，頁 16）

魏思特熱愛這個城市的風氣。「紐奧良是一個你在街上隨便遇上的某人，都可能完全改變你生命的地方。」他迷戀史奎希，以及她對旁人的影響力。他說：「我就是在街上遇見了她。」（*Manshots*，7/2000，頁 16）她打算搬離非裔美籍人士佔多數的第九區（就是後來被卡崔娜颶風摧毀的區域），因為她常把內衣當外出服穿著上街，那兒的小孩會圍著她指指點點。在他遇見她之後，很快的，魏思特開始幻想透過電影，捕捉史奎希對旁人的影響力。

魏思特解釋：「我想摻入混合的另外一個元素，是我在街上找到一箱七〇年代的色情雜誌，我發現裡面的東西是我在別的地方沒看過的——比如模特兒的樣貌、拍攝的風格⋯⋯我感受到難以致信的美學吸引力。我也開始對它們產生喜好⋯⋯就某方面而言，是色情的⋯⋯幻想。」（*Manshots*，

7/2000，頁 17）那箱七○年代的舊色情雜誌，對魏思特的電影產生很深的影響——他作品裡的場景，都試圖重建該時代色情電影原始而粗糙的風貌。

●

　　像很多孩子一樣，十三歲時，瓦許・魏思特發現他父母收藏的色情片與性玩具，對此感到既著迷又噁心。那些色情片並沒有讓他感到興奮，在他出櫃幾年後，男同志色情片也同樣無法撩撥他的情慾。

　　瓦許・魏思特在里茲（Leeds）長大，那是英格蘭北部在七○年代的工業城市。他是個愛做夢的男孩，並藉由晚上睡覺前編故事試圖逃離父母的爭吵（他曾解釋，他的父母「對彼此有強烈的敵意」）。許多故事裡，都隱約帶有同性的情色意味。但，這是他認為自己是男同志之前好幾年的事。

　　十八歲那年他離開家，初次到南斯拉夫旅行，和一位年輕的牧羊人墜入情網，卻也加入了一個教派，試著驅除佔據他的「男同志惡靈」。他一路搭便車旅行到了以色列並穿越北非。二十四歲時，魏思特搬到美國追尋他的美國夢——或是像他告訴傑瑞・道格拉斯的那樣，其實是「尋找美國夢的缺口」。他短暫地在紐約待了一陣子——因為口音的關係，他在一家所謂的「英式酒館」裡打雜。但當他意識到紐約「吞噬我之後又把我吐出來」，很快地就離開了那裡。然後，他啟程前往紐奧良。

　　住在紐奧良時，一位女性主義友人送了他一本安德利亞・德沃金（Andrea Dworkin）1987 年的著作《性交》（Intercourse），書中她主張異性戀的性交，是對女性的一

種暴力形式。根據詩人羅賓‧摩根（Robin Morgan）所說：「色情片是理論，強暴是實踐」，德沃金宣稱它不僅是抽象幻想的呈現，更實實在在是一種折磨、虐待與雄性的支配。因此，拍色情片是一種折磨與虐待的形式，並向男人宣揚：女人地位低下，不該獲得公民權，在性方面也應該永遠附屬於男人。

德沃金關於色情片的著作，在八〇及九〇年代初期的色情片相關規範、界定是赤裸的性或「淫穢的」藝術、性教育（特別是「安全的性」與愛滋病教育）、女性的生育自主，以及 LGBT 權益上，激起了政治與文化面的激烈論戰。這一連串的政治論戰──也就是有名的「性戰爭」（the sex wars）──深深形塑了男同志的情慾，以及男男色情片如何被看待。

男同志情慾並未從德沃金的責難中倖免。對德沃金來說，它引發與異性戀情慾和色情片一樣多的問題。BDSM 經典小說《班森先生》（Mr. Benson）作者約翰‧裴斯頓認為，男同性戀者的地位，相當於寶琳娜‧黑亞居（Pauline Reage）的《O 孃》（The Story of O）[87]，德沃金過去經常「破壞任何宣傳男同志情慾的資料和海報」：她到處寫著『**這是對女性的壓迫**』。（Boston Phoenic, "Who's Free Speech?", 10/8/1993）

魏思特對德沃金刻薄又固執的行為感到反感。他認為，反色情片的立場，很大原因來自「過度反應」，是因為女性觀眾「缺乏對色情片的親密感」所引起的恐慌。他覺得：「這並不完全適用男同志色情片、許多的異性戀色情片，和我的生活。」（*Manshots*，7/2000，頁 16）

魏思特相信，色情片的功能是更複雜的。色情片是航向幻想世界的通行證，是通往色情想像世界的入場券。慾望被色情片所描繪的情節所形塑，但色情片同時也是真實性行為的替代方式。自慰的愉悅與達到高潮，通常是觀看色情片會經歷的感受，而這兩者皆源於色情片能滿足「想被撩撥」以及「幻想一個性場面」的心願。（McNair，Cowie，頁137）

這種複雜又矛盾的觀點，讓魏思特在男同志色情片世界裡變得很獨特。由於對正反功能的覺察，他的電影同時掌握了幻想、以及傷害的力量。

寓言式色情片

諷刺的是，儘管感到矛盾，魏思特卻很快地在色情片業裡找到一份工作。史奎希的電影在紐奧良的首映相當成功。也在當地放映自己新作的前衛色情片導演布魯斯・拉布魯斯（Bruce LaBruce），邀請魏思特到洛杉磯與他合作拍攝下一部作品。這部名為《非常男妓》（Hustler White）的電影，描述一名男妓沿著聖塔莫尼卡大道工作的故事。

魏思特說：「我完全是技術組的：我是攝影助理、場務和燈光。我很認真工作了兩個半星期——那是我在洛杉磯的初登場，也是我在色情片界第一個導演工作。我遇到了色情

87/ 1954 年由法國女作家安娜・德克洛（Anne Desclos，1907-1998）以筆名寶琳娜・黑亞居（Pauline Reage）出版的情色小說。

片巨星凱文・奎莫（Kevin Kramer），他給了我一家成人片公司的電話。在《非常男妓》結束拍攝後，我幾乎身無分文，無家可歸，沒工作也沒車可開——真是禍不單行。而我手上有張寫著電話號碼的小紙條，我打了電話過去，說：『我是個拍電影的人，很有興趣把色情片拍得很不一樣，因為現在的色情片都太無聊。它們應該更有創意更有趣，我想創造色情片革命。』基於某些原因，他們雇用了我，而三天後我執導了第一部電影。」（Hays，頁 140）

魏思特企圖想拍的色情片，是要讓觀眾「不覺得與色情有關，而是……讓人覺得更有藝術層次——是可以讓你拿來自慰的藝術。」不久，他開始為影像影視（Image Video，後來改名為大根（B.I.G.）影視）工作，他拍了八部半的電影，多為低預算製作期短的作品，包括《冒險一試》（Taking the Plunge）、《插入》（Plugged In）、《工具箱》、《自慰博士硬先生》、《裸體公路》。在拍完《比佛利山男妓》（Beverly Hill Hustler），他就離開了大根影視。

他的第一場戲，是直到最後一刻才被選入工作團隊、並只給他三小時去拍的一場群交場面。他很高興地發現「也可以用自由、非剝削的形式拍攝色情片。在攝影棚的演員被鼓勵去和有『性』趣的對象湊對，並盡情去做想做的事而不必有壓力。幸運的是，演員彼此都有化學反應，所以都享受到了。」（West，私人信件）他在剪輯時加入了音樂，與他剪輯史奎希電影時的方式相同。在共事一段時日後，大根影視甚至連試片都沒做就推出上市。它們隨性的經營風格，給了魏思特很多藝術創作的機會。

1995 年，魏思特看了吉姆・巴克主演的《懺悔節牛

郎》，對他留下深刻的印象。魏思特覺得他需要找到一個不專演固定角色、並懷有「偉大情色願景」的演員。巴克正是他的繆思。魏思特找上他，拍了一系列的電影。第一部片是1996 年，以漫畫方式模仿羅伯特・路易士・史帝文森作品《化身博士》的《自慰博士硬先生》。魏思特笑著說：「從片名就知道電影講什麼——怪咖博士喝了魔藥就變成色情種馬——多棒的想法！我用喜劇方式來寫劇本，知道吉姆・巴克能讓我以有趣的方式發展角色與情節。當他現身片場，了解自己的台詞，思考過角色後，還讓自慰博士有了完美的密爾瓦基口音。」這部電影和原本史帝文森短篇小說所要談論的善惡主題無關，反倒比較像是一則性轉換的寓言故事。

　　《自慰博士硬先生》是瓦許・魏思特第一部寓言式色情片。帶有寓言意味的色情片，是前往幻想世界的通行證，也是色情片影響觀眾的方式。魏思特回憶道：「這是我真正培養色情片專業故事感的開始。我的理論是，對性行為的頌揚與情境，能高度提升劇中的情色感。也就是傳統所說的：『你快速切入的重點，將成為推動性慾邁向更高境界的關鍵。』」（魏思特，私人信件）

　　巴克完全掌握全片，共演出三場戲：一場只有口交，第二場和戴克斯・凱利（Dax Kelly）與傑克・西蒙斯（Jack Simmons）合演三人性愛戲（他扮演一號），還有與麥特・伊斯登演出的第三場高潮戲。伊斯登是另一位主角，他飾演一位無家可歸的年輕男子，他的兩場戲對手演員分別是「給錢就搞基」的馬森・沃克（Mason Walker）以及巴克。

　　「神奇藥水」是讓巴克的角色發生轉變的物品，它的作用就像是色情片，解放了他的性幻想，也讓他得以親身實踐。

在魔藥的作用（他「前往幻想的通行證」）下，他以色情豬哥的身分出城。巴克最後發現並不是因為魔藥，而是他本身對性的想像，才是讓他的同性情慾達到滿足的關鍵。這部片質疑的是巴克對魔藥（或「通行證」）的依賴，而不是那些幻想或性的渴望。就像色情片一樣，魔藥幫助了巴克的角色去發現自身的性慾究竟是什麼。

魏思特接著的主要作品是《裸體公路》，這也是他第二次和吉姆・巴克合作的電影。這部片讓魏思特在色情電影界贏得了原創與成功導演的高知名度。《裸體公路》是公路電影，在紐奧良與洛杉磯之間的許多路段取景拍攝，是一程穿越神話般地景的史詩之旅。它重現了美國文學的故事典型——兩個年輕男子，邊緣人，被社會不容的性傾向束縛。片中多處對男同志色情片與主流電影史致敬，特別是威廉・辛吉斯、約翰・塔維斯，以及山姆・富勒（Sam Fuller）與泰倫斯・馬力克（Terence Malik）等人。

這是部關於兩名絕望年輕男子探索並領悟自身幻想的寓言，也是一個愛情故事，部分也是魏思特自己的故事。他回憶道：「它和我抵達並探索美國的個人經驗有關。這部公路電影，有我對『在旅行時獲得自由』的感觸，對我而言也是『置身律法之外』主題的再次探討……兩個身處社會之外卻找到彼此的人……從紐奧良到洛杉磯的這段旅程，和我自身的經歷非常相似。」（Manshots，9/2000，頁 14）

電影裡，吉姆・巴克飾演住在紐奧良的男同志柯羅拉多（Colorado），他對拒絕「做全套」（比如當○號被幹）而離開他到加州去拍電影的前男友念念不忘。當巴克在一部色情片裡看到他的前男友被幹時，深深覺得被背叛而決定跟隨

他的腳步去加州。途中，開著偷來的車的喬伊 · 猛暴（Joey Violence）載了他一程。

新人喬伊 · 猛暴有著街頭龐克的帥氣樣貌，而他的姓也完全符合他在戲裡所飾演的角色。魏思特是在經紀人強尼 · 強斯頓（Johnny Johnston）的等候室裡遇到喬伊的，當時強斯頓正在為某個角色面試演員，而魏思特後來把這個角色給了喬伊。他回憶道：「（喬伊）和我都在小房間裡等，我們開始聊天。他告訴我他剛入行，在他十八歲生日那天，去湯姆貓戲院（Tomcat Theater）看了《自慰博士硬先生》，他對吉姆 · 巴克一見鍾情，所以決定入行找他。我對這突如其來的命運安排感到震驚，告訴他我來這裡正是為了要找吉姆 · 巴克新片的卡司。」（West，私人信件，2008 年）

巴克對喬伊的吸引力，以及喬伊打破「色情片幻想世界」與「真實世界」界線的企圖，符合魏思特對於色情片如何起作用的了解——它給予並同時阻斷了觀眾的慾望。這就是魏思特想帶進電影裡的東西。

巴克和喬伊展開一系列的歷險，包括像電影和《末路狂花》一樣、與公路巡警的追逐，向一群粗鄙的撞球玩家賣淫未果、反讓喬伊被輪暴，以及在便利商店犯下搶案。當他們開車穿越西部公路時，兩人都被自己的幻想一路引領——巴克想將男友從色情片的工作中拯救出來，喬伊則是幼年時看見報上的兩名銬在一起的罪犯聯手脫逃。魏思特以七〇年代色情片的風格，重建了喬伊的幻想。當柯羅拉多開始意識到喬伊對他的感情時，他懷疑兩人是否在前世就已認識。他幻想著一對健身員伴侶，在舊日體健模特協會風格的黑白影片裡做愛（由現實生活中的伴侶科特 · 楊和大衛 · 湯普森飾

演）。巴克最後幹了他的前男友，但發現他再也對他無感，
而當巴克在幹時，腦裡幻想的卻是喬伊。

和傑瑞 · 道格拉斯相仿，魏思特把精巧的影像帶進了
電影裡。「我試著為每個鏡頭加強故事性。我所欣賞的拍片
方式，是故事與視覺的完美結合，特別是當攝影機或燈光的
表現更重於敘事時⋯⋯馬上閃進我腦海的那場戲是扮演交警
的史隆（J.T. Sloan）喝令兩名逃跑的人（吉姆 · 巴克與喬
伊 · 猛暴）停下來，某種程度上那是個經典的懸疑場面。
我讓喬伊躲在車後，以窺探的視角，讓性增加了懸疑的元
素⋯⋯第三人何時會加入？在拍攝（巴克與史隆的）口交場
面時，我們讓氣氛顯得很緊張，故意拍得像《紐約重案組》
（NYPD Blue）那樣，有迅速移動的鏡頭和快速的剪接。我
們讓喬伊在車的後面，也在車身上放了一把槍。警察從槍袋
把槍拿出來放在車上，在巴克為他口交時也摸不到槍。我試
著讓觀眾在性發生的同時注意到這些東西。在這場戲最後，
當喬伊拿著槍指著警察時，一切完美無比。」（Suglia,
Nightcharm）

1997 年的《工具箱》被認為是魏思特「吉姆 · 巴克三
部曲」的最後一部，但不如《自慰博士硬先生》或《裸體公路》
那樣具有企圖心。《工具箱》是對七〇年代經典的電影公司
如新星影視（出品過《工事中》（Under Construction）、《鍋
爐室》（The Boiler Room）等片）的一種致敬。喬 · 凱吉
的場景常設定在工地、鍋爐室或更衣室以象徵藍領階級，這
部片的四個段落，每段也都有各自的片名與故事。第一段出
現了吉姆 · 巴克，是兩位油漆工的故事，第二段是修車廠墨
西哥技師的故事，第三段由魏思特愛將山姆 · 奎基特（Sam

Crocket）飾演水管工，第四段則明確參考了七〇年代的影片，拍攝手法上更直接模仿當時的風格。不像《自慰博士硬先生》或《裸體公路》，《工具箱》並未含藏任何寓言，而是做為一種消遣，以及對男同志色情電影產業奠基者的頌揚。

　　之後，故事與情節對魏思特而言愈發重要。「故事總是最吸引我——那我讓我感到興奮。在籌劃一部片時，我不會想『噢，我要從屌到屁眼拍一個很棒的鏡頭。』……我會想：『我要創造一個有動態張力的鏡頭，好導向他們發生性行為時的特殊境況。如果他們兩人相愛呢？如果其中帶有犯罪的元素呢？……所以我更在乎的是故事。』我早期的電影，如果你不喜歡，我覺得可以乾脆快轉。色情片和主流電影不同，因為它會被剪輯兩次——剪接師一次，觀眾自己會用快轉功能再剪一次。但最終我想做到的是，拍一個人們不必去快轉的故事。我覺得《暴食》是最接近我想法的電影……我真的不認為這八十分鐘裡有任何地方是沉悶的。對色情片而言，這部片太短了。」（Suglia，*Nightcharm*）

　　魏思特說：「如果你回頭看七〇年代早期、那個『黃金時代』的色情片，人們真的對『拍電影』有很高的興趣。比如說，1976 年的《堪薩斯城貨運公司》和 1972 年的《洛城跟它自己玩》，是真正電影製片的作品——結構完整、鏡頭優美、視覺實驗，而且性感……它們帶給我的影響最大。我想找回七〇年代的拍片元素，把它們帶回現代。」（Hays，頁 141）魏思特的重現，賦予七〇年代電影一種幾近神話般的地位。這樣的重現亦像是一則寓言，闡明了色情片在男同志生活中所佔的重要位置，以及它們如何形塑幻想，注入新的渴望。

在《裸體公路》與《工具箱》中重現的歷史性場景，如同學者羅拉‧奇普尼思（Laura Kipnis）所言，指出了色情片是「同時關於文化與個人、並依自己的方式形成的歷史紀錄。」早年的影片呈現了男同志在性方面的自由想像，超越了六〇年代末與七〇年代初之前的羞恥與壓抑。

色情衝擊

根據魏思特所言，色情片即使拚盡全力，「仍無法接近觀眾。在觀眾與他們所慾求的對象間，總是橫亙著一塊玻璃螢幕。距離，是吸引力的一部分，而觀眾在這部分從未能得到滿足。這像是一段困擾人的關係；它給了你一點甜頭，好讓你處在『想要更多』的階段，卻又無法完全滿足你。」（Hays，頁 143）這使得色情片成為慾念生生不息的沃土。

在瓦許‧魏思特最具企圖心的作品中，主角的幻想常會融入自我的發現。色情片中的角色，通常是前往幻想世界的通行證，但魏思特發現，有些人只擁有單程車票——他們在情感上陷入了色情片所創造的幻想世界。

在日常生活中，我們對社會真實與幻想抱持著明顯的區隔，但在色情片中，介乎真實世界與幻想之中，那條影像媒介基本的「攝影真實」（photographic realism）界線，卻是模糊不清的。色情片描繪了一個像是「真實的世界」，會發生原本不太可能、卻令人渴望的事情，比如說，異性戀男子脫下他們的衣物，在更衣室裡和其他男人操幹。

魏思特 1999 年的電影《科技失樂園》（Technical

Ecstasy），是關於一名年輕男子發現有家公司發明了一種方法，可以進入數位立體電腦模擬環境（有點像《星際爭霸戰》（Star Trek）的生態模擬甲板（holodeck）），並允許使用者以其他人的身分與身體生活的故事。當他進入模擬環境後，得到比自己原來的生活中更多、更強烈的性體驗。但這個模擬程式有其風險：使用者進入這世界的次數有一定的限制，否則就可能身陷其中，再也無法脫身。

由迪恩・歐康納（Dean O'Connor）飾演的主角對模擬體驗無法自拔，並對自己與男友德瑞克・卡麥隆之間的性感到越來越無趣。最後歐康納發現自己陷入模擬世界，無法再回到「真實世界」中。魏思特這部片並不以快樂的結局收場——令人上癮的模擬幻想，成為了歐康納永遠的住所。

●

魏思特拍過兩部有關色情片滋養慾念並壯大的電影，其中一部是獨立製片的非色情片《A片猛男日記》（The Fluffer），另一部是改編自奧斯卡・王爾德（Oscar Wilde）著作《格雷的畫像》（Picture of Dorian Grey）的色情片《暴食》（Gluttony），這部片也是全球影視《七宗罪》（Seven Deadly Sins）系列之一。

在魏思特離開紐奧良去跟布魯斯・拉布魯斯拍《非常男妓》前，在一間酒吧凌晨三點、帶有醉意的交談中，構想出一部有關色情片工業的劇情長片。他在讀《深喉嚨》女星琳達・洛芙雷絲（Linda Lovelace）的自傳時，想到一個「關於『小吹俠』在《深喉嚨》場景中的故事」。「於是我想，『噢，老天啊，這真是個可笑的工作。這個幫人吹屌的差事

我很感興趣，因為這是一種權力關係的誇張化──有人給予，有人照單全收。我想：如果一個『小吹俠』愛上了一個色情片明星會怎樣呢？」」（Hays，頁 141-142）

他並沒有繼續發想這個點子，直到搬到洛杉磯，開始在色情片業裡工作。魏思特回憶道：「我在拍……《非常男妓》時，遇到巨星凱文・奎莫，他給了我一個電話號碼要我打過去。四天後我得到了《冒險一試》的導演職位。攝影棚裡有十個人，我以游擊隊員的方式拍片，讓兩個健身猛男用橡膠肛塞相幹。這是我進入色情片界的開始。」（Lambert，*HX*，11/16/2001，頁 30）

接下來五年，魏思特與電視製作人、獨立製片電影《悲痛》（Grief）的導演里察・葛拉策（Richard Glatzer）一起工作。魏思特在擔任攝影師與導演時，吸取了大量對這個行業的了解。他大多為大根影視工作，但也為奧德賽影視（《科技失樂園》）與全球影視拍片。他回憶：「我把有趣的話和想法記在本子裡，同時也作一些訪談……透過這些去產生故事的角色與構想。」（Lambert，頁 30）《A 片猛男日記》的主角，「給錢就搞基」的色情片明星強尼・瑞博（Johnny Rebel），原型就是魏思特在工作中遇到過的異男演員。

片中有一幕，就是根據魏思特在拍《紅色，火辣與安全》（Red, Hot, and Safe）這部 HIV 防治與保險套推廣影片時，發生在知名「給錢就搞基」演員若德・拜瑞身上的插曲。魏思特回憶：「我用好多超八毫米底片去拍若德（騎摩托車）奔馳在 101 公路上的樣子，在陽光下，他看起來超帥的。我覺得這段如果用在電影的開頭應該會很棒。當時我們抵達了那裡，卻不見若德蹤影，於是四處晃了一下並架設器材。他

面帶笑容出現⋯⋯當他騎上高速公路時，一位開著跑車的金
髮女郎發現了他並作勢要他騎下公路，他倆一同離開並在當
晚有了約會。他對此感到很開心──他在下午拍男同志色情
片，然後在晚上和開保時捷的金髮女郎約會。之後我偷了一
點這段戲，用到《A 片猛男日記》裡那個給錢就搞基的明星
強尼・瑞博身上。我覺得它呈現了這個男人特有的魅力──
不論男女，他都是性慾的象徵。」

　　到了 1999 年，魏思特和葛拉策準備好了。「前置作業與
找錢大概就花了一年。事實上，我們在有錢開拍之前就已經
在選角了。」此外，魏思特也請了很多他在業界工作時遇到
的人參與試鏡。「我希望電影裡有很多從這個行業出身的夥
伴參與演出，比如查德・唐納文、湯馬斯・洛依德（Thomas
Lloyd）、德瑞克・卡麥隆、寇爾・塔克（Cole Tucker）
──因為他們真的存在。」魏思特進一步解釋：「我們的鏡
頭裡出現了奧德賽影視公司的辦公室，在派對場面中出現了
希希・拉魯，以及由色情片明星與扮裝皇后組成的『強尼・
戴普複製人樂團』（Johnny Depp Clones）──他們超猛的。」
（Lambert，頁 30）

●

　　2001 年，《A 片猛男日記》終於推出。它描寫年輕男子
尚恩・麥克基尼斯（Sean McGinnis），一位搬到洛杉磯追
尋好萊塢電影夢的電影系學生，卻發現電影界現實比想像的
更惡劣。在看過一部色情片後，尚恩迷上了「有錢就搞基」
的演員強尼・瑞博。為了接近強尼，尚恩在他簽約的色情片
公司找了份工作。雖然強尼・瑞博的性傾向曖昧不明，但他

自認是異性戀者，拍男同志色情片只是爲了錢。然而不論男
女，他都極盡所能地在別人身上施展他的性魅力。強尼在和
女友芭比倫（Babylon）分手後，性情變得飄忽不定，開始失
去身爲明星的吸引力。在極度渴望嗑藥的情況下，強尼殺死
了一位在色情片業中曾幫助過他的朋友。在恐懼下，他帶著
尚恩和他一起逃往墨西哥。

2001 年的《七宗罪：暴食》，是魏思特緊接在《A 片
猛男日記》之後的作品，也是他對受色情片啓發的性慾念主
題的持續探索。《暴食》講的是一個關於執念的故事，由
男男色情片界最性感演員之一——坦納・海耶斯（Tanner
Hayes）飾演年輕電影系學生。他在無意中發現父親床褥下藏
著一張色情片明星道林（由艾力克・漢森，Eric Hanson 所
飾演）的照片。

作爲年輕影人的「個人紀錄片」，這部片講述海耶斯對
道林的沉迷，以及他所發現的六〇年代色情片明星，就和同
名的道林・格雷（Dorian Grey）一樣，似乎永遠不老。不
過，《暴食》不僅重述《格雷的畫像》的故事，更以一系列
符合時代風格、狂熱與激情的性愛場面，讓人深刻了解男同
志色情片的歷史——六〇年代早期的經典姿勢與怪誕的想法、
七〇年代未經修飾的粗粒子自然風，九〇年代初的酷兒前衛
主義（一種對陽物中心論（phallocentrism）政治不正確的頌
揚），九〇年代晚期混合性與食物的後現代場景，以及最後
出現的現代，由坦納・海耶斯所飾演的年輕電影系學生，他
與永遠不老的道林上了床，實現了他在性方面的執念。

《暴食》把男同志色情片的電影技術推到新的極致，更潛
在地爲色情片美學立下了新的根基。在電影裡，魏思特將男

同志對青春執迷般的全神貫注，以及他對色情片明星、對性本身的執念等主題融合在一起。這片也是一部偵探片，是對美麗和慾望的探求，更是一部帶有明顯性興奮的色情片。這部片得到 2002 年《男同志影視新聞》的「最佳影片」、「最佳導演」與「最佳編劇」獎，其中由若德・拜瑞與特洛依・麥克斯（Troy Michaels）合演的一場戲，也入圍了「最佳性愛場面獎」。

　　如同魏思特所指出的，色情片提供了「一種挑逗……它給了你實際的性體驗，卻沒真正給你情感上的滿足。」（West，私人信件）對大多數色情片觀眾來說，電視或電腦的玻璃螢幕是真確的阻礙。在《A 片猛男日記》與《暴食》中，主角穿越了阻礙，向外追求性的執念。電影呈現了逃離「色情片衝擊」的兩種方式，然而最後，尚恩發現，一切清楚顯示，當一個「小吹俠」對於解決他根本的寂寞與對性的不安全感，完全無濟於事，只能與他對強尼・瑞博的執念達成協議，硬拚到底。在《暴食》裡，電影系學生藉由工作，偶然發現了道林老年時的隱祕影片，找到道林本人並與他發生性關係，才終能以這樣的方式擺脫了他對道林的執念。

保險套幻想

　　自 1990 年起，男同志色情片業將使用保險套視為標準程序。異性戀色情片則可由演員自己或製片選擇是否使用保險套，但建立起一套嚴格的檢驗政策：如果不戴套，演員就必須要通過一系列 HIV 與性病的檢測才行。

　　不同的政策對演員產生了相當不同的衝擊。在男同志色情片業中，是否感染 HIV 是個人隱私。不論檢測的結果是陰性或陽性，演員照樣可以在硬蕊色情片中演出，但在異性戀色情片那廂，若是陽性或有性傳染病，就不被允許。

●

　　比爾・葛德納（Bill Gardner）和約翰・辛樂頓（John Singleton）擁有一家為運輸業拍攝安全宣導片的公司。他倆感染 HIV 已有好些年，1998 年他們決定邀請同樣是 HIV 陽性的幾位朋友到他們位於棕櫚泉（Palm Spring）的家中開性愛派對。因為他們都是陽性，所以選擇不戴保險套。派對很快地變成一項常態，且每場都有六十至七十人參與。在舉辦過幾場之後，派對上的某人就建議來拍一部「猛幹片」（Hick, White，頁 37）

　　同年，他們成立了「熱沙漠騎士影視」（Hot Desert Knight）來製作並發行無套（bareback）性愛片，其他公司也開始製作並推出「無套」色情片。從 2003 年起，無套影片是男同志色情片市場中成長最快的一個區塊，許多暢銷影片的片名都與無套有關。店家擴大了無套影帶的櫃位並挪到店頭前端區塊，而將使用保險套的影片挪到後方。老字號的廠商則將「前保險套」（pre-condom）時期的經典作品行銷給同一群觀眾。例如獵鷹影視就把他們早期的作品操作成「無套」影片重新上市。

　　無套片商的興起，對整個工業產生了挑戰，防疫監控政策也被重新檢驗。許多演員，特別是像若德・拜瑞或沃夫・哈德森（Wolf Hudson）這些也在異性戀色情片界工作的演員，

他們在性病檢測上就受到更嚴格的關注。無套影片片商指控某些將前保險套時期的影片用無套影片名義操作的方式很偽善，而他們也在某些情況被業界排擠在外。比如，無套影片不符《男同志影視新聞》大賞的參賽資格。直到最近，才有像是《成人電影新聞》以及旗下《男同志影視新聞》，或是《網路插座》（Cybersocket）這樣的網站，開始去評論無套影片。

評論家與某些激進份子視色情片為一種教育媒介與逃避現實的娛樂。色情片是一種曖昧不清的媒介——它既是「通往幻想世界的通行證」，也是真實性愛的「紀錄」。色情片裡所描述的性，會對其觀眾造成多直接的影響？對男同志而言，保險套在色情想像中扮演了什麼角色？它意味著安全或死亡？無套色情片促進了色情的幻想，但是否影響真實生活而使性變得危險？「金銀島媒體公司」（Treasure Island Media）的開朝元老之一保羅・莫利斯（Paul Morris）宣稱：「保險套無關安全或存活，而是關於歉意、內疚與放棄。男同志色情片使用保險套，是用一種帶著性意涵的方式宣稱：『看啊，我們是好男孩，而且和異性戀的人一樣正常且願意負責任。』」他認為，保險套是一種「流行病學的戀物癖」。（White，頁 37）

使用保險套，顯示了對演員的安全、以及幻想世界對觀眾的影響。異性戀色情片工業堅持透過檢測和監控、而非使用保險套的方式，來鼓勵觀眾幻想與實踐？使用保險套的男同志色情片商，企圖將較安全的性行為變得更為色情，藉著讓 HIV 陽性的演員在硬蕊色情片中演出，正面強調了 HIV 陽性人士的性生活。但就像大多數觀眾所知的那樣，色情片是前往幻想世界的通行證，但並不絕對是一本能夠讓人在真實世界不受約束的、實用的指南。

結語：男同志硬蕊色情片的終結

就藝術型式而言，男同志色情片已經死亡。

—— 傑克・弗利確（Jack Fritscher）

色情片的歷史充滿意外，且造成巨大的影響。美國最高法院在 1947 年為刺激經濟，強迫好萊塢大廠廉價出售其連鎖電影院，使後來六〇與七〇年代的性革命建立起一種氛圍，色情片變得可被接受。電視的出現削減了它們的生意，突然間，電影院失去了穩定的片源。五〇年代晚期，剝削電影——重點在藥物、墮胎、通姦與亂倫這些小報式主題的低成本電影——填補了這個缺口。洛斯・梅爾推出的「天體電影」裡，露出了赤裸裸的胸部，這方式奏效了一段時日，直到 1969 年，異性戀與男同志硬蕊色情片進入電影院為止。

1971 年《沙裡的男孩》與 1972 年的《深喉嚨》是首批吸引廣大公眾的硬蕊色情片。貝納多・貝托魯奇（Bernardo Bertolucci）1972 年的電影《巴黎最後探戈》（Last Tango in Paris）由馬龍・白蘭度主演，是自歐洲引進的主流電影，雖然片中並沒有硬蕊色情，但它是直接呈現性情境的電影里程碑。從這些電影開始，商業色情片工業的樣貌也開始浮現。

此後，色情片工業便開始大規模發展起來。從 1972 年價值一千萬美金的地下產業，變成今天產值超過一百億美金的大型產業。當時在產業中相對較小的男同志影視，今日也同樣有所成長。（McNair，Lane）

八〇年代，錄影帶技術的出現與愛滋病的傳佈，造成了巨大的變化。錄影帶導致成人電影院的衰亡，也將觀看色情

片的地點由群聚且公衆的場合，轉移到家庭這個更私人的空間。愛滋病的傳佈，更加強了這樣的轉移。在電影院發生的性比較危險，在家看色情片比較安全，所以它成爲危險性行爲的替代品——特別是在還不確定究竟如何引起、如何預防的蔓延初期。

網際網路日益成長的重要性以及其他的新媒體，是這個商業環境裡最新的革命。不過，色情片工業也對網際網路的商業發展有所貢獻。打從有網站以來，色情片就佔有一席之地。色情片工業本身就是軟體發展與科技的先驅，進行著安全交易、圖片展示、影像串流，以及現場互動表演的傳輸。據估計，色情片佔了所有線上交易量的百分之五到十左右。

如同我們目前所知、以及我在本書所提及的，這些發展戲劇化地改變了男同志色情片工業的景貌。男同志色情網站，使得色情片比過往的郵購或錄影帶出租範圍來得更大。DVD在往後十年可能將停止生產。在多元網路媒介中的成人素材，正與銷售和出租業相互競爭。寬頻用戶的數量凌駕撥接隨選視訊，爲觀衆提供更便利的方式來觀看與瀏覽色情片。很多網站都可以看到現場春宮秀和業餘影片，這改變了大多數色情片的敘事方式與對性的期待——不論它們確實有故事情節、或單純只是滿滿的性愛演出。（Ray）

男同志色情網站十分多樣，從素人表演現場春宮秀，到色情片明星的個人網站，還包括了像是「裸體兄弟會之屋」（Naked Frat House）、「皮革捆綁性」（Leather Bound Sex）和「工作男人最性感」（Sexy Men at Work）這樣的特色網站，以及「男同性戀色情片部落格」（Gay Porn Blog）這樣的八卦網站，「獵鷹電視」（Falcon TV）或「現場裸幹」

（Live and Raw）之類的色情片公司，「壞小狗」（BadPuppy.com）、「裸劍」（NakedSword.com）以及「好色藍」（RandyBlue.com）這種可向外連結到其他特色網站的綜合型入口網站。這些網站大多數都要收取月費才能看到現場直播秀以及最新的內容。

　　近來，網路網路已成為性工作者吸引顧客的主要管道。伴遊經紀人與個體戶的網站為數可觀。它們基本上都會秀出伴遊者的外貌、尺寸、性角色、喜好以及評等。在這些網站出現的伴遊們都會被評論與討論。

　　此外，聊天室、網路攝影機、偷窺網站和互動網站的激增，讓粉絲可以和業餘表演者、伴遊者與色情明星對話或進一步接觸。比如說，有個提供一對一服務的網站，粉絲可以向演員購買「專屬」時間即可與他互動，共同扮演幻想中的景況。而付較少費用的「窺探者」，只能觀看演員與他人的互動過程，卻不能實際參與其中。這是個與伴遊服務類同的網路幻景。此外，網路更促進了面對面親身接觸與互動，以及男性性工作者的行銷。有些伴遊網站為顧客提供評論區以便評論他們所雇的伴遊——「男找男伴遊」（male4maleescort.com）就是其中一個相當受歡迎的網站。針對一些知名的色情片明星，網站通常會在顧客雇用他們之前，提醒其可能享有的幻想種類，並針對性的品質給予建議。

　　僅不過四十年多一點，男同志色情片工業就處於劇變當中——它幾乎完全生存在網路空間裡。網際網路改變了男同志色情片如何描述性愛，如同從電影轉變到錄影帶時那樣，改變了色情片看待性的方法。在現場春宮網站中出現的性和男同志電影中所描繪的性大不相同——它並非建立在性幻想

或是由性場面所框架出來的性行為之上。沒有劇本、導演、後製、剪輯，欠缺化學反應並且無趣，更可能提醒這些性行為是發生在網路上而非影片裡。在「真實世界」裡的性將會改變並形塑網路性愛，就像 Sex 2.0 將會改變我們如何編排自己的性邂逅一樣。但男同志色情片所訴說的故事種類——不論是性冒險、浪漫故事或者平鋪直敘的狂歡，終將會以新的方式呈現。

致謝

　　寫這本書是因爲我一直想讀到一本像這樣的書。一直以來，始終沒有一本書以男同性戀電影史爲主題。我一直計畫從社群與電影工業的角度，爲整個男同志電影世界寫一本書，更希望能在書裡提到那些在男同志電影工業裡工作的人，以及整個男同志電影工業是如何運作的。而很快地我就察覺，如果我對男同志電影的歷史不了解，就沒辦法描繪出我想寫的主題——它的轉變從純男性成人電影院開始，到錄影帶的出現，再受到愛滋病所帶來的衝擊，還有網際網路的誕生。書寫早年所發生的事，就像拼一塊根本不知道到底會是什麼的圖。藉由許多的小故事和零散的史料，我慢慢地建構出整體的樣貌。沒有那些同意受訪並坦然直率告訴我有關他們過去在生活與工作中一切瑣事的受訪者，我絕對沒辦法完成這本書。

　　我要謝謝我的經紀人蘿莉・柏金斯（Lori Perkins），是她建議我寫這本書。以及將這本書送交「卡蘿與葛拉芙」（Carroll and Graff）出版社編輯並出版的唐・維斯（Don Weise）；當「卡蘿與葛拉芙」被「柏修斯」出版社（Perseus Books）併購時，麗莎・可蘭希（Lisa Clancy）與瓊・安德森（Jon Anderson）接管了這本書編輯與出版的後續事宜。

　　感謝那些鼓勵與幫助我的人：琳達・威廉斯（Linda Williams）所著，精彩絕倫的《硬蕊色情片：權力，愉悅與「顯見的狂熱」》（Hardcore: Power, Pleasure and the"Frenzy of the Visible"）和《螢幕性》（Screening Sex），這兩本書不僅啓發了我，更讓我了解：認眞看待色情片有多麼重要。艾力克・薛佛（Eric Schaefer），爲我這本關於男同志色情片的歷史，提供了他書裡有關性革命與流行文化的資料；《男

同志影視新聞》（GayVN）的編輯群，幫我搞定了《男同志影視新聞頒獎典禮暨博覽會》（GayVN award shows）的入場資格。以及若德 · 拜瑞、克里斯 · 布爾（Chris Bull）、唐 · 戴利（Don Dailey）、約翰 · 蓋格南（John Gagnon）、馬修 · 洛爾（Matthew Lore），以及（再一次感謝的）艾力克 · 薛佛，閱讀了手稿大綱並提出了寶貴的建議。

　　沒有來自傑瑞 · 道格拉斯（Jerry Douglas）的大力協助，這本書或其他像這樣的書將無法完成。身為《男攝世界》雜誌 1989 到 2000 年的編輯，他詳實地記錄了這個產業進展的歷史軌跡。若是沒有《男攝世界》裡有關導演、演員與其他相關人士的報導，這本書絕不可能問世。他是我最早訪談的對象之一，是我的良師益友，也時時給我許多指導。

　　最後，我要感謝我的家人對我的體諒與支持。特別要感謝我母親的寬容與耐心。她總是自願成為我色情片世界冒險故事的聽眾，也多次仁慈地接受我沒法去探望她老人家的大堆藉口。

參考書目

本書影片相關資訊（導演，演員等）主要取自下列網站：
http://www.wtule.net/Intro
http://www.imdb.com/search

序章

David Allyn, *Make Love, Not War: The Sexual Revolution: An Unfettered History* (Boston: Little, Brown and Company, 2000).

Elizabeth Cowie, "Pornography and Fantasy: Psychoanalytic Perspectives," Lynne Segal and Mary McIntosh, Sex Exposed: Sexuality and Pornography Debate (New Brunswick: Rutgers University Press, 1993)

Edward de Grazia, *Girls Lean Back Everywhere: The Law of Obscenity and the Assault on Genius* (New York" Vintage 1992).

Jeffrey Escoffier, *Sexual Revolution* (New York: Thunder's Mouth press, 2003).

Joseph Slade, Pornography in America (Santa Barbara: ABC-CLIO, 2000).

第一章　Blue

Sally Banes, *Greenwich Village 1963: Avant-Garde Performance and the Effervescent Body* (Durham: Duke University Press, 1993).

Victor Bockris, *Warhol: the Biography*, 75th Anniversary Edition (Boston: Da Capo, 2003

Arthir Danto, *Beyond the Brillo Box: The Visual Arts in Post-Historical Perspective* (New York: Farrar Straus Giroux, 1992)

F. Valentine Hooven, III, *Beefcake: The Muscle Magazines of America 1950-1970*, (Koln: Taschen, 2002).

Alice Hutchison, *Kenneth Anger: A Demonic Visionary* (London, Black Dog Publishing, 2004).

Stephen Koch, Stargazer: *The Life, World and Films of Andy Warhol*, Revised and updated, (New York: Marion Boyars, 2002).

Wayne Koestenbaum, *Andy Warhol* (London: Phoenix, 2003).

Richard Meyer, *Outlaw Representation: Censorship and Homosexuality in Twentieth-Century American Art* (New York: Oxford University Press, 2002).

Christopher Nealon, "The Secret Public of Physique Culture," *Foundlings: Lesbian and Gay Historical Emotion Before Stonewall* (Durham, Duke

University Press, 2001).

Kenneth Turan and Stephen Zito, *Sinema: American Pornographic Films and the People Who Make Them* (New York: Praeger Publishers, 1974).

Steve Watson, *Factory Made: Warhol and the Sixties* (New York: Pantheon, 2003)

Thomas Waugh, *Hard to Imagine: Gay Male Eroticism in Photography and Film from Their Beginning to Stonewall* (New York: Columbia University Press, 1996).

Andy Warhol and Pat Hackett, *Popism: The Warhol Sixties* (San Diego: A Harvest Book, Harcourt, 1980) 265

Maurice Yacowar, *The Films of Paul Morrissey* (Cambridge: Cambridge University Press, 1993).

第二章　巴比倫裡的肉壯猛男

Kenneth Anger, *Hollywood Babylon* (New York: Bell Publishing Company, 1975).

Georges Bataille, *Erotism, Death and Sensuality*, (San Francisco: City Lights Books, 1986).

Leo Bersani, *The Freudian Body: Psychoanalysis and Art* (New York: Columbia University Press, 1986).

Leo Braudy, *The World in a Frame: What We See in Films* (Garden City, New York: Anchor Books, 1977)

Amy Dawes, *Sunset Boulevard: Cruising the Heart of Los Angeles* (Los Angeles: Los Angeles Times Books, 2002).

Richard deCordova, *Picture Personalities: The Emergence of the Star System in America* (Urbana: University of Illinois Press, 1990).

Tom De Simone, Behind the Camera: Interview by Jerry Douglas, *Manshots*, June 1993.

Jerry Douglas, "The Making of *Song of the Loon*: Interview with Scott Hanson," *Manshots*, Part I, October 1994; Part II December 1994.

Jerry Douglas, "Jaguar Productions: Interview with Barry Knight and Russell Moore" *Manshots*, Part I, August 1996; Part II, August 1996.

Richard Dyer, *Stars*, New Edition, (London: British Film Institute, 1998)

Jeffrey Escoffier, "Gay-for-Pay: Straight Men and the Making of Gay Pornography," *Qualitative Sociology*, Vol. 26, No. 4, Winter 2003.

John Rechy, *The Sexual Outlaw: A Documentary* (New York: Grove Press, 1977).

Lillian Faderman and Stuart Timmons, *Gay L.A.: A History of sexual Outlaws, Power Politics, and Lipstick Lesbians* (New York: Basic Books, 2006).

Patrick Moore, "The Life and Films of Fred Halsted," in *Beyond Shame: Reclaiming the Abandoned History of Radical Gay Sexuality* (Boston: Beacon Press, 2004).

John Rechy, *The Sexual Outlaw: The Documentary* (New York: Grove Press, 1977)

Eric Schaefer, *Bold! Daring! Shocking! True!: A History of Exploitation Films, 1919-1959* (Durham University Press, 1999).

Paul Alcuin Siebenand, *The Beginnings of Gay Cinema in Los Angeles: The Industry and the Audience*, A Dissertation Presented to the Faculty of the Graduate School, University of Southern California in partial fulfillment of the requirements for the Degree of Doctor of Philosophy, June 1975. [書中有時註爲 PAS]

Mark Thompson, Ed. *Long Road to Freedom: The Advocate History of the Gay and Lesbian Movement* (New York: St. Martin's Press, 1994).

Kenneth Turan and Stephen Zito, *Sinema: American Pornographic Films and the People Who Make Them* (New York: Praeger Publishers, 1974).

第三章　天堂與群歡之城

David Allyn, *Make Love, Not War: The Sexual Revolution: An Unfettered History* (Boston: Little, Brown and Company, 2000).

Anthony Bianco, *Ghosts of 42nd Street: A History of America's Most Infamous Block* (New York: Harper Perennial, 2004) 266

Stephen J. Bottoms, *Playing Underground: A Critical History of the 1960s Off-Off-Broadway Movement* (Ann Arbor: University of Michigan Press, 2004).

Tom Burke, "The New Homosexuality," *Esquire Magazine*, 1969

Elizabeth Cowie, "Pornography and Fantasy: Psychoanalytic Perspectives," Lynne Segal and Mary McIntosh, Sex Exposed: Sexuality and Pornography Debate (New Brunswick: Rutgers University Press, 1993)

David Crespy, *Off-Off-Broadway Explosion: How Provocative Playwrights of the 1960s Ignited a New American Theater* New York: Back Stage Books, 2003).

Michael DeAngelis, *Gay Fandom and Crossover Stardom: James Dean, Mel Gibson and Keanu Reeves* (Durham: Duke University Press, 2001).

Samuel Delany, *Times Square Red, Times Square Blue* (New York: New York University Press, 1999).

Jerry Douglas (as Doug Richards), "The Gay Film Heritage: Filming 'Back Row,'" *Manshots*, September 1989.

Jerry Douglas, "The Legacy of Jack Deveau," *Stallion*, April 1983. [listed as Stallion]

Roger Edmonson, *Boy in the Sand: All-American Sex Star* (Los Angeles: Alyson Books, 1998)

Andrew Holleran, *Dancer from the Dance* (New York: Harper, 1978)

Patrick Hinds, *The Q Guide to NYC Pride* (New York: Alyson Books, 2007).

Larry Kramer, *Faggots* (New York: Grove Press, 1978)

Jonathan Mahler, *Ladies and Gentlemen, The Bronx is Burning: 1977, Baseball, Politics, and The Battle for the Soul of a City* (New York; Farrar, Straus and Giroux, 2005).

Ether Newton, *Cherry Grove, Fire Island: Sixty Years in America's First Gay and Lesbian Town* (Boston: Beacon Press, 1993)

Wakefield Poole, Dirty Poole: *The Autobiography of a Gay Porn Pioneer* (Los Angeles: Alyson Books, 2000) [書中有時註爲 T & Z]

Kenneth Turan and Stephen Zito, *Sinema: American Pornographic Films and the People Who Make Them* (New York: Praeger Publishers, 1974). [書中有時註爲 T & Z]

Michael Warner, T*he Trouble with Normal: Sex, Politics, and the Ethics of Queer Life* (New York: Free Press, 1999).

第四章　美國的色情首都

Adam Video Guide: *The Films of John Travis*, (Los Angeles: Knight Publishing, 2000).

Howard S. Becker, "Introduction," Howard S. Becker, ed. *Culture and Civility in San Francisco* (New York: Transaction Books, 1971)

Nan Alamilla Boyd, *Wide Open Town: A History of Queer San Francisco to 1965* (Berkeley: University of California Press, 2003).

Jerry Douglas, "Seven in a Barn," 'Stallion 50 Best: All-Time Best Male

Films and Videos 1970 – 1985,' *Stallion*, Special Issue #4, 1985.

Jerry Douglas, "Inside Falcon Studios," *Manshots*, January 1989. [Interview with Chuck Holmes (as Bill Clayton)].

Jerry Douglas, "The Gay Film Heritage: The Making of the Other Side of Aspen," *Manshots*, February 1993. [Interview with Chuck Holmes (as Falcon)]

Roger Edmonson, *Clone: The Life and Legacy of Al Parker, Gay Superstar* (Los Angeles: Alyson, 2000). 267

Frances Fitzgerald, *Cities on a Hill: A Journey Through Contemporary American Cultures* (New York: Simon & Schuster, 1986).

Ernest Havemann, "Homosexuality in America," *Life*, June 26, 1964.

John Hubner, *Bottom Feeders: From Free Love to Hard Core – the Rise of the Counterculture Heroes Jim and Artie Mitchell* (New York: Doubleday, 1993).

Martin Levine, *Gay Macho: The Life and Death of the Homosexual Clone* ("Scott Masters" Interview by Jerry Douglas, *Manshots*, 1997.

William Murray, "The Porn Capital of America," *New York Times Magazine*, January 3, 1971

Harold Nawy, "The San Francisco Erotic Marketplace," *Technical Report of the Commission of Obscenity and Pornography, Volume IV: The Marketplace: Empirical Studies*, (Washington, DC: Government Printing Office, 1970).

"Toby Ross," Interview by Jerry Douglas, *Manshots* March 1997.

Gayle Rubin, "The Mirace Mile: South of Market and Gay Male Leather," James Brooks, Chris Carlsson and Nancy Peters, eds. *Reclaiming San Francisco: History, Politics, Culture* (San Francisco: City Lights Books, 1998).

Eric Schaefer, "Gauging a Revolution: 16 mm Film and the Rise of the Pornographic Feature," Linda Williams, ed. *Porn Studies* (Durham: Duke University Press, 2004).

Mick Sinclair, *San Francisco: A Cultural and Literary History* (New York: Interlink Books, 2004).

James T. Sears, *Behind the Mask of the Mattachine: The Hall Call Chronicles and the Early Movement for Homosexual Emancipation*, New York: Harrington Park Press, 2006)

Randy Shilts, *The Mayor of Castro Street: The Life and Times of Harvey Milk* (New York: st. Martin's Press, 1982)

John Travis, Interview by Jerry Douglas, *Manshots*, March 1990.

"Update," "Gay Porn Pioneer Dead at 53?" *Update*, May 29, 1985.

"Unzipped," "Falcon: The Bird's-Eye View, How Founder Chuck Holmes Built a Sex-Video Giant," *Unzipped*, April 13, 1999.

Edmund White, *States of Desire: Travels in Gay America* (New York: Plume, 1980).

第五章　現實與幻想

Pat Califia, "Feminism and Sado-Masochism," *Heresies*, Nos.3/4, (1981).

Vincent Canby, "Films Exploiting Interest in Sex and Violence Find Growing Audience Here," *New York Times*, January 24, 1968.

Elizabeth Cowie, "Pornography and Fantasy," in Lynne Segal and Mary McIntosh, Eds. *Sex Exposed: Sexuality and the Pornography Debate* (New Brunswick, NJ: Rutgers University Press, 1993)

Arthur C. Danto, *Playing with the Edge: The Photographic Achievement of Robert Mapplethorpe* (Berkeley: University of California Press, 1995).

Joe Gage, "Interview with a Legend" by Jerry Douglas, *Manshots*, Part I, June 1992; Part II, August 1992.

Brad Gooch, *The Golden Age of Promiscuity: A Novel* (New York: Alfred A. Knopf, 1996).

Rolf Hardesty, "Gay film Heritage: Nova Studio," Part I: The Pre-Sound Years, *Manshots*, July 1997; *Manshots*, Part II: The Final Years, August 1997. 268

William Higgins, Behind the Camera: Interview by Jerry Douglas, *Manshots*, Part I, December 1990; Part II, February 1991.

Alan Hollinghurst, "Robert Mapplethorpe," *in Robert Mapplethorpe*, 1970 – 1983, (London: Institute of Contemporary Art, 1983)

Arnie Kantowitz, "Wally Wallace," *New York Blade*, September 17, 1999

Troy McKenzie, "The Legacy of Kip Noll," *Manshots*, March 1989.

Scott Master, Behind the Camera, Interview by Jerry Douglas, *Manshots*, November 1997.

Patrick Moore, "Theater of Pleasure: The Mineshaft," *in Beyond Shame: Reclaiming the Abandoned History of Radical Gay Sexuality* (Boston: Beacon Press, 2004).

Gary Morris, "Keep on Truckin': An Interview with Joe Gage," *Bright Lights*

Film Journal, www.brightlightsfilm/42/gage.htm Retrieved 7/19/2008.

Patricia Morrisroe, *Robert Mapplethorpe: A Biography* (New York: Random house, 1995).

John Preston, "The Theater of Sexual Initiation," in *My Life as a Pornographer & Other Indecent Acts* (New York: A Richard Kasak Edition, Masquerade Books, 1993).

Mark Reynolds, Behind the Camera: Interview by Jerry Douglas, *Manshots* November 1988.

Frank Rodriguez, "Joe Gage," *Butt: A Quarterly Magazine* , Spring 2007.

Stallion Editors, "Stallion 50 Best: All-Time Best Male Films and Videos 1970 – 1985," *Stallion*, Special Issue #4, 1985.

Matt Sterling, Behind the Camera, Interview by Jerry Douglas, *Manshots*, September 1988.

Thomas Waugh, Hard to Imagine: *Gay Male eroticism in Photography and Film from the Beginnings to Stonewall* (New York: Columbia University Press, 1996)

Edmund White, *States of Desire: Travels in Gay America* (New York: Penguin Books, 1980).

Edmund White, "Robert Mapplethorpe," *Arts and Letters* (San Francisco: Cleis Press, 2004).

Unzipped, "The Unzipped 100 Greatest Gay Porn Films," *Unzipped Magazine*, Special Collector's Edition, Winter/Spring 2006.

第六章 崩毀的性

John-Manuel Andriote, *Victory Deferred: How AIDS Changed Gay Life in America*, (Chicago: The University of Chicago Press, 1999).

Leo Bersani, "Is the Rectum a Grave?" in Douglas Crimp, Ed. *AIDS: Cultural Analysis, Cultural Activism* (Cambridge: The MIT Press, 1988).

John R. Burger, One-Handed Histories: The Eroto-Politics of Gay Male Video Pornography (New York: Harrington Park Press, 1995)

Michael Callen, *Surviving AIDS* (New York: Perennial, 1991)

Douglas Crimp, "How to Have Promiscuity in an Epidemic," in Crimp, Douglas, Ed. *AIDS: Cultural Analysis, Cultural Activism*, {Cambridge, MA: The MIT Press, 1988).

Jerry Douglas, 'The Legend of Casey Donovan" *Manshots*.

Roger Edmonson, *Boy in the Sand: Casey Donovan, All-American Sex Star*, Los Angeles: Alyson Publications, 1998 269

Roger Edmonson, *Clone: The Life and Legacy of Al Parker, Gay Superstar* (Los Angeles: Alyson, 2000).

Henry Fenwick, "Changing Times for Gay Erotic Videomakers: Growing Market and New expectations in the Age of AIDS," *The Advocate*, February 2, 1988

Frances Fitzgerald, "The Castro," in *Cities on a Hill: A Journey Through Contemporary American Cultures* (New York: Simon & Schuster, 1983)

Mirko D. Grmek, *History of AIDS: Emergence and Origin of a Modern Pandemic* (Princeton: Princeton University Press, 1990).

Andrew Holleran, *Ground Zero* (New York: New American Library, 1988).

Charles Kaiser, *The Gay Metropolis, 1940-1996* (San Diego: Harcourt Brace & Co.).

Edward King, *Safety in Numbers: Safer Sex and Gay Men*, (New York: Routledge, 1993).

Dave Kinnick "How Safe is Video Sex," *Frontiers*, September 1991.

Gina Kolata, "Erotic Films in AIDS Study Cut Risky Behavior," *New York Times*, November 3, 1987.

Frederick S. Lane III, *Obscene Profits: The Entrepreneurs of Pornography in the Cyber Age* (New York: Routledge, 2001).

Scott O'Hara, *Autopornography: A Memoir of Life in the Lust Lane*, New York: Harrington Park Press, 1997

Cindy Patton, *Fatal Advice: How Safe-Sex Education Went Wrong* (Durham: Duke University Press, 1996).

Christopher Rage, Behind the Camera, Interview by Jerry Douglas, *Manshots*, April 1991.

Doug Richards (Jerry Douglas), "Safe Sex Videos," *Manshots*, September 1988.

Robert W. Richards, "Al Parker: Still Here!" *Manshots*, November 1988.

Robert W. Richards, "Scott O'Hara: Pleasure Giver," *Manshots*, March 1989.

Gabriel Rotello, *Sexual Ecology: AIDS and the Destiny of Gay Men* (New York: Dutton, 1997).

Gayle Rubin, "Elegy for the Valley of Kings: AIDS and the Leather Community in San Francisco, 1981 – 1996," in Martin P. Levine, Peter M. Nardi, and John H. Gagnon, Eds. In *Changing Times: Gay Men and Lesbians Encounter HIV/AIDS* (Chicago, University of Chicago Press,

1997).

Doug Sadownick, *Sex Between Men: An Intimate History of the Sex Lives of Gay Men Postwar to Present* (San Francisco: Harper San Francisco, 1997).

Safer Sex Comix #4, Artwork by Donelan, Story by Greg, (New York: GMHC)

"'Safe Sex' Stops the Spread of AIDS," *New Science*, January 7, 1988

Joseph Sonnabend "Looking at AIDS in Totality: A Conversation," *The New York Native*, October 7, 1985

Edmund White, *The Burning Library* (New York; Alfred A. Knopf, 1994).

第七章　真男人與超級巨星

Adam Gay Video Erotica, *Dirk Yates: From Sgt. Swann to God Was I Drunk* (Los Angeles: Knight Publishing, December 1999. [書中註爲 DYC]

Mark De Walt, "The Eye of Kristen Bjorn," *Blueboy*, January 1998.

Gary W. Dowsett, *Practicing Desire: Homosexual Sex in the Era of AIDS* (Sanford: Stanford University Press, 1996).

Brian Estevez, Interview by Robert W. Richards, *Manshots*, April 1991. 270

Richard Goldstein, "Go the way Your Blood Beats: An Interview with James Baldwin" Village Voice, 1984, reprinted in Quincy Troup, Ed. *James Baldwin: The Legacy* (New York: Simon and Schuster, 1989).

William Higgins, Behind the Camera: Interview by Jerry Douglas, *Manshots*, Part I, December 1990; Part II, February 1991.

Keith Hollar, "Men Out of Uniform," *Unzipped*, March 16,1999.

Bear, "Interview with Buddy Jones," *Manshots*, November, 1999.

Brian Pronger, *The Arena of Masculinity: Sports, Homosexuality and the Meaning of Sex* (New York: St. Martin's Press, 1990).

Robert W. Richards, "Jeff Stryker: The Man and the Mystique" *Manshots*, June 1989.

William Spencer, "Jeff Stryker," *Manshots*, September 1998.

Matt Sterling, Behind the Camera, Interview by Jerry Douglas, *Manshots*, September 1988.

Steven G. Underwood, *Gay Men and Anal Eroticism: Tops, Bottoms, and Versatiles* (New York; Harrington Park Press, 2003).

Steven Zeeland, *The Masculine Marine: Homoeroticism in the U.S. Marine Corps* (New York: Harrington Park Press, 1996).

第八章　黑色色情片

Adam Gay Video Erotica, *The Films of Jerry Douglas from Fratrimony to Top Secret* (Los Angeles: Knight Publishing, December 2002). [書 中 註 爲 Lawrence]

Douglas Crimp with Adam Rolston, *AIDS Demo/Graphics* (Seattle: Bay Press, 1990).

Jerry Douglas, Interview by Jeffrey Escoffier, October 1, 2001.

Foster Hirsch, *Film Noir: The Dark Side of the Screen*, (New York: Da Capo Press, 1983).

Andrew Holleran, *Ground Zero* (New York: New American Library, 1988).

Patrick Moore, *Beyond Shame: Reclaiming the Abandoned History of Radical Gay Sexuality* (Boston: Beacon Press, 2004).

Jack Shamama, "Gus Mattox: An Interview," *Adam Gay Video XXX Showcase*, October 2004.

Stallion Editors, "Stallion 50 Best: All-Time Best Male Films and Videos 1970 – 1985," *Stallion*, Special Issue #4, 1985.

第九章　完美群交

Adam Gay Video Erotica, *The Top 40 Films of Chi Chi LaRue* (Los Angeles: Knight Publishing, June 1999).

Adam Gay Video Erotica, *The Falcon Movies of John Rutherford*, Los Angeles: Knight Publishing, 2000).

Keith Barker, "The Emperor of Erotica," *Blueboy*, October 2001.

Georges Bataille, *The Tears of Eros*, (San Francisco: City Lights Books, 1989).

Ethan Clarke, "John Rutherford: Falcon's Top Man," 2002

Charles Isherwood, *Wonder Bread and Ecstasy: The Life and Death of Joey Stefano* (Los Angeles: Alyson Publications, 1996).

Brady Jansen, "Phoenix Rising," *GayVN*, Supplement to AVN, November 2007.

Chi Chi LaRue, Behind the Camera, Interview by Jerry Douglas, *Manshots*, October 1991. 271

Chi Chi LaRue with John Erich, *Making It Big: Sex Stars, Porn Films and Me* (Los Angeles: Alyson Books, 1997).

Parker Moore, "Man of the House," *Men Magazine*, (Hot House, special

collector's edition), May 2007.

John Rutherford, Behind the Scenes, Interview by Jerry Douglas, *Manshots* Part 1, October 1995; Part 2 December 1995,

Steven Scarborough, Behind the Camera, Interview by Jerry Douglas, *Manshots*, August 1996.

Joseph Slade, *Pornography in America* (Santa Barbara: ABC-CLIO, 2000).

Wendy Steiner, *The Scandal of Pleasure: Art in an Age of Fundamentalism* (Chicago: University of Chicago Press, 1995).

第十章　明星勢力

Adam Gay Video Erotica, *Dirk Yates: From Sgt. Swann to God Was I Drunk* (Los Angeles: Knight Publishing, December 1999.

"Rod Barry," *2000 Adam Guide Video Guide*, (Los Angeles: Knight Publishing, 2000).

Rod Barry, Interview by Jerry Douglas, *Manshots*, June 1998.

Alan Bell, "Joe Simmons: Black Gay Adult Film Actor Talks About Racism,Safe Sex and Being a Porno Superstar," *BLK*, June 1991.

Jim Buck, Close-Up: Interview by William Spencer, *Manshots*, February 1998.

Jim Buck, "Kountry Kruisin' or: How to Fuck Rednecks in Six Easy Steps," *Unzipped*, October 2000.

Sean Carnage, "Thug Porn Takeover," *Unzipped*, November 2007.

"DFW on the Porn Awards," www.optic.livejournal.com, Retrieved May 5, 2008.

Jerry Douglas, "Beach Buns," *Manshots*, November 1998.

Matthew Easton, Interview by Jerry Douglas, *Manshots*, August 1998.

Jeffrey Escoffier, "Porn Star/Stripper/Escort: Economic and Sexual Dynamics in a Sex Work Career," *Male Sex Work: A Business Doing Pleasure* (Binghampton, NY: Haworth Press, 2007).

David Groff, "Letter from New York: Fallen Idol," *Out Magazine*, June 1998. Jerry Douglas, "Beach Buns," *Manshots*, November 1998.

Bryan Holden, "An interview with Travis Wade,"www.radvideo.com/news/article.php?ID=130, Retrieved July 21, 2005.

Craig Horowitz, "Has AIDS Won?" *New York*, February 20, 1995.

Lucas Kazan, "Production: Diary: The Making of *Matinee Idol*," *Manshots*, April 1996.

Meika Loe, *The Rise of Viagra: How the Little Blue Pill Changed Sex in America* (New York: New York University Press, 2004).

Robert Mapplethorpe, *The Black Book*, (New York: St. Martin's press, 1986).

Kobena Mercer, "Black Masculinity and the Sexual Politics of Race," Welcome to the Jungle (New York: Routledge, 1994).

Vincent Lambert, "Porn Star Interview: Kurt Young,"www.vicentlambert. blogspot.com/2007.03/porn-star-interview-kurt-young.html, Retrieved April 27, 2008.

Christopher Parrish, "Afro-Disiacs: A History of Blacks in Sex Films," *Manshots*, August 1989.

Mickey Skee, *The Films of Ken Ryker*, (Los Angeles: Companion Press, 1998). 272

Trenton Straube, "Porn Star Profile: Tiger Tyson," *HX Magazine*, May 14, 1999.

Donald Suggs, "The Porn Kings of New York," *Out Magazine*, June 1999.

Kurt Young, Interview by Jerry Douglas, *Manshots*, June 1996.

第十一章　迷失在幻想裡

Kathee Brewer, "The Condom Conundrum," *GayVN Magazine*, May 2008.

Elizabeth Cowie, "Pornography and Fantasy," in Lynne Segal and Mary McIntosh, Eds. *Sex Exposed: Sexuality and the Pornography Debate* (New Brunswick, NJ: Rutgers University Press, 1993).

Matthew Hays, *The View from Here: Conversations with Gay and Lesbian Filmmakers* (Vancouver, Canada: Arsenal Pulp Press, 2007).

Jochen Hock, Interview with Will West, Ray Butler and Bill, Hot Desert Knights" *Sex/Life in L.A.2* (Hochen, dir. TLA, 2005)

Vincent Lambert, "Fluff Daddy," *HX magazine*, 11/16/2001

Brian McNair, *Striptease Culture: Sex, Media and the Democratisation of Desire* (London: Routledge, 2002).

Mickey Skee, "Bareback on Top," *Cybersocket magazine*, February 2008.

Ben Suglia, Interview with Wash West(www.nightcharm.com/habituals/ video/wash/index.html , Retrieved 9/7/2003.)

Wash West, "Behind the Camera," Interview by Jerry Douglas, *Manshots*, Part I, July 200, Part II, September 2000.

Wash West, private correspondence, e-mail 1/3/08, 2008.

Dave White, "Video Companies that Produce Bareback Porn Are Thriving, but Do They Change the Way Gay Men Have Sex," *Frontiers*, October 24, 2003.

結語：男同志硬蕊色情片的終結

Frederick S. Lane III, *Obscene Profits: The Entrepreneurs of Pornography in the Cyber Age* (New York: Routledge, 2001).

Audacia Ray, *Naked on the Internet: Hookups. Downloads, and Cashing in on Internet Sexploration* (Emeryville, CA: Seal Press, 2007).

國家圖書館出版品預行編目 (CIP) 資料

美國 GV 四十年：從健美猛男到眞槍實幹 / 傑佛瑞．艾司卡菲爾 (Jeffrey Escoffier) 著；李偉台,邵祺邁譯. -- 初版. -- 臺北市：基本書坊, 2015.11
368 面；15*21 公分. -- (指男針系列；A023)
譯自：Bigger than life : the history of gay porn cinema from beefcake to hardcore
ISBN 978-986-6474-68-2(平裝)

1. 電影史 2. 同性戀 3. 成人電影 4. 影評 5. 美國

987.0952 104018841

指男針系列 編號 A023

美國 GV 四十年：
從健美猛男到眞槍實幹

傑佛瑞·艾司卡菲爾　著
李偉台、邵祺邁　譯

責任編輯　　邵祺邁
封面設計　　Winder Design
內文排版　　原來氏

企劃 · 製作　基本書坊

社　　長　　邵祺邁
編輯顧問　　喀　飛
法律顧問　　鄧傑律師
業務助理　　謝大蔥
首席智庫　　游格雷
社　　址　　100 台北市中正區南昌路二段 112 號 6 樓
電　　話　　02-23684670
傳　　真　　02-23684654
官　　網　　gbookstaiwan.blogspot.com
E-mail　　pr@gbookstw.com
劃撥帳號 / 50142942　　戶名 / 基本書坊

總 經 銷　　紅螞蟻圖書有限公司
地　　址　　114 台北市內湖區舊宗路二段 121 巷 19 號
電　　話　　02-27953656
傳　　真　　02-27954100

2015 年 11 月 1 日　初版一刷
定價　新台幣 450 元

ISBN 978-986-6474-68-2